JN000340

中川克志

Katsushi Nakagawa

What is Sound Art ?

サウンド・アートとは何か

音と耳に関わる
現代アートの
四つの系譜

ナカニシヤ出版

はじめに

　サウンド・アートという言葉をご存じだろうか。私はサウンド・アートとは何かと問われたときに、サウンド・アートは、広い意味で音や聴覚に関わるアートを意味するラベル、あるいはジャンル名である、と答えるようにしている。単なる音楽でも単なる視覚美術でもないが、音楽でも美術でもないまったくの別もの、というわけでもない。つまりサウンド・アートには厳密な定義はなく、個々の論者や作例によってその意味するところは異なる。とはいえ、サウンド・アートという言葉で参照される大まかな領域は存在する。本書が扱うのはその漠たる領域である。

　サウンド・アートとは、視覚的な造形物だけではなく音が付け加えられたり聴覚が主題となっていたりする視覚美術や、音楽というだけでは物足りないアヴァンギャルドな音響芸術（本書ではこの言葉を、音を主たる構成要素とする芸術を指す包括的な用語として用いる）を扱うための言葉である。このようにサウンド・アートという言葉とその理解をめぐる状況は入り組み錯綜しているが、その理由は何だろうか。

　例えば、現代アートと聞いた時、視覚美術のことを思い浮かべ、いわゆる「ゲンダイオンガク」のことは考えないような人にとってのサウンド・アートとは、多くの場合、視覚的な二次元のイメージや三次元のオブジェに音響を付け加えた、音のある美術を指すことが多いだろう（ゲンダイオンガクとはいわゆる「現代音楽」のこと。「作曲家の音楽」としての西洋芸術音楽の二〇世紀以降における展開。私は、現代の音楽全般を代表するわけでもないのに「現代音楽」と称されることのジャンルを、その奇妙な命名法を意識するために、しばしば「ゲンダイオンガク」と表記することにしている（中川 2012）。

　一方で、ゲンダイオンガク、とりわけジョン・ケージ以降の実験音楽の流れや、即興演奏や音響詩といったアヴァンギャルドな音響芸術に親しんでいる人にとっては、サウンド・アートとは、既存の音楽とは異なると感じられる新しい音楽あるいは音響芸術を意味することが多いだろう。また、一九世紀後半に始まった録音の時代における音響再

i

生産技術の社会的なあり方に、現代アートの立場から反応する芸術のことを思い浮かべる場合もあるだろうし、サウンド・インスタレーションという比較的新しい表現形態のことをサウンド・アートの代表と考える者も多いだろう。

つまり、サウンド・アートという言葉は、その言葉を使う人が念頭に置いている文脈によって、内包する意味が異なってしまうのである。私としては、そのいずれかが正しいと言いたいわけではない。むしろ、それぞれの文脈におけるそれぞれの共通了解はすべて正しい。ただし、視覚美術の文脈のなかだけでサウンド・アートの定義を整理したとしても、音楽の文脈におけるサウンド・アートのことを考慮できていない不十分なものとなるだろうし、その逆もしかりであろう。こうした文脈間の齟齬を整理することが必要である。

このようにサウンド・アートとは曖昧な言葉であり、その抽象的な定義を整備したとしても、実際に個々の作品を前にした時にその作品について語る言葉を紡ぎ出すことは現状では難しい。ある作品をサウンド・アートと呼ぶことは、それだけではその作品理解に役立たない。だからこそ、サウンド・アートの系譜学が必要とされている。

むしろサウンド・アートとされる作品の系譜が複数あること、それぞれの系譜がどのように展開してきたかについて記述しておくことのほうが、今後、読者が、サウンド・アートというラベルの周辺で行われる活動の面白さを理解するために役立つはずである。そこで本書では、この漠たる領域としてのサウンド・アートを後述する四つの系譜に即してみていく。この四つの系譜を検討することで、サウンド・アートという曖昧な領域を理解し、〈芸術における音の歴史〉をたどることができるようになるだろう。

具体的には、二〇世紀初頭から一九八〇年代あたりまでの視覚美術の文脈から出現した〈音のある美術〉、主としてジョン・ケージ以降の実験音楽における音楽の文脈から出現した〈音楽を拡大する音響芸術〉、一九世紀以降の音響再生産技術の一般化に応答して出現した〈聴覚性に応答する芸術〉、一九七〇年代に出現した〈サウンド・インスタレーション〉という四つの系譜と表現形態を検討する。サウンド・アートなる曖昧な領域を概観するために、それぞれ重複しつつも相対的には自律しているこれらの四つの系譜を検討するというのが、本書の創意の一つである。

＊　＊　＊

本書の大まかな構成について以下に示す。

第一章では、先行研究を検討し、サウンド・アートを概観する方法として、四つの系譜を検討することを提案する。

以降の章は、順番に読まずに一章ずつ読んでも成立するように作成されている。

第二章では〈音のある美術〉について記述する。これは〈視覚美術の文脈から出現した系譜〉で、現代美術の文脈において、音という素材や聴覚に関わる問題意識に注意を向けることで作られるようになった新しい種類の現代美術の系譜である。バシェ、ベルトイア、ティンゲリー、モリスといった先駆者から一九八〇年前後の音を使う美術の展覧会が増加し始めるあたりまでの系譜を整理する。この章は音響彫刻小史（あるいはサウンド・スカルプチュア小史）として読むことができる。

第三章と第四章では〈音楽を拡大する音響芸術〉について記述する。これは、ジョン・ケージ的な実験音楽という文脈を背景に〈音楽の文脈から出現した系譜〉である。そもそも私の最初の研究テーマがケージ的な実験音楽からサウンド・アートに展開する系譜を扱っていたこともあり、他の系譜に比べて膨大な記述になった結果、二章に分割することにした。この系譜については、ケージ的な実験音楽が西洋芸術音楽に対して与えた影響のあり方に基づいて、〈音楽を変質させる系譜〉〈音楽を解体する系譜〉〈音楽を限定する系譜〉という三つの下位分類を提案し、それぞれについて記述する。具体的には、ケージやケージ的な実験音楽、フルクサスの「イベント」、ケージ的な実験音楽の差異化を図る新しい音楽たちといった事例を検討する。この二つの章は、実験音楽から展開したサウンド・アート小史として読むことができる。

第五章では〈聴覚性に応答する芸術〉について記述する。これは〈音響再生産技術の一般化に応答する芸術実践の

系譜〉である。つまり、音響再生産技術が社会に浸透してメディアとなり、文化の聴覚性を変容させた後に、一般化してメディア環境となった音響再生産メディアを可視化しようとする系譜である。リルケやモホリ゠ナジによる想像力の起源、一九二〇年代の機械音楽の動向、レコードの物質的側面や「レコードの音」を用いる芸術といった事例を検討する。本章はメディア・アートとしてのサウンド・アート小史として読むことができる。

第六章では〈音や聴覚を主題として視聴覚で経験するサウンド・インスタレーションの系譜〉について検討する。この章では、サウンド・インスタレーションにおける時間経験について分析する。本章はまた、マックス・ニューハウスに至るまでのサウンド・インスタレーション小史として読むこともできる。

　＊　＊　＊

一九七五年に生まれ関西圏で育った私が、サウンド・アートなるラベルや作品を知ってそれらに強く惹かれるようになったのは、一九九〇年代後半のことである。藤本由紀夫が西宮市大谷記念美術館で一九九七年から二〇〇六年の一〇年間にわたり年に一度、一日だけ開催していた「audio picnic」という展覧会に何度か参加して、美術館で音を使うたくさんの小粋なやり方を知ったことや、その時期に来日し、京都メトロでレコードとターンテーブルをそれまで見たこともないやり方で操って即興演奏を披露したクリスチャン・マークレーが、ヴィジュアル・アーティストとしても面白い仕事をしていると知ったことが大きなきっかけだった。それ以来、サウンド・アートがどのような歴史と全体像を持っているのかという総合的な理解(や、それを与えてくれるような研究)と出会えないまま、サウンド・アートと呼ばれる諸作品を追いかけてきた。サウンド・アートと呼ばれるかどうかは作品の質や評価とは直接関係するものではないのだが、少なくとも、サウンド・アートと呼ばれる諸作品は、「普通」の音楽や美術とは異なろうとする作品であることが多かった。「普通」であるかどうかもやはり作品の質や評価とは関係するものではないのだが、

私の芸術経験と音楽経験がサウンド・アートと呼ばれる諸作品や、サウンド・アートとして紹介される諸作品に強く影響されてきたことは確かである。それらは、何らかの実験性を帯びており、「普通」の音楽や美術と異なろうとするという点で、少なくとも何らかの新しい経験を目指していることが多く、面白かったのだ。新しい経験の有無もまた作品の質や評価とは関係しないかもしれないが、少なくとも、何らかの目新しさはそれだけでそれなりの価値を持つと私は信じている。

本書はサウンド・アートというジャンル名に厳密な定義を与えるものではないが、サウンド・アートという言葉の周辺を探索し、サウンド・アートと呼ばれうる諸作品の総合的な全体像を概観し、その独特の面白さを記述しようとするものである。サウンド・アートとはしょせんラベルであり名前に過ぎず、個々の作品の価値は個々の作品に応じて測られるべきである。しかし同時に、この名前が漠然と指し示す領域があることは確かであり、また、その領域が他の領域とは異なる面白さを持っていることも確かである。本書が貢献したいと願うのは、その漠然とした領域の概要とその面白さを記述することである。その企図が成功しているかどうかについては、読者の判断に委ねたい。

そして願わくば、本書を、音や聴覚に関わる芸術に関心を持ち、サウンド・アートという言葉に何らかのひっかかりを感じてきた読者に読んでもらいたい。できれば教科書のように使っていただいて、本書を超えて次なるサウンド・アート研究の道へと歩みを進めてくれることを、筆者として心より願っている。

目　次

目　次

第一章　サウンド・アートの系譜学に向けて

四つの系譜の提案

「はじめに」で予告したように、本書ではサウンド・アートを総合的に概観し、理解するために、視覚美術、音楽、音響再生産技術、サウンド・インスタレーションという四つの領域で展開された系譜について検討していく。

そこで本章では、こうした「系譜学」を構想するに至った経緯について説明する。まず第一節で、筆者がサウンド・アートとして想定しているこれまでの研究の流れを概観した後、サウンド・アートという言葉の歴史を整理する。第二節でサウンド・アートに関するこれまでの具体的な事例を紹介した後、サウンド・アートという言葉の歴史を整理する。第二節でサウンド・アートに関するこれまでの具体的な事例を紹介した後、サウンド・アートを語る際の二通りの立場について確認する。そして、第三節で、本書に先行するサウンド・アートの系譜学についてまとめたうえで、四つの系譜の提案を行う。

最後に第四節で、本書の構成と各章の内容について説明する。

一　問題の背景：サウンド・アートとは何か

一　サウンド・アートの事例

そもそもサウンド・アートと聞いて読者はどのようなものを想像されるだろうか。最初にできるだけ具体的なイ

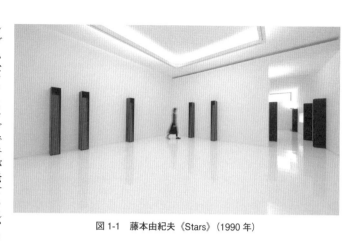

図 1-1　藤本由紀夫《Stars》（1990 年）

メージを掴んでいただくために、まず、筆者がいわゆるサウンド・アートとして想定している事例について、三つの作品を挙げて紹介してみよう。

一つ目に挙げるのは、藤本由紀夫［1950-］《Stars》（一九九〇年、図1-1）である。この作品は二〇～三〇の「オルゴール箱」で構成されている。オルゴール箱とは高さ二メートルほどの幅狭の本棚のような木製の箱に三つのオルゴールがはめ込まれているものである。鑑賞者は自由にそれらのオルゴールのネジを回して音を鳴らすことができる。

私はこの作品を二〇一七年十二月十二日に東京のギャラリー ShugoArts で鑑賞した（ShugoArts の YouTube チャンネルで作品の動画が公開されている。QRコード1-1を参照）。夕方五時前に行ったところ幸い誰もいなかったので、しばらくの間、私はこの作品を独り占めして楽しむことができた。箱に取り付けられているオルゴールの歯はほとんど外されていて、一、二音しか発せられない。しかし、この部屋を訪れた鑑賞者は、好きなタイミングで好きな場所のオルゴール箱のオルゴールのネジを、好きな回数だけ回すことができる。すると、部屋全体で、ランダムな場所にあるオルゴールからランダムなタイミングで音が発せられ、ランダムな音の羅列が生成され、鑑賞者がランダムにネジを回したタイミングからの時間経過に応じた減衰をしていくわけである。

鑑賞者は、好きなタイミングでオルゴールのネジを回してもよいし、部屋の中の好きな位置でその音に耳を傾けてもよいし、部屋の中を歩き回ってもよいし、部屋から出て行っても構わない。音のある美術として理解すべきか、サウ

1-1

2

図 1-2　ミラン・ニザ《ブロークン・ミュージック》（1963–79 年）

ンド・インスタレーションであるという観点から評すべきか、オルゴールという音響再生産技術を面白く使う芸術と解すべきか。こうした聴取の快楽は、サウンド・アートだけが与えてくれる快楽の一つだろう。

二つ目の作品として、一九六〇年代に始まった前衛芸術運動フルクサスのアーティストとして知られるミラン・ニザ［Milan Knížák, 1940-］の《ブロークン・ミュージック [Broken Music]》（一九六三-七九年、図1–2）を挙げてみよう。これは、一枚のレコードをいくつかの断片に分割し、その断片を別のレコードの断片と組み合わせることで新しく一枚のレコードとして組み立て、それをレコード・プレイヤーで再生する、という作品である（レコードだけが視覚美術作品として展示される場合もある）。例えば、四分割されたレコードを組み合わせて、ベートーヴェンの弦楽四重奏とボブ・ディランのしわがれ声と中期ビートルズのギター・サウンドとマイルス・デイヴィスのマラソン・セッションとが、レコードの一周ごとに一瞬ずつ再生されるレコードが作られるのである。

この音自体も新しい聴取体験であり、面白い。また、私たちはこの作品から第一に、レコードに記録される音楽があくまでもレコードという物質に記録されたものに過ぎず、レコードという物質に依存していることを知るだろう。レコードとはあくまでも物質なのだから、物質を分割すると、再生される音楽も同時に、音楽構造の論理とは無関係に分割されるのだ。この作品は、レコードという媒体があくまでも物質であるという事実を私

3

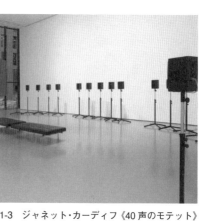

図1-3　ジャネット・カーディフ《40声のモテット》（2001年）

たちに意識させてくれる。媒体すなわちメディウムを主題として扱うこの作品は、レコードというメディアの媒介性を可視化するメディア・アートである、といえよう。メディア環境を可視化して自分の生活環境の構造を顕在化してくれるこうした美的経験もまた、サウンド・アートが与えてくれる快楽の一つである。

三つ目の作品例を挙げてみよう。ジャネット・カーディフ［Janet Cardiff 1957-］の《四〇声のモテット［The Forty Part Motet］》（二〇〇一年、図1-3）は、一六世紀に作られたトマス・タリス［Thomas Tallis, c.1505-1585］《我、汝の他に望みなし［Spem in Alium Nunquam Habui］》（一五七〇年頃）という、四〇もの声部をもつ合唱曲を四〇人の聖歌隊に歌わせて、

一人ひとりの声を録音し、四〇個のスピーカーでそれぞれを再生した作品である（テート・ギャラリーの YouTube チャンネルで作品についての動画が公開されている。QRコード1-3を参照）。

数多くのスピーカーが立ち並んでいる様子はそれだけでもなかなか壮観だが、この作品はそれだけではない。スピーカーから声が再生されている間、私たちはスピーカーの間を動き回ることができる。つまり、私たちは、合唱中の聖歌隊の中を自由自在に動き回っているかのような体験を得られるのである。受容者の立ち位置によって聴こえてくる音は異なる。受容者は、合唱中の聖歌隊のなかで得られる（かもしれない）聴体験を得るわけだが、そのような聴体験は、実はありえない――合唱隊の一員でさえそのような聴体験を得ることはできない――という意味で、これは超現実の聴取体験といえる。サウンド・アートは、新しいタイプの聴覚経験、あるいは新しい視聴覚経験を可能とするこうしたサウンド・インスタレーション作品を指すラベルとしてもよく使われる。

1-3

4

ここまで紹介してきた三つの作品からサウンド・アートのイメージを掴んでいただけただろうか。結局のところ、何らかの点で音や聴取が重要な契機として取り込まれている作品たちのすべてがサウンド・アートと呼ばれうる。作品によっては、美術と呼ばれるものもあれば、音楽と呼ばれるものもあるだろう。サウンド・アートというラベルに含まれる曖昧さもまたその点に起因するものと思われる。本来、ある作品がどのようなジャンルに位置づけられるかはその作品にとって決定的に重要な問題ではないし、結局のところはどうでもいいことなのかもしれない。しかし、私たちが何らかの作品と向き合う際には、無意識に何らかの枠組みに作品を当てはめて受け止めているものである。作品を鑑賞するということは、何らかの枠組みの中で作品を受け止めたり、何らかの枠組みに作品を当てはめて受け止めていた作品をその枠組みの中から引きずり出したり、さらにはその枠組みとは無縁のところで理解したりするプロセスを経験することだと私は思う。そうした理解の変容こそが作品経験の醍醐味ではないか。そう考えると、ジャンル名やラベルは、作品経験において決定的に重要ではないかもしれないが、少なくとも当初は無視できない契機として存在していることは確かだ。

本書では、既に予告しているようにサウンド・アートという多様かつ曖昧な「枠組み」を整理・概観するために、その複数の系譜をたどる。その作業を通して、私たちはサウンド・アートという枠組みに含まれる系譜の多様性や目の前の作品の出自に敏感になり、サウンド・アートという名称の曖昧さに惑わされることなくサウンド・アートの作品をより適切な文脈の上において経験することが可能になるはずである。

次項ではこの「サウンド・アート」という言葉がどのように形成されてきたか、その歴史について、簡単にふりかえってみることにする。

二　言葉の歴史

もともとサウンド・アートとは、歴史的に特定の時期に出現した芸術運動でもなければ、明確な定義のある芸術ジャンルでもない。多くの場合、これは、一九五〇-六〇年代以降に注目されるようになった音のある美術や、既

存の音楽とは異なると感じられる音楽に対して、主として八〇年代以降に用いられるようになったラベルである。

そうした作品は、五、六〇年代の胎動期を経て、七〇年代に始動し、八〇年前後にいくつかの代表的な展覧会が開催された。八〇年代以降にはその数も増え始め、クリスティーナ・クービッシュ [Christina Kubisch, 1948–] やクリスチャン・マークレー [Christian Marclay, 1955–] といった今日まで活躍し続けるアーティストも数多く登場し、九〇年代以降には一つのジャンルとして定着した。

こうした歴史的認識は現在のサウンド・アート研究の多く（Licht 2019, London 2013 など）が共有しているのではないか。自身の博士論文の補足資料として一九五〇年代から二〇〇〇年代までの音を主題とする展覧会の開催状況を調査したセス・クルエ（Cluett (2013)（やローラ・マース (Maes 2013)）によれば、七〇年代までは年に一、二件だった音を主題とする展覧会の数は、

1947	1	1975	2	1987	7	1999	11
1954	1	1976	1	1988	4	2000	13
1965	1	1977	3	1989	4	2001	10
1966	2	1978	1	1990	1	2002	10
1967		1979	6	1991	4	2003	11
1968		1980	6	1992	4	2004	16
1969	3	1981	1	1993	4	2005	15
1970	2	1982	9	1994	12	2006	19
1971	2	1983	5	1995	7	2007	20
1972	1	1984	6	1996	8	2008	7
1973	2	1985	7	1997	2	2009	7
1974	0	1986	3	1998	11		

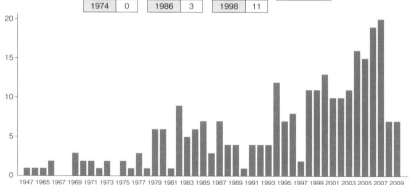

図1-4　音を主題とする展覧会の数 [1]
出典：Cluett（2013）を参照して作成

6

一九八〇年前後を境に急速に増え始め、八〇年代には年に平均五件に、九〇年代以降は一〇件以上開催される年も出現し始めた。つまりサウンド・アートの展覧会は八〇年代以降に盛んになった、とまとめられるだろう（図1−4）。

このサウンド・アートというジャンルについて、総体としてどのように理解できるか。例えば、二〇〇七年におそらく最初のサウンド・アートの概説書『サウンド・アート』（Licht 2007＝リクト 2010）を刊行し、二〇一九年夏に大幅に改訂したアラン・リクト（Licht 2019）は、暫定的な定義として、次のような分類を提案している。

[サウンド・アートを概観するという] 本書の目的のために、二つの（サブ）カテゴリーを持つものとして、サウンド・アートの基本的な定義を決めておこう。

一・その作品が占める物理的なそして／あるいは聴覚的な空間に規定され、視覚作品のように展示可能な、音を設置した環境

二・音響彫刻など、音響生産機能を持つ視覚的造形物（Licht 2019: 6）

ここで提示される二分類は、いわゆるサウンド・インスタレーションとサウンド・スカルプチュアを指す。前者は、時間よりも主に空間に規定され、室内や屋外に音響を設置することでその空間や場所・環境を体験させる表現形態をとる作品だといえる。また後者は、何らかのレヴェルで視覚対象となるオブジェを制作し、その構成要素として音響を組み込む立体的な視覚美術作品として説明できよう。リクトは、サウンド・アートという言葉が厳密な定義になじ

[1] 元のリストには日本や台湾も含めて世界中の展覧会が含まれているが、あくまでもアメリカ合衆国の事例が中心であり、欠落も多い。それゆえ、例えば一九九七年には関連展覧会が突然減少するなど説明し難い現象が記録されている。Cluett（2013）のリストは、網羅的なりストを目指して作られたものではなく、今後のための暫定的なリストとして理解すべきである。ここでも、あくまでも全体的な増加傾向を示す目安として提示している。

7

まない総称であることを理解しつつも、出発点としてこうした暫定的な定義を提案することによって、音を使う様々な芸術作品の代表的な事例を幅広く概観し、その論点を柔軟に論じている。これに対して、本書は、出発点としてサウンド・アートの代表的な形態はサウンド・インスタレーションとサウンド・スカルプチュアであるという理解をリクトと共有しつつも、リクトとは異なり、サウンド・アートなる総体に対して、四つの系譜を探るという方針でアプローチする。そのほうがより包括的に、サウンド・アートの全体像を概観できるだろうと見込んでいるからである。

また、そうした音のある美術や既存の音楽とは異なると感じられる音楽がサウンド・アートと呼ばれるようになるのは、主として一九八〇年代以降である。展覧会の名称にサウンド・アートという名前を最初に冠したのは、一九八三−八四年に作曲家のウィリアム・ヘラーマン [William Hellermann, 1939-2017] が企画した「Sound/Art」展とされることが多い。リクトが『サウンド・アート』のなかでそう書いていたこともあり (Licht 2007: 11 = リクト 2010: 14)、二〇一五年頃までは、この展覧会がサウンド・アートというラベルの起源とされることも多かった。しかし正確には、一九七九年にすでにニューヨークのMoMAのPS1で、小規模ながらもサウンド・アートという名称を冠した、その名も「Sound Art」という展覧会が開催されていた事実が最近発掘された[2] (Dunaway 2020)。また、アートの文脈においてサウンド・アートという言葉はそれ以前にも使われていた (Gál 2017)。ここで最古の用例を発見しようとする争いに参加するのは控えておくが[3]、少なくともサウンド・アートという言葉は、一九七〇年代に使われ始め、一九八〇年代に一般化したようだ、ということをおさえておきたい。

一九八〇年代以降の音を主題とする展覧会の図録などを参照すると、一九八〇年代以前に作られ、その後サウンド・アートと呼ばれるようになった作品の多くは、基本的に視覚美術や実験音楽の延長あるいは変異種として認識されてい

[2] 一九七九年の「Sound Art」展では、後述する「Soundings」展（二〇一三年、MoMA、NY）をキュレーションすることになるバーバラ・ロンドンが、マギー・ペイン [Maggi Payne, 1945-] とコニー・ベックリー [Connie Beckley, 1951-] とジュリア・ヘイワード [Julia Heyward, 1949-] という三人の女性アーティストをキュレーションした。ジュディ・ダナウェイ [Judy Dunaway, 1964-] による論文

8

（Dunaway 2020）は、参加作家のインタビュー調査に基づいて参加作品を分析し、サウンド・アートを主題とする初期の展覧会を発掘したという点で評価できる。

ただし、この論文の功績はそれだけではない。ダナウェイは風船を楽器として用いる即興演奏で有名な一九六四年生まれのアーティストだが、一九七〇年代末のこの展覧会は、彼女より少し世代が上のアーティストの活動がサウンド・アートの歴史において（も）抑圧されてきたことへの注意を喚起する、という目論見もあっただろうと推察される（あくまで私の推察である）。また、この論文はさらに、サウンド・アートをめぐる歴史記述の偏向を指摘しているという点で、私が本書で試みるサウンド・アートの系譜学を超えて、今後も検討し続けるべき問題を指摘している。

この論文によれば、ケージ的な実験音楽がサウンド・アートへと展開していく物語の多く——LaBelle 2006, Licht 2007, Kelly 2017, Kim-Cohen 2009, Schulz 2002, Weibel 2019が言及されている——では、サウンド・アートの特徴として「個人的な物語性から切断されていること、感情的な要素と関係性を持たないこと、「音楽」とされ得るいかなるものも回避すること」（Dunaway 2020: 38）があげられている。

しかし、一九七九年の展覧会に出品された作品はそうした特徴に当てはまらない。つまり、個人的な物語性、感情的な要素、「音楽」的な要素があったのだ。ダナウェイは、だからこそ一九七九年の展覧会はその後のサウンド・アートの歴史からは排除された、というのである。それは確かにありそうなことかもしれない。しかし、ダナウェイの論文の主眼はこの歴史の偏りを指摘することにはないし、同じようにサウンド・アートの歴史から排除された対象としては、スーザン・フィリップス［Susan Philipsz, 1965-］とローリー・アンダーソン［Laurie Anderson, 1947-］が短く言及されるだけである。つまり、サウンド・アートの歴史の偏向を指摘するという問題圏は非常に興味深いが、ダナウェイのこの論文（Dunaway 2020）では、残念ながら、あるいは仕方ないことではあるが、まだ十分に考察されていない。今後のさらなる検討が必要である。

ここで本書の立場を述べておく。本書はそもそも、サウンド・アートの歴史の偏向を指摘する前に、サウンド・アートの歴史一般を記述することこそが必要だ、という立場である。そのため、今はこれ以上の追及は控えておく。私は本書の系譜学を書き終えた後に、再び、ダナウェイの指摘するこの問題に立ち戻ることにする。

[3] ここでサウンド・アートという名称の最初の事例が何かという起源をめぐる議論に参加することは不毛だと筆者は判断する。近年多くの事例が発掘されているが、今後もまだ、より古い事例が発掘され続けるのではないかと推察するからである。
近年発掘された事例として、例えば、Gál (2017) は、「sound art」という言葉の最古の用例は一九七四年としている。*Something Else Yearbook 1974* において、ジャン・ハーマン［Jan Herman, 1942-］なる人物がベルナール・エドシック［Bernard Heidsieck, 1928-2014］を形容するために使った事例である。また、電子音楽史家の川崎弘二が一九六八年とアンリ・ショパン［Henri Chopin, 1922-2008］を発見したとTwitter（現X）で報告している（本人による二〇二一年一月十三日付のツイート：川崎 2021）これはカナダで一九六八年九月にリリースされた *See/Hear* というタイトルのレコード付き雑誌で、音響詩のレコードのようだ。詳細は不明だが、Schmaltz（2018: 165）によれば、Jim Brownなる人物が刊行したもので、カナダの音響詩の文脈の中で理解すべきもののようである。

たようだ。それらは、サウンド・インスタレーションやサウンド・スカルプチュア、オーディオ・アートなどと称されることもあったが、継続的にそのように称されたり何らかの独立した領域を形成すると認識されたりすることはなかった。そうした状況下でサウンド・アートというラベルが定着し始めたのが一九八〇年代以降である。とはいえ、サウンド・アートという言葉は十分に準備されたうえで厳密な定義がなされたというわけではなかったので、この言葉のもとに、音のある美術や、既存の音楽とは異なると感じられる音楽が、整然と配置整理されていたわけではない。

また、アラン・リクトは、サウンド・アートという言葉が、はやくも一九八五年頃にはその意味が揺れ、使う者によって指示対象が異なっていたことを指摘している (Licht 2019: 3)。音のある美術を作る作家をサウンド・アーティストと呼ぶ場合もあれば、音のある美術を作る作家はサウンド・スカルプチュアを作るので「彫刻家」と呼び、音楽家だけを「サウンド・アーティスト」と呼ぶ場合もあったようだ。また、彼は、〈新しい音楽〉を意味する言葉としてサウンド・アートという言葉をいくつかあげており [4] (Licht 2019: 4)、音楽の文脈では一九七〇年代や一九八〇年代前半にもサウンド・アートというラベルが一般化したと考えているように思われる。とはいえ、一九七〇年代や一九八〇年代前半にも音楽の文脈でサウンド・アートというラベルが使われた事例もいくつかある (本章注3を参照)。それゆえ、元来サウンド・アートは美術の文脈と音楽の文脈とでは異なる使われ方をしていたし、その意味が整理されていたわけでもない、とまとめておきたい。

総じて、一九八〇年代以降に、サウンド・アートという言葉の指し示す領域を一つのまとまりとして把握する認識が出現・定着したが、その意味内容は雑多で統一されていなかった。あるいは、サウンド・アートという言葉は、一九七〇年代以降に使われ始め、一九八〇年代以降にその意味内容は揺れつつも定着していった、ともいえるだろう。

それでは、このようにして生まれたサウンド・アートが、これまで、どのように研究されてきたのかについて、次節で振り返ってみよう。

二　サウンド・アートの語り方

一　サウンド・アート研究の三段階

　私見では、これまでのサウンド・アート研究は三段階に分けられる。それは一九九〇年代に始まり、二〇〇〇年代に多様化し、二〇〇七年にアラン・リクトによる最初の概括が行われた後、二〇一〇年代以降、さらなる多様化が進行しつつある。

　一九九〇年代には、音を扱う美術家や音楽家へのインタビュー調査、そして芸術における音に注目した最初の研究が登場した（Lander & Lexier 1990, Kahn & Whitehead 1992, Peer 1993, Kahn 1999 など）。音のある芸術という領域とその歴史研究を開拓したものとして、ダグラス・カーンの『ノイズ、ウォーター、ミート――芸術における音の歴史』（Kahn 1999）は重要である。ダグラス・カーンは、ケージ的な実験音楽が音楽であることを隠れ蓑に、結局は西洋芸術音楽の

[4]　リクトは以下のような事例をあげている。一九八九年にマイアミで行われた「Subtropics: Experimental Music and Sound Art」、オーストラリアとドイツのラジオ局が主催した「Sound Art Australia 91」、一九九五、一九九七、一九九九年にシアトルで開催された「Six Exquisites International Sound Art Festival」、一九九五年の「Sounding Islands Nordic Sound Art Festival」、「SoundArt '95 Internationale Klangkunst in Hannover」などである。

[5]　Licht (2019) の指摘を参照すれば、音楽の文脈では一九九〇年代前半に、サウンド・アーティストと呼ばれる範囲が拡大した、と言えそうだ。一九九三年には Interviews with Sound Artists (Peer 1993) というインタビュー集が刊行されており、この本には Joe Jones ［1934-1993］、Takehisa Kosugi ［小杉武久、1938-2018］、Yoshi Wada ［ヨシ・ワダ、1943-2021］といったフルクサスのアーティストとともに、当時「サウンド・アーティスト」と呼ばれた Christina Kubisch ［1948-］、Terry Fox ［1958-1981］、Martin Riches ［1942-］、Paul Panhuysen ［1934-2015］らへのインタビューが収録された。ほんの三年前の一九九〇年に刊行されたダン・ランダーらによる Sound by Artists (Lander & Lexier 1990) では、「サウンド・アーティスト」とされたのはクービッシュだけである。マックス・ニューハウス ［Max Neuhaus, 1939-2009］でさえ「audio artist」だし、アニア・ロックウッド ［Annea Lockwood, 1939-］は「composer/performer」と呼称されていたのに、である。

11

高踏性や崇高性を温存してしまう構造を指摘し、その後の多くの仕事においても、音楽ではなく音に注目するアプローチを開拓し、実演してくれた。二〇〇〇年代以降のサウンド・アート研究は彼の仕事から大きな影響を受けている。

二〇〇〇年代に入ると、サウンド・アート研究は質的にも量的にも拡大した。多くの博士論文が書かれ（LaBelle 2006, Kelly 2009など）、音のある芸術を独自の観点で論じる研究も出現し（Kim-Cohen 2009, Voegelin 2010など）、二〇〇七年にはアラン・リクトによる最初の概説書『サウンド・アート——音楽の向こう側、耳と目の間で』（Licht 2007＝リクト 2010）（邦訳は『SOUND ART——音楽の向こう側、耳と目の間』）[6] も書かれた。

そして二〇一〇年代、サウンド・アート研究はある種の転換点を迎えたように思われる。まず、サウンド・アートというジャンルを包括するような展覧会が開催された。二〇一二年にドイツのZKMで開催された「Sound Art: Klang als Medium der Kunst」展（図録資料はWeibel 2019）、二〇一三年にニューヨークのMoMAで開催された「Soundings」展（図録資料はSoundings 2013、附論も参照）、二〇一四年にミラノのプラダ美術館で開催された「Art or Sound」展（図録資料はCelant & Costa 2014）などである。また、多くの入門書あるいはハンドブック [handbook] が作られ（Kelly 2011, Cobussen et al. 2017, Groth & Schulze 2020, Grant et al. 2021など）、個別的な観点からサウンド・アートを論じる優れた研究も出現し始めた（Cox 2018, Kahn 2013, Steintrager & Chow 2019, Thompson 2017, Eck 2018, Voegelin 2014など）。現在のサウンド・アート研究ではジェンダー、人種、階級といった多様な側面からのアプローチが出現し、例えば、音を使う芸術が美的あるいは社会的にどのような効力を持つかといった、サウンド・アートというジャンルの存在を前提とする問題意識へと移行している。とりわけ、二〇一〇年代後半以降に刊行されている多種多様なハンドブックは、数十本の論文を一冊に収録する論集であり、サウンド・アート研究には、多種多様で散漫な傾向があり何かひとつの流行があるわけではないことの証拠といえよう。[8]

以上のような研究の流れをふまえたうえで、もはやその存在が自明とされ内実を問い直されることがなくなったか

12

のように思われるサウンド・アートというジャンルについて、今こそ改めて概観する書物が必要だ、と私は考えた。その最大の理由は、サウンド・アートが何かということを問い、基本知識や議論を取り扱う文献が（とくに日本語では）長らく不在のままだからである。本書はその隙間を埋めるための試みなのである。

[6] 本書執筆中の二〇一九年に、その増補改訂版『サウンド・アート再論 [Sound Art Revisited]』(Licht 2019) が刊行された。とはいえ、これは旧版 (Licht 2007) を大幅に書き直したもので、題名も全体的な構造も大きく変化したほぼ別の本である。新版 (Licht 2019) は、サウンド・アートという言葉の歴史を簡潔に整理して、サウンド・アートと呼ばれる作品群の概要を（サウンド・インスタレーションとサウンド・スカルプチュアとに分けて）確認することで、サウンド・アートに総合的にアプローチしている。旧版 (Licht 2007) のように作品目録の代わりに使えるような写真図版等は少ないが、新版 (Licht 2019) も入門書としては非常に簡便で有用である。

[7] これらはそれぞれ、音を扱う美術の諸相と多様性を概観できる展覧会だった。二〇一二年の「Sound Art. Klang als Medium der Kunst」展は音を使う美術の全容を網羅しようとする意欲的な展示で、約九〇人の作家と一五〇を超える作品点数を扱い、アーカイヴ展示や関連プログラムを含めて約一年間にわたり展示された。二〇一九年になってようやく出版されたこの展覧会図録（Weibel 2019）は、この領域に関する今後必須の基礎文献である。また、三原 (2012) は、音を用いる作品を集めたこの雑多な大部の展覧会のタイトルを「サウンドアート　芸術の方法としての音」と意訳したレビューであり、展覧会の概要を知るのに役立つ。プラダ財団による「Art or Sound」展 (二〇一四年) は、芸術における音の歴史を概観しようとする視野の広いもので、一六世紀ルネサンス美術の楽器演奏する場面を描いた絵画から、一八、一九世紀に開発されたが今日まで生き残らなかった楽器類まで展示されていた。「Soundings」展 (二〇一三年) は一六名の作家による一五作品のグループ展で、先の二つに比べると小規模だが、キュレーターのバーバラ・ロンドンのこれまでの経験と見識に裏打ちされた展示作品の多様性は、音を用いる美術作品の多様性を見事に概観させる素晴らしい展覧会だった。本書附論も参照のこと。

[8] 例えば、The Bloomsbury Handbook of Sound Art (Groth & Schulze 2020) や The Oxford Handbook of Sound Art (Grant et al. 2021) を見ると、この領域に関する学問的探究がまさに多様であることがすぐにわかる。というよりも、少し手厳しい言い方かもしれないが、たんにバラバラであるという印象は否めない。実際のところ、二、三個の事例分析でポストコロニアルな問題関心を表明したり、二、三の論考だけで人種やジェンダーのアジアやアフリカの事例を取り上げることで地域的な差異の問題をカバーしようとしたり、一二三人の論考ですませたりするのは、納得がいかないと言わざるをえない。入門書とはそういうもので、ある領域における問題の所在さえ示せればそれで良いという考えもあろうが、二〇人以上の論者が参加する二〇章以上の「handbook」が文字通り「入門書」として機能するとは言い難いだろう、というのが私の正直な感想である。

二 サウンド・アートという対象

前項ではサウンド・アートについて語る場合、論者のスタンスは、サウンド・アートが新しい独立固有の表現領域であるとする立場と、周辺領域であるとする立場に分かれることが多い。次節にも関わる重要な論点であるため、本項では、それぞれの立場について、簡単に解説する。

一 サウンド・アートは新しい独立固有の表現領域である

サウンド・アートは論者によって、新しい独立固有の表現領域を指す言葉として使われることがある。美術でも音楽でもないまったく新しい独特な領域あるいは表現形態として、サウンド・アートという言葉を使うということである。

次節で検討する中川真のサウンド・アート研究は、そうした立場からなされている優れた研究成果といえよう。あるいは、自身の芸術実践を既存の音楽や視覚美術と差異化するために、積極的にサウンド・アートと呼ぶアーティストも多い。例えば、こうした方向性の日本における最初期のアーティストとして、アタナシウス・キルヒャーが著作に使っていた「Tonkunst」（ドイツ語で Sound Art の意）という言葉に触発された藤本由紀夫がいる。

サウンド・アートという新しい独立固有の領域が存在するか否かと問うとすれば、本書は、存在している方が面白そうであるという理由から、サウンド・アートという独自領域はあると考えるし、第六章の最後に述べるように、鈴木昭男 [1941–]《日向ぼっこの空間》（一九八八年）に〈聴くことによる芸術創造〉というサウンド・アートのある種の論理的な極点あるいは臨界点を見出してみるつもりである。ただし同時に本書で示していくことにもなるが、サウンド・アートとは新しい視覚美術もしくは音楽の別名に過ぎない場合も多い。このようなサウンド・アートのことを本書では〈便宜的にそう呼ばれるサウンド・アート〉と呼ぶことにする。便宜的だからと言ってつまらないわけではないが、便宜的にサウンド・アートと呼ばれている個々の作品を考察するためには、それをサウンド・アートと呼んで

14

判断停止するのではなく、それがどのような文脈の中から出てきたものなのかを考察することが必要である。そのため、本書では、サウンド・アートという独自領域の美学や制作理念を抽出検討分析するのではなく、サウンド・アートとされる複数の領域の系譜を記述する。その方が個々の作品に対峙する際に有用だからである。[10]

また、サウンド・アートを新しい固有の表現領域とする立場のヴァリエーションとして、後で言及するクリストフ・コックスのように、一九世紀後半に始まった聴覚性の変容の帰結として位置づける考え方がある。一九世紀後半に音響再生産技術が出現し、録音や放送が人間文化に浸透定着したが、そのような聴覚性——ここでは、人間文化の聴覚的側面、という程度の意味——の変化に応答する芸術として、サウンド・アートを位置づける考え方である。あ

[9] 神戸ジーベックで一九九三年までに行われた活動の記録集（田中ほか 1993）によれば、藤本由紀夫が日本では早い段階で「サウンドアート」という言葉を使っていたことが確認できる（一九九一年十二月二二日「第四回音の科学と学習」（四六）に「サウンドアート実習」という副題が付いているなど）。ただし、実は藤本由紀夫の自称は複数確認できるので、例としては微妙かもしれない。例えば、一九九二年十一月七日（土）にジーベックで行われた対談において、藤本由紀夫は自分のことを、「造形作家か美術家」ではなく「サウンドアーティスト」あるいは、「サウンドアーティスト」の日本語訳としての「音楽家」である、と紹介している（田中ほか 1993: 4）。

[10] サウンド・アートとは独自領域であると示したい場合、中黒を使わないという選択がありうるかもしれない。例えば、中川真の著作のタイトルは『サウンドアートのトポス』だし、リクトの *Sound Art* の邦訳版タイトルは『サウンドアート』である。日本では、「サウンド・アート」ではなく「サウンドアート」という表記が程度流通しており、私も、提出原稿内の「サウンド・アート」という表記を「サウンドアート」に変更されたことが何度かある（中川 2020 など）。これらは、そういう意図であるとどこかに記述されているわけではないが「サウンド・アート」という言葉から中黒を削除して一つの言葉とすることで、独自領域としてのサウンド・アートの（おそらくは可読性を高めたい）方針で「サウンドアート」に編集の意図であるとも言えるかもしれない。つまり、独自領域としてのサウンド・アートの事例ではないだろうか。ただし、所詮中黒の有無の問題であり、些末な問題かもしれない。

蛇足に蛇足を重ねるが、英語の場合について記述しておく。英語で soundart と連ねて記述される事例は少なく、第二章で言及する、作曲家ウィリアム・ヘラーマンが組織した「The Soundart Foundation」という団体の固有名詞の事例はかなり珍しい事例である。この団体は一九八〇年代前半にゲンダイオンガクに関連するコンサート情報を会員に送付するなどの活動を行っていたようだが、その全体像と詳細は不明であり、したがって soundart と連ねて記述される含意も不明である。ちなみに、第二章でも言及するように、Hellerman が企画した一九八四年の展覧会は「Sound/Art」とスラッシュを用いて記されたが、その含意も不明である。

15

るいは、聴覚性の変化に応答する芸術を意味する用語として、サウンド・アートという言葉が採用されているともいえよう。詳細は、後で、あるいは第五章の〈聴覚性に応答する芸術〉で、とくに〈音響再生産技術を可視化する芸術〉の系譜を検討する際に議論する。つまり、第二章と第三・四章では、西洋近代美術と西洋芸術音楽というディシプリンの自律的な展開の帰結として出現したサウンド・アートについて検討し、第五章では〈西洋社会の〉聴覚性が変化した帰結としてのサウンド・アートについて検討する。

ただし、実のところ、西洋近現代美術も近代西洋文化を構成する一要素である以上、聴覚性の変化から影響を受けていないはずはなく、音響再生産技術が一般に普及して聴覚性が変容したからこそ、〈音のある美術〉、〈音楽を拡大する音響芸術〉や〈サウンド・インスタレーション〉も出現したはずである。つまり、サウンド・アートとは、本書で扱うどの系譜においても聴覚性が変容した帰結でもあると言えるのであって、すなわち、聴覚性の変容の帰結であることは、サウンド・アートが視覚美術とも音楽とも異なる新しい固有の表現領域であることを保証しない。聴覚性の変容と音や聴覚を扱う芸術の出現とをどのように考察していくかは本書以降の課題となる。

二　サウンド・アートとは周縁領域である

また、サウンド・アートは独自の表現形態としてではなく、視覚美術あるいは音楽の周縁領域、関連領域、限界領域として、あるいは視覚美術と音楽との中間領域、隣接領域として扱われることも多い。視覚美術あるいは音楽では、その周縁ないしは両者の複合領域という、曖昧な対象として使われるわけである。ここでサウンド・アートとは、生粋の美術でも音楽でもなく、美術だが新規性を持った何か、音楽だが新規性を持った何か、だと考えられている。

例えば、メディア・アートあるいはデジタル・アートの祭典として世界的に有名なアルス・エレクトロニカでは優秀な作品に賞が贈られるが、二〇一〇年以降 Digital Music & Sound Art という部門が設けられている。これ

16

はサウンド・アートという独自の表現領域を認めているようにも見えるが、公式ウェブサイトのアーカイブ（ARS Electronica ARCHIV. 2023）の記述を探ると、この部門は、一九九一二〇〇九年にあった Digital Music、一九八七-一九九八年にあった Computer Music という部門を継承したもののようだ。つまり、おそらくここで用いられているサウンド・アートというカテゴリーは、そもそもは音楽を扱うカテゴリーを拡大したものであり、そのうえで、音を扱う、メディア・アートとされうる作品全般を指すものだと考えるべきだろう。つまり、サウンド・アートという言葉を少し新規性を持った音楽として用いる事例といえるだろう。

あるいは、雑誌『美術手帖』では一九九六年と二〇〇二年の二回サウンド・アートの特集が組まれている。その際、特集名はそれぞれ「サウンド×アート」と「サウンド／アート」だった。いずれの場合も（本文では使われていたが）特集名では「サウンド・アート」という表記の使用が避けられていたのだ。こうなった事情や理由は不明だが、あえてその意図を深読みしてみるとすれば、視覚美術の領域ではサウンド・アートなる独自領域を認めることに消極的である、というメッセージとして受け止めることも可能かもしれない。サウンド・アートなる対象を考える際に、サウンド・アートとは独自の領域ではなく視覚美術の周辺領域である、とする事例、つまり、少し新規性を持った美術としてサウンド・アートを捉える事例であると考えておきたい。[13]

[11] 聴覚性についてであるが、英語では aurality という語を念頭に置いている。「聴覚の、耳の」と訳される aural という形容詞の名詞形である。W・J・オングの『声の文化と文字の文化』の原題は Orality and Literacy であり、これに倣えば、aurality とは「耳の文化」と訳せよう。ここでは一語で表すために「聴覚性」と訳している。ある文化を音と聴覚から捉えた側面、あるいは、人間文化の聴覚的側面、と定義できるだろう。

[12] ただし、聴覚性の変化が具体的にどのように西洋近代美術や西洋芸術音楽に影響したかを明言することは難しい。狭義には、音響再生産技術の発展進化——一九世紀末から一九二〇年代までのエジソンによるフォノグラフ、第二次世界大戦以降の磁気テープの一般化——という技術史的背景が、視覚美術や音楽に大きな影響を与えただろうことは容易に指摘できるが、それに伴う感性史的変容や、一九世紀前半以降の写真や映画をはじめとする複製技術全般が与えた影響や、一九世紀後半以降の電気革命や、一九二〇年代の放送の登場といった要因をどのように考慮すべきかは、本書の範囲外である。そうした細やかな検討は今後の課題とせざるをえない。

17

おそらく、視覚美術あるいは音楽の中核からは逸脱した領域を指す言葉として、サウンド・アートという言葉は便利なのだと思う。だとすれば、視覚美術あるいは音楽の周縁領域について考察すればサウンド・アートについて検討できるかのようにも感じられるが、視覚美術と音楽のどちらを中心と考えるかによってサウンド・アートなるものが示唆する様相は変化する――サウンド・アートについて語る人の立場によって、サウンド・アートという言葉で想定されるものの内実は変化する――し、そもそも視覚美術と音楽とをどこまで明確に区別できるかも理論的には曖昧である。古代において、音楽は音とダンスと詩の融合したものだったと想像しうることからも、音楽は聴覚だけで受容するものだとは限らないといえる。つまり、サウンド・アートを周縁領域あるいは中間領域だと想定するならば、視覚美術と音楽とが自律的に確定されている必要があるが、おそらくそうではない。そこで、本書では、音楽とは何か、美術とは何か、という回答困難な問いを立てるのではなく、ある種の作品がそれらの領域から出現してサウンド・アートと呼ばれるようになった経緯を、サウンド・アートとされる複数の領域の系譜において記述するという方針をとることにする。

他に本書がとりえた戦術として、音楽家、大友良英 [1959-] の刺激的な著作『音楽と美術のあいだ』[14](大友 2017)で語られた様々な問題意識を整備追及する、という手段もあり得ただろう。この本では、「音楽と美術のあいだ」について、音と空間、音楽と装置、展示と演奏といった話題を軸に、音楽と美術の共通性と違いを浮き彫りにしている。しかし、そうした方法をとるためには、そこで語られるべき概念装置の歴史的文脈や理論的前提を整備する必要があり、それには膨大な作業が必要となる。むしろ、本書ではそうした作業のための準備作業を行いたい。来たるべき「音楽と美術のあいだ」論のために本書が役立つことを祈る。

18

[13]

私は、こうした視覚美術偏重主義とでも呼べそうな傾向からは距離を置きたい。私は視覚美術だけではなく聴覚芸術からも多くの芸術経験を与えられてきたからである。本書がそうした立場から書かれていることは記しておくべきだろう。

現代アートの最先端で好まれる実験音楽、サウンド・アートなどに対する視覚美術の文脈の言説の無理解、あるいは鈍感さは、正直、理解し難い。ゲンダイオンガクや実験音楽、サウンド・アートなどに対する視覚美術の文脈の言説の無理解、あるいは鈍感さは、正直、理解し難い。現代アートの最先端で好まれる音楽が非常に陳腐なEDM（エレクトロニック・ダンス・ミュージック）だったりする現場に何度も居合わせてきた。私は、なぜ、面白い音響芸術の存在を無視して、視覚美術を主たる対象として現代アート全般を語ることができるのか、という疑問を私は抱き続けてきた。私には自閉的に見えるアートワールドの住人からすれば、現代アートだけを念頭に置き現代アート観など時代遅れで、ソーシャリー・エンゲージ・アートにせよメディア・アートにせよ何でも良いが、現代アートにおいて目と耳の両方を使うことには同意する。確かに、今や現はまったく珍しくなく、それゆえわざわざ芸術における音の存在に注目する必要はない、ということなのかもしれない。しかし、現代アートにおいて音の存在が珍しくなく、それゆえわざわざ芸術における音の存在に注目する必要はないという印象を私は持っている。自律的で自閉的な現代アートのアートワールドでは、今でも、音響芸術については鈍感なままであるという印象を私は持っている。

こうした偏りを感じるものに、「アートと音楽」という言い方がある。（図録は東京都現代美術館（2012）。これは二〇一二年に東京都現代美術館で初めて大規模に、音のある芸術を展示した展覧会の名称でもある「アートと音楽――新たな共感覚をもとめて」というタイトルのもと、オノセイゲン＋坂本龍一＋高谷史郎によるサウンド・インスタレーションや、セレスト・ブルシエ＝ムジュノ[Céleste Boursier-Mougenot, 1961-]、フロリアン・ヘッカー[Florian Hecker, 1975-]、ステファン・ヴィティエロ[Stephen Vitiello, 1964-]、カールステン・ニコライ[Carsten Nicolai, 1965-]のサウンド・インスタレーション、あるいはジョン・ケージ[Stephen Vitiello, 1964-]の楽譜やカールステン・ニコライ[Carsten Nicolai, 1965-]のサウンド・インスタレーション、あるいはジョン・ケージの楽譜やつまり、視覚美術の文脈あるいは音楽芸術の文脈双方を代表するような作品が展示されていた。展覧会自体はとても興味深い展示だったが、私は、「アートと音楽」という展覧会の名称にひっかかった。音楽もまたアートのはずなのに「アートと音楽」という言い方が採用されているのはなぜなのか。この言い方では、まるで、アートには音楽が含まれない、つまり、アートとは主として視覚美術である、という意味であるかのようではないか。拙い例えだが、「美術と音楽」という言い方が「猫と犬」という言い方に似ているとすれば「アートと音楽」という言い方は「犬と柴犬」という言い方に似ている。ともあれ、私は、この「アートと音楽」というフレーズに、アートが音楽あるいはサウンド・アートを軽視するニュアンスを感じるのである。第六章注2も参照。

[14]

大友良英『音楽と美術のあいだ』は、大友へのインタビューと、二〇〇五年に行われた梅田哲也[1980-]、毛利悠子[1980-]、堀尾寛太[1978-]らのグループ展を大友が見て、「新しい音楽の発表形態」だと感じ衝撃を受けたアーティストとの対話集が収められている。大友は（実践者として当然であると思うが）音楽と美術という枠組みを気にしていないが、実際問題として、現状では無意識のうちに「美術」とか「音楽」という言葉を前提にものを考えてしまうことにまつわる弊害や違和感を気にしていて、それについて丁寧に考えている。この本に再録されている後々田寿徳「美術（展示）と音楽（公演）のあいだ」という文章（後々田 2013）も啓発的である。

三　本書の提案：四つの系譜からサウンド・アートを考える

一　先行研究における系譜学

さて、サウンド・アートの系譜学を始めるにあたり、同様の試みについての先行研究からみていくことにする。ま
ずは、中川真『サウンドアートのトポス』（中川真 2007）を参照する。二〇〇七年に日本で刊行されたこの本は、世界
的にも先駆的な、サウンド・アートという領域の独自性の美的分析だったと評価できる。ただし、そこにおけるサウ
ンド・アート研究には、日本独自あるいは中川真独自の文脈が反映されている。

中川真は一九八〇年代後半から九〇年代にかけて日本にサウンド・アートを導入した中心人物の一人である。京都
国際現代音楽フォーラムのディレクターとして、あるいは個人で、アルヴィン・ルシエ [Alvin Lucier, 1931-2021] や
ビル・フォンタナ [Bill Fontana, 1947-] や藤本由紀夫をはじめとする驚くほど多くのサウンド・アートの展覧会やコ
ンサートを企画・制作し、『平安京　音の宇宙』（中川真 1992）などの刺激的な著作と論考を通じてサウンドスケープ
やサウンド・アートに関する問題意識を喚起し続けてきた。 [16] この二〇〇七年の著作で考察されるサウンド・アート
の事例の多く（ロルフ・ユリウス [Rolf Julius, 1939-2011] や鈴木昭男）は、日本への導入に際しても彼が積極的に関わり、
その重要性と面白さについて論じてきた作品である。つまり、中川真のサウンド・アート論は、サウンド・アートの
独自性の美的分析として先駆的な仕事だが、そこでは主として、中川真が紹介する価値があると判断した作品が分析
されており、本書で〈便宜的にそう呼ばれるサウンド・アート〉と呼ばれるような作品はあまり考察されていない。

対して、本書は、そうしたサウンド・アートをも含めた概観を目指している。

中川真のこの著作は、サウンド・アートの系譜を考えるためのきっかけを提供してくれる。この本の序章では、音
楽と美術が交錯する系譜をルネ・ブロックが四群に整理して作成した「音楽と美術のネットワーク図」（図1−5）が
とりあげられている。この図とこの図に関する中川真の考察を手がかりにしよう。

20

ルネ・ブロック［René Block, 1915-1978］やジャン・ティンゲリー［Jean Tinguely, 1925-1991］などキネティック・アートの影響を受けたサウンド・インスタレーションの系譜、デヴィッド・チュードア［David Tudor, 1926-1996］やビル・フォンタナなどジョン・ケージ以降の動向として環境音に配慮する系譜、ラ・モンテ・ヤング［La Monte Young, 1935-］や小杉武久［1938-2018］などフルクサスを経由してコンセプチュアル・サウンドに関心を示す系譜、クリスティーナ・クー

［15］　来たるべき「音楽と美術のあいだ」論のために、ここに、クリスチャン・マークレーと藤本由紀夫から二〇二一年に個人的に聞いた話を加えておきたい。
　クリスチャン・マークレーは一九八〇年代にターンテーブルを演奏する即興演奏家として有名になったが、同時に、音楽文化や音響文化を主題とする視覚美術作品を制作する美術家としても知られるようになった。第五章で検討しているように、彼の視覚美術作品は美術館に展示されて、観賞者の脳内に音を想起させるものである。おそらくマークレーは視覚美術の文脈から出発して音楽活動もしていた作家であり、二〇一〇年代以降は〈聴力の問題もあり〉ターンテーブルを演奏しなくなった。しかし、マークレーは単純に、視覚美術家から音楽家のどちらかに分類できるアーティストではない。今でも彼はターンテーブルを用いないパフォーマンスを継続している。私は彼を音楽家として開催した際、無粋な質問とは思いつつ、彼に「あなたは自分のことを音楽家と思っているのか、美術家と思っているのか。私はあなたの活動を音楽としての活動のヴァリエーションとして理解してきたので、あなたの視覚美術作品を音楽として理解してしまう傾向があるのだ」と質問してみた。彼の答えはシンプルでスマートだった。マークレーは「so music is art to you（ということは、音楽があなたにとってのアートなんだね）」と簡潔に返答してくれた。（二〇二一年十一月十九日、東京・清澄白河にて）。
　また、藤本由紀夫は、シンセサイザーを用いた音楽制作方法に限界を感じ、一九八〇年代中頃から、音を発したり聴取について考えることから作品を発案するようになった。彼は音と聴覚の関係がない場合もある。香りを用いた作品や、ECHOやSILENCEといった文字列と鏡面を組み合わせた作品群がそうである。藤本はしばしば「音について考えるからといって、作品が音を発する必要はない」と話す（二〇二一年十一月十七日、神戸市三宮の藤本由紀夫氏のアトリエにて）。彼は多くの場合は聴覚を用いたりする音制作方法に焦点を置いたりする作品を発表するようになった。彼は音を聴取について考えることから作品を発案する。そうして作り出された作品は、多くの場合は音を発したり聴覚を用いたりしているが、時には、必ずしも音や聴覚と関係がない場合もある。香りを用いた作品や、ECHOやSILENCEといった文字列と鏡面を組み合わせた作品群がそうである。藤本はしばしば「音について考えるからといって、作品が音を発する必要はない」と話す。「音とは何か、美術とは何か。こうした問いに対して、現段階の私は明確に整理できていない。おそらく、音楽と美術との境界はどこか、音楽とは何か、美術とは何か。こうした問いに対して、現段階の私は明確に整理できていない。おそらく、それぞれの領域を明確に境界づけることは不可能なのだろう、と予測している。今後の課題として提示しておく。

［16］　他に中川真（1997, 2004, 2007, 2017）などを参照。京都国際現代音楽フォーラムについては中川（2022）を参照。

ドラクロワ
ルンゲ
ベートーヴェン
セザンヌ
ヴァーグナー
新古典主義：マーラー／ストラヴィンスキー
キュビスム
スクリャービン
ピカソ
レジェ

バウハウス：ヒルシュフェルト＝ハック／モホリ＝ナジ／シュヴェルトフェーガー

抽象：カンディンスキー／イッテン／ヘルツェル／ラッセル／モンドリアン

12音音楽：ハウアー／ヴェーベルン／シェーンベルク／ヴィシネグラツキー

アイヴズ
サティ
ヴァレーズ
ミュジーク・コンクレート

シュルレアリスム／ダダイスム
未来派

キネティスム：バシェ／バートイア／ビュリ／アガム／ル・パルク／ティンゲリー／タキス／ヒューン／リッチェス／シェッフェール

ピカビア
クライン／マンゾーニ
ルッソロ／デュシャン
ケージ

ハプニング：カプロー／フォステル／ラウシェンバーグ／ハンセン／ニザーク／シュニーマン

フルクサス：マチューナス／ブレヒト／パイク／ワッツ／ヒギンズ／ジョーンズ／ノーレス／アイオー／ヴォーティエ／フィリオ／クボタ／ケプケ

ミュジーク・テアトル：シュトックハウゼン／カーゲル／ニッチュ

ボイス

サウンドインスタレーション：モリス／オッペンハイム／クネリス／サーキス／ライトナー／ブリュースター／ベームラー／ゲルツ／ブレーマー／アナスタシ／ディートリッヒ／コワルスキー／シュニッツラー／ロート

ミュジーク・コンセプチュアル：ラ・モンテ・ヤング／コスギ／シュネーベル／ライリー／コーナー

環境音楽：フィリップス／オッテ／チュードア／フォンタナ／ニューハウス／アマシェ／フォックス

ミニマル音楽：ライヒ／グラス／ラ・バーバラ

パフォーマンス：ジョーンズ／フォルティ／クービッシュ／ブレッシ／キアリ／アンダーソン／ハイムゾーン／ベックレイ

図1-5　ルネ・ブロック作成の音楽と美術のネットワーク図
出典：中川真（2007: 19）

ビッシュ [Christina Kubisch, 1948-] やローリー・アンダーソン [Laurie Anderson, 1947-] など同じくフルクサスを経由するパフォーマンスの系譜に整理した。いわばこれは、一九八〇年の段階でブロックが構想していたサウンド・アートの系譜である。この図は、中川真が指摘するように、それ以降の展開を加味してコンピューター・テクノロジーなどの技術の進化を利用するメディア・アーティストの系譜を組み込むべきだし、あるいは、個々のダイアグラムの関係性や固有名詞には疑問が生じる。この図では一二音技法が未来派に直接的に影響を与えているが、中川真も指摘するようにそうした事実はないし、未来派とルッソロ [Luigi Russolo, 1885-1947] とが別々の項目になっているのもおかしいし、また、クービッシュがパフォーマンスの系譜に組み込まれているのにも首を傾げる。このように細かな点では疑問も多いが、「二〇世紀における美術と音楽の非常に緊密で複雑な関係を一挙に提示しているこの系図は、ヨーロッパのキュレーターが、芸術の近代の脈絡のなか

にサウンドアートを位置づけようと試みた、壮麗な曼陀羅図のように映って興味深い」（中川真 2017: 27）し、二〇世紀における音楽家と造形作家との間に様々な接触あるいは共鳴関係があったことを強調する見取り図として、秀逸なことは間違いない。

この図を出発点として、中川真は「複数の出来事が反響し合って微かなエコーをつくる。そのざわめきの地平からサウンドアートは浮かび上がってくる」（中川真 2017: 17）と述べる。そして中川真は、サウンド・アートを、美術を出自とすることによって「音楽の解体」を試みようとしたケージとは距離を置くという「二重に相対化した地点にいる」とし、音を携えていることによって不可避的に「音楽」とも接点を維持するという。「微妙な地点に位置を占めている」存在として特徴づける。つまり彼は、サウンド・アートを実質的に新しい独特な芸術ジャンルであると位置づけるわけだ。そのうえで、サウンド・アートには微小音の使用、表層の聴取といった特徴があること、サウンド・アーティストの全員がケージに影響を受けているわけではないこと、聴覚の鋭敏化と生活世界の変容への志向という、自然環境への関与という志向を持つこと、などについて考察する。サウンドスケープの思想との共通項を持つこと、サウンド・アートが、ルネ・ブロックの提示するダイアグラムのどこかに明確に区分された固有の領域を占めるのではなく、このダイアグラムに示されているいくつかの複数の系譜から出現してきた傾向の総称だろうと考えている点で、私は中川真に同意する。しかし私は、単に便宜的にサウンド・アートと呼ばれるもの——つまり、ただの新しい視覚美術や新しい音楽なのに、サウンド・アートと称される作品——にも関心がある。というのも、私的な体験で恐縮だが、私自身、サウンド・アートというラベルの魅力に引き寄せられて、様々な芸術経験を得ることができた、と思うからだ。思い返すに、現代アートやアヴァンギャルドな音響芸術についてあまり知識のなかった一九九〇年代後半の若者にとって、「サウンド・アート」という言葉には何だか得体のしれない魅惑的な響きがあった。この記憶が、中川真のように、サウンド・アートの独自性だけを追求するだけではなく、いわば〈便宜的にそう呼ばれるサウンド・アート〉についての考察へと私を駆り立てるのである。

また、サウンド・アートという言葉が流通し始めるのは一九七〇年代だが、それ以前に作られていた音のあるアートに対しても使われるようになることについてもここで強調しておきたい。例えば本書では、一九五〇年代以降の音響彫刻の展開についても検討するし、一九二〇年代の作曲家エリック・サティの活動やケージ、フルクサス、ミニマル・ミュージック、マリー・シェーファー [Raymond Murray Schafer, 1933-2021] らの活動にも言及する。そして、一九八〇年代以降の藤本由紀夫が展覧会で展示する作品だけではなく、六〇年代のアルヴィン・ルシエ [Alvin Lucier, 1931-2021] の諸作品——タイトルに音楽という語が含まれ、作者も音楽として制作している一方、サウンド・アートと呼ばれることも多いであろう作品——にも言及する。サウンド・フィルムを用いた実験も重要である。

本書は、例えば二〇二〇年代の現在にそれなりのアクチュアリティを感じながら自らをサウンド・アーティストと自称するようなアーティストにとっては、サウンド・アート前史を語っているに過ぎないように見えてしまうかもしれないが、それはそれで構わない。サウンド・アートという言葉やジャンルやラベルには、本書が記すような前史あるいは系譜があると知ってくれることを期待している。

二　四つの系譜の提案

本書では、サウンド・アートを総合的かつ全体的に理解するために、四つの系譜を想定する。そして、そこから出現した形態を、それぞれ〈音のある美術〉〈音楽を拡大する音響芸術〉〈聴覚性に応答する芸術〉〈サウンド・インスタレーション〉と呼ぶ（表1–1）。これらは、同時並行的に重複しつつ、しかし相対的には自律的に進行してきた〈視覚美術の文脈から出現した系譜〉〈音楽の文脈から出現した系譜〉〈音や聴覚を主題として視聴覚で経験するサウンド・インスタレーションの系譜〉〈音響再生産技術の一般化に応答する芸術実践の系譜〉である。もう少し説明的に述べれば、現代美術の文脈を背景に、そこに音という素材や聴覚に関わる問題意識を加えることで作られるようになった新しい種類の現代美術の系譜と、ジョン・ケージ的な実験音楽という文脈を背景に、音楽を何らかの点で拡張しよう

24

表1-1　四つの系譜の提案

呼び名	系譜	説明
〈音のある美術〉	視覚美術の文脈から出現した系譜	現代美術の文脈を背景に，そこに音という素材や聴覚に関わる問題意識を加えることで作られるようになった新しい種類の現代美術
〈音楽を拡大する音響芸術〉	音楽の文脈から出現した系譜	ジョン・ケージ的な実験音楽という文脈を背景に，音楽を何らかの点で拡張しようとする音響芸術
〈聴覚性に応答する芸術〉	音響再生産技術の一般化に応答する芸術実践の系譜	19世紀後半以降の音響再生産技術の浸透を背景に，そうして浸透してきた音響再生産技術を可視化しようとする音響的アヴァンギャルド
〈サウンド・インスタレーション〉	音や聴覚を主題として視聴覚で経験するサウンド・インスタレーションの系譜	時間よりも主に空間に規定され，室内や屋外に音響を設置することでその空間や場所・環境を体験させる表現形態をとる作品

とする音響芸術の系譜と、一九世紀後半以降の音響再生産技術の浸透を背景に、そうして浸透してきた音響再生産技術を可視化しようとする音響的アヴァンギャルドの系譜と、時間よりも主に空間に規定され、室内や屋外に音響を設置することで、その空間や場所・環境を体験させる表現形態をとる作品の系譜である。

この四つの系譜の分類は、基本的には私のこれまで行ってきた個別研究や具体的な作品経験に基づいている。四つはそれぞれ同じ地平に存在する系譜として析出されたわけではないことに注意しておきたい。視覚美術と音楽を出自とする系譜は基本的には同じような水準で観察される系譜であり、一方音響再生産技術は、おそらくは視覚美術や音楽とは異なる水準で切り取られるべき人間文化の一側面（聴覚的側面）を構成する要素の一つであり、視覚美術や音楽にとっての社会的／文化的／技術的な背景になりうる領域である。つまり、音響再生産技術という領域で展開された〈聴覚性に応答する芸術〉は、それ以外の系譜とは少し異なる水準から析出されている。また、サウンド・インスタレーションという領域で展開された系譜は、音や聴覚を主題として視聴覚で経験する表現形態だという点で、視覚美術と音楽の複合体だとも考えられる。しかし同時に、この系譜はとりわけ一九七〇年代以降の聴覚性の変化に応答する芸術であるとも考えられる。つまり、サウンド・インスタレーションの系譜は、視

覚美術と音楽と音響再生産技術の系譜が複合した系譜でもある。

本書は、サウンド・アートなる領域を四分割してそれぞれを調査することで、加算的に全体像を得ようとするものではない。というのも、四つの系譜は、それぞれ相対的には異なっていて自律的に展開してきたものだが、おそらく、重複する固有名詞や歴史を多く共有しているし、また、四つの系譜すべてを合わせてもサウンド・アートなる曖昧な領域のすべてを隅から隅までカバーできるわけではないからだ。四つの系譜は、あくまでも、サウンド・アートなる曖昧な領域を総合的に概観することそれ自体が私の創意であり、目論見でもある。サウンド・アートとはラベルであり厳密な定義が可能な対象でない以上、サウンド・アートという曖昧な領域に関する記述は網羅的で体系的ではありえない。が、できる限りシンプルな見通しのもと、広範な領域をカバーすることで概観を志向するというのが、本書の基本的な態度である。

ただし、当初からサウンド・アートと呼ばれていたわけではなく、後にサウンド・アートと呼ばれるようになった対象、いわば〈便宜的にそう呼ばれるサウンド・アート〉、そしてその系譜も考察すべきである。そう考えるに至ったのは、クリストフ・コックス [Christoph Cox] の研究から大いに示唆を得たからだ。彼の著書『音の流れ——音、芸術、形而上学 [Sonic Flux: Sound, Art, and Metaphysics]』(Cox 2018) において、「サウンド・アートとは自然発生的な芸術あるいは芸術ジャンルの名前ではなく、個別の実践やプロジェクトの間に共通性を見出すための概念装置 [a conceptual device]」(Cox 2018: 5) とされる。このように定義することで、彼の著書はサウンド・アートについて考えるための概略的で大きな枠組みを与えてくれる。

コックスの戦略は次のようなものである。二〇世紀以降に展開した作曲家の音楽としての西洋芸術音楽、いわゆるゲンダイオンガクは、二〇世紀後半にケージ以降の実験音楽において、既存の音楽的伝統からかなり隔絶した音響芸術を生み出した。また、同じく二〇世紀後半には、そうしたゲンダイオンガクとは異なる文脈を基盤に、視覚美術の文脈

26

のなかで音を扱う音響芸術が出現した。それらは相互に影響し合ったり、起源が複雑に絡み合ったりしているだろうが、そうした複雑な関係性を単純に整理することは困難である。そこでとにかく、そうしたゲンダイオンガクの発展として、の新しい音楽や音を扱う美術としての新しい美術、その両者の中間形態のようなものなど、それらすべてを総称する言葉として「sound art」というラベルを使う。これがコックスの戦略である。つまり、コックスの枠組みに従えば、サウンド・インスタレーションもゲンダイオンガクの進化形もサウンド・アートである。このように考えることで、コックスは、二〇世紀後半の文化の流れにおける音の流れの変化とそれに照応する芸術作品について考察している。[17]

コックスが想定しているのは次のような歴史である。一九世紀後半に音響再生産技術が出現し、それゆえ、あるいは同時代の並行現象として、芸術音楽が変化し、新しい音響芸術――ルッソロ、ヴァレーズ [Edgar Varèse, 1883-1965]、ケージ、シェーファー、ニューハウス [Max Neuhaus, 1939-2009] など――が登場した。コックスは、この変化に象徴される音や聴取の変化のパラダイムを「音の流れ [sonic flux]」と呼び、そうした新しい音や聴取を探求する芸術をサウンド・アートと呼ぶわけである。このような意味で、コックスの議論においてサウンド・アートは「概念

[17] コックスは、著書の一章ではドゥルーズやメイヤスーを参照し、音は対象 [object] ではなく効果 [effect] だ、芸術における音は現実の再現 [representation] ではなく現実の一部だ、ということを主張し、いわば、音響存在論の基盤を固める。二章ではジャック・アタリ（アタリ 2012）とクリス・カトラーを参照しつつ、一九世紀後半以降の音響再生産技術が人間の音に対するアプローチをどのように変化させたかを概観することで、いわば音響メディア論の基盤を固める。三章ではバルトの「聴くこと」という小文（バルト 1998）を用いて、聞くこと、聴くことと、音響再生産技術に媒介された無意識的な聴取について、聴取の類型論を展開する。四章では、二〇世紀以降の新しい音響芸術を考察する。コックスにとって新しい音響芸術とは、既存の音楽が取り扱ってこなかったノイズを扱う芸術であり、その新しい音響芸術をサウンド・アートと呼ぶのである。ここは、二〇世紀以降の新しいサウンド・アートに関する理論的・歴史的概要を論じる章である。五章ではその時間性、時間経験の問題を論じ、六章では視聴覚を用いる芸術経験について、シナステジア、総合芸術作品、視覚的音楽と称される作品群の存在構造を分析する。『音の流れ』（Cox 2018）全体を通じて、概括的な枠組みを提示してくれることがコックスの議論の利点であり、また、それぞれの議論において必ず具体的な作品分析を付随させるのが、彼の議論の魅力である。

装置」（Cox 2018: 5）である。つまり、コックスの歴史と理論において、サウンド・アートとは、それがサウンド・アートと呼ばれたり名乗ったりするということとは関係なく、一九世紀後半以降の聴覚性の変容を何らかの点で反映しているだろう音響芸術すべてを指す包括的な言葉なのである。音楽や美術などのジャンルや文脈に限定されずにそうした芸術を包括的に意味するために、サウンド・アートという「概念装置」（Cox 2018: 5）が採用されているのである。

こうしたコックスの議論では、当初からサウンド・アートと呼ばれていたわけではなく後からサウンド・アートと呼ばれるようになった対象、いわば〈便宜的にそう呼ばれるサウンド・アート〉をもサウンド・アートという「概念装置」（Cox 2018: 5）のもとで考察することで、二〇世紀後半におけるケージ的な実験音楽や音を用いる美術、あるいはサウンド・インスタレーションといった「個別の実践やプロジェクト」（Cox 2018: 5）の間にある共通した美的経験や特徴を分析抽出しようとしている。その成果は貴重で、本書でも何度かコックスの議論を参照している。しかし本書の力点は、そうした様々な「個別の実践やプロジェクト」（Cox 2018: 5）を総合的にまとめて考察するということより も、そうした個別実践を整理して見通しを明るくすることにある。それゆえ、本書では、〈便宜的にそう呼ばれるサウンド・アート〉を考察対象とするという点でコックスの試みに勇気づけられてはいるものの、コックスよりも概括的あるいは包括的にサウンド・アートを概観するという点でコックスの試みに勇気づけられてはいるものの、コックスよりも概括的あるいは包括的にサウンド・アートを概観したいがゆえに、四つの系譜を記述するという方法を採用することにした。

この四つの系譜についてもう少し補足説明をしておく。最初の二つ——〈視覚美術の文脈から出現した系譜〉における〈音楽を拡大する音響芸術〉——については多くける〈音のある美術〉と〈音楽の文脈から出現した系譜〉における〈音楽を拡大する音響芸術〉——については多くを説明する必要はないだろう。いわゆる現代アート、現代芸術を構成する主要な二つの領域、美術と音楽という領域に注目する系譜である。ここでは、後の二つについてもう少し詳しく説明しておきたい。

　三　〈聴覚性に応答する芸術〉について

まずは、〈音響再生産技術の一般化に応答する芸術実践の系譜〉における〈聴覚性に応答する芸術〉についてである。

28

これは（一九世紀後半以降の音響再生産技術の浸透とともに）人間文化における音響的側面の変化を主題化した作品のことである。この《聴覚性に応答する芸術》に注目するに至ったのも、二〇世紀後半のケージ以降の実験音楽の系譜と一九世紀後半以降の音響メディアの一般化という系譜に注目するコックスのパースペクティヴから示唆を得たからである。以下、説明しておく。

コックスは人間文化の音響的側面を「音の流れ」と哲学的に概念化した（Cox 2018）。コックスによれば、これは「人間の表現も含まれるが、人間の表現に先行し、あるいは人間の表現を超えた、太古からの物質的な流れ［material flow］としての音、という概念」（Cox 2018: 2）である。具体的には、一九世紀最後の四半世紀に出現した音響再生産技術と、環境音と雑音に目を向けたルッソロ、ヴァレーズ、ケージら二〇世紀以降の音響的アヴァンギャルドの諸実践である。コックスが挙げる事例は、一八七七年のエジソンのフォノグラフの発明、ルッソロ、ヴァレーズ、ケージ、ミニマル・ミュージック、サウンド・インスタレーション、シェーファーのサウンドスケープの概念やフィールドレコーディング作品、音響詩の実践である。

コックスの枠組みは次のように整理できる。一九世紀末に音響再生産技術が出現したことで人間文化の音響的側面は大きく変化した。その音響的側面を分析できる。シンプルだがそれゆえ強力な解釈枠組みといえよう。あるいはこう言いかえることもできる。コックスは、二〇世紀の音の流れの変化を考察するために、その変化を体現する存在としてサウンド・アートを定義して、サウンド・アートを考察することで「音の流れ」の変化を考察するという戦略を採用しているのだ、と。つまり、コックスは、サウンド・アートという概念を「概念装置」として利用している

［18］「彼らの音響的なアウトプットはまったく異質ではあるが、これらすべてが、その物質的な流れの音響的な基層を認めて探究し、その過程において、哲学的な概念としての音の流れの発展に貢献しているのである。」（Cox 2018: 2）

のだ（Cox 2018: 4-5、図1−6）。

多くの場合サウンド・アートの系譜としてはゲンダイオンガクか現代美術のどちらかしか念頭に置かれないが、その双方に加えて音響再生産技術という系譜にも注目するのは、本書の創意の一つだと考える。

四　〈サウンド・インスタレーション〉について

さらに、本書では、〈音や聴覚を主題として視聴覚で経験するサウンド・インスタレーションの系譜〉についても検討する。〈視覚美術の文脈から出現した系譜〉〈音楽の文脈から出現した系譜〉〈音響再生産技術の一般化に応答する芸術実践の系譜〉だけを考えていると、今度は、サウンド・インスタレーションという表現形態についてうまく記述できないためである。サウンド・インスタレーションは、時間よりも主に空間に規定され、室内や屋外に音響

図1-7　田中敦子《ベル》（1955 年）

を設置することでその空間や場所・環境を体験させる表現形態をとる作品と説明できる。これは一九七〇年代にマックス・ニューハウスの作品群とともに意識されるようになった表現形態、言葉である。[19]そもそもゲンダイオンガクの演

サウンド・アート（という概念装置）
＝聴覚性の変化を体現するもの

↑

聴覚性の変化
＝人間文化の音響的側面の変化

具体的には，様々な音響的アヴァンギャルドの実践
ルッソロ，ヴァレーズ，ケージ，ミニマル・ミュージック，サウンド・インスタレーション，シェーファーのサウンドスケープの概念やフィールドレコーディング作品，音響詩の実践　など

具体的には，19 世紀後半以降の音響再生産技術の浸透
1877年 エジソン：フォノグラフ
1887年 ベルリナー：グラモフォン
1890年代 SP レコードの普及
1920年代 ラジオ放送の登場，録音の電化，トーキーの出現
1950年代 レコードの LP 化，磁気テープの普及　など

図1-6　コックスのパースペクティヴ

奏家として出発したニューハウスの活動だけを考えると、これはゲンダイオンガクの系譜から出現した活動であるように思われる。しかし、自律的なオブジェとしての作品単体に留まらず外部に意識を向けることで、視覚的要素のみならず聴覚的要素をも取り込もうとした帰結だとも考えると、これは、環境芸術、ランド・アート、インスタレーションといった視覚美術の系譜から出現したとも考えられる。また、この系譜は、一九七〇年代に出現するサウンドスケープという聴覚性の変化に応答する表現形態をも包含している。つまり、現代美術とゲンダイオンガクと音響再生産技術という三つの領域のいずれかに属するわけではなく、それらが複合して出現した独自の新しい芸術体験をもたらす領域として、独立して扱うべきだろう。[20]

[19] リクトによれば、サウンド・インスタレーションとはニューハウスが一九七一年に作った造語である（Licht 2019: 9）。ただし、Gál (2017) によれば「sound installation」という言葉の最も古い用例は一九七三年であり、芸術における音研究に先鞭をつけたダグラス・カーンによれば、一九六〇年代から多くの芸術家が自作を「sound art」や「sound installation」と呼んでいたらしい（二〇〇六年一月二二日のダグラス・カーンとの会話より）。どうやらサウンド・インスタレーションという語の方がサウンド・アートより古そうだが、おそらく、より古いサウンド・アートあるいはサウンド・インスタレーションはいつまでも再発見され続けるだろうことを踏まえると、やはりサウンド・インスタレーションの起源を発見するための競争に参加することは控えておきたい。

「最古」のサウンド・アートについては本章の注3で言及したので、ここでは「最古」のサウンド・インスタレーションの事例を参考までに列挙しておく。ただし、いずれも、自分の作品をサウンド・インスタレーションとして認識していたのかどうかは不明だし、それらをサウンド・インスタレーションとして解釈することにどの程度の意味があるのかも不明である。

二〇一四年八月号の The Wire 誌に掲載されたバーニー・クラウス［Bernie Krause, 1938-］へのインタビュー（Krause 2014）で、彼は、最初のサウンド・インスタレーションは一九五一年にサンフランシスコで行われた、と述べている（誰の何という作品かは述べていない）。また、一九五五年に展示された田中敦子［1932-2005］《ベル》（一九五五年、図1-7）は、美術館内でベルを鳴り響かせるインスタレーションであり（北條 2017、鷲田 2007）、最初期のサウンド・インスタレーションだと言うこともできるだろう。あるいは、戦後日本文化研究者のウィリアム・マロッティによれば、読売アンデパンダン展で初めて「音」を組み込んだ作品を作ったのは、一九六二年に最後に行われた第五回の刀根康尚［1935-］である（Marotti 2013: 188）。あるいはデヴィッド・グラブズによれば、最初のサウンド・インスタレーションはブルース・ナウマン［Bruce Nauman, 1941-］《コンラート・フィッシャーのための音に関する六つの問題 [Six Sound Problems for Konrad Fischer]》（一九六八年）である（Grubbs 2014: 47）。

四　本書の構成と四つの系譜

前節で述べたように本書では、〈視覚美術の文脈から出現した系譜〉〈音楽の文脈から出現した系譜〉〈音響再生産技術の一般化に応答する芸術実践の系譜〉〈音や聴覚を主題として視聴覚で経験するサウンド・インスタレーションの系譜〉に着目し、それぞれに対応する〈音のある美術〉〈音楽を拡大する音響芸術〉〈聴覚性に応答する芸術〉〈サウンド・インスタレーション〉を検討する。以下、各章の紹介も兼ね、それぞれの系譜についてより具体的に説明しておく。

一　〈視覚美術の文脈から出現した系譜〉：第二章

第二章で扱うこの系譜は、現代美術の文脈において、音という素材や聴覚に関わる問題意識に注意を向けることで作られるようになった新しい種類の現代美術の系譜である。また第二章は音響彫刻小史(あるいはサウンド・スカルプチュア小史)として読むこともできる。

音楽とは異なるやり方で音や聴覚に取り組む場合、その方向性は、作品内部に音響的要素を取り込む場合と、作品の外部にある音に耳を傾けさせる場合の二方向に分かれる。後者は、世界、あるいは外部に意識を向けることで、視覚的要素のみならず聴覚的要素をも取り込もうとする環境芸術、ランド・アート、インスタレーションなどの系譜である。

ただし、主として聴覚的要素に注意を向けるインスタレーション、つまりサウンド・インスタレーションは、ゲンダイオンガクの文脈からも出現したと考えるべきなので、サウンド・インスタレーションという形態については、第五章で検討する。第二章ではもう一つの方向性、つまり、内部に向けて、ある種の客体としての〈自律的な対象として存在する〉作品に音や聴覚的要素を付け加える系譜を整理しておきたい。いわゆるサウンド・スカルプチュアの系譜である。

〈視覚美術の文脈から出現した系譜〉あるいは〈音のある美術〉としては、サウンド・スカルプチュアだけでなく、視覚美術家が制作する音楽、音響詩、〈音楽における視覚的要素に注目する系譜〉も想起されるだろう。しかし、最

初の二つは本書では詳述しない。視覚芸術家の制作する音楽は、美術と音楽という領域間の境界を曖昧にする効果を持つという点では注目に値する実践だが、多くの場合、単なる新しい（あるいは普通の）音楽（に過ぎないことが多いだろう。また、音響詩とは音響的側面が重要な実践だが、多くの場合、単なる新しい（あるいは普通の）音楽（に過ぎないことが多いだろう）。詩の音響的側面が重要なのは古くから当然のことではあるが、アヴァンギャルドな芸術として、文字や言語から音声を解放する実践の一環として、音響詩が制作されるようになるのは二〇世紀初頭からである。未来派のマリネッティ、ダダのフーゴ・バルやK・シュヴィッタースらの試みが最初期のものとして知られている。音響詩は、その分類のしにくさにおいてたいへん興味深いジャンルであり、しば

[20]　リクトは、サウンド・アートを概観するための便宜的な分類として、サウンド・アートと呼ばれる対象をいわゆるサウンド・インスタレーションとサウンド・スカルプチュアの二つに分類していた（Licht 2019）。ただし、この考え方では〈音楽を拡大する音響芸術〉（第三・四章）と〈聴覚性に応答する芸術〉（第五章）としてのサウンド・アートについてうまく記述できないように思われる。そこで本書では、サウンド・アートを総体的に概観するために、より系譜学的なアプローチを採用し、現代美術とゲンダイオンガクと音響再生産技術という領域から出現してきたものとして、サウンド・アートを記述する。

[21]　ドビュッシーとサティとランボーの同時代性やシューマンとホフマンの比較などは（そのような比較芸術論的観点に関心を持つという私たちの美的関心のあり方も含めて）興味深い話題だが、作品そのものが既存の美術や音楽を越境しているわけではない（こうした問題に関する出発点としては Maur 1999, Vergo 2010 などを参照）。

視覚美術家が制作する音楽作品として有名なものに、デュシャン［Marcel Duchamp, 1887–1968］《音楽的誤植［Erratum Musical]》（一九一三年）やジャン・デュビュッフェ［Jean Dubuffet, 1901–1985］《Expériences Musicales》（一九六一年）がある。デュシャンの作品は、「3声のために作曲された」。25枚のカードを1セットとし、それを3セット用意して、各々のパフォーマーにはそのうちの1つのセットを渡す。各カードには音が一つだけ示されている。前段階の準備としてはまず最初にデュシャンが複数の白紙のカードを帽子の中に投げ入れ、1度に1枚ずつ無作為にカードを取り出す。そうして準備されたカードが3セットに仕分けられている」。そして音の指示を書き入れる。そうして準備されたカードが3セットに仕分けられている」。またデュビュッフェが行ったのは、楽器のみならず鍋ややかんなど楽器ではないものを使った即興演奏の磁気テープ録音であり、時期的にはグループ音楽などの試みにも比肩できるだろうが、それは音楽の文脈に位置づけられる。同時代的に大きな影響力を持った（リクト 2010：157 など）。要するに、ケージ的な偶然性の作曲技法を先取りした実践として先駆的な地位に位置づけられる。またデュビュッフェが行ったのは、楽器のみならず鍋ややかんなど楽器ではないものを使った即興演奏の磁気テープ録音であり、時期的にはグループ音楽などの試みにも比肩できるだろうが、それは音楽の文脈にフィードバックされたわけでもなく、同時代的に大きな影響力を持ったわけでもない。つまり、デュシャンやデュビュッフェによる音楽実践はそれぞれ、後から考えれば同時代的には最先端だったかもしれないが、コンセプチュアルに十分考えられたものでも、一貫しているものでも、徹底しているものでもない。

33

しばサウンド・アートとも呼ばれるので〈便宜的にそう呼ばれるサウンド・アート〉として重要である。しかし、音響詩とは文字やことばとの関連性においてこそ面白いものであり、それをサウンド・アートと呼ぶことがその面白さや何らかのコマーシャルな実益を引き出すことにつながるとは思えない。たしかに、音響詩はしばしば〈便宜的にそう呼ばれるサウンド・アート〉とされるが、それはかなり不適当な呼び方だと感じられる（あるいは、現段階の私にはまだ、音、文字、言葉、イメージの往還経路について論じる準備が十分にできていないことにも関係する）。

しかし、〈音楽における視覚的要素に注目する系譜〉は重要である。これは、演奏できない図形楽譜や、その視覚的側面だけが強調される創作楽器など、音楽家が制作する視覚美術作品のことだが、より大きな視野から考えれば、音楽実践の様々な局面における視覚的要素に注目する系譜であるということができる。この系譜は、〈音楽の文脈から出現した系譜〉から出現した〈音楽を拡大する音響芸術〉の一つとして整理する方が望ましいと考え、第三・四章（と一部は第五章）で取り扱うこととした。

二　〈音楽の文脈から出現した系譜〉：第三・四章

これは、ジョン・ケージ的な実験音楽という文脈を背景に出現した系譜である。〈音楽を拡大する音響芸術〉と称しておくが、具体的には、ケージ的な実験音楽が結果的に西洋芸術音楽に対して与えた影響を三つの形態──音楽の変質、解体、限定──に分類し、それぞれがサウンド・アートと称される実践を生み出した系譜を検討する。この系譜についての記述は他の系譜に比べて膨大になったため、二章に分割した。第三章で〈音楽を変質させる系譜〉と〈音楽を解体する系譜〉を記述し、第四章で〈音楽を限定する系譜〉を記述する。この第三章と第四章は実験音楽小史のようなものとして読めるかもしれない。

ここでは、ケージ的な実験音楽の効果を、音楽を変質させる効果、音楽を解体するという戦略を発明した効果、音

楽の領域を限定する効果に分類して、ケージの音楽が（西洋芸術）音楽の内部や外部にサウンド・アートを生み出した系譜について記述する。つまり、〈音楽を変質させる系譜〉〈音楽を解体する系譜〉〈音楽を限定する系譜〉という三つの系譜について検討する。これらの系譜はその特徴に従い、それぞれさらなる下位分類を持つ。

〈音楽を変質させる系譜〉とは、ジョン・ケージ（や彼以降の実験音楽）が発明した様々な技法や理念の変革を、あくまでも既存の音楽制度のなかで受容し、音楽を変質させる発明とみなした系譜である。ケージのプリペアド・ピアノはもちろん、偶然性の技法や不確定性という発想、あるいはシアターやミュージサーカスといった試みまで、すべて「作曲家」ケージの発明品とみなし、あくまでも西洋芸術音楽の作品として受容する。

ここには一見サウンド・アートも出現しないかのようにも思われるが、図形楽譜や創作楽器などはサウンド・アートと呼ばれることがあり、それは〈便宜的にそう呼ばれるサウンド・アート〉とみなされることがある。（正確にはケージの発明品ではないが）図形楽譜は基本的に、作曲家の作成する音響生成のための指示書だが、なかには、その視覚的側面だけが注目されたり、視覚的側面だけが重視されて作られたりする場合もある。また、創作楽器も、基本的には、作曲家や演奏家が自分の望む音を実現するための道具だが、その視覚的側面が注目されたり、視覚的側面という観点からのみ考察するのは不十分で、ジョー・ジョーンズ［Joe Jones, 1934-1993］のように一九世紀以来の自動演奏楽器の伝統に連なるものも

[22] 音響詩について語ることは私の今後の重要な課題である。論じるべきは、イタリア未来派マリネッティ［Filippo Tommaso Marinetti, 1876-1944］の「自由詩（parole in liberta, words in freedom）《Zang Tumb Tumb》（一九一二/一九一四年）や《Dune》（一九一四年）、ダダのフーゴ・バル［Hugo Ball, 1886-1927］の「言葉のない詩《Karawane》（一九一七年）、あるいは、最も有名なクルト・シュヴィッタース《Ursonata》（一九二一-一九三二年）である。また、磁気テープを用いた声の実験の事例としては、アンリ・ショパン、ウィリアム・バロウズ［William Burroughs, 1914-1997］、あるいはマイク・パットン［Mike Patton, 1968-］について論じたい。チャールズ・アマーカニアン［Charles Amirkhanian, 1945-］の制作した text-sound composition; 10+2:12 American Text Sound Pieces（一九七四年）も論述の重要な導き手となろう。日本の文脈で欠かせないのは新國誠一［1925-1977］や足立智美［1972-］の仕事である。

35

あるし、あるいはバシェの事例のように音響彫刻と区別できないものもある。

〈音楽を解体する系譜〉とは、ジョン・ケージ（や彼以降の実験音楽）における音楽的素材の拡大という戦略を継承し、音楽の解体を志向する系譜である。ここでは、実際に音楽の解体に成功したかどうかは問わず、音楽を解体するというポーズあるいは戦略を採用していたという点が重要である。というのも、彼らは、実験音楽の戦略を額面どおり受け止めるというフルクサスのアーティストを念頭に置いている。というのも、彼らは、実験音楽の戦略を額面どおり受け止めるという戦略を採用することで、音楽という領域を最大限に拡大解釈したと考えられるからだ。音楽的素材の拡大という戦略はあらゆる外部の絶えざる取り込みとして解釈され、音をあるがままにすべしとするケージの原則は、それが意図的な行為でなければすべてが音楽だとする宣言として拡大解釈された。結果的にケージは、何をしても良いという許可を与えた存在として表象され、音楽概念は無限に拡大され（続け）ることになった。ここでは、既存のロマン主義的な音楽実践だけではなく、ケージや彼以降の実験音楽を含めるすべての音楽が、少なくとも理念的には、解体に向けて方向づけられていた。

この解体の先に何か具体的な理想が設定されていたわけではないだろうが、それは、音楽の解体の果てに達成される〈音楽ではないもの〉として、しばしばサウンド・アートと呼ばれるだろう。あるいは、そうした解体を達成しようとする営為もまた、〈音楽ではないもの〉として、サウンド・アートという便宜的な名称で呼ばれることもあるだろう。おそらくはそれゆえに、フルクサスのワード・スコアに基づく身体的なパフォーマンス——「イベント」——やコンセプチュアル・サウンド——「インシデンタル・サウンド」や楽器の破壊音——は、しばしばサウンド・アートと称されるのである。

〈音楽を限定する系譜〉とは、要するに、ケージ以降の新しい音楽が自らをサウンド・アートと呼ぶことで何らかの新規性を感じさせようとする系譜である。ここでは、ケージ的な実験音楽もしょせん既存の音楽に過ぎないと批判することで、新しい音楽が自らの新規性を主張する。つまり、ケージ以降の新しい音楽は、既存の音楽はもとより

36

ケージの音楽の領域をも限定し、自らをその外部としてのサウンド・アートと称する。これは、ケージ的な実験音楽との差異化を図る新しい実験音楽の系譜ともいえよう。構造的には、レコード会社が市場論理に適合させつつジャンル名として採用するサウンド・アートや、一六世紀のルネサンス音楽以来延々と繰り返されてきた様々な「新しい音楽」と同じで、既存の音楽と自分の音楽を差異化するためのラベルとしてサウンド・アートという言葉を採用する系譜である。リクトによれば、これは一九九〇年代に多く見られた用法でもある（Licht 2019: 4）。

三　〈音響再生産技術の一般化に応答する芸術実践の系譜〉：第五章

これは、電話、レコード、ラジオといった一九世紀後半以降の音響再生産技術の浸透を背景に、音響再生産技術を可視化しようとする音響的アヴァンギャルドの作品、〈音響再生産技術の一般化に応答する芸術実践の系譜〉である。

ある時代の技術的環境あるいはメディア環境そのものを題材として、それを可視化しようとするという意味で〈聴覚性に応答する芸術〉と呼ぶ。それは、録音や放送といった音響再生産メディアを経由する音響聴取が、あくまでもメディアに媒介された経験であることを可視化するものであり、それゆえ、メディア・アートとしてのサウンド・アートであるともいえよう。第五章はメディア・アートとしてのサウンド・アート小史として読むこともできる。

一九世紀以降に音響再生産技術が社会に浸透してメディアとなり、文化の聴覚性を変容させた後に出現した芸術である。レコード音楽、電子音響音楽、音響再生産技術を可視化する芸術として、三つの形態を想定できる。レコード音楽、電子音響音楽も、音響再生産技術の出現によって可能となった音楽形態であり、いずれも一九世紀後半以降の聴覚性を変容させたいくつかの要因——音響再生産技術、音響的アヴァンギャルドの諸実践、電磁気音、放送メディア——が関わっている。それゆえ、時代の聴覚性の変化に応答して出現した芸術だといえるが、それらは、音楽という既存のカテゴリーの延長線上において考察すべき対象である。対して、本書では、サウンド・アートの系譜として、音響再生産技術を可視化する芸術に注目する。一九世紀後半に出現した音響再生産技術は、社会に受容されて日常生

37

活の構成要素となり、あまり意識されない存在となった。つまり、技術が社会に受容されることで、メディアとして透明化し、自然化したのである。第五章では、そのように透明化して自然化したメディアを、可視化して意識化させようとする音響的アヴァンギャルドの実践の系譜を辿る。

四　〈音や聴覚を主題として視聴覚で経験するサウンド・インスタレーションの系譜〉：第六章

第六章では、いくつかの系譜から複合的に出現した音の芸術として、サウンド・インスタレーションという表現形態の系譜について検討する。〈音や聴覚を主題として視聴覚で経験するサウンド・インスタレーション〉は、リクト（2019）では「時間ではなく、その作品が占める物理的そして／あるいは聴覚的な空間によって規定され、視覚作品のように展示される音を設置した環境」（Licht 2019: 6）と定義されている。これは、既存の芸術作品とは作品経験のあり方が異なるのだから、新しい芸術ジャンルとみなすべきだが、同時に、こうした表現形態は、〈視覚美術の文脈から出現した系譜〉にも〈音楽の文脈から出現した系譜〉にも〈音響再生産技術の一般化に応答する芸術実践の系譜〉にも認められるだろう。

第六章では、ゲンダイオンガク（と現代美術）の文脈からサウンド・インスタレーションが出現してきた経緯を記述し、その美的特質を、創作と受容——制作時の焦点の変化と時間経験の変化——の両面から記述する。第六章はサウンド・インスタレーション小史として読むことも可能だろう。

＊

以上のような構想のもと、本書は四つの系譜を記述することで、全体として、曖昧な領域としてのサウンド・アートを概観できるようにした。ただし前述の通り、各章は、一章ずつ読んでも理解できるように作られているので、必

ずしも順番に読む必要はない。自らの関心のある領域から順に、あるいは、自分が親しんでいないタイプの系譜こそ先に、読んでもらいたい。そうすることで、視覚美術にも音楽芸術にも偏らない視点から、音や聴覚を扱うサウンド・アートなる芸術を概観できるだろう。

第二章　音のある美術

視覚美術の文脈から出現した系譜

一　〈音のある美術〉の系譜について

〈音のある美術〉の系譜とは、音という素材や聴覚に関わる問題意識に注意を向けることで作られるようになった、現代美術の文脈における新しい種類の系譜である。

私は「現代美術」という言葉と、「現代芸術」あるいは「現代アート」という言葉を区別する。「現代美術」も「現代芸術」もほぼ同じものを意味する言葉として使われることが多いが、その際、「現代美術」には視覚美術しか含まれず、音楽芸術は含まれていない。しかし、「現代芸術」には「ゲンダイオンガク」も含まれてしかるべきだろう。「現代芸術」を「現代美術」や「ゲンダイオンガク」を含む包括的な領域を指す言葉として使う。「現代芸術」は、「現代美術」の一部であり、二〇世紀以降に制作された視覚的な美術、あるいは現代アートのなかでも視覚的に受容される美術を指す言葉として使う。本章が〈音のある美術〉あるいは「新しい種類の現代美術」を扱うと断るのは、音という素材や聴覚に関わる問題意識に注意を向けられるようになった事態を、現代美術における場合と音楽芸術における場合とで区別したいからである。本章では現代美術の文脈における事態について検討する。後者

41

については次章で検討する。

本章では、あくまでも、視覚的に享受されてきた視覚美術の作品に、音という構成要素が付加されたり、聴覚に関わる問題意識が追加されたりするようになった経緯について考察する。すなわち〈視覚美術の文脈から出現した系譜〉である。ただし、第一章で述べた通り、サウンド・インスタレーションについては第六章で検討し、視覚美術家が制作する音楽や音響詩、〈音楽における視覚的要素に注目する系譜〉は今後の課題とする。

次節はいわゆる音響彫刻小史(あるいはサウンド・スカルプチュア小史)である(図2-1)。第三節は、一九八〇年代におけるサウンド・アートをめぐる語りの一事例として、サウンド・アートを「諸芸術の再統合」の象徴とする事例を紹介する。

二 音響彫刻小史

一 記述の方針

音響彫刻とは何か。ふわふわと生まれては消えていく音という存在に対して、彫刻はずっしりと重く実体のある硬い物であるように感じられる。音が放射して伝播していくのに対して、彫刻は中心に向かって求心的に存在しているかのように感じられる。そう考えると、音響彫刻とは、正反対の性質のものが同居する名称である。温かいアイスクリームとか地盤の液状化とか、そういった言葉に通じる不安定さがある。こうした言葉は既存の枠組みを揺さぶる。

そもそも視覚に訴える物として制作されてきた彫刻や絵画に音響生産機能を取り付けたものを「音響彫刻」あるいは「サウンド・スカルプチュア [sound sculpture]」と呼ぶようになったのは、おそらく一九七〇年代以降のことである「1」(この二つの表記は区別せずに用いる)。簡単にいえば、音響彫刻とは二〇世紀後半に出現した「音響生産機能を持つ視覚的

○ サウンド・スカルプチュア=音響彫刻
△ 視覚美術家が制作する音楽
× 音響詩
× 音楽における視覚的要素に注目する系譜
× 視覚的要素のみならず聴覚的要素をも取り込もうとする
　環境芸術,ランド・アート,インスタレーションなど

図2-1 〈視覚美術の文脈から出現した系譜〉
において扱うもの

造形物」（Licht 2019: 6）である。一九八五年発行のニューグローヴ楽器事典の「sound sculpture」という項目にはより多くの固有名詞（作品名・作者名など）が掲載されており、その歴史も古代から書き起こされている。音響彫刻とは必ずしも一つの固有名詞と結びついたジャンルではなく、より広く、芸術作品が展示される場所について再考を促す事例や、音楽と美術が交錯するジャンルであるがゆえに、音楽や美術といった一見自明なディシプリンの自明性を捉え直す可能性があるように思われる。

Google Scholar で「sound sculpture」と検索して研究論文を探してみても、ジャンルとしての音響彫刻の定義や歴史を論じたものはなく、個別事例を論じる際にその個別事例を「sound sculpture」と呼んでいるものがほとんどである。ここから、サウンド・スカルプチュアとはその定義の内包や外延をめぐって議論されるような対象ではなく、厳密ではない曖昧なジャンル名として歴史的に機能してきたことが推察されよう。しかし、曖昧であろうとも数十年にわたり使われてきた言葉なので、事典には項目が記載され、それなりに説明されている。まず、ニューグローヴ楽器事典におけるヒュー・デイビーズの説明（Davies 1985）を参照し、概要を把握しておこう。デイビーズによれば、音響彫刻とは「音を作り出す彫刻あるいは構造物。内的なメカニズムを用いて、あるいは、

[1] 後で記すようにサウンド・スカルプチュアという言葉を冠した展覧会が開催されるようになるのがおそらく一九七〇年代であること、Google ニューズアーカイブ検索で「sound sculpture」を検索した結果などから、この言葉が広がるのはおそらく一九七〇年代以降と判断される。とはいえ、サウンド・アートやサウンド・インスタレーション（第一章第一節第二項「言葉の歴史」、第一章注3、第一章注19も参照）とは異なり、この言葉の初出を検証した先行研究はまだない。本書では、サウンド・スカルプチュアという名称の最初の事例が何かという起源をめぐる議論に参加することも避けておく。ただし、一点だけ述べておきたい。近年（二〇一〇年代以降）、日本で「音響彫刻」という言葉が使われる場合、バシェ（⇒五〇-五二頁参照）という固有名詞とともに使われることが多い。その理由のひとつは、バシェの音響彫刻を修復するプロジェクトが進行中であることだろう。また、音を発する彫刻は今やさして珍しくないので、かつてなら「音響彫刻」とは呼ばないから、バシェの音響彫刻の事例が目立つのかもしれない。いずれにせよ、今の日本では「音響彫刻」という言葉が、過去にその言葉とともに輸入されたバシェという固有名詞と強く結びついていることを指摘しておく。第三章注19も参照。

風や水や日光といった環境的な要因によって、あるいは人が操作することで、音を作り出す。必ずしも音楽的な性質であるとは限らない」。あるいは、「屋内あるいは屋外で展示したり設置したりするために新たに作られた楽器」（Davies 1985: 785）である。要するに、音を発する彫刻、あるいは展示される（創作）楽器である。ここで音響彫刻の事例としてあげられる楽器にとって重要なのは、その音響生産機能の優劣──新しい音を発しうるか否か──ではなく、その視覚的性質──展示されるか否か──だといえるだろう。それゆえ、後述するルッソロのイントナルモーリやハリー・パーチの視覚的に興味深い「創作楽器」は、「音響彫刻」としても言及されるわけだ。音響彫刻と創作楽器という言葉の区別については第三章も参照していただきたい。

現代の音響彫刻以前のものとして、デイビーズは古代、中世、近代の事例をいくつか挙げている。アメンホテプ三世像であるメムノンの巨像や、中世の天文時計、近代の「蒸気オルガン」などである。彼は一九世紀までの多くの自動演奏楽器や創作楽器に言及している──第三章で改めて言及する──が、それらを個別事例として扱うだけで、その言及は網羅的でも体系的でもない。音響彫刻は自動演奏楽器（やオートマタ）とは異なる文脈に属すると考えているのだと思われる。彼によれば、音響彫刻という領域が活発化するのは二〇世紀以降である。

ここからは、デイビーズの説明を基軸にその流れを整理していく。ただし、その説明はそもそも歴史的動向を詳述するものではなく、一九五〇年代までの先駆的事例について代表的な固有名詞を挙げ、六〇年代には多様化して七〇年代には最初の音響彫刻の展覧会が開催されたと述べた後は、音響彫刻のメカニズム──風力か電力かといった動力の区別や振動体の種類など──に基づく分類記述に移行しており、そちらの記述量のほうが多い。なので、必要に応じてデイビーズの記述以外にアラン・リクトの記述（Licht 2019）なども参照する。以下では、サウンド・スカルプチュアの歴史的展開を素描する。まずは二〇世紀初頭から一九八〇年前後までの展開について整理しておこう。

二　二〇世紀初頭：起源

二〇世紀初頭の起源に置かれるのは、ルイジ・ルッソロ [Lugi Russolo, 1885-1947] のイントナルモーリ（図2–2）を掲げ、オーケストラの楽である[3]。「雑音の音楽」（一九一三年）というマニフェスト（ルッソロ 1985, ルッソロ 2021）の

[2] 言及されている固有名詞は、アメンホテプ三世像であるメムノンの巨像（紀元前二七年の地震で頭部にヒビが入るなどし、その後ローマ帝国が修繕するまで、夜明け前になるとおそらく温度差や露の蒸発のせいでうめき声や口笛のような音を発して「歌っている」のが聞かれ、古代世界では有名だった。同様の影像の伝説は多くの国にある）、クテシビオス [Ctesibius] による水時計（を改良して作られた「水力オルガン」であるヒュドラウリス [Hydraulis]、紀元前三世紀）、一〇世紀の蘇頌 [Su-Sung あるいは Chang Ssu-Hsin] が制作した世界初の天文時計「水運儀象台」、一三世紀メソポタミアのアル=ジャザリー [Al-Jazari]、ルネサンス庭園の音楽噴水（プラハ宮殿の歌う噴水、一五六四年など）、アタナシウス・キルヒャー [Athanasius Kircher] らの著作で描写されるような珍奇な仕掛け、エオリアン・ハープ、一九世紀の科学者チャールズ・ホイートストン [Charles Wheatstone] による Diaphonicon（詳細不明だが、おそらく元の振動を共鳴板に伝導する音響伝達装置、一八三二年）、一九世紀アメリカの発明家ジョシュア・C・ストッダード [Joshua C. Stoddard] の制作したカリオペ [Calliope]（一八五五年）（別名「蒸気オルガン」。蒸気を動力として用いるオルガン「パイロフォン [Pyrophone]」である。

[3] イントナルモーリと同じく産業革命以後の環境音を考慮に入れる事例として、デイビーズ [Davies 1985] は他に、第一次世界大戦直後の一九一八–一九二三年にソ連の作曲家アルセイニー・アヴラーモフ [Arseny Avraamov, 1886-1944] が制作した工場のサイレンと蒸気のホイッスルを用いた《サイレンのコンサート [Symphony of Sirens]》（一九二二）にも言及している。ただしその記述は不十分で、作曲家と作品の固有名詞にさえ言及しておらず、工場のサイレンを用いる云々という作品描写からそれと判断されるだけである。アルセイニー・アヴラーモフは、アンドレイ・スミルノフによる二〇世紀初頭ロシアでの音響的アヴァンギャルドの発掘（Smirnov 2013）を通じて近年広く知られるようになった作曲家で、一九二〇年代に早くもシンセサイザーの原理を用いた音響合成を行ったり、オプティカル・サウンド・フィルムを用いた音の実験を行ったりしていた。

しかし、《サイレンのコンサート》は音響彫刻の文脈ではなく、（後のケージのいくつかのミュージサーカスにまでつながるような）屋外における音楽演奏という文脈のなかで考えるべき作品である。例えば日本では足立智美がアヴラーモフから大きな影響を受けたと述べている（足立 2012）。そのことが、足立が東京都中央卸売市場（足立市場）で何度か主催した、屋外で集団で行うパフォーマンス——《ぬぉ》（二〇一二年）、ジョン・ケージ《ミュージサーカス》（二〇一二年）、《ぬぇ》（二〇一六年）など——につながったのだろうか。

ちなみに、《サイレンのコンサート》（一九二二年）の録音記録はないが、コンピュータを駆使して再現された録音物が制作されており、*Baku: Symphony of Sirens. Sound Experiments in the Russian Avant Garde* というCD（Various Artists 2008）に収録されている。

器という既存の楽音だけではなく、雷の音や工場の音や戦争の音というノイズ、雑音、騒音を使った音楽を提唱した二〇世紀初頭の未来派の芸術家は、ここでも起源としてまつりあげられる。いわく「純楽音の狭いサークルを打ち破り、楽音－雑音の無限の多様性を掌中に収めなくてはならない」（ルッソロ 1985: 113）。そして制作されたのが「イントナルモーリ」（直訳すると「調律されたノイズ機械」）という楽器、音響生産装置である。デイビーズによれば、「ハーディ・ガーディのシステムに基づく」（Davies 1985: 786）この楽器を携えて、ルッソロはヨーロッパ各国で演奏会を開催したが、同時代には評価されず、そのオリジナルは第二次世界大戦中に失われ現存していない。オリジナルの正確な姿は不明だが図面や説明書が残されており、しばしば復元再制作されてきた。[1] イントナルモーリには二〇種類以上のヴァリエーションがあり、その多くは、背後のクランクを回して回転板を弦に擦りつけることで音を発する楽器ハーディ・ガーディの

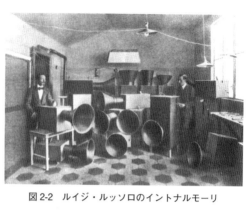

図 2-2　ルイジ・ルッソロのイントナルモーリ

ようなメカニズムで、レバーで音程を調節してサイレンのような音を発するものだった。――《都市の目覚め [Risveglio di una Citta]》（一九一四年）――もあり、後に再演もされているが、その音色の穏当さには逆に驚くだろう。この楽器は、ノイズを使う音楽の始祖としてまつりあげられ、（後の家庭用スピーカーのような外観が視覚的に興味深い対象であるということもあるからだろうか）その視覚的な面白さからしばしば復元品が展覧会等で展示もされてきた。藤田陽介のイントナルモーリをモチーフとする諸作品のように、この楽器は、ノイズを礼賛するある種のイコンとなっている（中川 2021）。

三　二〇世紀前半：ハリー・パーチ、デュシャンなど

デイビーズによれば、一九三〇年代以降、音楽家や作曲家の制作する新しい楽器や音響生成機器が増えた。二〇世紀前半の音響彫刻の事例として言及しておくべきは、アメリカ実験音楽のパイオニアともされるハリー・パーチ[Harry Partch, 1901-1974]の創作楽器（図2-3）である。四三微分音階の自作曲を演奏するために作られた[5]

[4]　制作復元されたイントナルモーリを網羅的に記録する文献はない。英語版 Wikipedia の「Intonarumori」という項目（二〇二三年二月三日閲覧）を参照すると、ルッソロの手になるスケッチなどに基づいて復元されたイントナルモーリたちは三セットあるらしい。（一）イタリア未来派一〇〇周年を記念して SFMoMA などが協賛して二〇〇九年辺りに作られたもの、（二）「雑音の芸術」一〇〇周年を記念してカーネギーメロン大学などが協賛して二〇一三年辺りに作られたもの、（三）オランダのサウンド・アーティストのヴェッセル・ヴェステルフェルト[Wessel Westerveld, 1978-]という人が作ったものである。（一）は、近年の重要なルッソロ研究（Chessa 2012）を著したルチアーノ・チェッサが、グラントをとって調査研究したうえで復元作業を行ったもの（Chessa 2012: 275, ch9 と n35）。（二）の詳細は不明。（三）はオランダ語以外の情報があまり見つからない。ただしこれは網羅的なリストではなく、Wikipedia のこの項目の執筆者がなぜこの三つをあげているのかは不明である。

そもそも、（一）を制作したチェッサ自身が、上記の三つに含まれていないピエトロ・ヴェラルド[Pietro Verardo]なる人物による復元セットを参照した、と述べている。また、おそらく最も流通しているルッソロ《都市の目覚め》の録音物は、一九七七年のヴェニス・ビエンナーレの際に復元されたイントナルモーリを使って、一九七八年にダニエル・ロンバルディ[Daniel Lombardi, 1946-2018]が収録したものである（Futurism & Dada Reviewed (LTMCD 2301) という CD（Various Artists 2000）付属のライナーノーツ（執筆者不詳 2000）を参照）。

また、日本では、一九八六年に多摩美術大学で秋山邦晴の指導のもとで再制作されたイントナルモーリが有名である。こちらは一九八九年に栃木県立美術館で開催された『音のある美術』に出展され（『音のある美術』一九八九年）、その後もしばしば展示されてきた。これが英語版 Wikipedia には記載されていないのは、一台だけ復元した事例は Wikipedia には記載しきれないほど多い、ということかもしれない。

[5]　デイビーズはその原因に言及しないが、一つには一九二〇年代の音響文化の様々な変革——電気録音（と電気再生）、ラジオ放送の出現、トーキーの一般化——が音響文化の布置を変えることで音響彫刻のあり方にも何らかの影響を与えたからだ、と考えられるかもしれない。これは、第五章で大いに参照するクリストフ・コックスの枠組み——一九世紀半以降の音響文化の変化が音をめぐるパラダイムに影響を与え、二〇世紀に新しい芸術を生み出した、という私の推測である。しかし直接的な影響関係を立証できるような事例はすぐには思い当たらない。音響再生産技術の変革と音響彫刻とが直接的な影響関係を持ち始めるのは、二〇世紀後半以降、磁気テープを用いた音響再生産技術が一般的になった後である。

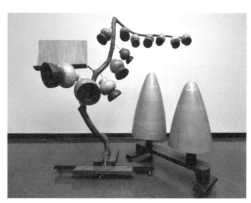

図2-3　ハリー・パーチの創作楽器の例：「ゴード・ツリー [Gourd Tree]」と「コーン・ゴング [Cone Gongs]」

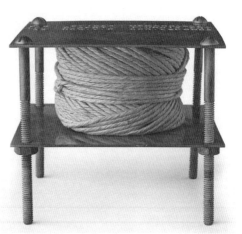

図2-4　マルセル・デュシャン《秘めたる音に》（1916年）

クロメロデオン、キタラ、ダイアモンド・マリンバ、ハーモニック・カノンといった楽器は、その演奏方法も音響も独特なうえに、外見も特徴的で、「眼と耳のために [Für Augen und Ohren]」展（一九八〇年）などの展覧会で美術作品として展示されている。

また、デイビーズは、エオリアンハープを改造して一九三四年以降に五三個もの管楽器を制作したイカボッド・アンガス・マッケンジー [Ichabod Angus Mackenzie] なる人物にも言及しているが、この人物に関する詳細は不明である。この人物にはアラン・リクト (Licht 2019) やデヴィッド・トゥープ (Toop 2004: 332) も言及しており、いずれもその情報源は、デイビーズ (Davies 1985) と同じで、デレク・ベイリー [Derek Bailey, 1930–2005] らフリー・インプロヴィゼーションの音楽家たちが発刊していた週刊誌 *Musics* (1975–1979) にマックス・イーストレイ [Max Eastley] が書いた記事である (Eastley 1975: 22)。その記事によれば、マッケンジーは一九三〇年代に多くの管楽器を制作したが、それらは創作楽器というよりもジャン・ティンゲリーの彫刻を想起させる音響彫刻だったらしい（イーストレイが何に基づいてこの人物について記述したのかは不明である）。また、デイビーズは、一九三八年頃に一三才だったティンゲリーが音を自分の彫刻作品に取り込もうとしていた、とも言及

している。たしかにそういうこともあったかもしれないが、彼が作品を発表し始めるのは一九五〇年代後半であり、ここでの言及には歴史の脚注としての意味しかあるまい（ティンゲリーについては後述する）。

また、デイビーズは言及していないが、二〇世紀前半の音響彫刻の事例として是非とも紹介しておきたいのは、マルセル・デュシャン［Marcel Duchamp, 1887-1969］による「音楽的彫刻［sonore musicale］」に関するメモと《秘めたる音に［A bruit secret］》（一九一六年、図2-4）という作品である。ルネ・ブロックはフルクサスの音楽に対するデュシャンの貢献について説明するために、音楽的彫刻というアイデアに言及している（ブロック 2001）。ブロックによれば、デュシャンは『グリーン・ボックス』という一九一一年から一九二〇年の間のスケッチと考察を集めた創作メモのなかで、次のようなメモを残している。

音楽的彫刻
持続しながら、そしてさまざまな点から出発しながら、
そして持続する音の出る彫刻をつくる音（ブロック 2001: 27-28）

こうした曖昧な言葉を導き手として制作やパフォーマンスを誘発するという点に、ブロックは、デュシャンのメモとフルクサス（のワード・スコア）との共通点を見出している（ワード・スコアについては第三章で論じる）。また、《秘めたる音に》は、ウォルター・アレンスバーグ［Walter Arensberg, 1878-1954］に頼んで、荷物紐でできた球の中に何ら

［6］　デュシャンのメモは、一九七〇年代に自らの活動を sound sculpture とも呼ぶことになる音響芸術家（ビル・フォンタナ［Bill Fontana, 1947-]）にとっても大きなきっかけだったようだ（Fontana 1987）。二〇一五年五月二三日に東京ICCで行われたビル・フォンタナの四〇年にわたる活動に関するアーティスト・トークにおいて、彼は、自分がデュシャンの「音楽的彫刻」というメモに触発されて、自分の音響作品を「sound sculpture」として作り始めたのだ、と語っていた（フォンタナ 2015）。

かの物体を入れてもらい――それが何かを決してデュシャンには言わないようにも依頼し――、その紐の球の両端を銅板で封じ込めてしまった作品である。これが何かは作者にも分からない、というものだ（Celant & Costa 2014: 164-165）。これが〈音のある美術〉として後世の視覚美術や音響彫刻にどの程度の直接的な影響を与えたかは不明だが、明確に音を構成要素として持つ視覚美術作品のうち制作時期の早い事例であり、先駆的作品として位置づけられてきたものである。

四　二〇世紀後半の先駆者たち：バシェ、ベルトイア、ティンゲリー、モリス

二〇世紀後半に音響彫刻は多様化した[8]。デイビーズは、一九五〇年代に出現した事例としてバシェ兄弟の音響彫刻に言及し、それ以降の年代についてはあまり具体的な記述をしていない。リクトは、バシェ以外の先駆例として、H・ベルトイアの音響彫刻とジャン・ティンゲリー《ニューヨーク賛歌》（一九六〇年）についてまとまった記述をしている（Licht 2019: 66）。また、ロバート・モリス《自分が作られている音を発する箱》（一九六一年）にも――デュシャンやマン・レイの作例と同じく、音響彫刻として作られたわけではない複数の作家の名前に言及しているが、サウンド・スカルプチュア小史を目論む本章では、代表的な作家としてこの四人についてまとめておく。

パリを拠点にしていた「彫刻家くずれ」（ラヴ 1969: 113）のフランソワ・バシェ [François Baschet, 1920-2014] は一九五二年に、音響工学を学んだ兄のベルナール・バシェ [Bernard Baschet, 1917-2015] とともに「音の出る彫刻」あるいは創作楽器を作り始めた。「二〇世紀の音楽が一八世紀の楽器で作られている」（Baschet 1963）のに不満を感じたことをきっかけに、彼らは、既存の楽器メカニズム（の発音体、振動体、変調器、増幅器などの構成）を分析再考したうえで、金属とガラス棒などを組み合わせた独自の創作楽器あるいは音響彫刻を制作した。彼らは一九五五年には作曲家ジャック・ラズリー [Jacques Lasry, 1918-2014] と共に演奏グループ「ラズリー・バシェ音響グループ [Structures

50

Sonores Lasry-Baschet]」を結成し、ヨーロッパや米国でコンサートを行い、「エド・サリヴァン・ショー」にも出演した。一九六五年には、MoMAが「sound」という言葉を初めて冠した展覧会「Structures for Sound - Musical Instruments by Francois & Bernard Baschet]」も開催した（図2−5）。一九六九年にはフランソワ・バシェが来日して一七作品を制作し、一九七〇年の大阪万博の鉄鋼館でそれらが展示された。来場者は作品を体験し、合わせてコン

[7] 他に、メトロノームに眼の写真が取り付けられたマン・レイ [Man Ray, 1890-1976] 《不滅のオブジェ [Indestructible Object]》（一九二三／一九六五年）も起源に位置づけることができるかもしれない。
また、ケージは、音響彫刻の起源としてはあまり言及されない。二〇世紀後半以降のアヴァンギャルドな音響芸術の動向の起源にケージが挙げられないことはあまり多くないので、このことは何かを示唆しているのかもしれないが、どう考えるべきか私はまだ態度を決めかねている。

[8] その理由は様々だろう。モダニズム芸術が自己批判のプロセスを終えて多様化に反転したからかもしれないし、拡張された彫刻の場が音響をも取り込むようになったからかもしれない。固定されて不変の物体であるという通念から彫刻が変化してキネティック・アートの変種が出現したからかもしれないし、ケージ以降の実験音楽が視覚的要素を含みこもうとしたからかもしれない。こうした歴史的動向の原因を探求することは本書完成後の私の課題だが、ここでは深入りできない。

[9] ただし、バシェらが活動を始めたのは一九五〇年代後半で、世に知られるようになるのは一九六〇年代である。また、デヴィッド・ジェイコブス [David Jacobs, 1932-] という作家も、バシェに少し遅れて五〇年代に活動を開始したとデイヴィーズ [Davies 1985] は言及しているが、この作家も世に知られるようになったのは六〇年代以降のようだ（Jacobs 2013）。Licht（2019）ではジェイコブスについては一九六七年の作品に言及があるのみである（Licht 2019: 67）。

[10] 一九五〇−六〇年代の事例として、リクトは、ステファン・フォン・ヒューン [Stephan von Huene, 1932-2000]、レン・ライ [Len Lye, 1901-1980]、タキス [Takis, 1925-2019]、ペーター・フォーゲル [Peter Vogel, 1937-2017] ──フェアライトCMIの開発者とは別人──、ヴァルター・ギールス [Walter Giers, 1937-2016] らの事例に言及している。どの作家も、日本語での情報は少ないが、それなりにまとまったウェブサイトが作られており、その全体像を知るのは困難ではない。全員、いくつかの先行研究で扱われたり、展覧会で特集されたり、自ら著作を著したりしており、例えばタキスは二〇一九年に亡くなった時にちょうど Tate で回顧展が開催されていた。しかし、どの作家も、音にフォーカスした活動を中心的に継続していたわけではないので、各々の音のある芸術作品に特化したまとまった情報を知るのは難しい。というよりも、活動全体における音のある芸術作品の位置と意味を考える必要があるので、各々の音のある芸術作品だけではあまり意味がない。今後開拓していくべき研究領野である。

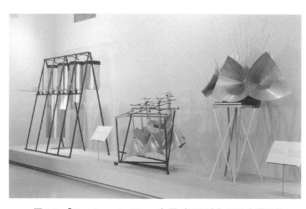

図 2-5 「Structures for Sound」展（1965 年）展示会場写真

図 2-6 ハリー・ベルトイアの sonambient

器——膜鳴楽器や気鳴楽器や電鳴楽器はない——で、子ども用楽器なども制作されたが、その全体像はまだ十分に整理されていない[12]（Baschet 1963、Licht 2019 など）。

ハリー・ベルトイア［Harry Bertoia, 1915-1978］は活動初期に宝石デザイナーとして、その後も工業デザイナーとして活躍した。世界的にはそうしたデザイナー活動の方が有名で、一九五二年から製造されているスティール・メッシュの椅子がよく知られている。彼は一九六〇年に、「tonal sculpture」あるいは「sonambient」[13]と彼が呼ぶ音響彫刻を作り

で「音と造形のレゾナンス——バシェ音響彫刻と岡本太郎の共振」[11]展が開催された。バシェ兄弟は一九五二年から二〇一五年のあいだに約五〇〇作品を制作しており、その多くはガラス棒や鉄板を用いた体鳴楽器あるいは弦鳴楽

から川崎市岡本太郎美術館事として、二〇二〇年六月崎 2012）、その集大成的な催手により行われており（川市立芸術大学関連の有志の近年、東京芸術大学や京都展示するプロジェクトが、に作られた音響彫刻を修復音は使われている。この時（一九七〇年）などにもその澤明『どですかでん』サートも開催された。黒

始めた（図2−6）。人の背の高さほどの針金数十本ほどを両腕で抱えられる程度の広さに立て、それを触ると、針金同士が揺れて接触し、サワサワとした音を発する（大きな剣山のようだ、と私はいつも説明している）。彼はこうした音響彫刻を五〇個以上作り、それらを様々なパブリックスペース——シカゴのスタンフォード・オイル・プラザ、オハイオのアクロン大学、コロラド・ナショナル・バンクなど——に設置した。一九六八年にはペンシルヴァニア州の自宅に自分の音響彫刻を収容する録音スタジオを設置し、息子とともにさらに一〇〇個以上の音響彫刻を制作し、さらに一九七〇年代以降には「sonambient」という名称のレコードも制作した（Bertoia 2015, Licht 2019, Harry Bertoia Foundation (n.d.)）。

ジャン・ティンゲリー［Jean Tinguely, 1925–1991］はスイスの現代美術家、画家、彫刻家で、一九五〇年代末より、廃物を利用して機械のように動く彫刻（何の役に立つのかは一見、あるいは何度見ても分からない、というより何の役にも立たない）、いわゆるキネティック・アートを作るようになったことで世界的に有名である。彼の音響彫刻としては、一九六〇年にMoMAで開催された「機械時代の終わりに［The Machine as Seen at the End of the Mechanical Age］」展に関連して展示された、作動すると音を立てて最後には炎上して崩壊する《ニューヨーク賛歌［Homage to New York]》（一九六〇年）が有名だ[14]（図2−7）。日本には一九六三年に東京の南画廊が招聘し、一ヶ月ほど作業した後に

[11] フランソワ・バシェ生誕一〇〇年、一九七〇年の日本万国博覧会から五〇年を記念して開催された。新型コロナウィルスの影響で、当初四月二五日開催予定だった予定は繰り延べられ六月二日から開催された。展覧会図録は川崎市岡本太郎美術館（2020）。

[12] バシェ修復プロジェクトのクラウドファンディングに寄せた小文に過ぎないが、日本におけるバシェの受容については、中川（2017）を参照。現代美術に関する当時の代表的な雑誌『美術手帖』において、一九六〇年代後半に何度かバシェに関する記事が登場し、概要は以下の通り。それが日本における「音響彫刻」という言葉の導入となった。ただし、バシェに対する言及では「楽器彫刻」や「彫刻楽器」などの言葉が使われることもあり一定していなかった。そして、七〇年以降、『美術手帖』ではバシェと音響彫刻という言葉への言及はぱったりなくなる。この言葉が再登場するのは一九九〇年に美術子グリマー［Mineko Grimmer, 1949–］の作品への言及においてである。さらなる詳細は、日本における音響彫刻の歴史というテーマとともに別稿でまとめたい。

[13] このドイツ語は直訳すれば「環境音［ambient sound]」である。アヴァンギャルドな音響芸術における「環境音」という語が持つニュアンスの機微を示す興味深い事例といえよう。

53

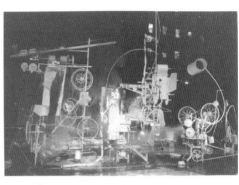

図2-7　ジャン・ティンゲリー《ニューヨーク賛歌》（1960年）

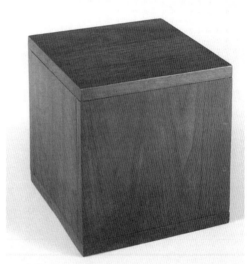

図2-8　ロバート・モリス《自分が作られている音を発する箱》（1961年）

ゾン現代美術館——での《地獄の首都No.1 [Capital of Hell No.1]》（一九八四年）制作のために来日した。同作は今でも軽井沢のセゾン現代美術館に展示されている。

ロバート・モリス [Robert Morris, 1931-2018] はアメリカの現代美術家、画家、彫刻家で、一九五九年に（フルクサスやミニマル・ミュージックに関連するアーティストとして有名なラ・モンテ・ヤング [La Monte Young, 1935-] と相前後して）ニューヨークに転居する。そこで妻のシモーヌ・フォーティ [Simone Forti, 1935-] とともにジャドソン・ダンス・シアター [Judson Dance Theater] として後に知られるようになる前衛ダンス集団に参加し、ミニマル・アート、プロセス・アート、アース・ワーク、コンセプチュアル・アートなどに関わった（LaBelle 2015）。批評家としての彼の仕事も重要である（Morris 1968など）。彼の《自分が作られている音を発する箱 [Box with the Sound of Its Own

展覧会を行った[15]。その展覧会図録には七インチの「Sounds of Sculpture」というタイトルのレコードが付属し、レコードには一柳慧 [1933-2022]《ミュージック・フォー・ティンゲリー》（一九六三年）[16] なども収録されていた。また、一九八四年には高輪美術館——後のセ

Making)》（一九六一年、図2-8）は木製の立方体の箱で、中に入れられたスピーカーが、その箱が作られているときの音——のこぎりで板を切る音、トンカチで釘を打つ音など三時間ほどの録音——を再生し続ける。当時の現代美術の文脈にこの作品を位置づけ、いわゆる芸術におけるミニマリズム（における鑑賞者中心のアート理念）を実現する作品として解釈したり（LaBelle 2015）、「演劇的状況」（フリード 1995）の事例として、あるいは客体としての音を提示するという観点からケージとの比較事例として考察したり（金子 2014）、デュシャン《秘めたる音に》との関連を示唆したり（Applin 2014）といった作業は重要だが、ここでは——あえて議論を単純化し——この作品を、ティンゲリーと同じく、美術館に音響を導入した先駆的事例であり、とはいえ音が主要な関心事項ではない作品、と解釈するに留めておきたい。

五　一九七〇年代：音響彫刻の展覧会

一九七〇年代には音響彫刻を主題とする展覧会が開催されるようになった。リクトによれば、最初の音響彫刻の展覧会は、トム・マリオーニ[Tom Marioni, 1937-]が運営していたMOCA（Museum of Conceptual Art）（1970-1984）というコンセプチュアル・アートのための場所で、一九七〇年に行われたイベント「Sound Sculpture As」である。そのイベントには九人の彫刻家が参加してパフォーマンスを行っており、マリオーニがバケツに小便をしたり、ポール・

[14] スイスのバーゼルにあるティンゲリー美術館がこの時の記録映像を公開している（Tinguely Museum 2017）。

[15] ここでトリヴィアルな注を付しておく。一九六三年のティンゲリー来日は、日本の電子音楽史や当時のギャラリーの活動形態などに様々な点で大きな影響を与えた。耳の彫刻（だけ）で有名な三木富雄[1937-1978]は、このときティンゲリーに激賞されたことをきっかけに耳の彫刻を作り続けるようになったらしい（藤枝 1967）。三木富雄がサウンド・アートとあまり関係がないように、ティンゲリーも実はサウンド・アートとは関係ないのかもしれない。

[16] この作品は、後に一柳慧『ミュージック・フォー・ティンゲリー』（Edition OMEGA POINT Archive Series OPA-005、二〇一五年）に収録された。

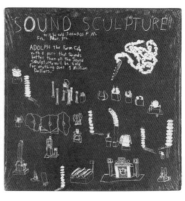

図 2-9　ジョン・グレイソン『サウンド・スカルプチュア』の書籍表紙と LP ジャケット（1975 年）

コス [Paul Kos, 1942-] が氷の周囲に八個のマイクを設定し（たが音は聞こえないかっ）たり、メル・ヘンダーソン [Mel Henderson, 1922-2013] が投影された虎のイメージにショットガンを撃ったりした (Licht 2019: 79)。リクトが参照するハイディ・グルンドマン [Heidi Grundmann, 1938-] によれば、マリオーニは「音は彫刻素材として使うことができるし、それは、時間のなかに存在する静的なものではない」、また「音は自分が起こす行為の結果である」と考えていたようだ[17] (Licht 2019: 79)。

一九七五年には、ヴァンクーヴァーで活動していたジョン・グレイソンという楽器製作者あるいは音響彫刻家が、音響彫刻を制作した多くの作家の文章と録音を集めて、『サウンド・スカルプチュア [Sound sculpture]』というタイトルの本とレコードを制作した (Grayson 1975)。書籍の副題は「音響彫刻の技術と応用と未来を追究するアーティストによるエッセイのコレクション [a collection of essays by artists surveying the techniques, applications, and future directions of sound sculpture]」で、バシェ兄弟、ベルトイア、ステファン・フォン・ヒューンなどアーティストによるエッセイと、音響彫刻の起源としてのハリー・パーチやルー・ハリソンによる文章が収録されていた。LP にはバシェ、ベルトイア、ヒューンらの音響彫刻の音源が収録されていた (Licht 2019: 112, 図 2-9)。グレイソンは翌年も音響彫刻に関わる書籍 (Grayson 1976) を刊行しているが、こちらは副題が「あなたが作る音楽的彫刻の環境 [Environments of musical sculpture you can build]」というもので、その内容

56

は、日常生活の中にある事物を用いた楽器制作を指南する教育的な本である。日本では繁下和雄の『紙でつくる楽器（シリーズ　親と子でつくる）』（繁下 1987）や『実験音楽室──音・楽器の仕組みを楽しく学ぶ総合学習』（繁下 2002）といった書籍が類書になろう。グレイソンの仕事がどの程度まで後の音響彫刻理解に影響を与えたかは分からないが、一九七〇年代に音響彫刻というジャンルがある程度の存在感を獲得していたことを示す事例だとは言えるだろう。デイビーズの辞書項目における歴史記述（Davies 1985）は、グレイソンに言及するところで終わっている。

六　一九八〇年代以降：音を使う美術の展覧会の増加

では、一九八〇年代以降、〈音のある美術〉はどうなったのか。第一章の記述と重複するが、こうした音のある美術作品は、一九五〇、六〇年代の胎動期を経て、七〇年代に始動し、八〇年前後にいくつかの代表的な展覧会が開催された。八〇年代以降にはその数も増え始めて、クリスティーナ・クービッシュ［Christina Kubisch, 1948-］やクリスチャン・マークレー［Christian Marclay, 1955-］といった今日も活躍する多くのアーティストが登場し、九〇年代以降にはひとつのジャンルとして定着した、と整理できる。こうした歴史的認識は現在のサウンド・アート研究の多くが共有しているだろう。Cluett（2013）や Maes（2013）などによれば、音を主題とする展覧会の数は八〇年代以降明確に増え、九〇年代以降に急増する。七〇年代までは音を主題とする展覧会の開催数は年に一、二回程度だったが、八〇年代以降は一〇回以上開催される年も出現し[18]一九七九年を境に急速に増え始め、八〇年代には年に平均五回に、九〇年代以降は一〇回以上開催される年も出現し始めたのだ（図1−4参照）。二〇一〇年代前半にはサウンド・アートを総括するような展覧会も開催された。

このことを踏まえると、〈音のある美術〉は、一九七〇年代後半以降にサウンド・スカルプチュアの展覧会というよ

[17]　「Sound Sculpture As」に関する Light（2019）の典拠は、Grundmann（2000）である。ちなみに、この一九七〇年のイベントにあわせて放送されたラジオ放送のアーカイヴが、インターネット上で公開されている（MOCA/FM 1970）。

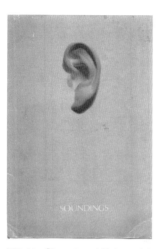

図 2-11 「Soundings」展（1981 年）図録表紙　　　図 2-10 「眼と耳のために」展（1980 年）図録表紙

りもサウンド・アートの展覧会において展示されるようになったといえるのではないか。つまり、サウンド・スカルプチュアからサウンド・アートが出現した、あるいは、サウンド・スカルプチュアはサウンド・アートに包含されたのではないか。これは仮説に過ぎないが、今後の検証を期待して、もう少し詳しく提唱しておきたい。

この時期には、初期のサウンド・アートの展覧会として重要な展覧会がいくつか開催されていた。例えば、「Sound Art」展（一九七九年）、「Sound」展（一九七九年、図録資料は Sound (1979)）、「眼と耳のために [Für Augen und Ohren]」展（一九八〇年、図録資料は Block (1980)）（図2−10）、「Soundings」展（一九八一年、図録資料は Soundings (1981)）（図2−11）、「Sound/Art」展（一九八四年、図録資料は Hellermann & Goddard (1983)）などである。「Sound/Art」展は作曲家のウィリアム・ヘラーマン [Wiiliam Hellermann, 1939-2017] が企画してニューヨークの The SculptureCenter などで開催された展覧会で、第一章でも述べたように、サウンド・アートという名前を冠した最初の展覧会だと誤解されてきた。しかし正確には、一九七九年にすでにMoMAのPS1でサウンド・アートという名称を冠した、その名も「Sound Art」という展覧会が小規模ながらも開催されていた（のに、最近まであまり注意されてこなかった）という事実が最近発掘された（Dunaway 2020）。また、「Sound/Art」展

（一九八四年）がそのプレスリリースのなかで、同企画の重要な先駆的存在として言及したのが、一九七九年にMoMAのPS1で開催された「Sound」[19]展である。この二つの展覧会と一九八〇年にベルリンのAkademie der Künsteで開催された「眼と耳のために」展は、その射程の広さと規模の大きさから、音を主題とする芸術にとって重要な展覧会としてしばしば参照されてきた。

こうした動きのなかで、「サウンド・スカルプチュア」は「サウンド・アート」という総称の中に包含されていったのではないか、と私は考える。あるいは、「サウンド・アート」という総称の下位分類のひとつとして、音と視覚的造形物とが結びついたある特定の志向を持つ作品群を指す言葉として使われるようになったのではないか。とはいえ、「サウンド・アート」とはあまり関係なく単独のジャンル名として「サウンド・スカルプチュア」という言葉が使われる事例も（現在に至るまで）存続している。それゆえ私の仮説は正確には以下の通りである。一九八〇年代以降、音を主題とする展覧会が増加する中で、サウンド・アートの下位分類としてサウンド・スカルプチュアを位置づける語りも出現してきたのではないだろうか。

この仮説の是非も含めて、一九八〇年前後の音を主題とする展覧会の全貌にはまだ不明な点が多い。今後、例えば上記の五つの展覧会を八〇年前後の状況を反映する代表的な展覧会として分析するなどの作業も必要だろう。また、

[18] 二〇一二年にドイツのZKMで開催された「Sound Art: Sound as a Medium of Art」展、二〇一三年にMoMAで開催された「Soundings」展、二〇一四年にミラノでプラダ財団が開催された「Art or Sound」展である。二〇一二年の展覧会図録は、二〇一九年になってようやく出版された七〇〇ページを超える大部の図録で、今後の基礎資料として必須である（Weibel 2019）。また、「Soundings」展については附論も参照のこと。

[19] 正確には、「Sound Art: Sound as a Medium of Art」展（一九八四年）が先行事例として意識していたのは、「Sound」展（一九七九年）、「Soundings」展（一九八一年）、ニューヨークの The Drawing Center で開催された「Musical Manuscripts」展（一九八一年）という三つの展覧会である。しかし、一九八〇年のものは、図形楽譜の展覧会ではなく世界各地の楽譜の展覧会である。そして一九八四年の展覧会には楽譜は出品されておらず、そのため直接的な影響関係はほぼなかろう、と判断した。

例えば「Sound/Art」展が「眼と耳のために [Für Augen und Ohren]」展に言及していない理由も不明である。地域的な理由などいくつかの要因が考えられるが、明らかではない。本来ならば、この時期のその他の展覧会すべてを検討したうえで〈音のある美術〉について言えることを検討すべきなのかもしれないが、ここでは今後の課題とするしかない。そこで、最後に、〈音のある美術〉の展覧会におけるある傾向を指摘しておく。そうすることで、この時期のサウンド・アートをめぐるパースペクティヴのひとつを析出し、今後の考察の一助とできれば幸いである。

三 「諸芸術の再統合」という物語

1 「Sound/Art」展の概要

ここで指摘しておきたいのは、〈音のある美術〉は「諸芸術の再統合」という物語を語る傾向がある、ということだ。事例として「Sound/Art」展（一九八四年、図2−12）を検討する。

これはウィリアム・ヘラーマンという作曲家が企画した一九八四年の展覧会である。彼は一九八二年に The SoundArt Foundation という団体を設立し、一九八三年には The DownTown Ensemble というアンサンブルを設立した。本人によれば、一九八三年当時の「downtown」という言葉には「オルタナティヴな現代音楽」というニュアンスがあった

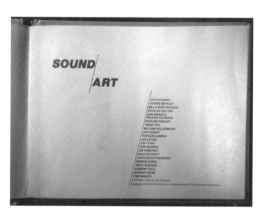

図 2-13 The Calendar for New Music（写真は 1986 年 1 月号）

図 2-12 「Sound/Art」展（1984 年）図録表紙

らしい。[20]また彼は一九八〇年代前半から九〇年代まで「The Calendar for New Music」を発行していた（図2−13）。つまり彼は基本的にはゲンダイオンガクの作曲家だったといえよう。

これはゲンダイオンガクのコンサートの開催情報を集めた情報誌のようなものである。つまり彼は基本的にはゲンダイオンガクの作曲家だったといえよう。

しかし彼は、一九八三年から八四年にかけて「Sound/Art」というタイトルの展覧会をキュレーションした。その経緯は不明である。また、これは八四年に三会場を巡回した。三回ともほぼ同じ内容で細部のみ異なっていたとのことだが、その詳細は不明である。[21]以下の記述は展覧会に先立ち八三年に出版された展覧会図録（Hellerman & Goddard 1983）に基づく。

出展作品は同時代の作家二三名による全二一作品である。今でもある程度名前が知られているのは、ヴィト・アコンチ [Vito Acconci, 1940-2017]、コニー・ベックリー [Connie Beckley, 1951-]、ニコラス・コリンズ [Nicolas Collins, 1954-]、サリ・ディーンズ [Sari Dienes, 1898-1992] とポーリーン・オリヴェロス [Pauline Oliveros, 1932-2016]、テリー・

[20] 現段階では The SoundArt Foundation の概要は不明である。管見の限りではこの団体にきちんと言及している二次文献はない。私が二〇一〇年代の前半にNYPLの Performing Arts Library でアーカイヴ調査をした際に、この団体あるいはヘラーマンが「The Calendar for New Music」を会員に毎月配布していたことは分かったが、それ以上の資料を見つけられなかった。ヘラーマンも二〇一七年に逝去し、SculptureCenter によれば、同館には、この展覧会に関する資料は、今回私が入手できた以上のものは残っていないとのことである。本章の下書きを最初に書き終えた二〇二〇年六月頃には、まだ The SoundArt Foundation のウェブサイト (Hellermann 2017) が残っていたが、現在はもう消滅している。Internet Archive の Wayback Machine の機能で確認すると、二〇二〇年九月までに消滅していたようだ。ヘラーマンの知人などにインタビュー調査を行えばすぐに色々と分かるのかもしれないが、現段階では、今後の研究課題とせざるをえない。

この団体は、おそらく、近過去過ぎるので研究対象になっていないのだと思われる。

ちなみに、日本語では中黒のない「サウンドアート」という記述は珍しくないが、英語で「soundart」と連続して記述する事例はあまりなく、これはかなり珍しい事例である。第一章の注10も参照されたい。

[21] 順番に、マンハッタンの SculptureCenter とブルックリンの DCC Gallery (BACA: The Brooklyn Arts and Cultural Association)、ハートフォードの Real Art Ways (Hartford Art School)。これらの展示会場についてはヘラーマン本人が二〇一五年八月十六日に Facebook 経由で教えてくれた。また、Cluett (2013) にも記載がある。

図 2-14　展示会場写真

表 2-1　展示作品

Hannah Wilke, Stand Up, 1982–84	何らかの音響再生機器が内側に設置されたキャンバスの表面を、モノクロ写真がループする作品
Keith Sonnier, Triped, 1981	竹、アルミニウム、エナメル、ラジオ、スピーカーなどを組み合わせた造形物
Vito Acconci, Three Columns for America, 1976	三つのヘッドフォンから、アナウンス実況のような声とマラソンの最中のような声が再生される
Alan Scarritt, Readout Re: Doubt (For A.R.), 1984	バケツ、鉄輪、磁気テープの切れ端などによるミクストメディア
Bill and Mary Buchen, Sonic Maze, 1984	ピンボール台を模した創作楽器
Connie Beckley, She Said / He Said, 1984	雨傘ふたつを上下に配置しその間に音声再生産機器を設置したミクストメディア
Carolee Schneemann, War Mop, 1983	レバノンの街やイスラエル侵攻を主題とするイメージのコラージュが再生されるテレビを、モップが叩き続けるミクストメディア

フォックス［Terry Fox, 1943-2008］、トム・マリオーニ、キャロリー・シュニーマン［Carolee Schneemann, 1939-2019］、ジム・ポメロイ［Jim Pomeroy, 1945-1992］あたりか。この展覧会では「サウンド・スカルプチュア」——正確には、音を発するメカニズムを組み込んだ視覚的な造形作品——が多く展

示されていたことを確認しておきたい。

そのために、会場の一つであったSculptureCenterが現在ウェブサイト上で公開している当時の展示風景（図2－14）を参照しておこう。すべて詳細不明ながら、時計回りに左側から、表2－1の作品が展示されていた。同時代のレビューでは、ヴィト・アコンチとハンナ・ウィルケの作品が代表作として言及されることが多かったようだ。

二　「Sound/Art」展が示すパースペクティヴ

では「Sound/Art」展において、芸術における音はいかなる存在として理解されていたのだろうか。

まず、この展覧会のプレスリリースは「サウンド・スカルプチュアと／あるいはオーディオ・アート［…］が近年ニューヨークのメトロポリタン地域で注目を浴びてきた」と指摘し、また、「視覚美術の要素を音楽と／あるいは生の音と組み合わせた芸術を作り出そうとする衝動は、二〇世紀を通じてずっと芸術家（と作曲家）の関心事だったが、大々的に取り扱われることはなかった」という歴史的パースペクティヴを提示している（SEMI834_001）[83]。

またこの図録に収録された唯一のテキストである、ドン・ゴダードなる人物の「Sound/Art: Living Presences」[24]という五ページほどの小文（Goddard 1983）は、音のある芸術を扱うこの展覧会を、現代アートをめぐる進歩史観の

[22] 出品作家と作品名は以下の通り。年代が記載されていない作品はおそらく本展覧会のために制作された作品と推定される。

Vito Acconci, Three Columns for America (1976) : Connie Beckley, She Said/He Said; Bill and Mary Buchen, Sonic Maze; Nicolas Collins, Under the Sun; Sari Dienes and Pauline Oliveros, Talking Bottles and Bones; Richard Dunlop, Circular Chimes; Terry Fox, No Objects/Questions; William Hellermann, El Ropo (1983) : Jim Hobart, Buick (Hubcap harp) (1980) : Richard Lerman, Amplified Money; Les Levine, Take 2; Joe Lewis, Change = Music; Tom Marioni, Ohara Shrine, Kyoto, Japan (1982) :Jim Pomeroy, Mantra of the Corporate Tautologies; Alan Scarritt, Readout Re Doubt (For A.R.) (1984) : Carolee Schneemann, War Mop; Bonnie Sherk, (unknown) : Keith Sonnier, Triped; Norman Tuck, There Will Be Time; Hannah Wilke, Stand Up (1982-84) : Yom Gagatzi, How Third World Nations Run The U.N.

最先端に位置づけている。彼の歴史観を要約すると、かつては一体のものとして存在していた芸術は一九世紀に専門分化し、しかし二〇世紀初頭以降、ふたたび統合への道を歩みつつある、というものだ。以下のように整理しておく。

（一）過去の西洋文化では諸芸術は統合されていたが、一九世紀に諸芸術は分化した。

（二）二〇世紀初めに（エリック・サティやイタリア未来派などにより）「諸芸術の再統合、再結合 [a reintegration, a recombination of the arts]」が生じた。

（三）二〇世紀後半にケージ、ハプニング、パフォーマンスが出現することで、「諸芸術の再統合」はさらに進んだ。

（四）一九七〇年代以降に新しい世代の作家が登場し、「諸芸術の再統合」はますます強固に進んだ。

このゴダードのパースペクティヴについていくつか指摘しておく。

（一）諸芸術の分離から統合に至る現代アートの歴史という物語の最先端に、音のある芸術を位置づける語りが確認できること。

（二）その物語の起源として、（印象派やキュビズムではなく）デュシャン《秘めたる音に》、シュヴィッタース [Kurt Schwitters, 1887-1948]（の音声詩の試み）、サティ（の《家具の音楽 [musique d'ameublement]》（一九二〇年）が前景化すること。それぞれ「音を立てる美術作品、詠唱する芸術家、環境に溶解していく音楽作品」を制作した作家として、二〇世紀初頭における「諸芸術の再統合、再結合」の起源に位置づけられる。[25]

（三）このように現代アートの起源を再措定する帰結として、二〇世紀半ばの現代アートとして、（抽象表現主義美術などではなく）一九五〇年代以降のジョン・ケージが前景化すること。ゴダードは、二〇世紀後半の現代アート[26]を、音と視覚的イメージを結合させることで諸芸術を拡大融合する流れとして記述するが、その流れに直

64

（四）　一九七〇年代に新しい展開があると指摘されること。ゴダードは、展覧会出品作家を中心に、ヴィト・アコ

接的につながる起爆地点としてケージを位置づける。

[23]　「Sound/Art」展は「サウンド・スカルプチュアと／あるいはオーディオ・アート」のある種の総合としての「Sound/Art」の展覧会とし
て構想されている。とはいえ、ここで、サウンド・スカルプチュアやオーディオ・アートがどのようなもので何を意味するか、というこ
とは詳しく定義されているわけではないし、ヘラーマン・スカルプチュアもそうした名前の問題に関心があるようにはまだ一定ではなかった事例、と言えるのではないか。プレスリ
リースにおけるこうした語られ方は、音のある芸術をめぐる呼称がこの時期にはまだ一定ではなかった事例、と言えるのではないか。音
のある芸術は、sound art, sonic sculpture, sound sculpture など様々に呼ばれていたようだ。
そのため、展覧会名称におけるスラッシュの含意を厳密に考察すべきかどうかは断定できない。というのも、このスラッシュを省き「sound
art」と記述する展覧会評もあるからだ（SEM1834_005）。厳密に考察するならば、このスラッシュは「sound art」という言葉を、音と視覚
芸術との併置を意味するものとして、また、音と視覚芸術との融合を意味するものとして、両方の意味で理解することを求める記号なのだろ
う。しかし、そうした繊細なニュアンスが実際にあったのか、あったとしてもどの程度まで共有されうるものだったのかは一概に判定できな
い。そこで、本書では、このスラッシュには何らかの含意を読み取ることが可能かもしれない、という問題提起をするにとどめておく。

[24]　問題提起にあたって、参照事例にも言及しておく。それは、日本で雑誌『美術手帖』が過去に二回だけサウンド・アートを特集した際も、
それぞれの特集名は「サウンド・アート」ではなく「音と視覚芸術の融合」（Goddard & Wilke 2008）を見つけた）。ただし詳細は不明で
術手帖　特集　サウンド×アートの拡張」第五四巻八二号（二〇〇二年六月号）だったことである。これらについては第四章でも言及
する。ヘラーマンによる展覧会名とこの時期の『美術手帖』には、ストレートに「サウンド・アート」と呼ぶことに対する忌避感のような
ものでもあったのだろうか。

[25]　一九七四-七八年に ArtNews という雑誌で働き、七〇年代後半に本展覧会出品作家の一人であるハンナ・ウィルケ［Hannah Wilke］と結
婚した人物だと思われる（二人の関係に言及するテキスト（Goddard & Wilke 2008）を見つけた）。ただし詳細は不明で
おそらくこのように起源を再措定するテキスト（Goddard & Wilke 2008）を見つけた）。ただし詳細は不明で
に存在する文化的要素として記述する」（Goddard 1983）とのことである。つまり、絵画にコラージュを導入することこそが、おそらくは、描かれた音ではなく実
際の音を導入する理由だった」（Goddard 1983）とのことである。つまり、絵画にコラージュを導入することこそが、おそらくは、描かれた音ではなく実
際の音を導入する理由だった」（Goddard 1983）とのことである。つまり、絵画にコラージュを導入することと音楽にノイズ（という「実

[26]　ゴダードはケージ以降のハプニングとパフォーマンスとビデオ・アートは
これ迷うほど多様な人間的かつ非人間的な表現を組み合わせた。ロバート・ラウシェンバーグが記したように、芸術は「絵の具以外にも
たくさんのものがある世界」のなかで動いているのだった」（Goddard 1983）と述べている。音と視覚的イメージを結合させたり諸芸術を
拡大融合したりする流れとして、二〇世紀の現代美術の流れを素描するわけだ。

ンチ、テリー・フォックス、キャロリー・シュニーマン、ハンナ・ウィルケらの名前を挙げている。

（五）「ゲンダイオンガク」の文脈に対する意識が低いこと。「諸芸術の再統合」について語りながら、ここで語られているのは視覚美術の事例が中心で、同時代のゲンダイオンガクの状況については触れられない。サティ、シュヴィッタース、未来派、ケージなど、二〇世紀の音を扱う芸術にとって重要な諸事例への言及はあるが、その時期の作曲家ケージにとって重要な、偶然性や不確定性などの諸技法は言及されないし、十二音音楽やトータル・セリエリズムや電子音楽といったゲンダイオンガク特有の重要な動向への言及もない。

以上のような語り口を、〈音のある美術〉を語る一類型として抽出しておきたい。すなわち、現代アートの歴史を「諸芸術の再統合」を目指す物語とする語り口である。

「諸芸術の再統合」という掛け声の内実は、さほど明確ではない。「諸芸術の再統合」には、美術や音楽といった固有のディシプリンに外部の要素を取り込む場合と、様々なディシプリンの芸術家が協働作業を行う場合の二つの方向性があると考えられるだろう。だとすると、ゴダードは、前者について語る場合が多いように思われるが、両者が明確に区別されているわけではない。後者の事例について語る場合もある。前者の事例としては、例えば、ゴダードは以下のように述べている。

［デュシャンらによる］こうした逸脱は、［…］芸術活動とその産物（描くこと、作曲すること、書くことなどが持つ個別的な純粋性）とを他の現象から区別することを無効化することで、審美主義を否定するものでもあった。音を立てる美術作品、詠唱する芸術家、環境に溶解していく音楽作品、これらはすべて、それまでの芸術作品とは別のレベルの存在であることを主張し、それゆえ、美的行為だけではなくあらゆる行為の領域のなかに自分たちのための特別な場所を作り出すのだ。（Goddard 1983）

66

ここでゴダードは、美術というディシプリンの個別的な純粋性を維持せず音を取り込むことで、既存の芸術とは別のレベルの芸術作品を作り出したとしてデュシャンを評価しているわけだ。また、「バウハウスのような学際的な流派や、あらゆる種類の芸術家を巻き込んだ運動と出版や映画におけるチームワークなど、芸術家、作曲家、コレオグラファー、作家、建築家たちによるコラボレーション」（Goddard 1983）に言及しているのは、後者の事例についての記述といえよう。「諸芸術の再統合」という掛け声の内実に関するこれ以上の検討は、他の事例調査も含めたうえで行うべき今後の課題としたい。

本書でもいくつかの系譜を検討しているように、サウンド・アートについて語る方法は他にも多くあるだろう。本章では、（一九七〇年代後半から八〇年代前半のニューヨークを中心とする）現代美術の文脈におけるサウンド・アートの語りの一類型を抽出した。それは、現代アートの歴史を「諸芸術の再統合」[28] を目指す物語であり、一九八〇年代初頭にはサウンド・アートがその先端に位置づけられるとする言説だった。

[27] ちなみに、このゴダードの文章の最終段落は、サウンド・アートの定義としてしばしば参照されてきた文章である。いわく「サウンド・アートは、この展覧会をキュレーションしたヘラーマンの考える通りなのかもしれないし、音は視覚的イメージとの関連性が理解されて初めて意味を持つのかもしれない」。つまり、「聴覚は視覚の別の形式である」のかもしれないし、音は視覚的イメージとの関連性が理解されて初めて意味を持つのかもしれない」。この文章をサウンド・アートの定義として採用する立場は、聴覚を視覚に昇格させることで「諸芸術の再統合」を果たそうとしている、と考えることも可能かもしれない。が、私のこの見立ては、現段階ではまだ十分考察できておらず憶測に過ぎない。〈サウンド・アートにおける五感のマルチモーダルな関係性〉（を強調するか否か）という論点は、今後の課題である。

[28] 本章のもととなった「サウンド・スカルプチュア試論──歴史的展開の素描と仮説の提言」（中川 2022）では同時代の展覧会レビューも検討したが、ここには含めていない。中川（2022）では「1834, 00t: Judy K. Collischan Van Wagner. "[Review] Sound Art." in: Art Magazine September 1984: 19 (SEM: news clipping).」という記事を参照したが、そこでも、現代美術における総合的な方向性を最先端で担うジャンルとしてサウンド・アートが位置づけられていることを確認できる。

四 まとめ

本章では〈音のある美術〉について概観してきた。また、〈音のある美術〉が「諸芸術の再統合」という進歩史観的な語りにおいてその最先端に位置づけられている事例を検討した。

「諸芸術の再統合」という物語について、思いつきに過ぎないかもしれないが少し考察しておきたい。先述したように、この物語の内実は、美術や音楽といった固有のディシプリンに外部の要素を取り込む場合と、様々なディシプリンの芸術家が協働作業を行う場合の二つの方向性があると考えられる。前者がそれぞれのディシプリンの固有性を取り込むことで自身の内実を変容させうるのに対して、後者は自身のディシプリンの固有性を保持しようとするものだろう。

協働作業とは参加者がそれぞれ固有の仕事をすることでうまくいくものだとすれば、音楽は音楽固有の、美術は美術固有の仕事をすることが求められるからだ。だとすれば、様々なディシプリンの芸術家による協働作業としての「諸芸術の再統合」は、個々のディシプリンの純粋化と自律化を目指すグリーンバーグ的な意味でのモダニズムの芸術を保持するものでもあり得たかもしれない。つまり、〈音のある美術〉は、グリーンバーグ的なモダニズムの物語とはっきりと縁が切れているかもしれないし、切れていないのかもしれない。また、一九八〇年代になってもなお、ある表現形態が進歩史観的な語りの最先端に位置づけられて語られたことは、それ自体が興味深い。〈音のある美術〉はポストモダニズムではなくあくまでもモダニズムの物語の産物なのかもしれないし、それゆえ、ポストメディア的な表現形態などではなく、何らかの点で自律的な表現形態を目指すものとして語ることも可能かもしれない。

とはいえ、〈音のある美術〉の位置づけにまつわるこうした解釈の揺れの問題は、いずれもまだ私の思い付きに過ぎない。モダニズムの物語とサウンド・アートの関係性について考えることは今後の課題である。〈視覚美術の文脈〉から出現した系譜〉から出現したサウンド・アートの事例として、〈音のある美術〉の典型例であるサウンド・スカルプチュア小史を語ったことを成果とし、章を閉じたい。

68

第三章　音楽を拡大する音響芸術（一）

音楽の内部で展開する系譜

本章と次章では、ジョン・ケージ的な実験音楽という文脈を背景に〈音楽の文脈から出現した系譜〉におけるサウンド・アートについて記述する。以下では、ケージ的な実験音楽が西洋芸術音楽に対して与えた影響のあり方に基づいて、〈音楽を変質させる系譜〉〈音楽を解体する系譜〉〈音楽を限定する系譜〉の三つの下位分類に分けて記述する。

それぞれにおいてサウンド・アートはどのように出現するのか。

そもそも、私の経歴がケージ的な実験音楽からサウンド・アートへの展開について研究するところから始まっていることもあり、この系譜の記述は他に比べて長く詳細なものとなった。そこで以下では、〈音楽を変質させる系譜〉〈音楽を解体する系譜〉の記述と〈音楽を限定する系譜〉の記述を分割し、本章では前二者を、次章では三つ目の系譜を扱う。以下で提案するように、前の二つが音楽実践として展開する音響芸術の系譜であるのに対して、最後の一つは、音楽という領域をいわば限定することでその外部における展開を志向する系譜といえる。本章と次章は、実験音楽から展開したサウンド・アート小史としても読めるだろう。

69

図 3-2　無響室（東京，初台，ICC にある無響室）
撮影：木奥恵三

図 3-1　プリペアド・ピアノ

一　《音楽を拡大する音響芸術》の系譜について

一　ケージの多面性

音楽の文脈から出現したサウンド・アートについて考察するにあたり、本書では、アメリカの作曲家ジョン・ケージ [John Cage, 1912-1992] を特権的な影響をもつ起源として記述する。ケージは多面的な人物でその作風も多岐にわたり、どの年代のどのようなケージの作品を取り上げるかによって、ケージの音楽、ケージのイメージ、ケージから受けた影響、ケージの効果として想起されるものは異なる。本書は、とりわけ一九五〇年代以降の彼の実験音楽を、サウンド・アートに対する特権的な影響の起源として取り扱う。

ケージの活動時期は、一九五〇年前後を境に大きく区分される。ケージは一九三〇年代末に作曲家として活動を開始する。習作期にはシェーンベルクからの影響のもと音列技法を変形したような作曲作品を制作し、四〇年代にはピアノに異物を挿入してピアノの音色を変えるプリペアド・ピアノ（図 3–1）と打楽器作品に集中した。四〇年代後半に徐々に音楽制作理念を変化させていったケージは、一九五一年にハーバード大学で無響室を経験し、以降のケージは音楽制作の何らかの段階に必ず偶然性を導入するようになり、「結果の予想できない音楽」を提唱するようになった（図 3–2）。それ以降のケージに対する思想を決定的に転回させることになった。彼は、《易（変化）の音楽》（一九五一年）で初めて、音符の組

［1］　ここで、ケージをサウンド・アートに対して特権的な影響をもつ起源として考えるうえで、対照的な見解である中川真『サウンドアートのトポス』の議論を参照しておこう。

中川真は、サウンド・アートとその作家について考察するうちに、ケージに言及しないアーティストがしばしばみられることに気づいた。彼は「サウンドアートの多くの方法は、ケージにその萌芽を見いだすことができるし、とりわけ音の概念に多くの共通性をもつ」とし、「ある意味では、サウンドアートはケージの思想抜きには語れない。もしサウンドアートを対象化しようとするなら、ケージをゲージ（基準）にするのが有効な方法だろう。ケージとの同質性と差異性を厳密に語ることができたら、おそらくサウンドアートは、その内在的な理論を手に入れる可能性がある」（中川真 2007: 18）と述べた後に、「しかし」アーティストにインタビューすると、個々の彼／彼女たちは、必ずしもケージとの直接あるいは間接的な関係について言及している。そして、彫刻を扱っているうちに音が付随していることに気づいたウルリッヒ・エラー［Ulrich Eller, 1953-］や、写真家として出発して「視覚と聴覚にまたがる作品をつくるようになった」ロルフ・ユリウスを例にあげ、次のように述べる。

「これらのアーティストの営為は、多分にケージ的であるにもかかわらず、ケージから何の影響も受けずにスタートしている。彼らがケージを知ったのは後のことだ。このようなプロセスが多くのサウンドアーティストにとっての現実であることが多い。だからといってケージとの関係が解消されるわけではないが、ケージとサウンドアート全般といった関係で論じることは、サウンドアートの展開のダイナミズムを考える上で、実態にそぐわないことがある。もちろん、ケージときわめて近い場所で制作してきたアーティスト（小杉武久やチュードアたち）もいることを忘れてはならない。

それにしても、サウンドアートは絶妙な地点に位置を占めているといえる。というのも、美術の領域を出自とすることによって、音楽から距離をもち、音楽のなかにわけ入って「音楽の解体」を試みようとしたケージからもまた距離を置くという、二重に相対化した地点にいるからだ。意図する／しないにかかわらず、サウンドアートは「音楽」の外に出ようとする（出ている）。しかしながら、ケージから何の影響も受けずにスタートしてきたアーティストは音楽と接点をもっ携えていることによって、不可避的に「音楽」とかかわり、「音楽」を批判する。その文脈において、サウンドアートは音楽と接点をもっている。」（中川真 2007: 18-19）

たしかに、ケージの営為をあまり重視せずに活動するサウンド・アーティストがいることは確かだろう。私もケージを神格化するつもりはない。ただし、そうしたアーティストもエラーもユリウスも、間接的にはケージから影響を受けている。中川真も述べているように、ケージ抜きにサウンド・アートについて考察するのは不可能である。

本書と『サウンドアートのトポス』とでは目的が違うことを確認しておこう。中川真の著作は、おそらく、サウンド・アートの本質的な新しさや面白さを記述することを目指しており、それゆえ、ケージとの差異を指摘しておく必要がある。対して本書では、サウンド・アートの内在的な本質を抽出したいわけではなく、サウンド・アートと称されるものは何かということを、それはどのような系譜から出現したかを考えることで解明しようとしている。ケージとサウンド・アートの本質的な新しさや面白さを明らかにするのではなく、ケージの多面性とサウンド・アートの多様性を認めて、両者の間にあり得ただろう複数の結びつきを記述することが本書の目的なのである。

71

み合わせをコインの裏表で偶然的に決定することで作曲の段階に偶然性を導入したり、演奏家が四分三三秒間何の音も発さない無音の音楽《4'33"》（一九五二年）を制作したり、環境音を使用したり、五〇年代後半ごろからは図形楽譜（後述）などを用いて演奏の段階に偶然性を導入し、「演奏において不確定な音響作品」を制作し始めた。そして、六〇年代には音楽の概念をさらに拡大して「シアター」なる身体的なパフォーマンスを音楽として制作したり、六〇年代末以降には「サーカス」なる名のもとで何十人もの音楽家を集めてお祭り騒ぎのようなフェスティバルを開催（して結果的に聴取の段階に偶然性を導入）したり、あるいは、八〇年代以降は五線譜を用いた作曲に回帰したりした[3]。

ケージから直接的あるいは間接的に影響を受けていない二〇世紀後半以降の音楽家はいない、と私は考えるが、サウンド・アートに対して最も大きな影響力を発揮したのは、主としてこの五〇年代以降の実験音楽の活動だといえよう。

ケージは基本的には作曲家だが、視覚美術作品も制作するので「（視覚）芸術家」と称されることもある。また、多くの思想家——ユング、鈴木大拙、アナンダ・クーマラスワミ、マーシャル・マクルーハン、バックミンスター・フラー、ヘンリー・デイヴィッド・ソロー、マイスター・エックハルト、ノーマン・ブラウン、荘子など——から影響を受け（Cage (1981) などを参照）、音楽に留まらない広い領域において独自の思想を練りあげたし、実際の音楽作品よりも（一九六一年刊行の『サイレンス』（Cage 1961）などに収録された）音楽に関する文章や思想のほうが有名であるとも考えられるので、「思想家」と称されることもある。七〇年代には「メソスティックス [mesostics]」という独特の詩作の方法——鍵となる言葉をページの縦に並べ、各アルファベットを含む単語や文章を一行ずつ配置していく——を発明して活用したので、「詩人」と称されることもある。さらには、単なる趣味というには留まらないほどキノコを好み、一九六二年にはニューヨーク菌類学会の創立に関わったほどなので、「キノコ研究家」とも称される。優れた芸術家とはそもそも多面的なのかもしれない。ともあれ、ケージが、主としてその音楽作品と音・音楽に関する思想を通じて、最も影響力を発揮したことは確かだろう。

72

二　ケージ的な実験音楽：オブジェからプロセスへ

ケージ的な実験音楽とはどのようなものか。ここでは、無響室の経験とそれに伴って引き起こされた音楽理念の変容について説明しておく。

ケージは修行時代から、作曲家は今や、協和音か不協和音かではなく楽音かノイズかという対立を意識すべきであり、「音の全領域」（Cage 1937: 4）に立ち向かう存在となるべきだ、と自己規定していた[4]。その後、一九五一年にハーバード大学の無響室を訪問し、その後のケージの活動と実験音楽の理念を形成する根拠となる逸話として、ケージ自身何度も語ることになる決定的な経験をする。

[2]　このように偶然性を利用して楽譜を制作する手法を偶然性の技法、あるいはチャンス・オペレーションと呼ぶ。ケージは他の多くの作品で偶然性の技法を使用しているが、実際の手順は複雑かつ厳格であることが多い。例えば、《易（変化）の音楽》（一九五一年）では、8×8個のマス目に数字が記載された表を用いて、三つのコインを投げてその裏表の組み合わせでどのマス目の数字を用いるかを決めることで、その瞬間に発せられる音の数、その音の強さや長さ、あるいはテンポなどが決定された。詳細は Cage（1952: 57-59）、柿沼敏江による ケージ（1996）の訳注（ケージ 1996: 439）を参照。

[3]　こうした作曲家ケージの全体像については、早くから広く紹介されてきた。ケージ（1996, 2009）、ナイマン（1992）、白石（2009）、庄野（1991）、シルヴァーマン（2015）などが出発点となろう。私自身の研究論文としては、ケージと彼以降の実験音楽と、その展開としてのサウンド・アートについて論じた博士論文である中川（2008a）や、ケージの音楽における作品概念について論じ、本章第二節第一項で大いに参照した中川（2008b）などを参照のこと。また、ケージの実験音楽の理論的概要の整理と分析、その戦略と限界の考察は、中川（2010b）を参照のこと。こちらは、ケージ的な実験音楽を乗り越えようとする実践の理路を分析したもので、次の第四章第三節で大いに参照した。

[4]　「音楽を作るためにノイズを使うことは引き続き行われ、増加する。そして我々は電気楽器の助けによって制作された音楽を手に入れるだろう。電気楽器は、聴くことのできるありとあらゆる音を音楽的な目的のために使うことを可能にするだろう。かつては意見の相違は不協和音と協和音との間にあったが、近い将来それは、ノイズといわゆる楽音との間に移るだろう。音楽を書くための現在の方法、とくに和声、および音の領域のなかで和声と関わりのある特定の音程を用いる方法は、音の全領域に向かいあうことになる作曲家にとっては、不適切なものになるだろう。」（Cage 1937）

73

一九五一年の技術で可能な限り無音にされた無響室に入った時、私は、意図せずに私が発している二つの音（神経系統の作動音、血液の循環音）が聞こえることを発見した。明らかに、人間が置かれている状況とは客観的なもの（音と沈黙）ではなく、むしろ主観的なもの（音のみ）であり、意図された音とその他の意図されなかった音（いわゆる沈黙）で成立しているのだ。(Cage 1955: 13-14)

これは「実験音楽――教義」(Cage 1955) という文章からの引用である。何度読んでも分かりにくい文章だが、ここで語られていることは次のように整理できるだろう。

つまり、ケージは、音が存在しないはずの無響室でも音が聞こえることを発見した。それは「私が意図せずに発し[5]ている二つの音」、すなわち「神経系統の作動音、血液の循環音」だった。このエピソードの真偽はさておき、音が存在しないはずの無響室でも音が存在するという「事実」に基づいて、ケージは音の世界や音楽のことを今までとは違うやり方で理解するようになった。まず、音がない状態（すなわち「沈黙」あるいは「サイレンス」）とは、客観的な無音状態ではなく、主観的に音がないと感じられているに過ぎない状態である、とケージは考えるようになった。「世界は客観的なものではなく、むしろ主観的なものであり、意図された音と意図されなかった音で成立している」とはそういう意味である。世界は、客観的な無音状態と客観的に音のある状態に分かれているのではなく、主観的に無音状態とされている（が実は音が存在している）状態と、主観的に音があると感じられている状態から構成されているの[6]だ。こうしてケージは、気づかれているかどうかとは関係なく、また人間の意図とも関わりなく、音は常にすでにそこに存在している、と考えるようになった。

この無響室の経験を通じて、ケージはサイレンス（＝沈黙）を再定義した。客観的な無音状態としてのサイレンスから、音があるけれどもそのことが意識されていない状態としてのサイレンスへと、理解の仕方を変えたのだ。となると、そもそも「音の全領域」(Cage 1937: 4) に立ち向かうことを作曲家の役割として規定していたケージは、こう

74

して再定義された沈黙をも音楽作品に取り込むべく様々な工夫をこらすようになる。再定義された沈黙とは常にすで
に世界に存在している音のことであり、具体的には、環境音、あるいは、自分が意図的に設定したのではない非意図
的な音だった。それゆえケージは、環境音と非意図的な音を両者とも自分の音楽作品に取り込むために、音に対する
コントロールを放棄することにし、「音を人工的な理論や人間の感情表現の伝達手段とするのではなく、音をあるが
ままにしておく [let sounds be themselves] ための手段」（Cage 1957: 10）の発見に乗り出すことになった。

　具体的には、ケージは、偶然性の作曲技法を発明し、非意図的な音を生成させることにした。そのことによって作
曲家を、演奏家が生成する最終的な音響結果を指示する記号を五線譜上に審美的に構築
していくのではなく、偶然性に基づいてランダムに配置することで、「非意図的な音」が生成されるよう工夫する存
在へと変えたのである。また、作品をある種の「枠」（庄野 1985）あるいは「器」（近藤 1985）として捉え、作品が演
奏されている時間枠の内側で生じ（てい）るすべての音響を自らの作品の構成要素であると宣言し、そうすることで
環境音を取り込んだ。《4′33″》（一九五二年）がその最初の代表的作例だが、音楽作品は、作曲家が作り出すオブジェ
ではなく、最終的な音響結果が生成され（てい）る機会、状況、場所、プロセスとなった。いずれにせよ、そうした
音楽作品を聴く際には、最終的な音響結果を審美的に鑑賞してその一音一音に込められた意図や意味を理解し、音ど
うしの関係性を読解しつつ美的判断を下すのではなく、半自動的に生成される音のプロセスに注意を向けて、積極的

[5]　ケージは、無響室にいたエンジニアから、無響室で聴いた高音と低音のふたつの音はそれぞれ神経系統の作動音と血液の循環音だ、と教
えられたらしい（Cage & Kostelanetz 2003: 233）。しかし、私は何度も東京・初台のICCなどにある無響室で耳を澄ませてきたが、いず
れの音も聞いたことがない。

[6]　「神経系統の作動音、血液の循環音」という人体の作動音が環境音の存在を保証するとされたり、無響室という第二次世界大戦中に感覚遮
断の実験のために制作された場所がその後の彼の音楽理念を立ち上げるためのゼロ地点として設定されたりしたことは、ケージ以降の実
験音楽のイデオロギーに対して何らかのレベルで時代の刻印を記し地域の文化論的限界を設定するなどの影響を与えていることは確か
だろう。しかし、本書ではそうしたことは問わず、この体験からケージが導き出した結論を確認するに留めておく。

にそこから意味や意義、喜びを聴き出していく能動的な聴取行為が要請されるようになった。

こうした音楽が、「結果が予知できない行為」（Cage 1959: 69）として規定される「実験音楽」である。作曲家は音に対するコントロールを放棄し、その結果最終的な音響結果に対する作曲家のコントロールは弱体化し、音楽作品はオブジェからプロセスとなり、聴取者には「ただ音の営みに注意を向けること」（Cage 1955: 10）が求められるようになった。

逆説的に感じられるが、ケージは、音楽的素材を拡大して「音の全領域」（Cage 1937: 4）に立ち向かうために、音に対するコントロールを放棄し、実験音楽の理念を提唱するに至ったのである。そしてこの音楽的素材の拡大という戦略（図3-3）と、非意図的な音を求める「音をあるがままにせよ」という原則は、ケージ以降の実験音楽に継承されていく。

三　ケージの効果：サウンド・アートとケージとの関係の複数性

二〇世紀後半以降の音響的アヴァンギャルド（と視

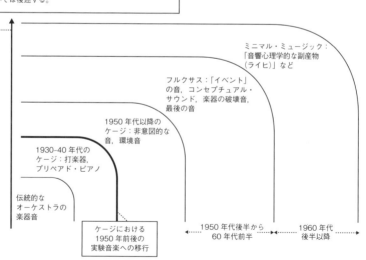

ケージ的な実験音楽においては，「音の全領域」を目指して音楽作品において用いられる音響素材の範囲が拡大していった。本書ではミニマル・ミュージックについては論じないが、フルクサスについては後述する。

ミニマル・ミュージック：「音響心理学的な副産物（ライヒ）」など

フルクサス：「イベント」の音，コンセプチュアル・サウンド，楽器の破壊音，最後の音

1950年代以降のケージ：非意図的な音，環境音

1930-40年代のケージ：打楽器，プリペアド・ピアノ

伝統的なオーケストラの楽器音

ケージにおける1950年前後の実験音楽への移行

1950年代後半から60年代前半

1960年代後半以降

図3-3　音楽的素材の拡大という戦略

覚芸術家）で、ケージの実験音楽から直接的あるいは間接的に影響を受けていないアーティストはいない。ケージやケージの実験音楽を知らずに活動を開始したアーティストは多いだろうが、間接的にケージ的な実験音楽から影響を受けていないことは稀だろうし、あるいは、そのアーティストによる音や音楽に関するクリエイティヴな発想が発展して周囲の人々に伝わっていくプロセスのどこかで、ケージ的な実験音楽と問題意識を共有していることに気づかないとすれば、それはよほど特殊で閉鎖的なサークルで活動しているからではないだろうか。例えばケージは、後にニューヨーク・スクールと呼ばれることになる音楽家たちとその周辺──作曲家のモートン・フェルドマン［Morton Feldman, 1926-1987］やアール・ブラウン［Earle Brown, 1926-2002］やクリスチャン・ウォルフ［Christian Wolff, 1934-］、ピアニストのデヴィッド・チュードア［David Tudor, 1926-1996］、舞踏家のマース・カニンガム［Merce Cunningham, 1919-2009］など──との交友をもち、一九五〇年代後半にニュー・スクール・フォー・ソーシャル・リサーチで「作曲」のクラスを担当するなどして、後にフルクサス［Fluxus］として知られるようになる若きアーティストたちと交流した。彼らが直接的にケージから影響を受けた代表的な事例であるのに対して、例えば、「音のない音楽があるらしい」という噂を聞くとか、「サイコロを転がして音符の位置を決めた巨匠がいるらしい」という噂を聞くなど、間接的な影響を受けた人びとの数は計り知れない。

こうしたケージの影響についてアラン・リクトは、音楽はあらゆる場所にある、あるいは、あらゆる音は音楽となりうるという考え方を広めた点で重要であると概括的に述べている（Licht 2019: 7-8）。リクトによれば、この考え方は、あらゆる音を音楽として聴くことができるという主張と、作曲家はあらゆる音を音楽的素材として使うことができ

［7］　こうした変化は、実際に制作される音楽作品が変化したという点で、ロラン・バルトが「作者の死」（一九六七年）や「作品からテクストへ」（一九七一年）といった論文のなかで語ったのとは異なる事態である。バルトが語るのはあくまでも受容美学的な転回である。ただし、最終的な音響結果よりもそこに対する受容者の能動的な関与を評価するという点で、また、最終的な生産物に対する作者の専制的な影響力を否定あるいは弱体化させるという点で、共通点は多く、並列的な現象であることも確かである。

77

きるという主張の二つに分解できる。リクトは、次章で検討するクリス・カトラーやダン・ランダーと同じく、こうしたケージの思考があくまでも音楽中心主義的であること——つまり、音楽ではない音響芸術の可能性を考慮していないこと——を指摘しているが、彼はケージを批判したいわけではなく、ケージ由来の「あらゆる音に対する開放性」が、二〇世紀の実験音楽とサウンド・アートにとって出発点である」（Licht 2019: 8）ことを評価している。概括的にサウンド・アートについて検討しようとするリクトにとっては、ケージの効果を、制作者と受容者に与えた影響として簡潔にまとめるのは適切だろう。しかし本章では、サウンド・アートとケージとの関係についてもう少し細やかに考えてみたい。[8] そこで、ケージ的な実験音楽が西洋芸術音楽の、主として制作者に対して与えた影響のあり方に基づいて、ケージの影響がサウンド・アートを生み出した系譜を、〈音楽を変質させる系譜〉〈音楽を解体する系譜〉〈音楽を限定する系譜〉という三つの下位分類に分けることを提案したい。

四　提案：ケージの効果の下位分類

　ケージの効果の下位分類は、それぞれ以下のように説明できる（表3-1）。

　まず、〈音楽を変質させる系譜〉とは、音楽実践に対するケージ的な実験音楽の決定的な影響力を和らげ、せいぜい既存の音楽実践を変質させるものとして受容する系譜である。ケージの革新的な理念を懐柔し、中立化して受容する点で、ケージ的な実験音楽の理念を否定あるいは抑圧する系譜だともいえる。ここから出現したサウンド・アートはそれほど多くないと思われるが、それでも図形楽譜や創作楽器などにおいて興味深いものが作られた。

　次に、〈音楽を解体する系譜〉とは、ケージ的な実験音楽の理念を継承発展させる系譜で

表 3-1　ケージの効果の下位分類

変質	〈音楽を変質させる系譜〉	ケージ的な実験音楽は	既存の音楽を	変質させる
解体	〈音楽を解体する系譜〉		既存の音楽を	解体する
限定	〈音楽を限定する系譜〉		限定されることで	〈それよりもさらに新しい別のタイプの芸術実践〉の余地が確保される

ある。これは、音楽的素材の拡大という戦略をそのまま採用し、音楽の解体という身振りを継承したフルクサスのアーティストたちに代表される系譜である。ここではサウンド・アートが出現するというよりも、まずは、音楽という概念が濫用されひたすら拡大解釈されたように思われる。そのなかでコンセプチュアル・サウンドが使われるようになったことで、実際には音を発しない視覚美術作品というタイプのサウンド・アートが出現した、といえよう。以上二つの系譜は本章で検討する。

最後に、次章で検討する〈音楽を限定する系譜〉とは、ケージ的な実験音楽の理念を相対化して、自分たちはそれよりもさらに新しい別のタイプの芸術実践だ、と主張する系譜である。この系譜では、ケージ的な実験音楽を含めた既存の音楽はその範囲が限定されるので、音楽の「限定」と形容している。この系譜からは〈「新しい音楽」の別名としてのサウンド・アート〉が出現した。この系譜の記述のなかで私は、サウンド・アートは〈何か新しいもの〉を志向する概念だった、という仮説を提言してみたい。

二　音楽を変質させる系譜

一　作曲家ケージにとっての楽譜の機能

〈音楽を変質させる系譜〉は、ケージ的な実験音楽が発明した様々な技法や理念を、あくまでも既存の音楽制度のなかで受容し、音楽を変質させる発明としてケージを受容した系譜である。これは言い換えると、ケージ的な実験音楽の理念の本質的な部分を否定あるいは抑圧し、あくまでも既存の音楽を変質させるにすぎないものとして受容する

[8]　畠中実「ジョン・ケージ以後」としてのサウンド・アート（における「聴くこと」とテクノロジー）」（畠中 2012）というテクストは、サウンド・アートとケージの関連について、ケージが重視した「聴くこと」と「テクノロジーの助けを借りること」という観点から検証できる可能性を示唆する刺激的な小文である。とはいえ本章ではもっと細やかに考えてみたい。

立場である。こうした受容のあり方については、ケージの「不確定性の音楽作品」を否定する立場と抑圧する立場として過去に論じたことがある（中川 2008b）。

不確定性の音楽作品とは、作曲段階においてのみならず、「演奏において不確定な音楽作品」（Cage 1958: 35）である。ケージは、演奏における不確定性というアイデアを一九五〇年代初頭から導入し、一九五七年以降に本格的に追求し始めたが（Pritchett 1993: 109）、これは、それ以前に導入していた、作曲における偶然性の技法の欠点を補うものだった。すなわち、偶然性の技法は、確かに作曲家の意図と楽譜とのつながりとを断絶できたが、確定した楽譜に対して演奏家が解釈を施す可能性が残存していた。演奏における不確定性とは、楽譜と演奏家とのつながりを断絶させるための仕掛けであり、作曲家のみならず演奏家にとっても「結果が予知できない行為」（Cage 1959: 69）として規定される「実験音楽」を実現するものだったといえる。

例として、図形楽譜を用いた不確定性の音楽作品を挙げよう。ここでは、作曲家は、演奏家が演奏すべき音響を指示するのではなく、図形と指示書を用意し、演奏家に図形を翻訳して五線譜を作成する方法を指示する。こうすることで、少なくとも楽譜を制作した時点では、作曲家は音響結果を予想できない。演奏家も、作曲家が用意した図形を用いて演奏用楽譜を作成するのだから、事前に音響結果は予想できないし、それゆえ恣意的な解釈を行う余地も存在しない。ケージにとって図形楽譜とは、演奏家に楽譜を制作する手段を指示するというやり方で、作曲家による恣意的な音響選択を禁じるとともに、演奏する前段階にも不確定性を導入することで、演奏家による恣意的な音響選択をも禁じる「ツール」（Pritchett 1993: 126）となった。そして作曲家だけでなく演奏家もまた、最終的な音響結果に対するコントロールを放棄することが可能になった。

この「ツール」としての性格が鮮明に現れるのは、ケージが用意する楽譜に初めて透明シートが使用された《ミュージック・ウォーク [Music Walk]》（一九五八年）以降である。この作品におけるツールとしての楽譜は、それぞれ数十個の点がランダムに描かれた一〇ページの紙と五本の線が描かれた透明シートで構成されている。点が音響を、五

本の線が五つの音響素材——かき鳴らされた、もしくはミュートされた弦楽器の音、鍵盤で演奏される音、外部のノイズ、内部のノイズ、補足的な音（つまりその他のすべての音）——を意味する。演奏家は、紙に透明シートを重ね合わせて点と線の位置関係を読み取り、ケージの指示に従って各自の楽譜を作成する。[10] 楽譜が演奏用楽譜を読み取り、別の作成するためのツールになるという傾向は、ツール化した楽譜が、別の作品の（ツールとしての）楽譜の一部として流用、転用されることによって加速する。例えば、《フォンタナ・ミックス [Fontana Mix]》（一九五八年、図3−4）のための楽譜は、はじめはテープ作品の制作に用いられたが、後に、《独唱のためのアリア [Aria, for Solo Voice]》（一九五八年）や《ヴェニスの音 [Sounds of Venice]》（一九五九年）と《ウォーター・ウォーク [Water Walk]》（一九五九年）では様々な音響素材が発生する時間的順序とその長さを決定するために、[11] 行われる行為の

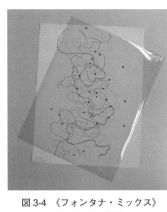

図 3-4 《フォンタナ・ミックス》
（1958 年）楽譜

[9] 偶然性の技法の欠点とは、ケージによると楽譜と音響結果が固定されること、とされた。偶然性と不確定性の区別や偶然性の技法の欠点について、ケージは一九五八年九月のダルムシュタットでの講演（Cage 1958: 35–40）で自身の制作した《易（変化）の音楽》（一九五一年）を例に挙げ、楽譜が固定されており、演奏家をその楽譜の単なる音響化作業の従事者にしてしまう「非人間的な」もので、「フランケンシュタインの怪物」（Cage 1958: 36）のように危険なものだ、と（自己）批判した。
怪物のように危険かどうかはともかく、《易（変化）の音楽》のデヴィッド・チュードアによる演奏とジョゼフ・クベラ [Joseph Kubera, 1949–]による演奏とを審美的に比較することは、ケージの望みではないのだろう（だからといって比較してはいけないというわけでもないが）。

[10] 点と線の位置関係から音の様々なパラメーターを決定する記譜法自体はそれ以前から存在していたものだが——例えば《ピアノのためのソロ》（一九五七–五八年）の AC, BD, BE の記譜法——、そこでは、（演奏家がそれらの位置関係を解読する必要はあったし、その解釈も一義的に決定されるものではなかったが）少なくとも点と線の位置関係は固定されていたのに対し、《ミュージック・ウォーク》では点と線の関係性すらまったく固定されていない。

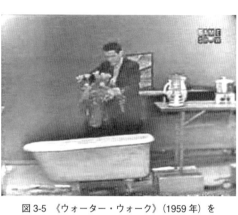

図 3-5 《ウォーター・ウォーク》（1959 年）を
演奏するケージ

順番を決めるために、《シアター・ピース》（一九六〇年）ではパフォーマーが用意した様々な行為のなかからどれをどのような時間的順序に従い行うかを決定させるために用いられた（Pritchett 1993: 128-134）。

こうして、ケージの不確定性の音楽作品では楽譜の機能が変化し、ツールとしての楽譜と音響結果とが乖離し、伝統的な意味での音楽作品の同一性が失われ、それゆえ作曲家と作品のあり方が変化した。ここからケージの不確定性の音楽作品の重要な諸特徴を指摘できる。つまり、最終的な音響結果に対する作曲家によるコントロールの放棄、オブジェからプロセスへという音楽作品の存在様態の変化、伝統的な意味での音楽作品の同一性の脆弱化である。そして、これらの諸特徴をどのように評価するかで、ケージ（の不確定性の音楽作品）の受容様態は分類できる。[12] 否定するか、抑圧するか、肯定するか、である。こう考えると、〈音楽を変質させる系譜〉とは、ケージの実践を否定あるいは抑圧する立場から出現したサウンド・アートの系譜である。以下で説明していこう。

二　ケージを否定あるいは抑圧する立場

ケージは、西洋芸術音楽の作曲家としては認められず否定されることがある。今やこうした見解を見かけることはあまりないが、二〇〇〇年前後にはしばしば見受けられた。例えば、私がその頃に投稿した研究論文に対する査読所見に、ケージの活動は芸術音楽としては認めがたいので西洋芸術音楽の枠組みの中で論じることには違和感がある、という趣旨の文章があり、〈ケージを重視するのは時代遅れだ云々ならともかく〉「そんなことを言う人が実在するのか」

82

と驚いたことがある。

ともあれこの立場は、理論的には、「音楽作品」に関する美学的な考察に際して、その存在論的な基盤に楽譜を置く音楽作品論と音楽概念を共有する。その代表はロマン・インガルデン『音楽作品とその同一性の問題』[13]（インガルデン 2000）とネルソン・グッドマン『芸術の言語』（Goodman 1976）である。インガルデンは「音楽作品」を理念的な志向対象として規定し、個々の演奏は、図式としての楽譜の一側面を現実化したもの、と規定する（インガルデン 2000）。また、グッドマンの理論では、音楽作品が正当に成立するのは、楽譜と音響結果とが相互に一義的に演繹可能なときに限られるとする（Goodman 1976: 127–130, 177–178, 渡辺 2001 を参照）。

こうした音楽作品論的な立場からは、ケージの不確定性の音楽作品の特徴は否定される。融通無碍なインガルデンの理論においては、ケージの音楽作品そのものの存在は認められるだろう。またグッドマンの理論でも、ケージの図

［11］後者は一九六〇年にテレビ番組 "I've Got A Secret" 出演時に演奏した映像（図3–5）が有名であり、YouTube などで簡単に見ることができる。ただし、この映像の詳細は不明である。

［12］ケージの不確定性の音楽作品は、作曲家が用意した楽譜から音響結果を一義的に決定することも（また、楽譜に基づいて私たちの聴体験を演繹することも）、（演奏ごとに音響結果が変化するのだから）音響結果に基づいて（作曲家が用意したツールとしての）楽譜を演繹することも不可能であるからだ。つまり、楽譜と音響結果が乖離しており、楽譜と聴き手の聴体験との間に直接的な関連性がほとんどない音楽作品である。ただし、こうした問題は、実は不確定性の音楽作品に限らない問題のみならず、作品のほとんどすべての音楽作品にあてはまる。すでに検討してきたように、ケージは《4'33"》（一九五二年）以降、人為的に生成された音響のみならず、作品が演奏された現場に存在するすべての環境音をも作品を構成する音楽的素材として認めている。つまり、音響結果の非同一性、楽譜と音響結果の乖離、その結果としての作品の同一性の脆弱化という傾向は、ケージの作品の多くがもちあわせているのである。ケージの不確定性の音楽作品の同一性の問題を考察することで、ケージのこうした音楽作品の受容様態を──否定、抑圧、肯定という様態に──分類できる。それを踏まえてケージの「音楽作品」とはいかなるものでありえるかということを考えたのが、中川（2008b）である。

［13］受容美学の先駆的著作として名高い『文学的芸術作品』（一九三一年）の補遺として書かれた。原著は一九七三年。

形楽譜は一事例として取りあげられている。しかし、楽譜が音響結果と対応することを前提とするインガルデンの音楽作品論からは、音響結果の非同一性、楽譜と音響結果の乖離といった不確定性の音楽作品は、音響結果と楽譜との一義的な対応関係を欠く事例として取り上げられるにすぎない（Goodman 1976: 189-190）。いずれの立場からも、ケージの不確定性の音楽作品の重要な諸特徴――最終的な音響結果に対する作曲家によるコントロールの放棄、オブジェからプロセスへという音楽作品の存在様態の変化、伝統的な意味での作曲家による同一性の脆弱化――は無視される。

あるいは、ケージの諸作品は、せいぜい既存の音楽実践を変質させる（程度でしかない）実践として受容されることもある。ケージは、打楽器作品やプリペアド作品を制作したり、偶然性の技法や図形楽譜を用いたり、舞台上でピアニストが何も演奏しない不思議な作品を発表したりもするが、あくまで奇妙な「作曲家」として受容され、彼の実験音楽の理念は抑圧される。

こうした立場の事例として、ケージの音楽作品の存在論的基盤に「楽譜」ではなく「作曲システム」を置く、音楽学における実証主義的なケージ研究の分析的アプローチがあげられる（Pritchett 1993; Perloff & Junkerman 1994; Bernstein & Hatch 2001; Nicholls 2002; Patterson 2002 等）。これは一九九二年のケージの死後、急速に整備されたアーカイヴ資料を駆使することで増えてきた研究である。一九九〇年代頃までのケージ研究は、ほとんどがケージと個人的に面識があった「インサイダー」による逸話的な文章か、ケージの証言や著述を用いてケージの思想を解説するテキストばかりだった（Perloff & Junkerman 1994: 2）。しかし、ケージが偏執的に残していた、各作品の制作プロセスを示す大量のメモや草稿、ノートの調査に基づく、実証主義的で分析的なケージ研究が音楽学において九〇年代以降盛んになり、様々な目覚ましい成果をあげた。その多くは、従来のケージ研究が美学的、観念的でしかなかったことを批判し、何よりもまずケージを「音楽家、作曲家」として位置づける。そして具体的な「作品」分析を行うために、偶然性の技法で生み出された「ランダムな結果」としての楽譜ではなく、そのような楽譜を生み出すために用いられた

「作曲家が熟慮して生み出したものであり固定した性質を持つ」「作曲システム」を対象にすることで、そこに介入す
る作曲家の嗜好、恣意的な選択や関与の指摘を行った（Pritchett 1989: 252）。これは「ケージ研究史の転換点」[14]（Bernstein
2001: 2）を示すものとして評価できよう。本章のケージ記述もこれらの研究成果に多くを負っている。

しかし、こうした分析的アプローチは、特にケージの不確定性の音楽作品の存在論的基盤を、楽譜ではないにしても作曲家
の問題がある。というのも、このアプローチは、ケージの音楽作品の存在論的基盤を、楽譜ではないにしても作曲家
の制作物としての「作曲システム」に還元する、既存の楽譜中心主義を拡大したものにすぎないとも考えられるからだ。

この問題は、彼らがケージの不確定性の音楽作品にほとんど言及しないことに兆候的に現れているように思われ
る。不確定性の音楽作品では、作曲家の最終的な制作物としての楽譜、もしくはその楽譜を生み出すツールとしての
楽譜と、音響結果とのシニフィエ／シニフィアン関係が、ほとんど失われている。この分析的アプローチの枠組みで
は、ケージの不確定性の作品における諸特徴の意味は理解できない。音響結果に対する作曲家の責任放棄という事態
を批判する立場は、同時代のピエール・ブーレーズに代表されるヨーロッパの前衛音楽家たちが示してきたものでも
ある。ケージの音楽作品が彼ら前衛音楽家たちの基準に従って評価されるとすれば、ケージは様々な奇妙な要素を持
ち込んだ音楽家として時には評価されるかもしれないが、[15]　音響結果に対する作曲家や演奏家のコントロールを廃棄し
ようとする実験音楽の理念は決して受け入れられないだろう。　分析的アプローチにおいても、前衛音楽家たちにおい

[14]　ここで批判するケージに対する分析的アプローチとは、私が博士論文を完成させる二〇〇七年頃まで主流だったケージ研究の流れで
ある。これ以降の音楽学的なケージ研究の流れを私は逐一追ってはいないが、サウンド・アート研究という実験音楽研究にとっての周辺領域から
眺めている限りでは、まだブレイクスルーと呼べるほどの大きな変化は生じていないと判断している（が異論はいくらでも受け付ける）。
ただし、同じく膨大なアーカイヴ資料が残されているデヴィッド・チュードアを研究し、その膨大な資料に徹底的に向き合った「実践
ベースの研究」として、その調査のために方法、概念、語彙、目的設定にいたるまで研究のあり方を全体的に再構築して、いわば、リバー
スエンジニアリングを施した「リバース音楽学」を立ち上げた中井悠による大著（Nakai 2021）が近年上梓された。こうしたブレイクス
ルーがケージ研究においても生じるかもしれない、と感じている。

ても、ケージの実験音楽の理念は抑圧されるのだ。

このケージ的な実験音楽の理念を否定あるいは抑圧する立場、すなわち〈音楽を変質させる系譜〉では、（制度的構築物としての音楽だけでなく）既存のより狭い範囲の音楽の外部さえも想定される必要はないのだから、サウンド・アートなる名称など不要に思われる、と理解されるからだ。すべて、既存の西洋芸術音楽のちょっとした変質にすぎない、と理解される。しかし、こうした立場においても、例えば図形楽譜や創作楽器がサウンド・アートと〈便宜的に〉称されることはあるだろう。

というのも、図形楽譜はたしかに作曲家の作成する音響生成のための指示書であり、創作楽器も同様に、基本的には、作曲家や演奏家が自分の望む音を実現するための道具だが、なかにはその視覚的側面が注目されたり、視覚的側面だけが重視されて作られたりするものもあるからだ。ただし、それらがサウンド・アートと呼ばれるのは、その物珍しさゆえに美術館で展示された際、現代的な視覚美術というより音楽の文脈との関連を感じさせるからにすぎないのではないだろうか。だとしても、そこで用いられるのもまた〈便宜的にそう呼ばれるサウンド・アート〉であることは確かである。以下、簡単に図形楽譜と創作楽器について概観しておく。

三　サウンド・アートとしての図形楽譜

図形楽譜はしばしば〈便宜的にそう呼ばれるサウンド・アート〉である。

そもそも楽譜とは、発するべき音響を記憶しておくための記号だった。西洋芸術音楽で用いられる楽譜の起源は、九世紀ごろに発明されたグレゴリオ聖歌のためのネウマ譜（図3-6）で、直線や曲線で音の長さと高さを記録する備忘録のようなものだった。それ以外の要素は口承などの方法で伝達される必要がある。つまり、ネウマ譜は口承文化の中で音楽を継承再生産するための補助的なツールだった。楽譜は、その後、音高や音の長さや強弱を記録する工夫を取り

図3-6　グレゴリオ聖歌のための
ネウマ譜

図3-7　フェルドマン《インターセクション3》（1953年）

Diagram of *Williams Mix*.
Copyright 1960 by Henmar Press, Inc., New York.

図3-8　《ウィリアムズ・ミックス》（1952年）楽譜

込み、五線譜に発展することで、エクリチュールの道具として成熟した。つまり、音楽は口承文化の中で伝承されるものではなくなり、（理念的には）作曲家は書くだけで演奏家に対して自分の意図を伝達できるようになったのだ。遅くとも一六世紀初頭までには楽譜印刷が普及していたから――最初の活版楽譜印刷は一四七〇年頃、グーテンベルクの活版印刷発明の約二〇年後であったとされる――、一六世紀には、音楽はエクリチュールの文化のなかで（楽譜を通じて）生産・再生産されるものになっていった（カトラー1996；片桐1996；ミヒェルス1989；大崎2002など）。

先ほど確認した通り、ケージの実験音楽においては、楽譜のあり方や機能が変化した。そもそも図形楽譜はケージが初めて採用したものではなく、すでに一九五〇年代初頭から、モートン・フェルドマン、クリスチャン・ウォルフ、アール・ブラウンなど、ケージ周辺のいわゆるニューヨーク・スクールの作曲家たちが試みていたものだ [16]（図3-7）。またケージ自身、すでに五〇年代前半から作曲段階で図形を利用しており、例えばテープ音楽の《ウィリアムズ・ミックス》（一九五二年、図3-8）では

[15] そうした前衛音楽からのケージ評価については、例えば、一九五〇年代前半に盛んに交わされたブーレーズとの書簡などにうかがえる（Cage & Boulez 1993; Nattiez 1993）。

図形化されたテープ（の切り貼り）が作曲作業の対象だったし、また同じく一九五二年の《鐘のための音楽［Music for Carillon No.1］》（図3−9）では、偶然性の技法のバリエーションの一つとして、紙という二次元空間を音の時空間に見立てていた——一枚の紙を折り畳んで針で穴を開け、それぞれの穴をステンシル版に重ねて別の紙に写し取り、その紙の縦軸と横軸をそれぞれ音高と時間にわりあてて、実際の演奏上の楽譜を作成したのだ。つまり、音響結果を指示するものとして図形を解読するというアイデア自体は、ケージ周辺ではそれほど珍しいものではなかったのである。むしろケージの図形楽譜の使用法の新しさは、すでに述べた通り、楽譜の機能そのものが変化している点にあった。

ともあれ、ゲンダイオンガクにおいて、とりわけ二〇世紀後半以降、図形楽譜は流行した。多くの作曲家がそれぞれのやり方で多種多様な図形楽譜を制作した。その全体像は簡単には概観できないが、例えば、ケージは、三〇〇人近い作曲家に依頼して集めた図形楽譜を *Notations* という書籍（Cage 1969）にまとめ、フルクサスと関わりの深いサムシング・エルス・プレス社から一九六九年に発行した。この本に収録された図形楽譜の大半はその全体が収録されてはいないので、演奏のための道具というよりも、視覚的に鑑賞される対象として出版された楽譜といえよう。こうした事例として日本で有名なものに、武満徹［1930-1996］がグラフィック・デザイナーの杉浦康平［1932-］と協力し

図 3-9 《鐘のための音楽［Music for Carillon No.1］》
（1952 年）楽譜

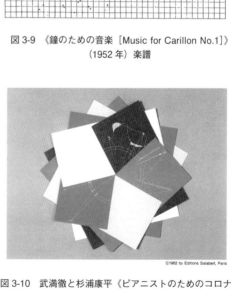

図 3-10 武満徹と杉浦康平《ピアニストのためのコロナ》
（1962 年）

て制作した《ピアニストのためのコロナ》（一九六二年、図3−10）がある。これは五色の正方形に幾何学模様が描か
れていて、演奏家は、この五色の正方形それぞれが指示する音響と時間──「響きの練習、可能な限り遅く」や「表
情の練習、一分か三分か五分」など──を自由に組み合わせて演奏する。この作品の演奏には面白いものも多いが、
同時に、この楽譜は美術館で頻繁に見かける事例でもある。[17]

また、音響生成を目指さない図形楽譜も出現した。図形楽譜とは、あくまでも、作曲家が演奏家に指示する音響生
成のための指示書だったはずだが、それとは異なって五線譜や音符をモチーフとする視覚美術が出現したのだ。こ
うした作品を制作する作家は数多く、例えばクロード・ムーラン［Claude Melin, 1931-2020］の絵画作品（図3−11）は、
遠くから見れば黒塗りされたキャンバスにしか見えないが、近くに寄ればそれが変形して重複する五線譜と音符を画

［16］例えば、フェルドマンの《インターセクション》［Intersection］シリーズ（一九五一〜五三年、図3−7。音高、音の関係性、リズム等の
諸要素を不確定に記譜した作品）、クリスチャン・ウォルフの《プリペアド・ピアノのために》［For Prepared Piano］（一九五一〜五三年。垂直
に記譜した楽譜を水平に読ませる楽譜）、アール・ブラウンの《十二月》［December］（一九五二年。後に《Folio》（一九五二〜五三年）中
の一曲として発表される。一枚の紙に描かれた複数の長方形が音響を指示する楽譜）などがある。そもそもケージの偶然性に対する興味
さえもフェルドマンの図形楽譜から影響を受けている可能性があるとプリチェットは示唆している（Pritchett 1993: 106）。
また、図形楽譜は、偶然性の技法と同じく、ケージのダルムシュタットでの講演などを通じ、ヨーロッパの前衛音楽家たちにとって大
きな影響を与えた。しかし、やはり偶然性の技法と同じく、ヨーロッパの前衛音楽家たちにとって重要だったのは、図形楽譜をエクリ
チュールの一手段として利用することだった。例えば、シュトックハウゼン［Karlheinz Stockhausen, 1928-2007］は様々な記譜法を発展
させたのだが、重要だったのは、演奏家の「解釈の『幅』を、作曲そのものの一部にすること」（シュトックハウゼン 1999: 207）。シュトッ
クハウゼンの作品には、図形楽譜ではないが音響指示を行わない楽譜として、音質を指示する六八年の言語的指示──
《Mikrophonie I》──を用いた《Mikrophonie I》（一九六四年）がある。あくまでも理念的な管理にすぎないかもしれないが、シュト
groaning, hissing, yelling など──とはいえ、こうした言語的指示をきっかけとして行われる演奏家の解釈の幅を、作曲としてのシュトックハウゼンが管理す
るわけだ。とはいえ、演奏家の解釈の幅を作曲そのものの一部にするということは、例えばフェルドマンの常套手段ではあるし、この点
では、ヨーロッパの前衛音楽とアメリカの実験音楽の対立という図式はあてはまらないと考えることもできるし、
即興演奏のためのシュトックハウゼンによる記譜法を電子音響音楽のための記譜法の問題と関連させて論じたものとして、Wishart
（2002: 36-37, 104）なども参照のこと。

89

クロード・ムーラン
Claude MELIN

［無題］
1992年
シルクスクリーン
インク/紙/布/段ボール他
84.7cm×70cm×10.2cm

BASE GALLERY

Bunposo GALLERY

図 3-11　クロード・ムーラン《無題
［Untitled］》（1992年）

がサウンド・アートと称されるのは、基本的には、《便宜的にそう呼ばれるサウンド・アート》の事例だからだと私は考える。ただし、最後にあげた二〇一三年のMoMAにおける「Soundings」展の事例は、実は、少し事情が違うかもしれない。それはおそらく、単に五線譜をモチーフとしてその視覚的側面の面白さを追求した視覚美術ではない。音響を示唆する視覚的な図形を知覚した際に、鑑賞者の脳内に音響が生起される現象を利用したサウンド・アートでもあると考えられるからだ。こうした視覚的に音響を知覚させるタイプの作品というのは、とりわけ一九九〇年代以降のクリスチャン・マークレー［Christian Marclay, 1955-］が得意とするタイプの作品である。《視覚的に音を知覚させる作品の系譜》というのは興味深い問題系だと思うが、本書では、視覚美術における音楽表象の問題とともに考察すべき今後の課題とするに留めておく。こうした実際には音を発さない音響、コンセプチュアル・サウンドについては次節でも言及する。

面全体に用いたカリグラフィ作品であることがわかる[18]。音響生成を目指さない楽譜の代表的事例というものはないが、例えば、二〇一三年にMoMAで開催された「Soundings」展に出品されたマルコ・フシナート［Marco Fusinato, 1964-］《Mass Black Implosion (Shaar, Iannis Xenakis)》（二〇一二年）とクリスティン・スン・キム［Christine Sun Kim, 1980-］の諸作品は、楽譜をモチーフとしてのみ使用しており、実際の音響生成のためには用いられない、視覚美術としての楽譜だといえよう（この作品については附論も参照）。

以上のように、図形楽譜（の視覚的側面を重視したもの）

90

四　サウンド・アートとしての創作楽器

創作楽器もまたしばしば〈便宜的にそう呼ばれるサウンド・アート〉である。

「創作楽器」という日本語の語源や初出は不明だが、これは英語で「experimental musical instrument」とか「modified musical instrument」と称されるものとほぼ同じで、既存の楽器を改造した楽器、あるいはまったく新しく作られた楽器、といった程度の意味だ。そもそも、ピアノやヴァイオリンも含めてあらゆる楽器は初めは創作楽器であり、後に「正式」の楽器であると認知されるようになったものだ。そう考えると、創作楽器と正式な楽器との違いは汎用性の度合いにすぎない、と考えられよう。正式な楽器という音響生産装置は、様々な人が広くいろいろな楽器となったり特定の楽曲にしか使われなかったりして、つまり汎用性があるのに対し、創作楽器は、その楽器製作者専用の楽曲の制作や演奏のためにしか用いることができる、広くいろいろな場面で使われることは少ない。創作楽器とは、

[17]　一九六〇年代の日本では、図形楽譜の展示というかたちでゲンダイオンガクにおける視覚的要素に対する関心が高まった（中川 2021a）。雑誌『美術手帖』調査から確認できる日本における最初の楽譜の展覧会は、一九六二年四月一六–二六日に東京画廊で開催された「一柳慧・黛敏郎・高橋悠治・武満徹の4人の楽譜展」である（秋山 1962）。一柳慧《電気メトロノームのための音楽》黛敏郎《TADPOLES-MUSIC》黛敏郎《MOBILE-MUSIC》高橋悠治＋和田誠《エクスタシス》武満徹＋杉浦康平《ピアノ（S）のためのコロナI》高橋悠治の電信紙のような楽譜、武満徹＋ムナーリ《ザ・クロッシング》一柳慧《THE PILE》、一柳慧《ピアノ音楽・第7》といった作品が紹介された。これらはあくまでも図形楽譜の展示であり、楽譜の視覚美術化を示す事例である。また同一九六二年十一月一〇–二〇日に南画廊で「世界の新しい楽譜展」が開催された。これは、ケージ、ベリオ [Luciano Berio, 1925-2003]、クセナキス [Iannis Xenakis, 1922-2001] ら世界中の作曲家四〇人以上の図形楽譜を展示するもので、この楽譜展があったことを紹介する記事によれば「東京の演奏会には、特に若い美術家たちが熱心に通っていたのが目立ったが、音楽と美術の接近はそれが前衛芸術を主張する以上、不思議な話ではない。舞台に立って、演じたり、聞かせたりする"美術"があるように、紙に書いたり、オブジェを構成したりして見せる"音楽"も存在するのである」（執筆者不詳 1963: 101）とのことだった。図形楽譜ではなく、通常の五線譜の楽譜の展覧会は、現在に至るまで毎年何度も様々なタイプのものが開催されている。

[18]　ムーランについては、一九九三年に開催された『見ることと聴くこと』（NICAF／文房堂ギャラリー 1993）という展覧会の図録を通じて知った。これは、見る音楽、聴く絵画をテーマにした一四枚の未製本の図録である。この作家はどうやら、日本では一九九四年と一九九五年にしか展示しておらず、あまり有名ではないようだ（カッシーナ・イクスシー 2020）。

音響生産装置として作られたけれども汎用性を持つツールとしては一般化しなかった楽器、とも定義できるだろう。

例えば、大正琴やドラムセットは創作楽器というよりも正式な楽器だ。前章で言及したハリー・パーチの創作した楽器は、創作楽器の典型だ。また、同様に前章で検討したバシェの音響彫刻は、実際には展示物としてよりも楽器として用いられてきたもので、バシェや（とりわけ、一九七〇年の大阪万博で展示されたバシェの音響彫刻の復元プロジェクトが進められている近年の日本では）多くの人々によって演奏される創作楽器といえるだろう。こう考えると、創作楽器の歴史と楽器の歴史の区別は難しく、それゆえ創作楽器の系譜をたどるという作業は困難である。そこで、以下では創作楽器をめぐるいくつかの論点について記述しておくことにする。

まず、そもそも創作楽器という言葉はなぜ用いられるのか。創作楽器と正式な楽器との違いが汎用性の度合いにすぎないならば、わざわざ創作楽器という言い方である種の音響生産装置を特別扱いする理由はないかもしれない。それでもそうする理由を考えるとすれば、一般化することで正式な楽器となった音響生産装置が作り出す音響に対して、画一化・一般化しすぎていてつまらない云々といった不満が生じることで、正式な楽器とは一線を画するものとして、創作楽器に何らかの期待がかけられるからではないだろうか。汎用性のなさゆえに感じられる物珍しさや新鮮さのうなものが、創作楽器には重要なのだろう。ただし、だとすれば、創作楽器は、一般に流通して正式な楽器になるとその物珍しさや新鮮さを失い、その良さを失うかもしれない、というジレンマも定式化できる。創作楽器と正式な楽器との違いはさほど厳密に区分されているわけではないことを確認しておこう。

また、創作楽器とされるものの諸傾向について語ることは可能かもしれない。例えば、（未だ正式な楽器になっていない）創作楽器のことだけを考えても、そこには汎用性という観点から様々なグラデーションがある。汎用性を目指して作られ、いずれ商品化して大量生産されそうなものから、ある特定の作曲家や演奏家が自分の作品やパフォーマンスに使うためだけに作られたものまで様々である。例えば、明和電機の制作した様々な創作楽器（というよりも「製品」）（図3−12）は入手しやすく汎用性も高い。また斉藤鉄平の制作した《波紋音》という鉄製の打楽器（図3−13）は

図 3-13　斉藤鉄平《波紋音》（2004–2016 年）

図 3-12　明和電機《オタマトーン・
ジャンボ》（2010 年）

図 3-14　ハンス・ライヒェルのダクソフォン

図 3-15　金沢健一《音のかけら──テーブル
（57 memories)》（2007 年）

市販されており、永田砂知子など何人かの演奏家が使用しているので汎用性は高いというべきだろう。また、ハンス・ライヒェル［Hans Reichel, 1949-2011］が発案したダクソフォン［Daxophone］（図3–14）は木片を弓で擦って演奏する楽器で、市販はされていないがその作り方はネット上で公開されているし、その音色や表現力の多彩さのゆえか、ギタリスト内橋和久による熱心な普及活動のゆえか、そのうち正式な楽器になるかもしれない。一方、《音のかけら》（図3-15）をはじめとする金沢健一の鉄の彫刻は誰でも演奏できるが、量産を意図

して制作されていないので正式な楽器にはならないだろうし、彼の本職ともいうべき鉄を用いた彫刻作品の一種と考えるべきだろう。鈴木昭男のアナラポス（図3-16）は、金属製の糸電話のような楽器で、その製作は実は難しくないが、パフォーマンス等で使っているのは鈴木昭男しかいない。量産化は簡単だが、汎用性は目指されておらず、一般化していない音響生産装置といえる。あるいは、吉村弘の《サウンド・チューブ》（図3-17）というマルチプル作品は単純な構造（水を入れた缶を二つ接続して砂時計のように逆さにすることで、水が流れる音を聴く）なので、創作楽器や音響彫刻とも異なり、両者ほどそのニュアンスが確立されていないという意味で「音具」という呼び名が適切かもしれない（中川 2015）。だとすれば同じマルチプル作品である松本秋則の《竹音琴》（図3-18）も音具と呼べるだろう（中川 2021b）。このように、創作楽器には汎用性という分類軸があることを示唆しておく（中川 2021b）。

また、前章で論じた音響彫刻（＝サウンド・スカルプチュア）というラベルとの違いについても考察しておこう。音響彫刻と呼ばれる創作楽器もあれば、創作楽器と呼ばれる音響彫刻もある。おそらく、両者ともに音響生産装置を持

図3-16　鈴木昭男のアナラポス

図3-17　吉村弘《サウンド・チューブ》

図3-18　松本秋則《竹音琴》

つ視覚的な立体作品に対して使われる呼称で、その音響生産装置としての操作可能性の度合いによって、また、その作品が視覚美術と音楽どちらの文脈に属するものとして言及されるかによって、使われる呼称が変化するように思われる。操作可能性の度合いが高ければ、また、音楽の文脈に属するものとして言及されるならば、それは創作楽器と呼ばれる可能性が高いだろう。操作可能性の度合いが低く（あるいは操作できず）、また、視覚美術の文脈に属するものとして言及されるならば、それは音響彫刻と呼ばれる可能性が高いだろう。

例えば、前章ではデイビーズ（Davies 1985）の記述に従い、音響彫刻の最初期の事例として視覚美術の文脈のなかでルッソロのイントナルモーリやハリー・パーチの創作楽器に言及したが、これらはいずれも、ゲンダイオンガクという領域の起源に置かれて創作楽器と呼ばれることが多いだろう。あるいは、楽器の視覚的側面に注目する視覚美術として、クレス・オルデンバーグ［Claes Oldenburg, 1929-2022］《ジャイアント・ソフト・ドラム・セット［Giant Soft Drum

Set］》（一九六七年、図3–19）

――男性的な楽器とされることの多いドラムセットを柔らかいクッション状のもので制作したもの――やクリスチャン・マークレー《Drumkit》（一九九九年、図3–20）――スネア・スタンドやシンバルなどの足の部分が長すぎて誰も演奏できないドラムセット――など、誰も演奏できない

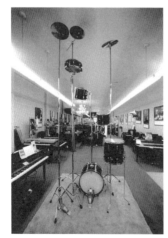

図 3-19　クレス・オルデンバーグ《ジャイアント・ソフト・ドラム・セット》（1967 年）

図 3-20　クリスチャン・マークレー《Drumkit》（1999 年）

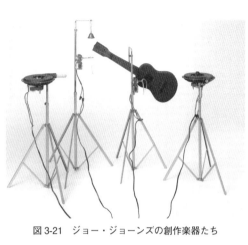

図3-21　ジョー・ジョーンズの創作楽器たち

しそもそも音を発さない（ただし観客の脳内に音響を生成させうる）視覚美術もある。これらは創作楽器ではなく音響彫刻（あるいは単に美術）と呼ばれるだろう。あるいは、音響彫刻の系譜にはあまり名前があがらないが、創作楽器の系譜を考えると欠かせない事例として、フルクサスのジョー・ジョーンズ [Joe Jones, 1934-1993] による大量の創作楽器（図3-21）がある。その多くは、回転式モーターの軸の先端に紐を取り付け回転させることで、楽器の弦に触れさせて音を発するものである。これは実際のところ、電源のオンとオフくらいしか操作可能性がないので、どちらかといえば音響彫刻と呼ぶのが適当に思われるが、創作楽器と呼ばれることが多いだろう。その理由は、ジョーンズが音楽的なグループとしてのフルクサスの一員であると示唆したいからかもしれない。同様に、バシェの音響彫刻を創作楽器ではなく音響彫刻と呼ぶのは、バシェの音響彫刻を、創作楽器と呼ばれる他の作品とは一線を画したものと考えたいからかもしれない[19]。つまり、創作楽器と音響彫刻の違いは、その作品が備え持つ属性の何らかの本質的な要件によるのではなく、作品が位置する文脈によるのではないだろうか。

音響彫刻とは幅広い領域を内包する言葉で、実際には音を発さず、観客の脳内に音を発生させるだけでも、また、音響生産装置としての操作可能性が一切なくても、音響彫刻と呼ばれうる。第二章でとりあげたロバート・モリス《自分が作られている音を発する箱》（一九六一年、図2-8）は、観客が一切操作できないが、音響彫刻の代表的な先駆的作例のひとつである。これは、音や音楽を（自動的に）生成するオブジェでもあるので、オルゴールや自動ピアノといった自動演奏楽器や、さらには、レコードをはじめとする音響再生産技術の系譜に連なると考えることもできる。つまり、創作楽器、音響彫刻、自動演奏楽器、音響再生産技術は、音や音楽を再生産するメディアであるという

資料提供：大阪府万国博記念公園事務所

図3-22　大阪万博鉄鋼館に展示されたバシェの音響彫刻

点で共通点を持つ音響生産装置である。それらの違いの一つは、音楽作品を再生産するメディアとしての自己の存在感に対する態度だろう。音響彫刻以外の、創作楽器、自動演奏楽器、音響再生産技術の目的はあくまでも音響の再生産にあるので、メディアとしての自己の存在感を消去しようとする。メディアは透明化しようとする性質をもつからだ。対して、音響彫刻はメディアとしての自身の視覚的な面白さと聴覚的な面白さを追求する。

とはいえ、視覚的な現象と聴覚的な現象とを複合させた作品を音響彫刻（あるいは創作楽器）と分類してしまうことは、時に対象の矮小化でしかなくなるし、その分類が作品理解にどれほど有用であるかや、視覚的な面白さと聴覚的な面白さとのどちらを重視するかなどは、それぞれの作品によるだろう。また、ここからは、創作楽器や音響彫刻とは違うレベルで音響再生産メディアにアプローチする芸術の存在が示唆されよう。つまり、自己の存在感を消去して透明化を志向する音響再生産メディアを主題とし、それ

［19］あるいは、バシェの作品においては、「音響彫刻」という呼称が定着し、固有名詞化しているからかもしれない。日本でバシェの作品が「音響彫刻」と呼ばれるようになったのは一九七〇年前後で、おそらく、『美術手帖』一九六九年九月号に収録されたジョセフ・P・ラヴ「フランソワ・バッシェと音響彫刻」（ラヴ 1969）をきっかけとするが、その頃、バシェの音響彫刻は、「楽器彫刻」「彫刻楽器」「音のオブジェ」など他の呼び方もされていた（中川 2017）。バシェの作品が「音響彫刻」という呼び方にすぐに統一されなかったのは、その背後に美術よりも音楽の文脈が強く感じられていたからではないかと私は推測する。しかし、日本でのバシェ受容に大きな影響を与え、その方向性を決定づけたのは、バシェの音響彫刻を用いた楽曲演奏ではなく、一九七〇年に大阪万博鉄鋼館でバシェの音響彫刻が展示されたこと（図3−22）であったと考えられる。それを機に、バシェの作品は音楽という文脈を保ちつつ、視覚美術として受容され、〈音響彫刻〉というラベルが定着したのではないだろうか。第二章注1も参照。

97

を可視化しようとする芸術の系譜である。これについては第五章で検討する。

以上、創作楽器について、いくつかの論点を記述した。私は、創作楽器がサウンド・アートと称されるとき、それは基本的に〈便宜的にそう呼ばれるサウンド・アート〉であると考える。創作楽器がサウンド・アートと呼ばれて特別視されるとすれば、それは、創作楽器における物珍しさのようなものが珍重されるからではないか。あるいは、創作楽器の視覚的側面を重視したものは、音響彫刻とも呼ばれうる〈便宜的にそう呼ばれるサウンド・アート〉だといえるかもしれない。創作楽器にせよ音響彫刻にせよ、それがサウンド・アートと称されるのは、視覚美術の展覧会で展示される創作楽器、演奏される音響彫刻、演奏できない創作楽器としての音響彫刻など、どのように解説・分類すればよいかわからないものを手軽に放り込むためのラベルとして便利だからではないだろうか。いずれにせよ、包括的に考えればこうした作品は基本的には〈視覚〉美術といえるだろう。

三　音楽を解体する系譜

1　音楽の解体という戦略、隠れ蓑としての音楽

これは、ケージ的な実験音楽の理念、とりわけ音楽的素材の拡大という戦略を継承することで、音楽の解体を志向する系譜である。ここでは、ケージ的な実験音楽は、既存の音楽あるいは西洋芸術音楽という領域全体を解体するものとして受容された。[20] 前節で行った分類でいえば、これは、ケージの不確定性の音楽作品を肯定的に受容する立場だともいえよう。

とはいえ、数百年以上に及び、あるいは有史以来継続してきた音楽、あるいは西洋芸術音楽という文化的産物、歴史的カテゴリーを解体することはなかなかに困難である（というよりほぼ不可能である）。「音楽を解体する」と言いつつ、実際に可能なのは、せいぜい、音楽における西洋芸術音楽中心主義を解体あるいは相対化することだろう。したがっ

98

て、音楽の解体という言葉で表現される行為の内実は、例えば、現状の西洋芸術音楽のあり方を批判すること、西洋芸術音楽中心主義を相対化すること、西洋芸術音楽以外の音楽の意義や価値を認知すること、（西洋芸術音楽における様々な慣習が西洋芸術音楽に特異なものと示すことで）西洋芸術音楽の普遍性を疑わせること、西洋芸術音楽ではない新しい音響芸術の可能性を示すことなどだろう。例えば、ロックンロールが西洋芸術音楽と同じく価値のある音楽活動であると示すことは、西洋芸術音楽中心主義を相対化することであり、西洋芸術音楽の解体と呼べるだろう。

本節で取り上げる音楽の解体を志向する事例は、ポスト・ケージ・アーティストとしてのフルクサスである。彼らのパフォーマンス作品は、西洋芸術音楽における音楽実践のコンテクストの再編を方法論として採用したり、音楽的素材の拡大という戦略を採用したりした。それらは、ケージ的な実験音楽の理念や戦略を恣意的に拡大解釈して利用し、西洋芸術音楽の解体を志向するという立場を取り続け、音楽を解体するというポーズあるいは戦略を採用する（が、実際には解体できない）系譜であり、西洋芸術音楽の普遍性を疑わせたり、西洋芸術音楽以外の音楽の芸術活動可能性を提起したりした。そのようなフルクサスのパフォーマンス（「イベント」と呼ばれる）は、実は音楽という建前を隠れ蓑として利用していただけかもしれないし、その解体の先に何かが見えていたわけではないだろう。しかし、それらは、音楽の解体の果てに達成される音楽ではないもの、あるいは少なくとも、音楽の解体を志向するものと位置

[20] この立場についてはケージの不確定性の音楽作品を肯定する立場として論じたことがある（中川 2008b）。そこではリディア・ゲーア（Goehr 1992）を参照しつつ、ケージにおける音楽作品概念がインガルデンやグッドマンとはどう異なるかということについて論じた。ただし、前節とは異なり、本節では音楽作品の同一性問題はさほど重要ではないので省略する。

[21] フルクサスにおける音楽実践のコンテクストの再編という戦略については、ラ・モンテ・ヤング [La Monte Young, 1935-] のワード・スコアを事例に、ケージを対抗すべき先行世代と捉える同時代的コンテクストを共有していたポスト・ケージ・アーティストの状況に関連づけて論じたことがある（中川 2002）。一九六〇年代初頭のヤングのワード・ピースのいくつかは、伝統的な西洋芸術音楽の作品が作られ、演奏され、聴かれてきた音楽のコンテクストを再編しようとする試みとして解釈することができる。同様のことをケージもやっていたが、ヤングは「私は、自分がそうしたアイデアを一歩先に推し進めているのだ、と感じていた」と述べている（Young 1980: 194）。この時期のポスト・ケージ・アーティストは、ケージを継承しつつ差異化しようと努力していたことがうかがえる。

づけられるがゆえに、また、実際にコンセプチュアル・サウンド——「インシデンタル・サウンド」や楽器の破壊音——などを含むがゆえに、サウンド・アートと形容されることもありうる。

二　フルクサスについて

　フルクサスとは、一九五〇年代後半から六〇年代前半にかけて活発だった、多国籍で多ジャンルの芸術家たちによる流動的・非統一的・非組織的なグループの名称である。このグループは文字どおり流動的かつ多元的な集合体で、構成要員の明確な団体ではなかった。その名称「fluxus」も、ラテン語で「流れ」「変化する」「下剤をかける」など多様な意味を持ち、厳密な定義はない。また、フルクサスと称されるアーティストたちの多くも、必ずしも何らかのマニフェストや方針を明示的に共有していたり、フルクサスという名称に賛同していたりするわけではなかった。六〇年代後半にはフルクサスという名前を冠して行われる活動は減少していったが、解散したわけではなく、今もなおフルクサス（と自称・他称する活動）は存在している。その特徴も多様で、多国籍、多ジャンル、インターメディア、「ワード・スコア」に基づく「イベント」形式のパフォーマンス、ギャグやジョークやユーモアの感覚、アヴァンギャルド芸術の中で最も音楽的と判断できることなどがあげられる。本書では、こうしたきわめて多面的なフルクサスの実像や真の姿を解明しようというわけではない（し、それはおそらく不可能である）。フルクサスの音楽について検討は行うが、これはフルクサス全般について論じる際には不適切なやり方だろう。本書におけるフルクサスの音楽の問題意識に即して切り取られたものであること、別方向から眺めればまったく異なるフルクサスの姿が見えるかもしれないことは先に断っておく。[22]

　とはいえ何らかの共通点を挙げることは可能だろう。例えば、主要メンバーの一人とされるジョージ・ブレクト[George Brecht, 1926-2008] の次の言葉は、おそらくフルクサスに関わる多くの芸術家が共有していた感覚だろう。

図 3-23　ジョージ・マチューナス

フルクサスには、目的や方法に関して合意しようとするいかなる試みも存在しなかった。ただ、何か名づけられないものを共有する者たちが集まり、自分たちの作品を発表し、演奏したのだ。たぶんこの共有していた何かとは、芸術の境界線はそれまで普通に考えられていたのよりずっと広いものだ、という感覚、あるいは、芸術や長期間保持されてきたある種の境界線などは、もはや役に立たない、という感覚だ。(Brecht 1964)

あるいは、同じく主要メンバーの一人とされるディック・ヒギンズ [Dick Higgins, 1938–1998] が「今日つくられている最良の作品の多くは、複数のメディアのはざまに位置しているように見える」（ヒギンズ 1988: 41）と述べて提唱したインターメディアという特質は、フルクサス発の概念として有名だろう。

また、フルクサスというまとまりは結成も解散もしたことがないが、中心的メンバーとされるアーティストが存在しており、その歴史的な概略の記述は可能である。「フルクサス」という名前を発案し、グループとしてのまとまりを維持しようとしていたのはジョージ・マチューナス [George Maciunas, 1931–1978]（図3－23）だが、彼こそが、フルクサスという名前を付したコンサートやフェスティバルを開催し、誰がフルクサスのアーティストであるか認定していた。

それを踏まえて、フルクサスというグループの歴史について、ひとまず以下のように記述

[22] こうしたフルクサス理解については平芳 (2016) から大いに示唆を得た。本節におけるフルクサス概観のためには、他にも Armstrong & Rothfuss 1993; 塩見 2005; Friedman 1998; Higgins 2002; Kahn 1993; Kellein 1995; 国立国際美術館 2001 などを参照。個々のワード・スコアについては、Hendricks 1988; Friedman, et al. 2002 などを参照。

図3-24　フルクサス・フェスティバルのためのエフェメラ

フルクサスのフェスティバルの先駆とされる。その頃（一時的に）ニューヨークからドイツに移住したマチューナスが、ウィースバーデンで一九六二年にフェスティバル（図3－24）を開催し、その際に配布したリーフレットの中で、初めて「フルクサス」という語が用いられた。その後、ドイツのいくつかの場所で、また一九六三年にマチューナスが戻ってからニューヨークでフルクサス・フェスティバルが開催される。しかし、一九六四年九月にシュトックハウゼンによる《Originale》（一九六一年）の合衆国での演奏に反対する運動をめぐり、マチューナスらと他のアーティストたちの意見が対立し、歴史的動向としてのフルクサスの活動は徐々に下火になっていった。とはいえ、個々のアーティストはそれぞれ活動し続けたわけだし、フルクサス的なアプローチは、当時から現在に至るまで大きな影響を与え続けている。

いずれにせよ、フルクサスはアヴァンギャルド芸術の中で最も音楽的だった。フルクサスという流動的な集合体ではケージの教え子たちが中核をなしていたし、彼らの「イベント」と呼ばれる作品の多くは「フルクサス・オーケストラ」による「フルクサス・コンサート」において公表されていた。彼らはケージ的な実験音楽の継承者であり、音楽的な意匠を施して作品を発表していた。

しておこう。ケージが一九五七年から一九五九年にかけて教鞭をとっていたニュー・スクール・フォー・ソーシャル・リサーチの実験音楽のためのクラスには、後にフルクサスの初期のメンバーとされるアーティストの多く――ジャクソン・マクロウ［Jackson Mac Low, 1922-2004］、ラ・モンテ・ヤング、ブレクト、アル・ハンセン［Al Hansen, 1927-1995］、ヒギンズなど――が参加していた（Hansen 1965, Higgins 1958など）。また、一九六〇-六一年あたりに、オノ・ヨーコ［Yoko Ono, 1933-］のロフトやジョージ・マチューナスのA／Gギャラリーで私的に開催されたコンサートは、後の実験音楽を継承者であり、音楽的な

102

三　フルクサスの音楽：「イベント」の音

では、フルクサスの音楽とはどのようなものだったのだろうか。それは「イベント」という身体的なパフォーマンスを通じて発表された。「イベント」とは、「ワード・スコア」と呼ばれる単純で日常的な行為や物体に関する指示を解釈し、具体化するパフォーマンスのことである。

例えば、ジョージ・ブレクト《ドリップ・ミュージック [Drip Music]》（一九五九-六二年）は初期の典型的なイベント作品で、世界中で多くの人によって何度も演奏されている。この作品のワード・スコアには「dripping [水を滴らせること]」としか記されていないが、例えば次のように演奏される。

一．　舞台上に脚立とバケツが設置されている

二．　演奏家が登場し、水の入った容器を持ったまま、脚立の上に登る

三．　演奏家が、脚立の上からバケツに水を滴らせる

四．　バケツに水が入ると、音が発生する

五．　演奏家が、脚立から降りて舞台上で挨拶する

六．　聴衆が拍手する

七．　演奏家は退場する

このように、バケツに水を入れる行為によって発生した音響とその音響を発生させる行為に対して聴衆が拍手する、という構造の作品である（図3-25）。

図3-25　ジョージ・ブレクト《ドリップ・
　　　　ミュージック》（1959-1962 年）

103

年）は次のようなワード・スコアである。
あるいは、同じくブレクトの《インシデンタル・ミュージック》（一九六一

五つのピアノ作品。五つを連続して、あるいは同時に、あるいはそ
れぞれもしくは他の作品と一緒に、どんな順番でどんな組み合わせで演
奏してもかまわない。

一．ピアノ椅子を傾け、ピアノの一部にもたれかけさせる。

二．木片を用いる。一つはピアノの中に置かれる。その上に木片が置
かれ、三つ目は二つ目の上に、と、順番に一つずつ置かれる。少
なくとも一つの木片がそこから落ちるまで続ける。

三．ピアノのある風景を写真で撮影する。

四．三つのインゲン豆かソラ豆を一つずつ鍵盤の上に落とす。鍵盤の
上に残ったそれぞれの豆は、豆が残ってい
る場所の鍵もしくは最も近い鍵に、テープで貼り付ける。

五．ピアノ椅子を上手く配置して、パフォーマーはそこに座る。

図3-26　ジョージ・ブレクト《インシデン
タル・ミュージック》（1961年）

この作品では、ピアノの上に木片が置かれたり豆が置かれたりすることで、ピアノから音が発生する。また、ピ
アノのある風景を写真に撮ると、そのときカメラから発生する音が聴こえることもあるだろう（図3－26）。ここでは
明らかに、音は中心的な関心事ではなく、せいぜい、付随的に発生するもの［the incidental］となっている。しかし、
このような「イベント」でさえ音楽として発表される。これがフルクサスの音楽である。
こうしたパフォーマンスが、西洋芸術音楽の様々な慣習を利用していることは明らかであり、フルクサスにおける

イベント作品の一部は、ケージも採用していた、音楽実践のコンテクストの再編という戦略を受け継いだ結果とし
て理解することができる。これらは、西洋芸術音楽作品の発表舞台としてのコンサートにまつわる伝統的な慣習を取
りあげ、それらを批判し、揶揄し、皮肉ったものなのだ。例えば、エメット・ウィリアムズ [Emmett Williams, 1925-
2007]《デュエット・フォー・パフォーマー・アンド・オーディエンス [Duet for Performer and Audience]》（一九六一年
では、演奏家は聴衆の中の一人の身振りを真似する。また、ベン・ヴォーティエ [Ben Vautier, 1935-]《オーディエン
ス・ピース第八番 [Audience Piece No.8]》（一九六五年）では、聴衆は——音楽が時に聴取者を頭のなかの特別な場所
に連れて行ってくれるように——特別な領域へと連れて行かれるが、そこは単なる裏口である。また、ブレクト《第
一交響曲フルクサス・ヴァージョン [Symphony No.1 Fluxversion 1]》（一九六二
年、図3－27）では、演奏家は等身大の人物が写った写真にあけた穴から手や
頭を出して演奏する。また、《第三交響曲フルクサス・ヴァージョン [Symphony
No.3, Fluxversion 1]》（一九六四年）では、オーケストラのパフォーマーは全員椅
子から滑り落ちる。こうした作品では、聴衆はコンサート的状況を構成する一
要素として取り扱われ、演奏家は音響生成行為と必ずしも関連のない行為を行
うよう指示される。

こうした音楽実践のコンテクストに注目するという戦略の起源は、おそらく、
ケージが五〇年代以降に自身の芸術を言及する際にしばしば用いるようになっ
た「シアター」という芸術のあり方だろう。

一九五〇年代以降、ケージは音楽における視覚的契機に対する関心から、「目
と耳を両方使う芸術」（Cage 1965: 51）である「シアター」を志向していく。そ
れはケージの場合、《シアター・ピース [Theatre Piece]》（一九六〇年、図3－

図 3-27　ジョージ・ブレクト
《第一交響曲フルクサス・ヴァージョン》（1962 年）

28）においてある種の極点に達する。パフォーマーはもはや、音響を発生させるという目的とは必ずしも直接的に関係のない行動をとる。この作品では、パフォーマーは自分でいくつかの名詞と動詞を書いたカードを用意し、スコアから読み取った数字に基づいてカードを組み合わせ、そうして指定された行動をとる。それは、時には各自の作品を演奏するというものであったり、ただ「公園を走る」というものであったりする。直接音響が生成されず、ただ行為を指示するにすぎない作品でさえも「音楽」として提示することを可能とする意識は、《シアター・ピース》についてのケージの次の言葉に定式化されている。

演奏者は自分の行なうことを行なう。しかし音を出さずに行為することはできない。（Cage 1981: 166）

おそらく、ケージが音響発生を目的としない行為を指示する《シアター・ピース》の制作にまで至る根拠はこうした認識だろう。つまり、何らかの行為は必然的に音響を生成させるし、音響生成行為の知覚には必然的に視覚的契機が伴う、という認識である。あるいは、何か行為が行われるならそこでは必然的に何らかの音響が生じている、という認識である。それゆえ、《シアター・ピース》のように、たとえ音響発生を目的としない行為に視覚的な注目が向けられる作品であっても、そこでは音響が発生しているのだから、音楽なのだ。フルクサスの芸術家たちが出発点とし、自分たちの作品を音楽として提示する根拠や前提としたのは、「シアター」として規定される音楽であり、それを可能としたケージの認識だろう。[23]

こうしてフルクサスの音楽においては、通常の感覚ではなかなか音楽とは呼べないような身体的パフォーマンスが音楽として提示されるようになる。あらゆるパフォーマンスには必ず音が付随するがゆえに、そのような身体的パ

図 3-28　ジョン・ケージ
《シアター・ピース》（1960 年）

106

フォーマンスもまた音楽でありうるからだ。これは、ケージ的な実験音楽の戦略、とりわけ音楽的素材の拡大という戦略を採用した帰結であるとも考えられる。つまり、ここでは、「イベント」というパフォーマンスにせいぜい付随するにすぎない音を、新たな音楽的素材として導入しているわけだ。また、ここで導入された新しい音楽的素材には、パフォーマンスに付随する音以外にも、コンセプチュアル・サウンドがあった。いずれも実際に物理的に音響を発するかどうかという境界線上にあるという性質を共有しているといえよう。

次に、〈最後の音〉と呼ばれるコンセプチュアル・サウンドが楽器の破壊音を通じて提示される事例について検討しておきたい。

[23]　ケージは次のような言葉を残している。「［…］普通の交響楽団が演奏する普通の作品でさえもシアトリカルな活動である。例えば、ホルン奏者はときどき楽器にたまった唾を外に出す。そしてそのことがしばしば、メロディやハーモニーなどより私の注意をひきつけるのだ」（Cage 1965: 51）。同様の言及は Cage（1980: 51）にもある。とはいえ、ケージは決して、見るべき興味深い対象として「ホルン奏者の唾」だけを取り出し、それを作品として提出する厚かましさは持ち合わせていなかった。一方で、フルクサスの芸術家たちはそうする厚かましさを持ち合わせていたともいえるだろう（Kahn 1993: 110）。あるいは、ポスト・ケージの状況下ではそうした厚かましさという選択肢しか存在しなかったのだとも考えられる。

このような音楽実践のコンテクストの再編に関心を持つフルクサスのアーティストは多かった。例えばパイクは、今や必要なのは「音楽の存在論的形式」の革新であると述べる（Paik 1963）。またブレクトは、一九五八–五九年のニュー・スクール・フォー・ソーシャル・リサーチでのケージのクラスに出席した後、「私は徐々に、状況の純粋に聴覚的な質を強調することに満足できなくなった」（Brecht 1970）と述べ、必ずしも聴覚的な質に関わるものではないものとしての「イベント」の創出に向かった。

ここで、フルクサスとケージの関係性について簡単に付言しておく。フルクサスの芸術家たちが音楽の解体を志向した理由として、ケージが、何をしてもよいとする許可を与えたことがともに、その後の芸術実践の可能性を抑圧してしまうほどに偉大すぎる存在として機能したことが挙げられる（Kahn 1993, Kahn 1999; 224–226）。つまり、ケージの行った音楽の革命があまりにも徹底的なものだったため、フルクサスの芸術家たちは当初、音楽芸術においてそれ以上何もすべきことは残されていないかのように感じ、それゆえ、ケージの戦略を「徹底的に」継承せざるをえなかったのだ。また、フェルドマンは、ケージが「理想」として機能したのではなく「革命は終わった」という感覚を残したことを述べている（Feldman 2000: 29）。

四　コンセプチュアル・サウンド、楽器の破壊音、〈最後の音〉

コンセプチュアル・サウンドとは、実際に発されてはいないが脳内で知覚される音であり、視覚的に文字や図形を知覚することで脳内に生成される音、と規定できるだろう。フルクサスの音楽ではこうした音が多く用いられた。というのも、フルクサスの「イベント」は実際には不可能な行為を指示するものも多く、そこでは音は、現実には発生しない（がスコアを読んだ人間の頭の中で想像され、知覚される）音だからだ。例えば、オノ・ヨーコ《テープ・ピースI　ストーン・ピース》（一九六三年）は「石が年をとっていく音をとらえなさい」という指示のあるワード・スコアだし、《テープ・ピースII　ルーム・ピース》（一九六三年）では「部屋が呼吸する音」を捉えるよう求められる。[24] いずれも現実に発生する音ではなく、頭の中で想像される（にすぎない）音である。コンセプチュアル・サウンドとは、要するに、見たり読んだりすることで聴く音だといえよう。

また、フルクサスの「イベント」作品では、楽器の破壊音を提示することで音楽の解体を志向するものが多かった。多くのフルクサスのアーティストたちが、音楽的素材を（再）生産する道具としての楽器を、暴力的に扱ったり破壊したりする作品を制作している。フルクサスの「イベント」における楽器の破壊音の重要性について、私はKahn（1993）から大いに学んだ。とりわけ、フルクサスのイベント作品で楽器が破壊されることで発せられる「楽器の〈最後の音〉は、解放を目指すケージ的な方向性の最終局面に句点を打つものだ」（Kahn 1993: 115）とする解釈から大いに示唆を得ている。これはつまり、フルクサスにおける楽器の破壊音は、文字通り、楽器が産出しうる〈最後の音〉であると同時に、コンセプチュアルな観点からみても、ケージの音楽的素材の拡大という戦略を援用しつつ、楽器の破壊音を〈最後の音〉に導入される〈最後の音〉である、ということだ。以下では、彼の議論を援用しつつ、フルクサスにおける音楽の解体について考察しておきたい。

例えばフィリップ・コーナー［Philip Corner, 1933-］の《ピアノ・アクティヴィティズ［Piano Activities］》（一九六二年、図3-29）は、手で直接、もしくは何かを使ってパフォーマーが弦を操作したり、ピアノの様々な部位で様々な

活動を行ったりするものだが、前述のウィースバーデンで一九六二年に行われたフェスティバルでは、パフォーマーたちは、ピアノをバール、のこぎり、ハンマーを使用して解体するに至った。また、ジョージ・マチューナス［George Maciunas, 1931-1978］の《シルヴァーノ・ブッソッティのためのヴァイオリン・ソロ [Solo for Violin, for Sylvano Bussotti]》（一九六二年）には二〇個の指示があるが、それらは「弓を肩にかけてバイオリンで弾く」「バイオリンに穴をあける」「バイオリンあるいはその一部を聴衆に放り投げる」といった破壊的なものまである。ナム・ジュン・パイクの《ワン・フォー・ヴァイオリン・ソロ [One for Violin Solo]》（一九六二年、図3-30）は、パフォーマーが頭上に持ち上げたバ

［24］　これは、とりわけ一九九〇年代以降のクリスチャン・マークレーの創作原理の一つである。ターンテーブル奏者から視覚美術家へというマークレーの変化は、レコードの演奏から鑑賞者の脳内記憶の刺激へという音響生成手段の移行として記述できる（中川 2010a, 2011, 2022 を参照）。マークレーについては第五章でも取り扱う。本章第二節第三項の最後にも記述した通り、実際には音を発さない（ので聴覚的には音を知覚させない）が視覚的に音を知覚させる作品の系譜は重要であるものの、現段階では今後の課題である。

［25］　ダグラス・カーンの論文（Kahn 1993）は――斬新な解釈を提示する論文は常にそうなのかもしれないが――、その語句に歴史的文脈を踏まえた複数の意味が込められていることが多く、また、論理展開の最中に多くの斬新な示唆や見解を披露するため、論理構造も難解で、単純明快に要約するのは難しい。「フルクサスと音楽」という副題を持つこの論文は、フルクサスによる音楽的実践を、あらゆるパフォーマンスは音楽になりうるという原則と、楽器の破壊音をも音楽的素材として導入するという志向とを有するものとして、総合的に解釈している。この論文の見解は驚くほど刺激的だが、すでに述べたように、フルクサスとは流動的な「グループ」である以上、フルクサスの実践を常にこのように整理できるわけではない。また、私はあくまで、音楽的素材の拡大という戦略を継承することで音楽の解体を志向する系譜について記述するために、示唆的な見解を参照している。参照できているカーンの見解は Kahn（1993）の一部にとどまることを断っておく。

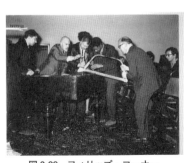

図 3-29　フィリップ・コーナー
《ピアノ・アクティヴィティズ》（1962 年）

図3-31　ジョージ・マチューナス《ナム・ジュン・パイクのためのピアノ作品第13番（カーペンターズ・ピース）》（1964年）

図3-30　ナム・ジュン・パイク《ワン・フォー・ヴァイオリン・ソロ》（1962年）

イオリンを全力で下に振り下ろすものである（当然ヴァイオリンは砕け散る）。そしてジョージ・マチューナスの《ナム・ジュン・パイクのためのピアノ作品第13番（カーペンターズ・ピース）[Piano Piece No.13 for Nam June Paik（Carpenter's piece)]》（一九六四年、図3−31）は、ピアノの鍵盤すべてを釘で打ちつけるというもので、発音メカニズムとして（鍵盤に連動して弦を叩くための）ハンマーを持つピアノに「もう一つハンマーの効果を付加する」（Kahn 1993: 114）ものである。

カーンが言及するように、こうした楽器に対する暴力は、（ア
ヴァンギャルド芸術が抱いてきた）「音楽に対する侮辱」（Kahn
1993: 114）――モダニズム芸術に造詣の深いカーンによれば、
ルイス・ブニュエル［Luis Buñuel, 1900−1983］の『黄金時代［L'age d'or]』（一九三〇年）においてバイオリンが側道で踏み潰されるシーン（図3−32）にまで遡ることができる――として、あるいは（過去に生み出されて失われていった音楽を悼んで、音楽における聖なるものを捧げる儀式に用いる）「供物」として、もしくは（特に二〇世紀の、楽器演奏の様々な技巧の拡大に終止符を打つものなのだから）超絶技巧の追求が最高点に達したことを示すものとして、解釈することもできるかもしれない（Kahn 1993: 115）。

しかし、ケージ以降の音楽にまつわる実践としてフルクサス

110

図 3-32　ルイス・ブニュエル『黄金時代』
（1930 年）においてバイオリンが側道で踏
み潰されるシーン

の楽器破壊パフォーマンスを解釈するなら、楽器を破壊することにより生み出される楽器の破壊音は、楽器が発しうる〈最後の音〉なのだから、何よりもまず、音の唯一性、一回性を想起させる、反復不可能な音響として解釈されるべきだろう。つまり、楽器の破壊音は、〈最後の音〉を暗喩するコンセプチュアル・サウンドなのだ。

〈最後の音〉とは何か。カーンによれば、こうした音の瞬間性の提示は、フルクサスのポスト・ケージ・アーティストたちによる「ケージ的な音楽の規則を乗り越えようとする欲求不満の募る試み」であると同時に「ケージの音響素材拡大ゲームを終結させるもの」であった (Kahn 1993: 115)。ケージが到達した地点からさらに何か新しいものを生み出さねばならなかったフルクサスのポスト・ケージ・アーティストたちが直面していたのは「多くのことが許されているがゆえに解放するための何ものも残されていない」という、「爽快であると同時に苛立たしい」状況であった (Kahn 1993: 104)。そして生み出されたものの一つが〈最後の音〉だ。破壊された楽器はもはや音を生産できない。〈楽器が破壊され

楽器を破壊する音は、楽器が生産できる最後の音であると同時に、音楽的素材の拡大というケージの戦略を字義通りに推進して楽器が生産できる音を隅々まで追求したとき、〈楽器が破壊されればその楽器はもはやそれ以上音を生産できないのだから〉最後のカテゴリーに属する音である。さらには、この〈最後の音〉は音楽的素材の拡大というケージの戦略に終止符を打つための〈最後の音〉であり、ケージの戦略に終止符を打つという身振りを演じることで、前衛芸術のアリーナの最先端に位置しようとしたのが当時のフルクサスのアーティストの戦略だった、というのがカーンの解釈だろう。

カーンの議論 (Kahn 1993) を参照しつつ、フルクサスにおける楽器の破壊音について検討してきた。念のため述べておけば、音楽的素材の拡大という戦略に終止符を打つという身振りが音楽に終止符を打つことはもちろんな

い。〈最後の音〉を提示するからといって、それ以降フルクサスの音楽が作られなくなるわけではない。〈最後の音〉はあくまでもその作品が提示されている間だけ提示されているにすぎず、その後も繰り返し提示され続けている。つまり、楽器の破壊音は、音楽の解体を目指して生み出されるものだが、真に音楽の息の根を止めるものではない。あるいは、音楽的素材の拡大という戦略を継承発展し、ケージの実験音楽の理念を、「それが意図的な行為でなければすべてが音楽である」という宣言として拡大解釈することだった、ともいえよう。つまり、実験音楽の理念をあえてそのまま継承発展することがフルクサスの戦略だったのだ。これは、次世代のアーティストにやるべき仕事を何も残さなかったケージを、何をしてもよいとする許可を与えた存在として表象するという、きわめて戦略的な意図に基づいていたのかもしれない。だとすれば、彼らは、音楽の解体という身振りを戦略として採用するためのいわば言い訳として、ケージを利用したのだ。そして、あらゆる身体的パフォーマンスを音楽と命名し、音楽を拡大しているという大義名分を獲得することで、彼らは音楽を隠れ蓑として利用し、アヴァンギャルド芸術のアリーナの最前線に参入したのだった。

五　音楽の解体とサウンド・アート

では、フルクサスの「イベント」の系譜におけるサウンド・アートについてどう考えておくべきだろうか。音楽の解体は永遠に延命されるのだが、この系譜においても、音楽ではないアートとしてのサウンド・アートは要請されない。しかし、しばしば、音楽の解体を志向する音楽実践としてのフルクサスの「イベント」がサウンド・アートと称される場合がある。つまり、〈便宜的にそう呼ばれるサウンド・アート〉である。また、音楽の解体としてのケージ受容が、ケージの音楽実践において音響の意味作用が抑圧されている事態（次章で論じる）を告発することにつながったと考えることも可能だろう。つまり、この系譜は、音楽を制度的構築物として捉える視線を準備し、（次章で検

討する）音楽ではない音響芸術としてのサウンド・アートを準備した、と考えることもできるのではないか。[26]

また、この系譜におけるフルクサスの音楽が（永遠に延命されるとしても）音楽の解体という音楽実践の境界線を探索し続けたことについて、そのことを評価するための参照項として、また、そのことについて次章で別のレベルで考えるために、「イベント」に関するカーンの見解を参照しておきたい。カーンは次のように述べている。

フルクサスのワード・スコアでは、たくさんの活動が〈音楽〉と名づけられている。こうした衝動は、西洋芸術音楽自身におけるカテゴリーにまつわるある種のうぬぼれに由来するのだろう。例えば、音楽は、簡単に名づけ得ないものに付けるのに適した名前だ、という考え方がある——音楽における意味生成作用の特徴は具体性に欠けることだからだ——。こうして、フルクサスのパフォーマンスでは、いかなる形式であれ分節不可能性は、音楽という文明化された崇高な実践として、調停されるのである。西洋芸術音楽の最新美学であるケージの企ては、音楽という題目の下に様々な活動を組み込むためのさらなる理論的根拠を提供した。あらゆる音響は楽音になるというこの実り豊かな前提は、可聴音もしくは潜在的な可聴音の領域から何であれあらゆる領域へと簡単に移し変えられることだろう。私たちは、この戦略がワード・スコアにおいて作動しているのを見出す。ワード・スコアは、ユーモラスな内容であろうとなかろうと、ある種のネオ・ピタゴラス的な音楽的全体主義を召喚する。そこでは音楽という名の下にあまりにも多くの活動が包み込まれているがゆえに、パロディや誇大妄想との境界線にまで達するのだ。（Kahn 1993: 117）

[26] そうした発想の傍証として、「制度的構築物としての音楽」という発想は音楽芸術の内部よりも（視覚芸術など）音響芸術ではない芸術の方が容易だろうということ、また、ケージの著作、講演、教育の影響、あるいは抽象表現主義第一世代と第二世代の媒介役としての影響力が、基本的には（音楽芸術出身の若き芸術家たちよりも）視覚芸術のコンテクストから出発したフルクサスの若き芸術家たちに対して強く働きかけたように思われることを指摘しておきたい。

音楽美学史において、音楽が具体的な意味を指示し得ないことは、器楽の劣等性——具体的に言語化できないがゆえに声楽の方が優秀である——、あるいは器楽の優秀性——言語では語りえないことを言語化できるがゆえに優秀である——の根拠として語られてきた。カーンが指摘するのは、こうした音楽芸術の特徴としての分節不可能性が、（あらゆる音を音楽化しようとしたケージの試みを踏まえたうえで）フルクサスのワード・ピースや様々な身体的パフォーマンスにおいて作動しており、それらを音楽と名づける戦略の基盤として機能している、ということである。そして、カーンはそうしたフルクサスの音楽を「ある種のネオ・ピタゴラス的な音楽的全体主義を召喚」し「パロディや誇大妄想との境界線」に達したものだ、と評価（あるいは批判）する。これは、ケージを相対化しようとする批判、あるいはケージの〈馬鹿馬鹿しさ〉を指摘する言葉ともいえよう。

この見解について一点指摘しておきたい。こうしたケージを相対化する発想は、音楽ではない音響芸術の存在を確保しようとする言説の中からも出現する、ということである。あらゆる音は音楽になるとするケージ的な原則に対して、そうした言説とカーンはいずれも、あらゆる音は音楽になりうるかもしれないが、必ずしも音楽はあらゆる音響を包摂していない、という見解を述べる。つまり、音楽の解体としてのケージ受容は、ケージを相対化する立場につながる基盤として位置づけられうるのだ。こうしたケージを相対化する言説については次章で検討する。

以上、ケージ的な実験音楽が西洋芸術音楽に対して与えた影響のあり方に注目し、音楽を変質させるものとして受容した系譜と、音楽を解体するものとして受容した系譜について見てきた。いずれも自らの実践を音楽のいわば内部に位置づける系譜であり、音楽ではないアートとしてのサウンド・アートは要請されないが、その活動が〈便宜的にそう呼ばれるサウンド・アート〉として称される系譜だといえよう。とりわけ音楽の解体としてのケージ受容は、ある種のケージ批判につながることで、音楽ではない音響芸術の可能性を準備したように思われる。これについては次章で検討したい。

114

第四章　音楽を拡大する音響芸術（二）

音楽の外部を志向する系譜

一　音楽の外部と「新しい音楽」

　本章では、第三章で説明したケージ的な実験音楽の理念を相対化して、それとは異なるタイプの音響芸術を想定する系譜について記述する。つまり本章で記述するのは、ケージ的な実験音楽を含めた既存の音楽という領域をいわば〈限定〉することによってその外部における展開を志向する、音楽ではない音響芸術（を自称する芸術）の系譜である。

　本章で説明する系譜以前の音楽はその範囲が〈限定〉され、その外部にそれとは異なるタイプのものとして本章で説明する音響芸術が想定されることになるため、この系譜を本書では、〈音楽を限定する系譜〉と形容する。

　この系譜からは、〈「新しい音楽」の別名としてのサウンド・アート〉が出現した。というのも、ケージ的な実験音楽もしょせん既存の音楽にすぎないと批判することによって、ケージ以降の新しい音楽が、自らの新しさを主張するために「音楽」以外の名称を採用するという事例が出現したからである。つまり、この系譜は、既存の音楽やケージ的な実験音楽との差異化を図る新しい実験的な実験音楽の領域を限定し、自らをその外部であると自称する、ケージ的な実験音楽の限界に関する批判的意識の音楽の系譜だといえる。しかし、後述するように、この系譜には、ケージ的な実験音楽の限界に関する批判的意識の

115

有無という点においてグラデーションがあるということには留意が必要である。

この系譜は、例えるならば、もともと「新しい記譜法」という意味を持っていた、一四世紀のフランスで栄えた音楽様式「アルス・ノーヴァ」以来、延々と繰り返されてきた様々な「新しい音楽」にどこか似ている。既存の音楽と自分の音楽とを差異化したり、自分の音楽の新しさをアピールしたりするためのラベルとして、〈新しい音楽〉という言葉ではなく〉サウンド・アートという言葉を採用する系譜だといえよう。

本章の構成について説明しておこう。次節では、「サウンド・アート」というラベルが採用された実際の事例をいくつか確認する。事例として念頭に置いているのは、ディスク・ユニオンなどレコード会社がジャンル名として採用する「サウンド・アート」や、一九九〇年代前半のアヴァンギャルド音楽のコンサートなどで多く見られた用法（Licht 2019: 4）、そして二〇〇〇年前後の雑誌『美術手帖』が特集したサウンド・アートの一部などである。ただし、これらの事例は既存の音楽一般から距離をとろうとする一方で、ケージ的な実験音楽の領域を直接的に意識していたかどうかは不明である。第三節では、ケージ的な実験音楽を明確に批判して相対化し、距離を取ろうとする動向の代表的事例としてビル・フォンタナの事例を検討する——そこで、採用されるラベルは「サウンド・アート」ではなく「サウンド・スカルプチュア」である。第四節では、フォンタナ、デヴィッド・ダン、ダン・ランダー、ダグラス・カーンを参照しつつ、ケージ的な実験音楽を批判し相対化する理論を整理する。そして本章の終わりで、サウンド・アートとは〈何か新しいもの〉を志向する概念だ、という仮説を提言してみたい。

二　「新しい音楽」の別名としてのサウンド・アート

1　分類項目としての「サウンド・アート」

例えば、レコード・ショップや通販サイトで「サウンド・アート」という分類項目が使われる場合がある。本章の

116

草稿を書いている今（二〇二一年八月二六日）、Googleで「サウンド・アート」という言葉を検索してみた。そこで見つかったタワーレコードの事例では、「ROCK/PROGRE、日本のロック/J-POP/昭和歌謡、NOISE/AVANT-GARDE、HARD ROCK/HEAVY METAL、JAZZ、CLASSIC…」といったカテゴリーに分かれており、このなかの「NOISE/AVANT-GARDE」の下位分類として「サウンド・アート」という分類項目が使われていた。そのなかで紹介されていた「MEDICINE MAN ORCHESTRA」というバンドの事例を確認しておこう。

このバンドについては、二〇二一年七月二一日にタワーレコード梅田NU茶屋町店がポストしたツイート（タワーレコード梅田NU茶屋町店 2021、図4-1）でも紹介されていた。タワーレコード梅田NU茶屋町店といえば、二〇年以上前から、ゲンダイオンガクやノイズ、アヴァンギャルドな音響芸術のレコードとCDの品揃えが豊富なことで

タワーレコード梅田NU茶屋町店(11時〜22時の時短営業)
@TOWER_NUchaya
【#浅くてもとにかく広くが心情のいちスタッフによる2021年上半期BEST10】
■1位
MEDICINE MAN ORCHESTRA/MEDICINE MAN ORCHESTR
アフロ・メディテーション。聴く者の脳内に描かれる驚愕のサウンド・アート。
tower.jp/item/5160862/M...
午後6:43・2021年7月21日・Twitter Web App

図4-1　タワーレコード梅田NU茶屋町店によるツイート（2021年7月21日）

有名で、私も京都にいた学生時代の一九九〇年代後半にはしばしば通って、店舗の一フロア全体に広がるCDを夢中になって探索した。この店舗が運用するTwitter（現X）アカウントが、「【#浅くてもとにかく広くが心情のいちスタッフによる2021年上半期BEST10】（原文ママ）というハッシュタグを付けて、「アフロ・メディテーション。聴く者の脳内に描かれる驚愕のサウンド・アート」という説明のもと、MEDICINE MAN ORCHESTRAの「MEDICINE

［1］音楽史に「新しい音楽」は繰り返し登場する。何が新しいとされるのか、新しさとは何か、新しさはいつ誰によってどのように判定されるのか、という問題は歴史記述や価値判断の問題としても興味深い。こうした問題について考える出発点の一つとしてカール・ダールハウスを参照のこと（Dahlhaus (1984)　あるいはダールハウス (1989a, 1989b, 2004) など）。

117

「MAN ORCHESTRA」というアルバムを宣伝していた。私はこのミュージシャンのことをまったく知らないが、学生時代の私ならば、タワレコの梅田NU茶屋町店が「サウンド・アート」というキャッチコピーを付けて宣伝しているというだけで、このアルバムに注目しただろう。ただし、リンク先（タワーレコード・オンライン 2021）を確認すると、これは二〇二一年二月二五日に発売された輸入盤で、「Soul/Club/Rap」というカテゴリーにも分類されていることがわかるが、それ以上の説明はなかった。そこで、このCDアルバムをディスクユニオンのページで確認すると、「ELECTRONICA/LEFTFIELD」と「AFRO」と「WORLD MUSIC」という三つのカテゴリーに分類されており、

　これは画期的。西アフリカのグリオの伝統をアンビエント・サウンドで再構築した注目のバンド Medicine man orchestra がデビュー！」「ベナンのグリオの血を継ぐ Seidou Barassounon を筆頭に、セネガル出身のヴィジュアル＆サウンド・アーティストの Alissa Sylla、ブルキナファソ出身の若き天才パーカッショニスト Mélissa Hié の3人により結成された Medicine man orchestra。グリオ達と同様に音楽の医学的な側面に着目し、伝統を受け継ぎつつもとびっきり革新的な方法で換骨奪胎。音楽だけでなく映像も駆使し世界中の観客にユニークなオーディオおよびビジュアル体験を提供する「旅行療法の一団」として注目を集めている」という説明文が付けられていた。「Sénégal Alissa Sylla」という言葉で Google 検索してみたが、フランス語のページばかりがヒットしたこともあり、今回はこの人物に関するまとまった情報は得られなかった。実際に聴いてみると、定型的ではないリズムパターンに豊富な種類のパーカッションやサンプリングされた様々な音色を加えて組み立てられたリズムと、フランス語でメロディを歌い上げるときもあればささやくように話すだけのときもあるボーカル、「アンビエント・サウンド」というコピー文に対応するシンセサイザーで作成したであろうドローン音で構成されていて、（私個人の趣味としては曲の長さの割に少しリズムが弱いと感じたが）面白い音だとは思った。ただし、あくまでもレコード音楽でしかないことも確かだった。

　もちろん、この事例から私が言いたいことは、タワーレコード梅田NU茶屋町店によるサウンド・アートという言葉の用法の是非ではない。サウンド・アートという言葉は様々な系譜のなかで便宜的なラベルとして用いられるもの

118

だということである。私がここで提示した《新しい音楽》の別名としてのサウンド・アートの系譜の典型例は、「サウンド・アート」というキャッチコピーを付けて宣伝することで実際に私の興味を触発したのだから、サウンド・アートという言葉を効果的に用いた事例だと評価できるだろう。ただし、本書の目的はサウンド・アートの実効性──この場合、どれほど商品売上につながるか、など──の評価ではなく、その系譜の概要を記述することである。以下、「新しい音楽」の別名としてのサウンド・アートの事例について、あと二つ紹介しておきたい。

二　一九九〇年代前半に流通したサウンド・アート

第一章でも説明したように、アラン・リクトは、サウンド・アートという言葉の流通が進んでいく状況について記述する中で、一九九〇年代前半に、「新しい音楽」を意味するラベルとしてサウンド・アートという言葉を用いる事例がいくつかあったことに言及していた（第一〇頁参照：Licht 2019. 4）。これについて、第一章で記述しなかった事項を付言しておく。

それは、ダグラス・カーンが Facebook に投稿したあるポスト（Kahn 2013）で披露された見解である。それはMoMAで「Soundings」展が開催されていた時期に投稿されたもので、そこで彼は、MoMAのウェブサイトで公開されている当時のプレス・リリースを提示しながら、一九七九年にも小規模ながら「Sound Art」展という企画展が開催されていたことに注意を促した。この展覧会については後にジュディ・ダナウェイ（Dunaway 2020）が詳細に検討することになるわけだが、二〇一三年の段階でも、このポストのコメント欄には、カーンより下の世代の研究者、そしてカーンの古くからの友人ら（Brian Kane, Seth Cluett, Hethre Contant, David Linton など）が一九七〇年代後半から九〇年

[2] この事例において「サウンド・アート」というキャッチコピーは私のアカウントの Apple Music の再生回数を稼ぐことにつながったが、そのことがタワーレコードやディスクユニオンの利益につながったといえるかどうかは疑わしい。とはいえ、サブスクリプションサービスに支配されてしまった音楽聴取環境の功罪については本書とはまったく別の文脈で議論されるべきだろう。

代あたりまでの過去を思い出しながらコメントしていた。このポストやコメントは学術的にきちんと検証されたものではないが、当事者あるいはその周辺による記憶の証言として興味深い。そこでは、ニューヨークのダウンタウン・シーンでサウンド・アートという用語を耳にするようになったのは一九八三年辺りだったという内容の証言があったり、カーンが自身の著作Noise, Water, Meat（一九九九年、図4-2）経由の誤解——ダン・ランダーがサウンド・アートという用語を広めた、と誤読されたこと——に言及していたりする。ここで、カーンのあるコメントに注目しておきたい。それによれば、一九七〇年代半ばから九〇年代前半辺りまでは、まだ「sound art」というタームばかりが使われる状況ではなく、「audio art」や「intermedia」も使われていたが、おそらく九〇年代前半にカーンをはじめとする環太平洋の研究者とアーティストが開催したSoundCultureというフェスティバルの[3]一回目（一九九一年）から三回目（一九九六年）の間に、sound artという言葉が頻繁に使われるようになったという。リクトの見解を補強する傍証として、記しておく。

三 『美術手帖』におけるサウンド・アート

もう一つの事例は、雑誌『美術手帖』で二〇〇〇年前後に行われたサウンド・アート特集である。戦後に創刊されて以来、日本の現代アートの展開と並行的に存在してきた『美術手帖』は、基本的には現代アートのなかでも視覚美術のための雑誌で、（その距離関係には異論もあろうが）音楽芸術に対してはあまり熱心な関心を示さなかったと思われるし、あるいはかつて存在した『音楽芸術』などの別の雑誌と棲み分けていた。[4]しかし、その『美術手帖』でも、

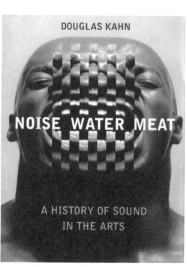

図4-2 ダグラス・カーン Noise, Water, Meat（1999年）表紙

一九九六年十二月号と二〇〇二年六月号の二回だけサウンド・アートの特集が組まれたことがある（図4-3）。そこ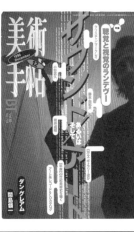に含まれるサウンド・アートは様々で、本書の言い方では、〈音のある美術〉の系譜に属するものも、〈音楽を拡大す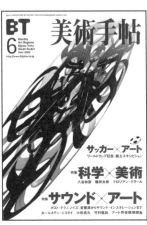る音響芸術〉の系譜に属するものも、〈聴覚性に応答する芸術〉の系譜に属するものも、〈サウンド・インスタレーション〉の系譜に属するものも紹介されていた。[6]

一九九六年の特集で

図4-3　『美術手帖』1996年12月号
表紙と2002年6月号表紙

［3］シドニーのアーティストたちが企画し、日本からは藤枝守や柿沼敏江が参加協力したもので、シドニー（一九九一年）、東京（一九九三年）、サンフランシスコ（一九九六年）、オークランド（一九九九年）、パース（二〇〇四年）といった環太平洋地域で開催された。中川（2021）参照。

［4］私の最近の研究では、一九五〇年代から一九九〇年代の『美術手帖』に掲載された音のある芸術に関する記事を網羅的に調査することで、日本における〈音のある芸術の歴史〉の記述を試みた。中川（2021）を参照。あるいはNakagawa（2021）も参照。

［5］『美術手帖　特集　サウンド／アート』第四八巻七三四号（一九九六年十二月号）と『美術手帖　特集　サウンド×アートの拡張』第五四巻八二一号（二〇〇二年六月号）である。

［6］このような背景にくわえ、ICCで二回のサウンド・アート展――「サウンド・アート――音というメディア」展（二〇〇〇年）と「サウンディング・スペース――9つの音響空間」展（二〇〇三年）――が開催され、またサウンド・アート研究やサウンド・スタディーズが始まった一九九〇年代から二〇〇〇年代初めにかけての時期に、当時二〇代だった私はサウンド・アート研究を志すことになった。その頃の私は、今後ますますサウンド・アート（研究）が隆盛していくだろう、と考えていた。その頃に比べてたしかにサウンド・アート（研究）が隆盛しているかどうかは、よくわからない。今、サウンド・アート（研究）は質も量も向上しているが、サウンド・アート（研究）は流行っているのだろうか。

は、クリスチャン・マークレー――当時は「マークレイ」表記――、ログズギャラリー、岩井成昭、小杉武久、ポール・デマリニス、藤本由紀夫、リクリット・ティラヴァニャ、アヒム・ヴォルシャイト、WrKなどが紹介され、二〇〇二年の特集では、カールステン・ニコライ、小杉武久、藤本由紀夫、伊東篤宏、ポル・マロ、竹村延和、高安利明、マーティン・クリードなどが紹介された。一九九六年の特集では作家紹介が主で、論考に類したものは佐々木敦によるマークレー論（佐々木1996）と伊藤制子が制作した「耳で聴く二〇世紀美術史」という年表だけだったが、二〇〇二年の特集ではすべての作家が小論とともに紹介され、他に、佐々木敦、畠中実、東谷隆司によるサウンド・アート論も収録された[7]。

　ここで、二〇〇二年の佐々木や東谷のテクストでクローズアップされているサウンド・アートについて注目しておきたい。佐々木によれば、それは「音楽／音響そのもののアートとしての提示」（佐々木2002b: 112）を志向するサウンド・アートである[9]。ただし、そこでは、「新しい音楽」と、音響現象や振動を美術館で展示するタイプの作品群との二種類が混在していた。つまり、音楽そのもののアートとしての提示と音響そのもののアートとしての提示が混在

[7] 詳しく言及すれば、阿部一直によるカールステン・ニコライ論、椹木野衣による小杉武久論、伊藤ゆかりと伊東篤宏によるOFF SITE論、川原英樹によるポル・マロ論、西山伸基による竹村延和論、平野千枝子による高安利明論、佐々木敦による「音」をテーマにした大規模展覧会「フレクエンツェン／フリークエンシーズ［Hz］」展（シルン・クンストハレ、フランクフルト、二〇〇二年）のレポートとサウンド・アート論、畠中実によるサウンド・アート論、東谷隆司によるサウンド・アート論、そしていくつかのコラムがあった。

[8] 佐々木敦は、一九九六年の『美術手帖』に収録されたクリスチャン・マークレーのインタビューに付属した小論のなかで、サウンド・アートを「一．美術家による音楽　二．音楽／音響的な要素を導入／連結した視覚芸術　三．音楽／音響そのもののアートとしての提示」という三つの系統に大まかに分けている。そして、サウンド・アートとは「音というものになんらかのかたちで接続されたアートとでもいってみるのが、まず間違いのないところ」だと概括したうえで、マークレー論がまだ本格化していなかった時期のマークレー論ではあるが、マークレーの主題を記録技術に対する批判意識にあると喝破するこの小論は、簡にして要を得た批評である。この一九九六年の文章を踏まえたうえで、佐々木は二〇〇二年の『美術手帖』において、「いまだに大きな可能性を秘めていると思われる」カテゴリーとして、前述のうち三つ目の「音楽／音響そのもののアートとしての提示」（佐々木2002b: 112）としてのサウンド・アー

[9]

トについて詳述していく。それは佐々木によれば、「音」それ自体を「アート」として提示すること……それは、「アート」という歴史的／制度的なコンテクストにおける視覚性の圧倒的な優位に、根本的な意義を投げ掛けること」（佐々木 2002b: 112）だからだ。

この時期、音楽ではなく音に焦点をあてた作家として、「時空間上で展開される現象や出来事という刻一刻と変化する事象と、それに対する私達自身の態度や認識の変遷」（ICC 2000）といった概念的な考察に重きを置いた制作活動組織あるいはレーベル、WrK（1994-2006）のメンバーが挙げられる（佐藤実（m/s）、角田俊也、志水児王、飯田博之、富永敦）。

これらによれば、五月にギャラリー・フリースペースの「OFF SITE」で行われたWrKの展示に出品された佐藤の作品は、二つの同じガラス管を展示し、その片方にライトを配置したものだった（図4-4）。佐藤にとっての「知覚された空間」と、熱交換や分子運動が生じているので左右が（概念的には／事実としても）別の存在である「認識された空間」とが、同時に提示されることが重要であった。それゆえ梅津は佐藤が「概念よりも認識に焦点を当てている」（梅津 2001: 154）と評している。

『美術手帖』一九九六年十二月号におけるインタヴュー（WrK 1996: 76-77）で、佐藤は、WrKのコンセプトは「認識論的な現象、物理的な現象を含めた「ものごと」に対するアプローチ」にあり、「私ának感情で周囲の現象を捉えるのではなく、現象を支える現象よりも、にかということを問うことを目指し、「物理現象を扱う場合は、物体の移動のように周囲の現象を支えているのがな波動・振動や電磁場などの場の現象といった、ある特定の条件の下である反応を示す「性質」というのに関心があるような現象より、と述べている。それゆえ、必ずしも音や聴覚だけではなく、波動・振動現象に取り組むことが多いとのことである。このように、そのままでは知覚不可能な物理現象あるいは振動現象一般に関心を持つという点で、WrKは、一九七〇年代前半の美共闘の実践などを想起させるかもしれない。あるいは、容易に記号化・言語化し得ない側面に注目するという点で、九〇年代の音響派（音響的テクスチュア）とWrK（振動現象一般）は共振している。

ところで、ここで使われている「現象」という言葉は、物理現象を指す言葉であると同時に、曖昧な意味のまま広く使われてしまうある種のマジックワードであるともいえるのではないか。例えばベートーヴェン《交響曲第九番》やサザンオールスターズ《勝手にシンドバッド》において歌われる歌詞、あるいは楽器音は「現象」「出来事」「事象」だが、WrKのアーティストらはそれらには関心を持たないだろう。彼らにとって重要なのは、おそらく、何らかの言語的意味あるいは（既存の）音楽的意味に回収されない「現象」「出来事」「事象」という言葉は、そのような説明し難い何かを意味するマジックワードなのだ。ここで使われている「現象」や「振動」をきっかけに世界の事物にアプローチしようとする方法は、ジョン・ケージが、「ノイズ」や「環境音」という概念を通じてすべての音にアプローチしようとした方法に似ている（し、それゆえケージ以降の実験音楽における、知覚不可能な遍在的な存在を可聴化しようとする伝統にWrKも属している）ことも指摘できるだろう。また、それまで「現象」という言葉は「科学あるいは物理学」で用いられるというニュアンスを帯びさせられていただけに、当時のアートワールドにおいては、この言葉がそれなりに新鮮なニュアンスをもたらす効果があったらしいことも指摘できる。

123

図4-4　佐藤実（Wrk）《observation of thermal states through wave phenomena》（2001 年）

していたように思われる。というのも、佐々木は「フレクエンツェン／フリークエンシーズ［Hz］」展のレポート（佐々木2002a）においては、それが物理現象としての音を題材とする展覧会であるという点に関心を抱き、振動を提示する作品群——つまり「［…］音響そのもののアートとしての提示」（佐々木2002b: 112）——をレビューしているが、同時に、その論考「「聴くこと」のサブライム——サウンド＝アート論序説」では「新しい音楽」あるいは「音楽［…］そのもののアートとしての提示」（佐々木2002b: 112）を紹介しているからである。後者について、佐々木は、近年アートの世界に聴覚が導入されるようになった一方で、「マルチメディアと呼ばれる感覚的連結のプロセスのなかに、なし崩し的に聴覚を回収‐奪取していく前に、まず「音」と「聴取」の美学と、「アート」というコンテクストとの関係性を再構築しなくてはならない」（佐々木2002b: 113）という問題意識を提示し、フランツ・ボマスル、カール・マイケル・フォン・ハウスウォルフ、キム・カスコーン、アルヴァ・ノト、メゴ、フィラメント（大友良英＋Sachiko M）などについて考察紹介をしている。佐々木のテクストの趣旨は、こうした「新しい音楽」において重要なのが音楽的構造ではなく音響そのものの提示であるからこそ、「サウンド＝アート」という等号が成立しており、それゆえ「新しい音楽」をサウンド・アートと呼ぶことができること、またそういった意味で、これらの録音作品は「音楽［…］そのもののアートとしての提示」（佐々木2002b: 112）であるということだと考えられる。しかし、私としては、そこで紹介されているものはいずれも録音物として流通しうるレコード音楽であり「［…］音響そのもののアートとしての提示」であれ「［…］音響そのもののアートとしての提示」であれ、〈新しい音楽〉の別名

としてのサウンド・アート〉の事例だと考えるのがシンプルなのではないか、と提案したい。

このように、音楽構造よりも音響的テクスチュアなどに重きを置くがゆえに、既存の音楽とは一線を画した音楽として評価される一九九〇年代の日本で流行したジャンルに、「音響派」というものがある。二〇〇二年の東谷隆司「世界を響きとして知覚せよ——「場」を形成するサウンド・アート」というテクスト（東谷 2002）では、音響（ONKYO）と二〇〇〇年のICCにおける「サウンド・アート」展とともに、「美術／音楽のボーダーレス化」を示す事例とされる。[12] これもまた「音楽」であり、「サウンド・アート」展にあらわれる「音」そのものの質感、あるいは知覚との関係性に着眼した音楽」であり、「サウンド・アート」展とが並行的に語られる。そこでは「音響（ONKYO）」とは「音楽／音響そのもののアートとしての提示」（佐々木 2002b: 112）を志向する言説といえよう。しかし私としては、音響派もまた音の連なりを聴かせるものなのだから、シンプルに「新しい音楽」だと考えたい。音響派もまた音楽にすぎない、ということもできる。

［10］佐々木はこのレポート（佐々木 2002a）において、物理現象としての音を題材にする展覧会であるという点で、この展覧会を、東京の「サウンド・アート——音というメディア」展（ICC、二〇〇〇年）やデヴィッド・トゥープ企画のロンドンの「ソニック・ブーム」展（ヘイワード・ギャラリー、二〇〇一年）に続くものとして位置づけている。ただし、実際には、「音のマテリアリスティックな特性にフォーカシングした作品ばかりというわけではなく、もう少し緩やかで多様な視点をもったものになっている」とまとめている。同じ号の『美術手帖』に収録されている畠中実の「サウンド・アートの展開　世代を超えて」（畠中 2002）を参照すると、「音」に対する関心を示す展覧会として、他には、「ゾンアンビエンテ・フェスティヴァル」（ベルリン芸術アカデミー、一九九六年）、「ミューテーションズ——ソニック・シティ」展（ボルドー・アルカンレーヴ建築センターなど、二〇〇二—二〇〇三年）、「偶然の振れ幅」展（川崎市民ミュージアム、二〇〇一年）などがサウンド・アートに関連する展示として論者たちに当時意識されていたことがわかる。

［11］例えば、スピーカーから発せられた可聴域外の振動を水面の波として可視化するカールステン・ニコライのような作品がサウンド・アートといえるのは、それが、視覚美術の文脈に音あるいは振動を持ち込んだ〈音のある美術〉だからである。ただし、ニコライが電子音楽を制作する際に用いる別名義であるアルヴァ・ノトの電子音楽——本人の中では一体化して切り離せない制作理念に基づいているのだろうが——は、CDに記録された小売商品として——今ではApple Musicなどのストリーミング・サービスを通じて——世界中に流通するものであり、レコード音楽として受容されるのだから、そうしたものは何よりもまず〈新しい音楽〉の別名としてのサウンド・アート〉であり、つまり「新しい音楽」だと考える方が、わかりやすいのではないだろうか。

あるいは、音楽にすぎない対象に対して音楽以外の様々なラベルを探した末に、「音響」というラベルを創出してしまった九〇年代日本における音楽をめぐる文化的立ち位置を分析することは興味深い、と考えることもできよう。こうした「新しい音楽」がしばしば（「サウンド・アート」や「音響」といった）「音楽」以外の名称を求めるという現象のメカニズムを解明することは今後の研究課題である。

三　実験音楽の理念を相対化する理論と実践

一　一九七〇年代の事例

　前節では、自らをサウンド・アート（あるいは音響派など）と呼ぶことで、何らかの新規性を感じさせようとする系譜を確認した。ケージ的な実験音楽の領域を限定するという意味で、これらを〈音楽の限定〉という系譜に含めているが、実はこの系譜の作品には、ケージ的な実験音楽の限界に関する批判的意識の有無という点においてグラデーションがある。あるいは、既存の音楽の外部に自らの音響芸術を位置づける際に、その既存の音楽に対する批判的意識をどの程度持っているかという点でもグラデーションを持つ。つまり、前述の音響派などとは、既存の音楽一般を限定しようとしていた一方で、ケージ的な実験音楽の領域を限定するものかどうかは、実のところ検証が必要である。

　おそらく、前述の音響派などの〈「新しい音楽」の別名としてのサウンド・アート〉は、ケージ的な実験音楽に対する批判的意識はさほど持っておらず、それゆえ、自分の居場所をつくるためにケージ的な実験音楽の領域を限定する必要もさほどなかったのではないかと考えられる。（ケージは一九九二年まで存命で作品を制作し続けていたが）ケージ的な実験音楽の起点である一九五〇年前後の大転換からすでに五〇年近く経っていたし、この頃にはケージ以外にも多くの影響音源があったに違いないからである。しかし、〈「新しい音楽」の別名としてのサウンド・アート〉の事例として紹介しやすいので、先に検討した。

126

以下では、やや記述が前後するが、時期的にはそれ以前の、ケージ的な実験音楽（の限界）に対する批判的意識が明確に出現し、差異化が図られるようになった事例と理論を検討しておきたい。それらが出現したのはおそらく一九七〇年代以降である。ここでは、そうした流れの端緒としてビル・フォンタナの作品をとりあげる。これは「サ

[12]　以下は東谷の文章である。音響の提示をサウンド・アートとみなす発想で書かれた典型的な言説なので、長くなるが引用しておく。

90年代を通過したいまも「サウンド・アート」の字義は依然曖昧ではあるが、その様相は少しずつ鮮明になってきた。美術／音楽のボーダーレス化が進み、観る側、語る側、つくる側もその横断に抵抗がなくなっているのもあるが、二〇〇〇年、NTTインターコミュニケーション・センター［ICC］（東京）での「サウンド・アート」展が素材でもモチーフでも展示の付与物でも、何らかのストーリーを喚起させるためのものでもなく、それが引き起こす体験体験や言語を介しての了解と対等か、それ以上に個人の感覚／概念に影響を与える独自の可能性を孕むことがあきらかになってきたこともあるだろう。

とりわけ90年代後半から「音響」と呼ばれる動きが意識されるようになってからは、「サウンド」と言ったときに混同されがちだった「音／音楽」という二項目の捉え方に多少の緊張感が生じつつある。「音響」（ONKYO）という、このジャンル名ともムーヴメントともとれない奇妙な言葉については、佐々木敦氏の著作『テクノイズ・マテリアリズム』に詳細な分析・考察があるので参照を薦めたいが、大雑把に捉えるなら、「音響」にあらわれる「音」そのものの質感、あるいは知覚との関係性に着眼した音楽と言っていい。すべて同時にこの言葉は、「演奏」から「聴く」ことに重点をおいた演奏者、リスナー双方のアティチュードを指す言葉となっている。テレビから垂れ流される入念にプログラミングされたポップスの音楽は音であり、またあらゆる音は「聴く」ことの対象である。「聴く」ことの対象が「変化」として認識され、リスニング環境自体も、音を構成する重要な要素として意識される。メロディーやリズムといった時間的な要素は「変化」として認識され、リスニングも「音」ならば、トラックの走行音も「音」だ。　（東谷 2002: 118-119）

[13]　音響派は一九九五年頃から認知されるようになった動向である。その定義や対象は必ずしも明確ではないが、池田亮司やoval、あるいは、杉本拓や中村としまるなど代々木 OFF SITE［二〇〇一-二〇〇五年］で演奏していた音楽家たちを指すことが多い。音響派に関する理解は、音響的テクスチュアよりも音楽的テクスチュアに重きを置く聴取態度であるとする理解（佐々木 2001）から、東京発の新しい音楽の別称として海外に流通した（が、アクチュアルな流通期間は極めて短かった）言葉だとする理解（Hosokawa 2012）まで様々あるが、音の連なりを聴取させるものであるという一点において、音響派とはまっとうな音楽であり「新しい音楽」である、と私は思う。既存の音楽構造ではなく音響的テクスチュアに対する関心は、いわゆるジャパノイズ（Novak 2013＝ノヴァク 2019）も共有しているだろう。また、そうした関心は、時に、WrKやカールステン・ニコライなどのアーティストが共有する振動現象一般に対する関心と共振するだろう。いずれも、既存のやり方では記号化・言語化し得ない対象を扱おうとしているわけだ。私としては、これら「新しい音楽」（や既存の音楽構造ではなく音響的テクスチュアに対する関心は、音響的テクスチュアに対する関心を含みながらもサウンド・アートとして語られる現象に関心がある。新しい視覚美術）がしばしば多くの誤解を含みながらもサウンド・アートとして語られる現象に関心がある。

ウンド・アート」を自称するわけではないし、実は音響的側面だけでは完結しない作品なのだが、ケージ的な実験音楽を相対化し、その領域を限定することで、その外部に新しいタイプの音響芸術の可能性を開示するというアプローチをとる最初期の事例だと考えられ、ケージを相対化するロジックを考察するのに便利である。また、ケージ的な実験音楽を相対化するアプローチは、後にダン・ランダーの言説において定式化されており、これもあわせて検討する。

二 提案：指標としての一九七四年

第三章で紹介したようにケージ的な実験音楽というジャンルは、一九五〇年代にはじまり、フルクサスやミニマル・ミュージックが継承発展させた後、七〇年代に何らかの転換期を迎えた、と私は考えている。具体的には、一九七〇年代に、音楽的革命の遂行という自らの歴史的な役割をそれなりに完遂し、その存在がある程度広範な文脈の中に認知されるとともに、その積極的な存在理由を失い、性格や成否はともかく、その存在がある程度広範な文脈の中に認知されるとともに、その積極的な存在理由を失い、性格を変化させて拡散していった、という認識である。ここで、ケージ的な実験音楽がその性格を変化させ、相対化され始めた起点は、遅くとも一九七四年頃に求められるのではないか、という仮説を提示しておきたい[14]。

その理由としてまず一九七四年に、ケージが「音楽の未来」(Cage 1937) の新しいヴァージョン (Cage 1974) を発表したことが挙げられる。一九三七年の「音楽の未来——クレド」は、ケージが作曲家を「音の全領域に向かい合う」(Cage 1937: 4) 存在として位置づけたテキストで、五〇年代以降の作曲家ケージ自身をも規定していた。しかし、一九七四年ヴァージョンの「音楽の未来」では、ケージは、自らの革命が十分な成果をあげたと考えているように思われる。この中でケージは、一九四〇年代以降の音楽的状況の変化を総括し、自分が活動を始めた時期とは違って今やノイズは十分市民権を得たと宣言し、これまで取り組んできた微分音、ノイズ、沈黙、プロセスとしての音楽といった試みは十分認知されるようになった、と総括している。結論として、今や「どんなことでも許されている。すべてが試みられたというわけではないが」(Cage 1974: 178) と述べるケージの関心は、もはや急進的な「音楽の革新」で

128

はなく、音楽を通じた「社会の変革」に向かっているように見える（Cage 1974: 181）。この後のケージは、通常の五線譜や楽器を再び用い始めたり、詩──チャンス・オペレーション（偶然性を導入した作曲方法）を応用した詩作であるメソスティックス──や造形美術の分野で活動し始めたりする。

また、一九七四年には、マイケル・ナイマンの『実験音楽』（Nyman 1974、図4-5）が出版されている。これは、ケージからミニマル・ミュージックにまで至る様々な「実験的」な音楽実践を「実験音楽」として総括した最初のモノグラフである。ナイマンは一九九九年に再版された『実験音楽』第二版への前書きの中で、一九七〇年代を、当時は予

図4-5　マイケル・ナイマン『実験音楽』表紙（1999年，第二版のもの）

想もつかなかった実験音楽の隆盛が始まった時期として回想している（Nyman 1999: xv-xviii）。ナイマンによれば、『実験音楽』の出版以降、すなわち七〇年代後半には、主にミニマル・ミュージックによる実験音楽の商業的な成功、オペラ・ハウスや音楽祭、ラジオ局、コンサート・ホール、大学への進出といった事態が生じた。

こうした実験音楽の一般化、あるいは通常の五線譜や楽器の使用といった、七〇年代以降のある意味復古的にも見えるケージ的な傾向を考慮に入れれば、七〇年代は、ケージ以降

［14］急いで言っておくが、私は一九七四年という年に固執するつもりはない。この年代は、あくまでも、ケージを相対化する動向が登場してきた年代を示す一つの目安として提案するにすぎない。例えば、ケージ的な実験音楽の第三世代として位置づけられるだろうミニマル・ミュージックの作曲家スティーヴ・ライヒの初期作品の終焉は、《ドラミング》（一九七一年）に求められる。だとすれば、ケージ的な実験音楽の転機は一九七一年だったという主張も可能かもしれない。一九七四年というのは、ケージ的な実験音楽の終焉時期はおそらく一九七四年より後ではあるまい、とする私の推測として捉えていただきたい。実験音楽の終焉プロセスについては今後さらに検証すべきだろう。

の実験音楽がある種の帰結を迎え、次の段階に移行しようとしていた時期として位置づけられるのではないだろうか。おそらくこの時期には、実験音楽はある程度認知され、急進的で革新的なアヴァンギャルドではなくなっていったのだ。これが一九七四年、あるいは漠然と七〇年代を、実験音楽が終焉した年代として考える理由である。

なにより、七〇年代には、ケージ的な実験音楽の系譜のなかから、ケージ的な実験音楽を相対化することで自らの活動を開始するアーティストが登場してきた。例えば、自らの音響芸術を「音響彫刻 [sound sculpture]」と称したビル・フォンタナ [Bill Fontana, 1947-] や、ハリー・パーチ・アンサンブルにヴィオラ奏者として参加したことから音楽活動を開始し、グランド・キャニオンの生態系とトランペット演奏とのコミュニケーションを記録する作品などを制作したデヴィッド・ダン [David Dunn, 1953-] らである。

彼らの音響実践は、同じく七〇年代に世界的に有名になったレイモンド・マリー・シェーファーのサウンドスケープ論と同じ地平から音、とりわけ環境音にアプローチするものといえるかもしれない。詳細は以下で論じるが、フォンタナは、環境音が意味作用を持つこと——聴き手が環境音に何らかの意味を聞き出すこと——を重視するがゆえに、ケージ的な実験音楽を相対化するロジックを構築する。以下、第三節、第四節を通して、フォンタナたちがケージを相対化しようとしたロジックについてまとめてみよう。

三 ケージを相対化する実践：：ビル・フォンタナ作品の音響的側面：：試論[15]

一 ビル・フォンタナの音響彫刻

アメリカの芸術家、ビル・フォンタナは、生まれ故郷のクリーヴランドにある大学で哲学を専攻した後、ケージがフルクサスのアーティストたちを教えたニュー・スクール・フォー・ソーシャル・リサーチでフィリップ・コーナーに音楽を学び（一九六八〜七〇年）、作曲家としての活動を開始した。フォンタナは、一九六〇年代には、録音した環境音を用いるテープ・コラージュ作品を制作していたが、テープ・コラージュをコンサート会場で提示する方法に限

界を感じ、一九七四年以降、「音響彫刻」に[16]移行した。それは、例えば、様々な場所の音をマイクから拾い、それらを電話線、ラジオ、あるいは衛星放送などを用いて通信し、リアルタイムで重ね合わせてスピーカーから放送するものである。フォンタナは視覚的な基盤を持たない音響芸術を「音響彫刻」と呼ぶようになった。私が推測するに、視覚的な鑑賞対象を制作するわけではないこの音響芸術を「彫刻」と呼ぶ理由は、録音採集される音響が彫刻作品と同じく空間的特性を含み込んでいるように感じられるからだろうし、それゆえ、彫刻のように、空間知覚や視覚的経験にも影響を与えるものとして位置づけられるからである。ともあれ、本章では、フォンタナが自作を「音楽」ではなく別の名で呼んだことに注目する[17]。

彼の音響彫刻の初期の代表作《キリビリ埠頭 [Kirribilli Wharf]》（一九七六年）は、シドニーのキリビリという埠頭の桟橋に設置した八本のマイクで録音した音響を用いて制作したものだ。八チャンネルのテープレコーダーに録音された音響は、シドニーのギャラリーの屋根に設置した八つのラウドスピーカーから再生され、ラジオでも放送された。聴き手には、初めは、時おりパーカッシヴな音を立てる水音や、その後ろで小さな音量で存在する波や風の音しか聴こえない。しかし聴き続けるにつれ、水音の多様性——水がぶつかり合う音、桟橋に当たって砕ける音、遠くで海面に落ちる音など——に気づき、さらに、シリンダーに吹き込んでくる風の音、桟橋の板が擦り合わされる音、話し声や咳の音を判別できるようになると想像できる。永続的かつ自動的に桟橋が奏で続けるこの作品は、フォンタナや他

[15] 以下の記述は Fontana (1987, 1990a, 1990b, 1994)、フォンタナのウェブサイト (Bill Fontana's website) などを参照した。また中川真（1992）『平安京 音の宇宙』（特に「第十六章 サウンド・アートの実験」(中川真 1992: 339-367)）、庄野 (1989) も参照した。

[16] フォンタナが自作を音響彫刻と呼び始めたのは、Fontana (1987: 143) によれば一九七四年、Fontana (1994: 21) によれば一九七六であるが、正確な年は確定できていない。

[17] フォンタナの音響彫刻は第二章で確認した音響彫刻とはかなり異なり、おそらくは第六章で確認する開放型のサウンド・インスタレーションに近いと考えるべきだが、本章ではその音響的側面とその制作論の分析に注力する。その視覚的経験の分析や、七〇年代に「音響彫刻」や「サウンド・インスタレーション」が出現したことの意義に関する考察は、今後の課題とさせていただく。

の人間がコントロールして生成するものではないのだから、「結果が予知できない行為」（Cage 1959: 69）としての実験音楽の継承者たる資格を備えているといえるだろう。

二　環境音の発生する実際のコンテクスト

とはいえ、フォンタナの作品は、（環境）音の意味作用を作品の中で重視するという点で、ケージ的な実験音楽と決定的に異なる。フォンタナは、音楽作品に環境音を持ち込んだ存在としてケージを評価すると同時に、そこでは「環境音の潜在的な意味」が知覚されないことを批判する。フォンタナは、「環境音」（というノイズ）を使う音響芸術について、自らの音響芸術とその他との差異を、作品が提示されるコンテクストに求め、次のように述べている。

私たち西洋文化の人間の大半が、日常的な環境音の経験にほとんど意味を見出さないのは一般的な事実である。音は普通、発話や音楽といった意味論的なコンテクストの一部となるときに、意味あるものとして捉えられる。ほとんどの環境音は意味論的な空虚さの中に存在しており、そこではそれらはノイズとして知覚される。音が意味あるもの（つまり音楽と発話）として経験される意味論的なコンテクストにくわえて、この意味論的なコンテクストの経験される実際のコンテクストが、環境音の潜在的な意味を知覚するために非常に重要である。現代音楽の言語には音が溢れている（ケージやその他のシリアスな作曲家からポピュラー音楽のサンプリングされた音響まで）。音楽のコンテクストの中に環境音が存在していることは、たしかに、そうした音楽に触れた人々の環境音の知覚に影響を与えてきた。しかしそこには限界がある。つまり、音楽が経験される実際のコンテクスト（コンサート・ホール、ホーム・ステレオ、ウォークマンなど）は、ほとんど常に、環境音の発生する実際のコンテクストから切り離されているという限界があるのだ。（Fontana 1990b、傍線は引用者）

132

フォンタナによれば、環境音を用いるケージ的な実験音楽作品の問題は、環境音を提示する方法論にある。つまり、それが聴かれる環境——コンサート・ホールなど——が「環境音の発生する実際のコンテクストから切り離されている」という問題である。フォンタナは、「環境音の潜在的な意味」が知覚されるためには、環境音は「環境音の発生する実際のコンテクスト」で提示されなければならないと考える。フォンタナによれば、私たちが環境音を意味あるものとして聞かないのは「意味論的なコンテクスト」の中で聞かないからである——「音は普通、発話や音楽といった意味論的なコンテクストの一部となるときに、意味あるものとして捉えられる」。フォンタナは、ケージをはじめとするゲンダイオンガクを評価する。彼らは「意味論的な空虚さの中に存在して」いるがゆえに「ノイズとして知覚される」環境音を音楽に持ち込んだが、そのおかげで人々は環境音に注意を払うようになったからだ——「音楽のコンテクストの中に環境音が存在していることは、たしかに、そうした音楽に触れた人々の環境音の知覚に影響を与えてきた」。しかし、同時にフォンタナは、「環境音の潜在的な意味」を知覚させないゲンダイオンガクの限界も指摘するのだ。

たしかに、ケージたちのゲンダイオンガクは、音楽の中に環境音を含めることで、環境音を意味論的なコンテクストの一部にした。しかし、フォンタナは「環境音の潜在的な意味」が知覚されるためには、環境音に注意が払われる（音楽という）「意味論的なコンテクスト」の一部となるだけではなく、環境音が提示される場所——音楽という「意味論的なコンテクスト」の経験される実際のコンテクスト」——も非常に重要だと考える。つまり、フォンタナは、ケージたちのゲンダイオンガクにおいては、環境音の含まれる音楽が経験されるコンテクスト（コンサート・ホール、ホーム・ステレオ、ウォークマンなど）」——が、実際に環境音が経験されるコンテクスト——「音楽が経験される実際のコンテクスト——「環境音の潜在的な意味」とまったく異なるという問題を指摘し、それゆえケージたちのゲンダイオンガクにおいては「環境音の潜在的な意味」が知覚されないという限界があると批判しているのだ。

三 《サテライト・サウンド・ブリッジ》の音響的側面

フォンタナによるケージへの批判をさらに理解するために、《キリビリ埠頭》以降のフォンタナの集大成となる作品、《サテライト・サウンド・ブリッジ　ケルン−サン・フランシスコ [Satellite Sound Bridge Cologne-San Francisco]》（一九八七年）を検討しておこう。

これは、ケルンとサン・フランシスコという二つの都市から一八個ずつ音響を採集してリアルタイムで重ね合わせる作品である。二つの都市を特色づけるような音響が選ばれており、ケルン大聖堂の鐘の音やケルン中央駅、ライン川で採集される音、あるいはゴールデン・ゲート・ブリッジで聴こえる音——霧笛や波の音など——や[18]サン・フランシスコの国立野生生物保護区の鳥の声などが用いられた。これらが衛星通信を通じて重ね合わされ、ケルンのルートヴィヒ美術館とサン・フランシスコ現代美術館に設置されたラウドスピーカーから放送あるいは再生された。こうしたフォンタナの作品を十全に体験するためには、その時その場で環境音と再生音の混合した状況を視聴覚的に体験する必要があるが、残念ながら私は体験できていない。以下ではフォンタナ作品のCD録音に基づき、そ[18]の音響的側面だけを分析するが、フォンタナがケージとは異なるやり方で環境音を用いていることを指摘して、ケージを相対化するロジックの整理に注力したい。

この作品は、現地での放送・再生と同時に、一九八七年五月三一日の午後六時から七時にかけて、北米とヨーロッパの五〇以上のラジオ放送局から放送された。私が参照したのは、このラジオ放送が収録されたCD（Fontana 1994、図4−6）である。冒頭部では、すでにこの作品が放送されている状態で、ケージの『サイレンス』の冒頭部にある「どこにいても聞こえてくるものは、ほとんどがノイズだ。ノイズを無視すれば邪魔になる。ノイズを聴くならば、私た

図4-6　ビル・フォンタナ『サテライト・サウンド・ブリッジ　ケルン−サン・フランシスコ』CDジャケット

ちはノイズが魅力的なことに気づく」(Cage 1937: 3) という文章が朗読され、その後、番組と作品の説明がなされる。

この作品は、ある種のクライマックスを持つ音楽として聴くことが可能だ。例えば、CDの一四分頃から続く霧笛と列車の到着音、教会の鐘の音の混合部分は、教会の鐘の音に（複数の場所において複数のマイクで録音されているので）ディレイ効果が付加されており、それまでのある意味「退屈」な音響テクスチュアと比べてある種のクライマックスを迎えたかのようにも聴こえ、大変「美しい」部分である。

また、この作品の魅力は音響的側面、あるいは音色の絶妙な配合にもある。つまり、通常は同時に聞くことのない環境音が併置されることで、普段は気づかない音響的性格――音響同士の意外な類似性――が開示されるのである。例えば、霧笛と教会の鐘の音、波音と雑踏、鳥の鳴き声とマンホールの裏で録音された足音やゴールデン・ゲート・ブリッジがきしむ音などには類似性を見出せるだろう。こうした類似性に気づくことは、聴き手にとってそれらを注意深く聴き直すきっかけとなる。

とはいえ、この作品の最大の魅力は、音響的側面に留まらず、音響の意味作用の知覚に関わるものであろう。この点でフォンタナとケージは決定的に異なる。フォンタナ作品には、音を元のコンテクストから別のコンテクストに移すことで「音の意味が揺さぶられる異化的な驚き」(中川真 1992: 353) がある。この異化作用のあり方は様々だろうが、一つの事例を想像してみよう。例えば、教会の鐘の音と霧笛の音響的性格の類似性――強めのアタック音に続く、深いリバーブのかかった持続音――は、それが馴染みのある音響だからこそ逆に、ケルン市民をその意外な類似性で驚

[18] 使用された環境音の内訳は以下の通りである (Fontana 1987, Fontana 1994)。
ケルン・ケルン大聖堂とその他の教会の鐘の音、ケルン中央駅・歩行者専用通路・線路の上の橋の音とそこを通る車の音、ライン川を通る船と波の音、ケルン動物園の鳥の鳴き声、ケルン・サン・フランシスコ・ゴールデン・ゲート・ブリッジで聴こえる霧笛、波の音、橋の道路の繋ぎ目の部分の音、そして、橋から三〇マイルほど西にあるファラロン諸島の国立野生生物保護区の数千の鳥類と海産哺乳類の出す音響、水中の鯨の出す音。

かせ、普段聞き流す鐘の音を、再び注意深く、それまで聴いていたものとは異なるように聴き直させる契機となるかもしれない。それは、音響的性格の理解の仕方を変えてしまうだけではなく、鐘の音が連想させるものをも変えてしまうかもしれない。つまり、別の記憶を想起させるという音の意味作用を駆動するかもしれないのだ。どのように聴き直されるかは一般化できないだろうが、例えば、鐘の音と霧笛の音を聴いた後は、鐘の音とともに、港のすぐそばに住んでいた頃の思い出といった自分の霧笛に関連する記憶の重ね合わせを聴く人もいるだろう。霧笛を海や港（という元のコンテクスト）ではなく、教会の近く（という別のコンテクスト）に置くことで、聴き手はそれまで鐘の音には喚起されなかった記憶を連想することになる可能性があるわけだ。フォンタナ作品には（例えば鐘の）音が駆動する意味作用を揺さぶる異化的な驚きがある、とまとめておこう。

「環境音の発生する実際のコンテクスト」において提示されることで知覚される、とフォンタナが述べる「環境音の潜在的な意味」が、具体的に何かは一概には言えない。ただし、鐘の音が霧笛に関連する記憶を連想させるような、環境音の持つ意味作用はその一つだろう。そして、こうした環境音の意味作用は、フォンタナの作品においては、「環境音の発生する実際のコンテクスト」、すなわち「実際に普段、教会の鐘の音が聴かれる場所」で聴かれることによって駆動されるものだ（以上、Fontana 1990b）。

四　ケージに対するフォンタナの異議申し立て

さて、ここでフォンタナによるケージ批判の要点を再確認しておきたい。フォンタナの方法だけが「環境音の潜在的な意味」を提示する方法ではないが、フォンタナによるケージ批判の要点は他の事例や理論にも共通するものである。

フォンタナは、環境音の意味作用──環境音が連想させる意味、あるいは聴き手が環境音に聞き出す意味──が[19]ケージ的な実験音楽においては抑圧されていることを批判する。音響の意味作用を抑圧するか否かという点でフォンタナがケージと自らを差異化しようとしていることは、フォンタナが自作について語る際にほとんど常に言及する、

自身の制作における基本的な信念を表す次のような言葉からも明らかだろう。

あらゆる瞬間に聴くべき何か意味のあるものがある。（Fontana 1990b）

フォンタナはこの後、「私は、意味のある音響パターン [meaningful sound patterns] としての音楽は、自然のプロセスであり、常に存在していると考えている」（Fontana 1990b）とも言い換えている。ここで語られる「音楽」とは、フォンタナの音響彫刻のことだ。つまり、フォンタナは、自分の音響彫刻を、環境音を併置するだけのものではなく、何らかの意味のある音響パターンとして構想しているといえよう。先ほどあげた鐘の音の例でいえば、フォンタナは、ただ音響的性格が似ているから霧笛と鐘の音を併置したのではなく、霧笛に関連する記憶という意味の喚起を重視して鐘の音を用いているだろうことが推測できる。フォンタナにとって環境音は、聴き手に何らかの意味を喚起するがゆえに――意味があるものとして聴かれうるものであるために――重要なのだ。ここでいう「意味」とは、フォンタナが明示的に規定できるものではなく、聴き手によってそれぞれ異なるものとして聞きとられる、曖昧で不明瞭なも

[19]　おそらくフォンタナは、例えば《4′33″》（一九五二年）における「聴衆のざわめき」の意味作用が抑圧されていることを批判するのだ。この作品の聴取対象の一つとなる環境音としての「聴衆のざわめき」は、実際は、コンサート・ホールに足を運ぶような ある程度上品な振る舞いをする社会階層に属する聴衆が出すざわめきの程度を教えるものだろうし――盛り上がったロック・コンサートなら生じるかもしれない、会場を焼き尽くすような騒乱が生じるとは考えにくい――、あるいは、あらかじめ《4′33″》に対する知識を持っている人間がどの程度いるかを示すものでもあるはずだ。作品を知る人間が多ければ多いほどざわめきは少なくなるか、あるいは、わざとらしいざわめきが生じることだろう。しかし、「聴衆のざわめき」を非意図的な音あるいは環境音として成立させるためには、そうした音響の意味作用は抑圧されなければならない。これがケージ的な実験音楽の立場だ。現実にはそんな非意図的な音は、その背後にある意味作用を隠蔽した、ある種の虚偽性をはらんだ虚構としてでなければ成立しない。「文化と社会の外側で聞かれる音響などない」からだ（Kahn 1993: 103）。音楽的素材の拡大という戦略は、非意図的な音をも音楽的素材の領域に導入するに至ったが、それは、一種の虚偽性をはらんだ虚構でしかないのだ（非意図的な音という表象における虚偽性と虚構性については中川（2008）参照）。

137

のでしかありえない。しかしそれでもフォンタナは、環境音の持つ意味作用——様々な記憶を喚起する機能など——を重視して作品制作に向かっていることが先述の引用からわかるだろう。

これを、ケージの次のような信念と比較しておきたい。

私が死ぬまで音は鳴っている。そして、死んでからも音は鳴りつづけるだろう。音楽の未来について恐れる必要はない。（Cage 1957: 9）

これは、ケージが無響室での経験の後に、自分にとっての音響世界を定義し直した言葉であり、ケージが自分の制作理念の基本的前提として、音楽的素材としての環境音が常に存在することを宣言した言葉である。第三章で確認した通り、無響室での経験以降のケージやケージ的な実験音楽にとって、環境音はすでに世界において人間と無関係に、常に存在しているものであり、非意図的な音として音楽的素材となるものだった。

フォンタナの言葉もケージの言葉も、あらゆる瞬間に環境音が存在していることを自分の音楽制作理念の基盤に据えると宣言する点で共通している。しかし、ケージにとって環境音とは、人間主体とは無関係に存在するがゆえにいかなる意味作用も担わないという設定を持つ音響だった。対して、フォンタナの音響彫刻は、「意味のある」[meaningful] 音として聞き出されるために重要である。この違いに注目しておこう。自分の音楽制作理念の基盤に環境音があると宣言する点ではほとんど同じ内容の言葉に、フォンタナが「意味のある」という形容詞を付加したことに、ケージに対するフォンタナの異議申し立てを読み取っておきたい。フォンタナは、ケージと違って、自分は環境音の意味作用を活用すると主張しているのだ。本人は明言していないが、自らの音響芸術を「音楽」ではなく「音響彫刻」と呼んだのも、ケージと自らを差異化しようとしたからだったのではないだろうか。

138

四　ケージ的な実験音楽を批判・相対化する論理

一　音の音楽化

ここまでフォンタナを参照してきたが、そのうえで、本節ではケージ的な実験音楽を批判・相対化する言説を概略的にまとめておきたい。それらの言説は、ケージ的な実験音楽における音楽的素材の拡大という基本的戦略の虚偽性を告発し、同時に、ケージ的な実験音楽が音響の意味作用を抑圧する点を批判することで、ケージ的な実験音楽を相対化しようとする。実験音楽は音楽的素材を拡大したが、その裏で実は音響の意味作用が抑圧されていたのだ。

音楽的素材の拡大という戦略の虚偽性は、例えば、ケージが実際にはあらゆる音を音楽的素材として利用しなかったことを考えると、たやすく了解されよう。例えば《ウィリアムズ・ミックス [Williams Mix]》（一九五二年）や後の《ロアラトリオ [Roaratorio]》（一九七九年）といった、大量のテープ録音の断片を偶然性に基づいて重ね合わせつつ連結させる作品では、テープ断片の配列はチャンス・オペレーションに従って決定されるので、ある音響は何重かに重ね合わされているし、突然他の音響にとって代わられたり切断されたりすることもある。そのため、元々のテープ断片が持っていただろう意味作用——例えば断片的な発話の意味——を聞きとることはまず不可能である。つまりここでは音響の意味作用全般が意図的に抑圧されている。そのようにしなければ非意図的な音を取り込めないからだ。しかし、である。ということは、ケージは、二〇世紀の聴覚文化の変容が可能とした種類の音を、そのままでは——例えば、電話やラジオが発する情報伝達のための音声、つまりアナウンサーがニュースを読む声などを、情報伝達機能を維持したままでは——音楽に取り込めない、ということでもある[20]。単純化すると、ケージ的な実験音楽では、非意図的な音を取り込むために、意図的な音は排除されるのだ。

[20] このことは同時にケージの音楽実践は時代の聴覚性の変化をそのままには受け止めないものであった、と評価できるかもしれない。

音楽的素材の拡大という戦略の虚偽性について考察するために、ダグラス・カーンの指摘を参照しておきたい。

カーンは、ケージ的な実験音楽について考察するなかで、そこでは非意図的な音を用いるために音響の意味作用を抑圧する必要があったことにくわえて、それが音楽的素材の拡大という戦略の帰結であること、つまり、ケージのあらゆる音を用いる音楽には「限界」があることを指摘してきた。例えば彼は、ケージの音楽作品の中で音響が非意図的な音となることについて、次のように述べている。

音を音楽化することは、音楽的な観点からはまったく素晴らしいことである。しかし、音の意味作用における素材性も含めて音という素材のあらゆる属性を考慮に入れる、音を扱う芸術実践の立場からすれば、音の音楽化とは還元的な操作であり、素材の可能性に対する制限された応答である。ケージ自身にとって、世俗の音を音楽化することに伴う還元や無理強いは、彼自身の美学、特に彼の有名な「音をあるがままにすべし [Let sounds be themselves]」という格言に表現される彼の美学の中心的な規範とは調和しないものだった。ケージが行ったように音響からその意味連関を奪うことは、音響固有の性格を斥け、経験を否定し、記憶を抑圧することである。というのも、文化と社会の外側で、しかも素材レベルで聞かれる音などないからだ。純粋な知覚を通じて聞かれる音響などない。ただ、社会的に「汚染」された統覚があるだけだ。ケージの発想は、実は、二〇世紀を通じて徐々に社会性を帯びてきた聴覚性に対して、西洋芸術音楽を保護しようとするものだったと理解できる。(Kahn 1993: 103) (傍点部分は原文ではイタリック表記)

カーンは、ケージ的な実験音楽が様々な音響を音楽的素材として利用することを「音の音楽化」と表現する。ケージは日常の様々な音を「音楽化」することで、非意図的な音という音楽的素材を手に入れるわけだ。しかし、カーンの指摘によると、それは音楽芸術の立場からすれば素材の領域が拡大するのだから素晴らしいことかもしれないが、

140

「音の意味作用における素材性も含めて音という素材のあらゆる属性を考慮に入れる、音を扱う芸術実践」からすれば「素材の可能性に対する制限された応答」だし、「音響固有の性格を斥け、経験を否定し、記憶を抑圧」することでもある。カーンがここで指摘しているのは、ケージの音楽においては、日常世界の音響はそのままでは使用されず、ほとんどすべての日常世界の音響は、「音をあるがままにすべし」という実験音楽の原則に反する音だからだ（先述の通り、偶然性の技法などを用いることで「音響からその意味連関を奪う」必要がある、ということである。でなければ、ほとんどすべての日常世界の音響は、情報伝達に関わる意味連関を剥奪される必要がある）。音楽的素材の拡大（音の音楽化）という戦略は、あらゆる音を利用するという建前を掲げているが、音響のある側面（音響が持つ意味連関）を抑圧するものなので、実は音素材が持つあらゆる可能性に応えるものではないとカーンは指摘する。こうしてカーンは、実験音楽の基本的な戦略である、音楽的素材の拡大という戦略の虚偽性を告発する。

二　音楽の限定、「音の芸術」の確保

　ケージ的な実験音楽が批判・相対化された後、理論的に導き出される立場として、ダン・ランダーの見解を検討しておきたい。これは、ケージ的な実験音楽を相対化してその領域を限定することで、「音の芸術［an art of sound］」の領域を確保しようとする立場である。ランダーは、音を用いる芸術に関する様々なテキストを集

[21] カーンは主著 *Noise, Water, Meat*（Kahn 1999）において、「音の音楽化［musicalization of sound］」という言葉の初出に注を付しており、この言葉は「カナダ人のオーディオ・アーティストであるダン・ランダーが最初に、一九八〇年代半ばに作った」こと、その後北米ですみやかに流通したこと、しかしそれとは別に、オーストラリアのラジオ放送局やシドニー工科大学周辺の人間によっても使いこなされるようになったことなどを説明している（Kahn 1999: 363-364）。この言葉を誰が最初に使い始めたかはともかく、その集大成が彼の主著（Kahn 1999）なのである。

[22] つまり、人間的な意図を担わない「ただの音」は、いわば、「あらゆる意味を拒絶する音響」を表象する機能を担うにすぎない。このことは中川（2008）で論じた。

141

めた最初のものとして重要な *Sound by Artists* (Lander & Lexier 1990) の序文において、「実験音楽 [experimental music]」とサウンド・アート [sound art] という言葉は同義語で交換可能」ではないことを主張し、音の芸術 [an art of sound] の領域を確保しようとする。ランダーによれば、ケージに限らず、ルッソロ以降、音楽的素材の拡大という戦略を採用してきたゲンダイオンガクは、ノイズを音楽的素材として位置づけることにより「あらゆる音は音楽である」という「袋小路の結論」(Lander 1990: 11) に至るという。どういうことか。

ランダーは、ルッソロ、ウィリアム・バロウズ、ボードリヤールなどに言及しつつ文章を進めるなかで、クリス・カトラーによるケージ批判 (Cutler 1988) をとりあげている。カトラーは、基本的には偶然性に依存するケージの音楽を否定するが、その歴史的意義は承知しており、それゆえケージ的な音楽実践をめぐる考察の端々には鋭い知見がみられる。とりわけ、以下の部分がしばしば参照される。ランダーはこのカトラーの文章を、ノイズから音楽という領域を守ろうとする言説として、以下のように引用している。

［…］しかしもし、いきなり、［ジョン・ケージたちの音楽のように］あらゆる音は定義上「音楽」であるということになれば、音楽ではない音というものはあり得ないことになる。音楽という言葉は無意味になり、あるいはむしろ、音楽という言葉が「音」を意味することになる。しかし「音」がすでに音を意味する言葉である。そして、「音楽」という言葉は、音にまつわるある特定の活動を指し示すために長きにわたり使われ育まれてきた。つまり、ある限定的な美学と伝統の内部で意識的かつ意図的に組織化された音のことである。このように使われているの[25]だから、この有用な使い分けをいまさら捨てるための説得力のある理由が私にはわからない ［…］。(Cutler 1988:[26]

46＝quoted in Lander 1990: 11、傍線は引用者、傍点部分は原文ではイタリック表記)

カトラーは、ケージ的なあらゆる音を用いる実験音楽は音楽ではないと述べることで、音楽の領域を確保しようと

142

する。あるいは、あらゆる音は音楽だということを認めれば、「音楽」という言葉が「音」という言葉と別のものと

［23］フォンタナやカーンと同様の理路で、ケージを批判する言説の事例として、デヴィッド・ダン（David Dunn）を紹介しておきたい。ダンについては、彼のウェブサイト（David Dunn's website）、Dunn（1981, 1983, 1984a, 1984b, 1988, 1989, 1996, 1998, 1999, 2001）、Smith & DeLio（1989）、金子（2015）、岡崎（2017）などを参照した。フォンタナと同じく一九七〇年代以降に環境音を用いる音響芸術を制作し始めたダンもまた、ケージ的な実験音楽における音響の意味作用の抑圧を明確に批判するわけではないものの、音楽的素材の拡大という戦略の虚偽性を告発するために、作曲のリソースとしてあらゆる音を使う必要があると述べるとき、不幸にもケージは、音楽と呼ばれる一連の文化的コードに規定され、操作される、脱文脈化された物質としての「音」を探求するにすぎない、という先例を打ち立てることにもなった。こうした観念的な態度がトートロジカルなゲームを作動させてきた。つまり、「音楽」の拡大とは、音楽という文化的な枠組みの中に新しい現象を徴用するだけの加算プロセスにすぎなくなったのだ。このプロセスに並行して、深遠にも思われる問いが投げかけられていた。こうした音響生成活動は音楽なのか？　という問いである。この表面的には些細な問いかけのもとには、音楽という地位を獲得することだけが意味ある言説を形成するという不穏な前提がある。

芸術ジャンルとしての環境音楽とサウンド・アートの登場につながった複合的な活動は、このジレンマに対する応答でもある。

（Dunn 1998: 3）

ダンの指摘は次のように整理できる。（一）音楽的素材の拡大とは、「音楽」という文化的な枠組みの中に、まだその枠組みの中に含まれていない新しい音を「徴用するだけの加算プロセス」である。（二）しかし「音楽」とは一連の文化的なコードにすぎないのだから、そこには常に（文化的な枠組みの外部に）組み込みきれない残余が存在する。（三）それゆえ、音楽的素材の拡大とは、未だ音楽的素材としては組み込まれていない「外部」の音響を音楽的素材として名指し続ける「トートロジカルなゲーム」にすぎず、「音楽」という文化的な枠組みの中に新しい現象を徴用するだけの加算プロセスにすぎない。

［24］「art of sound」とは多くの場合「音楽」を意味し、「art of sound すなわち sound art」と「music」という対比関係で記述されていることに注意されたい。しかし、ここでは「art of sound すなわち sound art」と「sound art」がある意味対比的に使われることが多い。

［25］カトラーは一九四七年生まれのイギリスのドラマーで、ヘンリー・カウやアート・ベアーズなどの前衛的なロック・バンドや一九七八年にレーベル「レコメンデッド・レコード」を設立したことで有名だが、一九八〇年代の国際ポピュラー音楽学会創立での活動など、編集者あるいは著述家として学究的な活動も行っており、「ファイル・アンダー・ポピュラー」（Cutler 1985）などの著作もある。ここで参照されているのは、彼が編集していた雑誌 Re Records Quarterly の編集後記の文章（Cutler 1988）である。

して保持されてきた意味がなくなるため、音楽と音との境界線を維持することで音楽を守るべきだと主張する。ランダーはこのカトラーの文章を、「ノイズ」から音楽を守ろうとする主張として、いわば音楽という領域を（限定することで）確保する見解として引用している。対して、ランダーは、「音の芸術」の領域を確保しようとする。

音楽芸術の実践の内容を構成して強化する「有用な使い分け」は、音の芸術 [an art of sound] を抑圧して制限する。世界のノイズから意味を剥ぎ取ることは、生産・再生産・聴取される音が伝達する意味の多層性との対話に従事するのを——耳に執着して脳の状態に向上させたい」という衝動は抑圧されねばなるまい。ノイズ——恋人の声、工場の音、テレビのニュース——は、音楽表現の意味や内容とは区別される意味や内容でいっぱいである。こうした内容こそが音の芸術の可能性の中身を構成しているのだ。(Lander 1990: 11)

ランダーは、あらゆる音が音楽だということになれば「ノイズ」もまた音楽のための素材でしかなくなってしまうが、「ノイズ」——「恋人の声、工場の音、テレビのニュース」など——とは「音楽表現の意味や内容とは区別される意味や内容」を持つ音素材であり、そうした（豊かな潜在的可能性を持つものとしてのノイズの）内容こそが「音の芸術」を構成するはずだ、と主張する。そのため、ノイズが音楽的表現のために徴用されてしまうことは避けねばならない。ノイズはノイズが持ちうる潜在的な意味と内容——「ノイズ」（と名づけられた音響）として知覚されるときには欠けている意味と内容——を剥ぎ取られ、多様な（潜在的に豊かな）意味を失ってしまうからである。ここでは、「音の芸術」のために音楽的素材の拡大という戦略が批判され、ケージ的な実験音楽の領域が限定されるといえよう。

カトラーもランダーも、ケージ以降の実験音楽の音楽的素材の拡大という戦略を、「音楽」と「音」との区別を無

144

効化するものとして批判する。カトラーは「音楽」と「音」という言葉の区別が無意味化してしまうとし、ランダーはノイズが持つ多様な意味内容が失われてしまうと主張する。カトラーは、ケージ的なあらゆる音を用いる実験音楽は音楽ではないと述べ、音楽の領域を限定することで、音楽の領域を確保しようとする。一方ランダーは、ケージ的な実験音楽の領域を限定することで、音楽においては失われてしまう音の多様な意味を用いる「音の芸術」のための場所を確保しようとする。いずれにせよ、音楽を限定することで、「音の芸術」のための場所が確保されるわけである。

[26] ランダーによる引用箇所（Lander 1990: 11）と引用元の原文（Cutler 1988: 46）とを照合しておこう。両者の大意は変わらない。

前者には、省略記号がない部分で名詞句が一つ抜けている。「つまり、ある限定的な美学と伝統の内部で意識的かつ意図的に組織化された音のことである」という部分は、正確には「つまり、ある限定的な美学と伝統の内部で意識的かつ意図的に組織化された音、すなわち、情動に基づいて形成されるあらゆる音で意図を反映している音のことである」となる。

また、「この有用な使い分けをいまさら捨てるための説得力のある理由が私にはわからない」という部分で省略されている語句を補足しておくと、「音と構造を完全に偶然性に基づいて決定させることで、あるいは「システム」を通じて「音楽」と形容されるものを自動的に作成することで、この有用な使い分けをいまさら捨てるための説得力のある理由が私にはわからない。しかし、この言葉はとても使われているので混乱が生じてきた。言葉は戦場だ。私たちは言葉には責任を持つべきだ」となる。

私は、二〇〇七年九月二二日、クリス・カトラー本人から加筆修正されたテキストを入手した。そこでは多くの点で微修正が施されているが、大意は変わらない。些末ではあるが、引用部分に加筆修正に関わる微修正を確認しておく。

加筆修正ヴァージョンでは、「しかし「音」がすでに音を意味する言葉である」という文と改行の後に「音と音楽とは二つのまったく別の事項を意味する二つの別の言葉であり、その二つはただちに同意味とはならない」という文が挿入されている。また、「ある限定的な美学と伝統」が「意思と感情に関わるある限定された美学と伝統」となっている。また、イタリック装飾（傍点部分）が省かれている。

[27] どうやら、カトラーはあらゆる音が自動的に音楽になるわけではなく、聴くという意図的な行為を音に対して行わない限り、音と音との連なりは音楽としては認識されないだろう。ケージが何を危惧しているようだが、あらゆる音が音楽になるわけではないと私は考える。逆に言えば、民族音楽学者ジョン・ブラッキングが述べた「音楽（ではない）音というものはあり得ない」（Cutler 1988）わけではないと私は考える。「音楽とは人間により組織づけられた音である」というあの有名な定式を想起すればわかるように、「音は音楽である」のではなく「音は（「聴く」という行為を経由することで）音楽になる」のである。

五 〈何か新しいもの〉としてのサウンド・アート

以上、ケージ的な実験音楽との差異化に基づいて、新しい音響芸術の存在可能性を確保しようとする実践と言説を確認してきた。ここでは、ケージ的な実験音楽の領域を〈限定〉することで、その外部に〈（既存の）音楽ではない音響芸術〉、すなわちサウンド・アートが想定される。彼らはケージ的な実験音楽を具体的な批判対象として設定している「音の芸術」は、本章第二節で検討した音響派やレコード店の分類項目としての「サウンド・アート」と同じように、〈〈新しい音楽〉の別名としてのサウンド・アート〉の事例であるともいえるだろう。これが本章の結論である。

ここで改めて私の立場を表明しておきたい。すでに何度か述べてきたように、私の主張は、音と音との連なりは音楽として聴くことができると考えるのが良い、とするシンプルなものである。フォンタナの《キリビリ埠頭》は〈録音物として制作された〉レコード音楽として受容される場合には、（カールステン・ニコライというよりもその別名義である）アルヴァ・ノトの電子音楽と同じように音楽であると考えれば良い（サウンド・インスタレーションという作品形態については第六章を参照）。また、ランダーのように「音楽」を限定して「音の芸術」の領域を確保するのではなく、音楽の領域を拡大すれば良いと考える。おなじく、カトラーのようにケージの音楽概念は広すぎると批判するのではなく、単に、ケージが何を言おうとも音楽ではない音もありうる、と考えておくべきだろう。[27]

だからといって私は、サウンド・アートとはしません「新しい音楽」の別名にすぎないと強調したいわけではない。むしろ逆に、私は、サウンド・アートとは〈何か新しいもの〉を志向する概念だった、という仮説を提言しておきたい。サウンド・アートという言葉は、（音響派やランダーの事例におけるように）様々な局面で「新しい音楽」や音楽の外側を参照する／想像させる言葉として、肯定的で創造的な機能を持っているように思う。本章第二節で確認したい、そもそもサウンド・アートというラベルは、生まれたばかりの有象無象の新しいアートを呼くつかの事例のように、そもそもサウンド・アートというラベルは、生まれたばかりの有象無象の新しいアートを呼

146

ぶための便宜的な言葉として使われたものでもあった。つまり、〈何か新しいもの〉を参照指示するための言葉とし
て使われるようになったわけだ。少なくとも私個人の場合は、一九九〇年代後半にはサウンド・アートと呼ばれるも
のを探すことで、様々な刺激的な音響的アヴァンギャルド——音のある美術や音響派、次章で扱う物質としてのレ
コードを用いる視覚美術作品など——に出会うことができた。つまり、サウンド・アートという言葉は、当時の私に
とって〈何か新しいもの〉を探し求めるための目印として役立っていたのである。二〇二〇年代においてもまだそう
であるかどうかは議論の余地があるかもしれないが、少なくとも（私自身の個人的経験に照らすならば）一九九〇年代ま
では、サウンド・アートとは〈何か新しいもの〉を志向する概念だったといえそうだ。

こう考えるならば、私たちがサウンド・アートとされる音響芸術に触れる際には、その新しさへの志向を見つけ出
そうとする慎重さが要請されるだろう。つまり、サウンド・アートと呼ばれる音響芸術を享受する際、一度は「サウ
ンド・アートと呼ばれるこの音響芸術は、何がどのように新しいからサウンド・アートと称されるのだろうか」と問
うてみるべきなのである。あるいは、「音楽とサウンド・アートとの境界線はどこか」など、両者を何らかの点で区
別するための問いはおそらく擬似問題にすぎず、それよりも「（音楽としての）サウンド・アートと呼ばれる対象が要
請される文脈や系譜はいかなるものなのか」と問うほうが知的に生産的であることに気づくだろう。本書ではまだこ
の問いに答える準備はない。ただし、この問いに取り組むことで、藤本由紀夫がいうところの「音について考える」
こと（第一章注15参照）の可能性や射程について検討できるのではないか、と私は期待している。

第五章　聴覚性に応答する芸術[1]

音響再生産技術の一般化に応答する芸術実践の系譜

一　〈聴覚性に応答する芸術〉の系譜について

一　概　要

〈聴覚性に応答する芸術〉は、〈音響再生産技術の一般化に応答する芸術実践の系譜〉である。以下では、一九世紀後半以降に変化した時代の聴覚性——ここでは人間文化の音響的側面という意味で使う——に応答するように出現した芸術形態に注目し、その系譜をたどる。[3]

一九世紀後半とは音響再生産技術が登場して社会に普及していった時代である。その代表は、一八五七年レオン・スコットのフォノートグラフ、一八七七年エジソンのフォノグラフ（円筒型蓄音機）、一八八七年ベルリナーのグラモ

[1]　本章の第二節と第三節の記述の大半は、『音響メディアの使い方——音響技術史を逆照射するレコード』（中川 2015b）に依拠している。これは、一九世紀後半から二一世紀初頭にかけての音響再生産技術の歴史を概観した『音響メディア史』（谷口ほか 2015）に収録されている。この本は現在も人文学的な観点から音響再生産技術の歴史を日本語で概観する唯一の本であり、次なる研究が待たれる。

[2]　聴覚性という語については、第一章注11を参照。

フォン（円盤型蓄音機）であり、これらを総じて本書では「レコード」と呼んでいる。レコードとは、そもそも、音を視覚的図形（あるいは溝の凹凸）に変換して物理的媒体に記録する機械式技術で、エジソン以降、その記録を音として復元しようとするものとなった。音響再生産技術の歴史の詳細は別の本（谷口ほか 2015 など）に譲るが、一九二〇年代にレコードは電気化され、ラジオ放送が始まり、映像と音声を同期化するサウンド・フィルム（トーキー）が開発された。つまり、一九世紀末にはすでに、音響再生産技術は社会に浸透してメディアとなり文化の聴覚性を大きく変容させていた。本章の主題は、そのように一般化してメディア環境となった音響再生産メディアを可視化しようとする系譜である。メディアを主題とする系譜を扱うという意味で、本章はメディア・アートとしてのサウンド・アート小史としても読めるだろう。

レコードの出現は時代を一変させた衝撃的な出来事として語られることが多いが、おそらく事実は少し異なっており、一九世紀以前から進行していた時代のパラダイムの変容が一九世紀後半のレコードという技術あるいはメディアに結実したのだといえよう。これは、二〇〇三年に公刊されて、サウンド・スタディーズの基礎文献として音と聴覚をめぐる私たちの理解を刷新した、ジョナサン・スターン『聞こえくる過去』（スターン 2015）が教えてくれたことである。とはいえ、一九世紀後半の文化に音響再生産技術の影響がなかったわけではないし、レコードが引き起こした変化が文化の表層でも深層でも拡大浸透していったことは事実だ。音響再生産技術が社会に受け入れられることでメディアとなっていったのが近現代であるともいえよう。

二　一九世紀後半以降の聴覚性に対する四つの影響

〈聴覚性に応答する芸術〉のなかでも〈音響再生産技術の一般化に応答する芸術実践〉はどこに位置するのかを検討するために、一九世紀後半以降の聴覚性について概観しておきたい。そのために本書では、クリストフ・コックスの著書『音の流れ——音、芸術、形而上学 [Sonic Flux: Sound, Art, and Metaphysics]』（Cox 2018）を再び参照する。[4]

150

第一章の記述の繰り返しになるが、コックスはこの本のなかで「音の流れ [sonic flux]」という概念を提案している。これは「人間の表現もその一部ではあるが、そうした表現に先行あるいは人間の表現を超えて昔から存在している物質的な流れとしての音、という概念」（Cox 2018: 2）である。人間文化の音響的側面を（哲学的に概念化して）「音の流れ」と呼ぶわけだ。そこで念頭に置かれているのは一九世紀最後の四半世紀に出現したレコード——先述のエジソン

［3］ジョナサン・スターンによれば「音響再生産の近代的な技術は変換器 [transducer] と呼ばれる機器を用いるもので、この機器は音を何か別のものに変えて、さらにその何かを音に戻す」（スターン 2015: 37）ものである。

本書の問題関心からは大きく外れるが、音響再生産技術が文化に影響を持ちえた要因は二つに分類できるように思う。それは（一）音を音として復元できること　（二）音を記録したメディアを大量複製することで録音した音を大量複製できることである。（一）はレコードの発明当初に人々に多大なる驚きをもたらした。それまでは消えてしまうほかなかった音が何度でも再生できるようになったのだ！と いう驚きである。ここから、録音は死者の声である（もしくは死者の声を復元できる）とか、録音は生演奏と同じである（と錯覚できる）といった言説や実践が生まれた。また、レコード音楽を生演奏の代わりとして経験する素地も培われた。（二）は、遅くとも一八九〇年代半ばには出現したポピュラー音楽産業の基盤を形成した（山田 2003）。つまり、レコードという小売商品を大量複製して販売する産業の素地が培われた。「ポピュラー音楽」という言い方で複製技術時代のレコードを生演奏の代わりとして考える基盤となる文献としては、キットラー『グラモフォン、フィルム、タイプライター』（キットラー 2006）やここで挙げたジョナサン・スターン『聞こえくる過去』（スターン 2015）などがある。ただし、その思考を直接的に購入者の好きなタイミングで再生することを可能にし、世界的な音楽文化の多様化と画一化の双方に影響を与えた。

［4］一九世紀から二〇世紀にかけての聴覚性について考える基盤となる文献としては、キットラー『グラモフォン、フィルム、タイプライター』（キットラー 2006）やここで挙げたジョナサン・スターン『聞こえくる過去』（スターン 2015）などがある。ただし、その思考を直接的にサウンド・アートの議論に応用するのは難しいので、ここではコックスの議論を参照している。

他には、例えばフランクフルト学派を代表する思想家ベンヤミンは複製技術時代の芸術作品について考察したが、それは、映画を含む視覚芸術に関する考察に留まっている。また、同じくフランクフルト学派の代表的な存在であるアドルノの思考の大半は、とはいえ基本的には視覚美術に関する考察に留まっている。また、同じくフランクフルト学派の代表的な存在であるアドルノの思考の大半は、音響再生産技術が一般化した時代における西洋芸術音楽の変容の記述に費やされている。彼が著したレコードやラジオに関するいくつかの論考が刺激的であるにしても、音響再生産技術の一般化という事態に積極的あるいは肯定的に対応した芸術実践について教えてくれるものではない。その意味では、日本におけるポピュラー音楽研究の理論的な基盤を整備した細川周平『レコードの美学』（1990）は、「効果の美学」や「サウンド」聴取という言い方で複製技術時代の（ポピュラー）音楽のレコード聴取のあり方を美的に分析しており、野心的な試みである。ただし、ここではまだ、複製技術時代における音楽制作や流通という問題圏は扱われていない。今やそうした問題に関する個別研究も多くなされているが、複製技術時代における音や音楽の問題に関する全体的かつ包括的な概観は、いまだ行われていないと判断している。

のフォノグラフなど——や、その発明が大きな影響を与えるなか環境音と雑音に目を向けたルッソロ、ヴァレーズ、ケージら二〇世紀以降の音響的アヴァンギャルドの諸実践である[5]。コックスの枠組みは次のように整理できる。一九世紀末に音響再生産技術が出現したことで、人間文化の音響的側面は大きく変化した。その音響的側面を「音の流れ」と呼んでおく。二〇世紀の音響的アヴァンギャルドの諸実践を分析することで、二〇世紀以降に変化した人間文化の音響的側面を分析できる[6]。シンプルだがそれゆえ強力な解釈枠組みとして評価できる。

さて、まだ試論ではあるが、近現代の聴覚性の変容とそれに応答して登場した表現形態について考えていくための基盤となりうるのではないかと思うので、私はあえて以下の論を提示しておきたい。コックスは明示的には言及していないが、音響再生産技術と並んで二〇世紀の音の流れに大きな影響を与えたものとして、電磁気音の一般化と放送の出現を考慮すべきだと考える。前者は要するに、マイクと電子音の使用とその普及である。後者は一九二〇年代に始まるラジオというマスメディアの出現のことである。一九世紀最後の四半世紀に発明されたレコードであるが、当初は機械式技術であり、本格的に電化されるには一九二〇年代を待たねばならなかった。また、放送という音声コミュニケーションの形態は、一九二〇年代に始まったラジオで初めて出現した。これらのことを鑑みて、二〇世紀の音の流れの変化を考えるうえで、一九二〇年代における聴覚文化の二大革命についても考察すべきだと提案する。

まず電磁気音の一般化についてであるが、聴覚性に電気音と電子音をもたらしたのはマイク（マイクロフォン）であるといえよう。マイクは、音を電気信号に変換する技術である。初めは、一九世紀、レコードとほぼ同時期に発明された電話技術のために開発されたもので、音声を電気信号に変換して遠隔地と通信できる音声双方向通信メディアとしての電話を支える技術だった。マイクがレコード音楽とラジオの領域で実用化されるのは一九二〇年代で、それ以降、マイクはレコード音楽の音響世界とその表現力に格段に大きな影響を与え始めた。また、マイクは、それまで可聴化されずその存在さえ気づかれていなかった電磁波を、初めて（物理的運動を経由する電気音ではなく）電子音として音響化した技術でもあった。一九世紀末の電話交換技師たちが、地球を取り巻く地磁気をピックアップした電話交換

機器が発する奇妙な音声を聞いたという記録が多く残されている〔7〕(Kahn 2013)。

また、電子楽器も、二〇世紀の聴覚性に応答性を導入した。一九世紀末に発明された最初の電子楽器テルハーモニウムは、初期のラジオ放送で少し使われた以外は歴史にほとんど足跡を残さなかった。しかし、一九二〇年代に発明されソ連からヨーロッパと北米に輸入されたテルミンという楽器(名称は発明者テルミン博士に由来する)は、その本格的な実用化や一般化は一九五〇年代以降を待つとはいえ、二〇世紀前半の社会である程度認知された最初の電子楽器となり、一九二〇年代以降の西欧世界に電子音をもたらした。電子音は一九五〇年代のゲンダイオンガクのサブジャンルとしての電子音楽でも追求された。あるいは、一九三〇年代には、チェロやヴァイオリンやギターなど既存の楽器にピッ

〔5〕コックスが具体的な事例として言及するのは、エジソンのフォノグラフ以降出現した「音楽と話し言葉を超えた音の世界」(Cox 2018: 2)であり、録音のためにきれいに整えられた音だけではなく、環境音や、機械自身が発するハム音やヒスノイズなどが挙げられる。コックスは、フォノグラフがもたらした「音楽や話し言葉を超えた音」のインパクトが、二〇世紀初頭以降のルッソロ、ヴァレーズ、シェーファー、さらには、ケージ、ラ・モンテ・ヤングのドローン音楽、エリアーヌ・ラディーグ〔Éliane Radigue, 1932–〕、マックス・ニューハウス、アルヴィン・ルシエ、マリアンヌ・エメシェール〔Maryanne Amacher, 1943–2009〕等々につながった、と位置づけている。コックスによれば「彼らの音響的生産物は非常に多様だが、彼ら全員が、物質的な側面においては、音響的な流れの存在を肯定しつつそこを探求し、その過程においては、哲学的な概念としての音の流れの発展に貢献する」(Cox 2018: 2)という。

〔6〕音響再生産技術によって変化した音の流れについて考察するならば、アヴァンギャルドな音響実践よりも、録音再生技術と大量複製技術を前提に発達したポピュラー音楽について考察すべきであろう。しかし、コックスが実際にとりあげるのは、マックス・ニューハウスらに代表されるいわゆる「サウンド・アート」である。第一章で述べたように、コックスは「サウンド・アート」を、二〇世紀以降の人間文化の音響的側面の変化を示す音響芸術、という概念装置として定義している。一九世紀までの音楽芸術と二〇世紀以降の音響芸術における時間経験の様相や、音響としての存在論的性格を、メイヤスーらの思弁的実在論に基づいて哲学的に考察するには、ポピュラー音楽という雑駁で広大な対象を取り上げるよりも「サウンド・アート」の方が扱いやすいからかもしれないが、明確な理由はわからない。なんにせよ「サウンド・アート」概念を便宜的に操作するこうしたやり方は、実践的な手法であり、サウンド・アート研究にとっては有用だと評価しておきたい。

〔7〕つまり、電磁波という無線をピックアップするという意味で、電話は、ラジオが発明される前にラジオ受信機と同じ機能を果たしていた。詳しくは本章で後述するが、「電話はラジオだった」という発見はこの意味でも通用するわけだ。

クアップを取り付けた電気楽器が多く作られた。一九五〇年代以降のポピュラー音楽に欠かせない楽器であるエレキギターの直接的な起源はこの時期にある。つまり、一九世紀後半あるいは二〇世紀初頭から遅くとも一九三〇年代にかけて、聴覚性に電磁気の音が染み込み始め、それ以降、文化の基礎的な要素の一つとなったのである。

次に放送についてである。放送が聴覚性にもたらしたのは、不特定多数に向けて一方向的に時間と空間を超えて送信される音声（伝播経路）である。現在の私たちが慣れ親しんでいるあり方でラジオというメディア（あるいは「放送」というコミュニケーション経路）が出現したのは一九二〇年代である。電話や電信といった音声有線通信技術は、一九世紀末にマルコーニ [Guglielmo Marconi, 1874-1937] によって商用利用の道が開拓され、一九〇〇年代にはフェッセンデン [Reginald Fessenden, 1866-1932] やド・フォレスト [Lee De Forest, 1873-1961] らによって、不特定多数に向けて音楽演奏やニュースを通信しようとする試みに用いられた。その後、一九一〇年代のアメリカで流行したアマチュア無線通信技術は一対一の音声コミュニケーション・ツールとして大いに活用された──いわゆる、電話としてのラジオの事例である[8]。そしてそのなかから、不特定多数に向けて一方向的に音声を通信する商業的なラジオ放送が出現した──KDKA局による選挙結果の試験放送（一九二〇年）、RCA社によるボクシングの試合中継（一九二一年）などである。以上がラジオ・メディア誕生にまつわる一般的な語りだろう（吉見 2012、スターン 2015 など）。もちろん、一九世紀末から二〇世紀の最初の四半世紀にかけて出現した様々な音響再生産技術において「初期の使用者はかならずしも、現在私たちがそうしがちなように、電話、録音、ラジオを区別していたわけではない」（スターン 2015: 224）ことは確かである。つまり、今の私たちのように、電話は一対一コミュニケーションのための有線音声通信メディアであり、ラジオは不特定多数に向けた無線音声放送メディアであり、レコードは音楽記録再生産メディアであるなどと、それぞれのメディアと機能の境界線を明確に意識していたわけではないだろう。それでも、一九二〇年代に、音声無線放送という経路を通じて世界中に音声が散布 [broadcast] されるという聴覚文化が明確に出現した、ということはいえるだろう。

154

本章では、一九世紀後半以降の聴覚性に影響を与えたものとして、この一九二〇年代における聴覚革命の一端を担う放送をあげておきたい。この時期の聴覚性に、不特定多数に向けて一方向的に音声を無線通信するという音の流通経路（＝「放送」）がもたらされたのだ。

ここまでの論を整理しておく。一九世紀後半以降の聴覚性に影響を与えたのは、音響再生産技術の登場、音響的アヴァンギャルドの諸実践、電磁気音の一般化（＝マイクと電子音の使用）、放送メディアの出現だといえよう。この四つの出来事が一九世紀後半以降の聴覚性を様変わりさせた、あるいは、一九世紀後半以降に様変わりした聴覚性の大半はこの四つの出来事によって説明できる。これが本章の基本的なパースペクティヴである。

繰り返しになるが、これは試論であり、本章を記述する手がかりとしての見取り図にすぎない。ここでは、一九世紀以降の聴覚性に大きな影響を与えた事項を四つの出来事に代表させたが、さらに細かくみていけば、他にも様々な事項が挙げられるだろう。例えば、動画と音声を同時に知覚するモードである一九二〇年代におけるトーキーの出現。聴覚的な知覚対象に空間性を付け加えた技術として、ステレオ効果の一九世紀末の発見と一九五〇年代以降の一般化。録音の時間制限を大幅に拡大したものとして、一九五〇年代以降のLPの普及。あるいは、音響再生産技術のさらなる進展として時間の編集可能性をもたらした第二次世界大戦後における磁気テープの普及……。一九世紀後半以降から現代に至るまでの聴覚性の見取り図についてはさらなる記述の可能性があり、今後の研究の進捗によってその描き方を改善し続けていく必要があるが、本書では暫定的に、四つの出来事にしぼって記述していくことにする。

［8］　本章の最後で言及するように、あるメディアが現在のような形態をとるに至る過程を考察するメディア考古学的なアプローチの成果として、「電話はラジオで電話だった」という発見が有名である。そうしたメディア研究によれば、一九世紀末から二〇世紀初頭にかけての黎明期において、電話とラジオは今とは異なるあり方をしていた。有線音声双方向通信技術である電話技術は、当初は、後のラジオのように、不特定多数に向けた番組放送などのメディアとして使われることがあった。また、後にラジオというメディアになる無線音声双方向通信は、当初は、後の電話のように、おしゃべりや社交のためのメディアとして使われることがあった、ということが発見された（吉見 2012; スターン 2015 など）。

155

三　一九世紀後半以降の聴覚性に応答して登場した三つの形態

さて、以上で述べたようなパースペクティヴのもと、一九世紀以降の聴覚性の変化に応じて出現した芸術として三つの形態を想定しておきたい。〈レコード音楽〉、〈電子音響音楽〉、〈音響再生産技術を可視化する芸術〉である。これは私の経験的な想定である。

まず、レコード音楽と電子音響音楽について説明しておく。これら二つは相容れないカテゴリーではなく、両者に同時に属する事例も多い。まず、レコード音楽とは、本書でもこれまでしばしば使ってきた言葉だが、録音された音楽を意味する術語であり、その大半は、複製技術を前提とする音楽産業のための音楽、ポピュラー音楽である（谷口ほか 2015）。また、一九四〇年代後半以降のゲンダイオンガクにおける「具体音楽」と（一九五〇年代前半に始まったゲンダイオンガクにおける狭義の）「電子音楽」[9] も含まれる。

次に、電子音響音楽とは、電気音あるいは電子音を使う音楽のことである。一般的には、電気音あるいは電子音を使う音楽であり、その楽とはマイクやエレキギターを使う音楽であり、その

表 5-1　19 世紀後半以降の聴覚性の変化に応じて出現した芸術（本書の暫定的な枠組み）

	音響再生産技術の登場，電磁気音の一般化，放送メディアの出現	音響的アヴァンギャルドの諸実践	聴覚性に応答して登場した三つの形態
1870 年代	フォノグラフ（1877 年）など		
1880 年代	グラモフォン（1887 年）など		
1890 年代	テルハーモニウム（1896 年）など		→ 〈レコード音楽〉
1900 年代			
1910 年代		ルッソロ「雑音の芸術」（1913 年），ライナー・マリア・リルケ「始源のざわめき」（1919 年）	
1920 年代	ラジオ放送の出現，マイクの実用化，録音の電気化，テルミンの発明など	サティ《家具の音楽》（1920 年），モホリ＝ナジ・ラースロー「生産－再生産」（1922 年），グラモフォンムジーク	→ 〈音響再生産技術を可視化する芸術〉
1930 年代	電気楽器の大量出現	サウンド・フィルムの実験	
1940 年代			
1950 年代	連合国における磁気テープの一般化，LP レコードの登場	ケージ《4'33"》（1952 年），シュトックハウゼン《習作I》（1953 年）と《習作II》（1954 年）など	→ 〈電子音響音楽〉

はじまりは実用化されたばかりの録音用マイクを前に工夫しながら歌う一九二〇年代の「クルーナー」たち、あるいはそれに続く一九五〇年代のレス・ポールのエレキギターやテープ編集を駆使する人々が創り出したポピュラー音楽である。一方、電子音を使う音楽として念頭に置かれるのは、狭義の「電子音楽」と広義の電子音楽のことである。

狭義の「電子音楽」とは前述のゲンダイオンガクの一ジャンルのことで、一九五〇年代前半に西ドイツを中心に出現した作曲家による音楽のことである。また、広義の電子音楽は、一九七〇年代以降にシンセサイザーが一般化すると同時に流通し始めた、電子音を使うすべての音楽を含んでいる。ただし、電子音響音楽のことを最広義に考えるなら

ば、音響の記録と再生に電気信号が介入するすべての音楽を指すと考えることも可能だろう。つまり、電子音響音楽とはマイクやスピーカーを経由するすべての音楽であるともいえる。いずれにせよ、レコード音楽も電子音響音楽も、音響再生産技術の出現によって可能となった音楽形態であり、いずれも一九世紀後半以降の聴覚性を変容させた。

四つの要因――音響再生産技術、音響的アヴァンギャルドの諸実践、電磁気音、放送メディア――が関わっており、それゆえ、時代の聴覚性の変化に応答して出現した音響芸術である。ただし、いずれも音楽という既存のカテゴリーの延長線上において考察すべき対象であり、サウンド・アートの系譜学という問題圏においてはあまり大きな役割は

果たしていないのではないか、と考える（表5-1）。

それらに対して、本章では、便宜的にサウンド・アートと呼ばれる可能性のあるものとして、とりわけ〈音響再生産技術を可視化する芸術〉に注目しておきたい。一九世紀後半に出現した音響再生産技術は、基本的には音を再生産するためのメディアとして流通し、社会に受容されて日常生活の構成要素となり、あまり意識されない存在となった。本章では、そのように透明化して自然化したメディアを、可視化して意識化しようとした二〇世紀の音響的アヴァンギャルドの実践の系譜をたどる。

つまり、技術は社会に受容されることで、メディアとして透明化し、自然化した。

こうした〈音響再生産技術を可視化する芸術〉は、私たちの文化やメディア環境を構成するものの由来や内実を明らかにし、世界の成り立ちを理解しようとするという意味で、世界に対するアプローチを刷新する芸術である。音響再生産技術の登場・流通による聴覚性の変化に応答しようとする芸術実践が出現したわけだ。これらの作品は、具体的には、音響再生産メディア——レコード、スピーカー、磁気テープなど——を主題化した作品群のことであり、代表的なアーティストとして、ミラン・ニザ、クリスチャン・マークレー、城一裕などを想定している。

本章ではこうした実践を〈聴覚性に応答する芸術〉というサウンド・アートの系譜の一つとして記述する。アラン・リクトも、（明確に体系的に記述しているわけではないが[10]）サウンド・アートは一九世紀後半以降の音響再生産技術から大きな影響を受けて発展した、と指摘している（Licht 2019: 22）。そこで、第二節では、再生産のためのメディアを生産のためのメディアとして想像、使用した系譜をとりあげる。メディアとしての音響再生産技術のあり方に再考を促すという意味で、これは音響再生産技術に対するメタ・メディア的なアプローチといえるかもしれない。第三節では、メディアとして透明化した音響再生産技術を可視化しようとする芸術の系譜をとりあげる。最後にこの系譜を、メディア考古学という語を用いて整理してみよう。

二　音響再生産技術の使い方：生産のためのメディア、再生産のためのメディア

一　想像力の起源

音響記録再生産技術を生産のためのメディアとして構想する想像力の起源としてしばしば言及されるのは、ライナー・マリア・リルケ [Rainer Maria Rilke, 1875-1926] の「生産‐再生産」（一九二二年）の「始源のざわめき」（一九一九年）とモホリ＝ナジ・ラースロー [Moholy-Nagy László, 1895-1946] の「生産‐再生産」（一九二二年）というエッセイである。いずれも、二〇世紀初頭のレコード技術を、あらかじめ記録された音響を再生産するためだけではなく、新しい音響を創造するために使うこと

158

第五章　聴覚性に応答する芸術

を提言している。

リルケがエッセイの中で語るのは、頭蓋骨の冠状縫合線をフォノグラフの針で読むという夢である。リルケは、蓄音機を利用しつつも録音済みレコードは使わずに音響を生成する可能性を示唆している。

頭蓋骨の冠状縫合線と、蓄音機（フォノグラフ）の針が録音用の回転する円筒（シリンダー）に刻み込む、細かく揺れ動く線とには（まずこの点をただす必要があるだろう）——私たちがそう思おうとすれば——一種の類似性があるようにみえなくもない。さて、ここでこの針を欺き、本来はある音をさかのぼって再現すべきその針を、任意の線状、すなわち音が図形に転化された線形の上へではなく、それ自体で自然のままのものとして存在している線状の上へ持っていくとしたら、どうだろう——そうなのだ、もうはっきり言ってしまおう、（たとえば）まさにあの冠状縫合線の上へと——そうしたらいったい何が起こるだろうか。音が発せられるだろう、音の連なり、音楽が……。

不信、おびえ、恐怖、畏敬——どの感情とははっきりいえないのだが、いったいそれらの可能な感情のうちのどれが、そのときこの世に出現するであろう始源のざわめきに名前を与えることをためらわせるのであろうか……。

さしあたり、このことだけは言っておこう——もしそんなことが可能だとしたら私たちは、どこでもいいから、ともかく自然に出現する線をこちらからフォノグラフの針に与えてそれを試してみたい。そうしてその輪郭を完

[10]　リクトは以下のように概括的に言及している。

マイクロフォン、送信、録音などの技術によって音が音源から分離されたこと、同時期にモダニズムの美術や音楽において抽象化が追求されたことを通じて、サウンド・アートは成長した。その結果、二十世紀後半の最初期を特徴づけた新しい意識は、あらゆる範囲の音を聞き取り、音を超越と空間の再編成との手段として捉える作品を生みだすことになった。(Licht 2019: 22)

ただし、これ以上分析的にアプローチされてはいない。

159

全に終わりまでたどりきり、それが変容してそれまでとはちがう感覚の領域でこちらの身に迫ってくるのを感じたいと、そう思うのではないだろうか。（キットラー（2006: 103-104）を引用、傍線は引用者）

一九一九年といえば、マイクが導入されて電気化する前の、レコード産業の黄金時代であり、レコードは再生産のためのメディアであるという理解が一般的だったはずだ。そんな時代にリルケは、「頭蓋骨の冠状縫合線」と「蓄音機の針が録音用の回転する円筒に刻み込む、細かく揺れ動く線」との間に一種の類似性があるという思いつきから、レコード針を人間の頭蓋骨の縫合線にあててみることで、今まで誰も聞いたことがないような「始源のざわめき」——言語化される以前の感情の受容のようなものとでもいえようか——が聞こえるのではないかと夢想した。このこと自体は、リルケにおける機械の詩的受容とでもいえるかもしれない。あるいは、（一般的に「ハイファイ」[Hi-fi]と略されることの多い）ハイ・フィデリティ概念が定着する以前に蓄音機に対して向けられたある種の感覚——蓄音機を、音を再現する機械 [Reproducing Machine] というよりも話す機械 [Talking Machine] と呼ぶ感覚——と同じだともいえるだろう。

これは、再生産のためのメディアが音響生産のための道具になりうることを強調する視点、と一般化できるだろう。また、ドイツのバウハウスなどで活躍した写真家、画家、タイポグラファー、美術教育家であるモホリ＝ナジ・ラースローは、一九二〇年代初頭のいくつかの文章で、レコードに溝を刻むことで音を作り出すアイデアを提言した。例えば彼は一九二二年の「生産－再生産」という短い文章において、次のような言葉を残している。

人が何かを組み立てるときにいちばん役立つのは、何かを生産すること、つまり生産のための創造だ。だから、今まで再生産するためにだけ使われてきた道具を、生産的な目的のためにも使える道具へと変えなければいけない。そのためには次のような問いかけを真剣に検討する必要がある。

この道具は何に適しているのか？

その機能の本質は何か？

生産活動にも役立つように道具の利用方法を拡大できるか？　もしできるとすれば、どのような目的のために
も使うことができるのか？

こうした問いかけを、例えばフォノグラフにあてはめてみよう。

今までは、すでに存在する音響現象を再生産することがフォノグラフの仕事だった。再生産される音響振動は
針でワックスのプレートに刻み込まれており、マイクロフォンを通じて音として復元された〔正確には、振動板と
コーンの振動を通じて音として復元された〕。

生産的な目的のためにこの道具の使い方を拡大したいなら、次のようにすればよかろう。まず、人が機械的な
手段を用いずにワックス・プレートに溝を刻み込む。次にその溝が音響を生み出す。その音は新しい楽器やオー
ケストラを経由せずに作られる音だ。これは作曲においても演奏においても、〔これまで知られていなかった音を用
いて音響関係をゼロから生み出すのだから〕音響生産の根本的な
革新である。（Cox & Warner (2004: 331-332) の英訳を使用、傍
線は引用者）

モホリ＝ナジは視覚芸術、とくに写真の理論と実践を追求した
芸術家で、写真という再生産のためのメディアを創作するための
道具として用いて、多くの実験的なフォトモンタージュ作品を
残し、造形教育の領域に大きな影響を及ぼした。例えば、写真
の印画紙の上に直接物を置いて感光させることで造形的イメー
ジを作り出すフォトグラム（図5-1）やいくつかの写真を組み合

図5-1　モホリ＝ナジによるフォトグラムの
事例《fgm_427》（1940年）

わせるフォトモンタージュを大量に制作した。その発想の延長線上でレコードと音響芸術に対しても提唱したのがこの文章である。このエッセイは、再生産のためのメディアであるレコードを生産のための道具として使う実験が行われるたびに、そうした発想の起源としてしばしば参照されるようになった。

実際にレコードそのものに直接溝を刻んで音を出すことは技術的に難しく、リルケが夢想しモホリ゠ナジが提案したような実践を行えるようになるのは二一世紀だった（後で城一裕の事例を検討する）。ただし、実際にレコードに溝を刻んだわけではないし、影響関係も定かではないが、二〇世紀前半には早くもリルケやモホリ゠ナジらの提言を受けたように見える実践があった。録音済みレコードと演奏家が共演する生演奏の実践や、録音済みレコードの再生や逆再生を生演奏として提示する、グラモフォンムジークと呼ばれる実践である。

二　一九二〇年代のグラモフォンムジーク、機械音楽の志向

グラモフォンムジーク [Grammophonmusik] というドイツ語を直訳すると「レコード音楽」となるが、それでは（本章第一節第三項でも言及した）「recorded music」という術語の訳語としての「レコード音楽」と区別がつかないので、「グラモフォンムジーク」あるいは意訳して「レコードを用いる音楽」と呼ぶことにする。

グラモフォンムジークは一九二〇年代のドイツで芸術音楽の作曲家が行った実験である。パウル・ヒンデミット [Paul Hindemith, 1895-1963]、クルト・ヴァイル [Kurt Weill, 1900-1950]、エルンスト・トッホ [Ernst Toch, 1887-1964]、シュテファン・ヴォルペ [Stefan Wolpe, 1902-1972] といった当時の前衛的な作曲家たちが、レコードに、音楽の再生産、流通、保存のためのメディアとしてではなく、音楽制作の道具としての可能性を見出し、当時の音楽雑誌上で、機械が作り出す音楽について議論を戦わせ、また、いくつかの作品を発表した。実際にはこの動向は、（おそらくはその技術的困難さから）モホリ゠ナジが提言したようなものではなく、録音済みレコードを利用する生演奏の実験だったようだ。

例えばヴォルペは、一九二〇年に、八台のレコード・プレイヤーをステージで利用する生演奏の実験だったようだ。例えばヴォルペは、一九二〇年に、八台のレコード・プレイヤーをステージで利用する生演奏の実験だったようだ。ヴォルペが提言したように直接レコードの盤面を削るようなものではなく、録音済みレコード

162

図5-2　ピアノロールを取り付けられた
19世紀末の自動ピアノ

に置き、ベートーヴェンの交響曲第五番をそれぞれ違うスピードで同時に再生した。ただし、グラモフォンムジーク
の実作品はほとんど残っておらず、録音も、ヒンデミットの《レコードのための作品：特殊撮影 [Trickaufnahmen]》
（一九三〇年）という作品の一分間ほどの記録が発見されているだけである（Katz 2004）。この録音から判断する限り、
これは、記録済み音源を伴奏として生演奏に用いる作品だったようだ。

こうした動向の背景には、機械音楽を志向する当時の音楽界の動向があった。つまり、作曲家が、演奏家という
他者の技術や感情に左右されるものではなく、機械的に音響を生成させることで、頭に思い描くとおりの音響を生
み出したいとする、作曲家至上主義的な発想があったのである（渡辺 1997: 189-204; 渡辺 1999: 34-39）。こうした発想
のもと、一九二〇年代には他にも、ヒンデミットやストラヴィンスキー [Igor Stravinsky, 1882-1971] が、通常は人

間の演奏家による演奏をピアノロール（＝巻紙）に写し、孔を開けることによっ
て記録する自動ピアノ（図5-2）のピアノロールに、演奏を経由せずに直接孔
を開けることで作曲を行うという実験を行った（渡辺 1997, 1999; 庄野 1992; Watkins
1988: 242 など）。自動ピアノを用いることで、作曲家は、演奏家という他者を経由
せずに最終的な音響結果を確定できたのだ。技術的な限界、サウンド・フィルム
やラジオなどの新しいメディアの登場、ナチス・ドイツによる近代芸術の抑圧
といった理由から、一九三〇年代以降、グラモフォンムジークや自動演奏楽器
を用いた作曲は下火になる（その後、こうした作曲家至上主義的な欲望は、一九五〇
年代の電子音楽と具体音楽において再び火をつけられる）。さらに、作曲の道具とし
て自動ピアノを用いた事例としては、第二次世界大戦後のメキシコで一九八〇
年代まで西洋音楽界にあまり知られないまま活動していたコンロン・ナンカロ
ウ [Conlon Nancarrow, 1912-1997] が挙げられる（藤枝 2000; 中ザワ 1998: 143; 庄野

1992など）。彼は、人間には演奏不可能なリズムの細分化を追求し、自動ピアノのためだけに大量の作品を作り続けた（図5-3）。

図5-3　自動ピアノを用いて作曲する
コンロン・ナンカロウ

図5-4　G. アレクサンドロフと S. エイゼンシュテイン
《ロマンス・センチメンタル》（1930 年）

三　サウンド・フィルムの実験

つぎに、サウンド・フィルムの実験について紹介しておく。サウンド・フィルムとはトーキー映画のフィルムのことであるが、サウンド・フィルムには映像を記録する部分と音声を記録する部分があり、後者をサウンドトラックと呼んだ。サウンド・フィルムの実験とは、この音声記録部分を用いて音響を編集加工する実験だった。映像と音声の同期を可能にするサウンド・フィルムの登場が映画史に与えた影響は計り知れないが、ここでは音響芸術に与えた影

響に限定して、二点指摘しておきたい。

　まず、記録媒体であるフィルムを切り貼りしてつなぎ合わせたり、再生速度を変えたり逆再生したりすることで、記録された音響を編集加工できるようになった点である。こうした作業が一般化するのは、ワイマール共和国時代からナチス・ドイツ時代にかけてドイツで開発・利用されていた磁気テープ編集のように音を切り貼りして編集する作業はサウンド・フィルムにおいて実験されていた。その先駆的事例としてしばしば言及されるのは、ヴァルター・ルットマン [Walter Ruttmann, 1887-1941] が制作した《週末 [Wochenende]》（一九三〇年）、そしてグリゴリー・アレクサンドロフ [Grigori Aleksandrov, 1903-1983] とセルゲイ・エイゼンシュテイン [Sergei M. Eisenstein, 1898-1948] の《ロマンス・センチメンタル [Romance Sentimentale]》（一九三〇年、図5-4）である。実験映画の作家だったルットマンは、平日の労働の後の週末を音だけで描き出すために、いくつかの寸劇や街の雑踏からなる音響コラージュを制作し、映像のない「耳のための映画」として実際に映画館で公開した（ロベール 2009）。また後者の映像作品では、（モンタージュの理論で有名なエイゼンシュテインの助力がどの程度だったかは不明ながらも）逆再生やコラージュを駆使して音声部分を編集加工していることが確認できる（Kahn & Whitehead 1992: 11）。いずれにせよ、第二次世界大戦以前にすでに、磁気テープを駆使する音響編集に類した録音編集技法の先駆的実験が行われていたわけだ。

　もう一つは、録音メディアに直接音を描く＝書くことが可能となった点である。というのも、映像フィルムのサウンドトラック部分は、音響振動を映像フィルムの脇に光学的に記録する仕組みだったのだ。これにより、フォノグラフやグラモフォンのように音の振動を波線で記録するレコードではほぼ実現不可能だった、描く＝書くことにより音を生み出すという作曲家至上主義的な欲望が、サウンド・フィルムに印や模様を描く＝書くことで実現可能となった。こうした実験は一九二〇年代の後半から多くの音楽家や映像作家によって行われていたが、実際にいかなる音声が生成されたか、現在確認することが難しい作品も多い。しかしながら、ドイツの映像作家オスカー・フィッシンガー

165

図5-5　ニコライ・ヴォイノフによる「ペーパー・サウンド」の実験

図5-6　動画合成音のためのマクラレン作の音高ゲージと音強調節スリット

[Oskar Fischinger, 1900-1967] が、模様のパターンの組み合わせで音階を作り出せることを発見したこと（James 1986; 増田・谷口 2005: 68）、あるいは、前述のモホリ゠ナジが《Tönendes ABC》（一九三二年）を制作し、音の描き方と生み出される音を「アルファベット」と呼んで実験したことなど（渡辺 1997: 195-198, 1999: 41-42）は有名である[11]。また、一九二〇年代後半以降のソ連でもこの種の実験が多くなされていたことが近年発掘されており、ニコライ・ヴォイノフ [Nikolay Voinov, 1900-1958] による

「ペーパー・サウンド」（図5-5）がその一例である（Smirnov 2013）。

サウンド・フィルムに描く＝書くことで音響を作り出した人物として最も有名なのは、カナダの実験的なアニメーション作家、ノーマン・マクラレン [Norman McLaren, 1914-1987] だろう（栗原 2016）。彼は映像作家として、一九三〇年代以降に約七〇作品を制作したが、一九四〇年頃から、フィルムに直接着色する「ダイレクト・ペイント」や、サウンドトラックに直接描き＝書き込む「ダイレクト・サウンド・プロダクション」を行うようになった。マクラレンは、どのような筆致でどの程度の大きさの図形を描くとどのような音になるかを体系化し、周波数カードなるものを制作した（図5−6）。このカードを用いることで、和音など複雑な音響操作こそできなかったものの、フィルムに描く＝書くことで自分の好きな音響を発生させようとしたわけだ。マクラレンの制作手法は、彼自身が出演し

て解説する《ペン・ポイント・パーカッション [Pen Point Percussion]》（一九五一年、六分）というドキュメンタリーに詳しい。フィルムのサウンドトラック部分に筆で着色し、その部分が発する音を確かめながら「ダイレクト・サウンド・プロダクション」を行うマクラレンの姿を確認できる。

三　音響再生産技術を可視化する芸術

一　音響再生産技術を可視化したいという欲望

ここまで、「再生産」という音響再生産技術の一般化された使い方を問い直し、生産のためのメディア環境として当たり前の風景になってしまった状態を、批判的に捉え返そうとする実践を見てきた。次は、私たちの文化において音響再生産技術がメディア環境として当たり前の風景になってしまった状態を、批判的に捉え返そうとする実践を紹介したい。それは、いわば音響メディア史を批判的に検証する芸術実践であり、そのような意味で、音に関わるサウンド・アートであり、あるいは音響を記録する媒体（つまりメディウム）に関わるメディア・アートである。

繰り返しになるが確認しておくと、一九世紀後半に出現したレコードは、記録済み音楽を再生産する音楽メディアとして社会に受容された。最初のうちは記録された音楽と再生産された音楽の違いが意識されていたが、レコードと

[11] 従来このフィルム作品は現存しないとされてきた（Kahn 1999: 93 など）が、二〇一九年六月に、再発見のニュースが報じられた。英国映画協会 [British Film Institute] のイアン・クリスティ（Christie 2019）は、この作品を、オスカー・フィッシンガー、ジガ・ヴェルトフ [Dziga Vertov, 1896-1954]、レン・ライ [Len Lye, 1901-1980]、少し時代は下るがノーマン・マクラレンなどに代表される、一九二〇年代以降の音と映像をめぐる様々な実験の潮流の一事例と位置づけている。作品では、おそらくはサウンド・フィルムのサウンドトラック部分を手で描くことで音を作り出し、その音に合わせて変化するアニメーション映像が同期しているが、こうした実験がより複雑な音響関係を構築していくのは難しかろうと推察される。ともあれ、この作品の再発見に伴い、この時期の音と映像をめぐる実験が何を目指して何を行ったのかということに関する詳細のさらなる研究の進捗が望まれる。

いうメディアが社会に受容されて当たり前の存在となることで、記録される音と再生産される音とが次第に同一視されるようになった。オリジナルとコピーの差異は消失し、一九世紀生まれの有名なオペラ歌手エンリコ・カルーソー [Enrico Caruso, 1873-1921] について、レコードで再生産される声こそが真のカルーソーの声とみなされるような事態も生じた。そのようなプロセスを経て、レコードというメディアは、その媒介的な性質が意識されなくなり、透明化し、自然化した（谷口ほか 2015）。前節で紹介したのは、そうした状況下において、社会的に受容された音響再生産技術の機能を問い直す実践であった。そこでは、再生産のためのメディアを生産のためのメディアを、可視化して意識化しようとする音響的みられた。次に紹介するのは、このように透明化して自然化したメディアを、可視化して意識化しようとする音響的アヴァンギャルドの実践である。

ところで、なぜ、音響再生産技術を可視化せねばならないのだろうか？　私見では、そうした行為は、私たちの住むこの世界の成り立ち方は異なる視点から考え直そうとする行為であり、私たちの日常生活を構成する透明化されたメディア環境の由来や内実を明らかにする行為であり、世界を理解する別のやり方を提示する行為である。このメディア社会をいつもと違う方向から点検することで、私たちが当たり前に暮らしている世界を別様に理解し直すことが可能となる。メディアのあり方を可視化する〈音響再生産技術を可視化する芸術〉は、メディアのあり方の問い直しを通じて世界に対するアプローチを刷新する芸術であるがゆえに、後で言及するメディア考古学と同じやり方で世界にアプローチしている。世界を知る方法の一つとして、音響再生産技術を可視化する芸術は重要なのである。[12]

本節では、音響再生産技術を可視化する芸術のなかでも、とりわけレコード・メディアを主題とする作品をとりあげる。レコードを主題とする作品は数も種類も多いからだ。そしてその眼目は、レコードという技術と媒体がもつ物質性を強調したり、レコードがメディアとして社会に浸透している現状を意識させたりすることで、レコードというメディアが透明化している現状をあらわにし、レコードという技術が私たちに与えた影響を改めて反省的に吟味することにある。以下、作品の焦点がレコードのいかなる側面に置かれるかによって分けて記述する。レコードの物質的側面を用い

る実践と「レコードの音」を用いる実践とを確認した後、レコードのメカニズムを主題化する実践を紹介する。

二　レコードの物質的側面を使う作品

透明化したレコードを可視化する第一の方法は、レコードを視覚的な対象として扱うことである。つまり、原音と再生音との間にある媒介物としての性質が透明化して意識されなくなったレコードを可視化するためには、そのレコードという物体をまさにモノ（あるいは物体、物質、素材）として用いることが有効である。レコードあるいはレコード・ジャケット（というレコードに付随する事物）は、例えば室内にジャケットやレコードそのものが飾られるというやり方で、レコードが普及した頃にはある種の視覚美術作品としても存在していただろうと推察される。ただし、芸

[12] ここで、実験音楽家ジョン・ケージのレコードに対する態度を参照しておこう。彼は音響再生産技術を全面的に否定も肯定もせず、迂回しながら利用する。これもまた、音響再生産技術に対するアヴァンギャルドな音響芸術の典型的なスタンスのひとつだろう。

よく知られていることだが、ケージは、自分の音楽がレコードとして流通することは喜んだが、基本的にはレコードを好まなかった。例えば彼は以下のような言葉を残している。

レコードだって手に入るはずだ。でも、レコードは見つけしだい割ってしまうのが、その本人にとっての思いやりというものだ。レコードなんて、こういうことと著作権とを除いたら、役には立たない。もっとも、三十年ほど前に亡くなっている作曲家が、著作権利をもらうことはないのだが。（Cage 1958）

［…］テキサスから来た女性が言った。私、テキサス在住。テキサスからレコードをなくそう、そうすれば誰かが歌を習うだろう。（Cage 1959a）。テキサスに音楽がないのはテキサスにレコードがあるからよ。

ケージの自宅にはレコードがなかったし、レコードで自作を聴くことは生演奏の代替ではなく、せいぜい何かの参照記録でしかないと考えていたようだ（Cage 1959b）。音とは常にその場限りの出来事であり生じては消えていくものであり、その場限りで生じては消えていく音響世界観を根本から揺さぶるものだったのだ（刀根2001）。だから逆に言えば、レコードの再生音が、常に、その場限りで生じては消えていく音響としては使用されるならば、ケージは音響再生産技術を使うことは厭わなかった。実際、ケージは、音響再生産技術を使用する作品として Variations シリーズを制作している。そこでは、レコードやラジオの音が作品を構成する要素として用いられている。

図5-9　クリスチャン・マークレー《Mosaic》
（1987 年）

図5-7　1940 年のドイツ映画 Traummusik でグ
ラモフォンが舞台道具として使われている事例

図5-10　クリスチャン・マークレー
《The Clock》（2010 年）

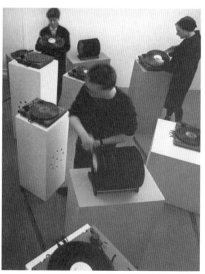

図5-8　「33 1/3」展
（写真は 1988–89 年にベルリンの daad
ギャラリーで行われたもの）

術作品として自覚的に制作されるようになるのは遅く、おそらくその古典的事例は、第一章で紹介したミラン・ニザ

の《ブロークン・ミュージック》（一九六三—七九年）ではないだろうか。一枚のレコードを分割したり、組み合わせた

り、傷付けたり、それらを展示したり、再生したりする作品シリーズは、レコードに記録される音楽があくまでもレ

コードという物質に記録されたものに過ぎず、レコードという物質に依存していることを教えてくれる。

また、この作品が展覧会名の由来となった一九八九年の「ブロークン・ミュージック[Broken Music]」展は、レコー

ドを用いた視覚美術作品をテーマに行われた大規模な展覧会だった（Block & Glasmeier 1989）。ルネ・ブロックの序文

によれば、この展覧会に集められた作品は、美術家がデザインしたレコード・ジャケット、レコードの物質的側面を

使う作品、レコードの付録が付く書籍、美術家による音響作品の四種類だった。このうち、メディア論的観点から興

味深いのはレコードの物質的側面を使う作品、つまり、ポリ塩化ビニールなど合成樹脂の一種であるというレコード

の物質的性質や、円盤型であるというその造形的性格を利用する作品である。この系統の作品だけがメディアとして

のレコードの物質的性質を問題にするからだ。

　芸術の素材としてのレコードにおそらくもっとも体系的に取り組んできたのは、クリスチャン・マークレー[Lizzi

[Christian Marclay, 1955-]である。マークレーは多様な系統の作品を制作しているので、本章で取り上げるすべての

系譜に事例を提供してくれるし、実際、本章のいくつかの場所でもマークレーの事例を参照しているが、ここでは、

レコードの物質的側面を扱う作品を確認しておく。

　彼は一九七〇年代後半にヒップホップとは違う文脈でレコードを演奏し始め、最初はミュージシャンとして有名に

[13]とはいえ最初の事例が何かは不明である。「Broken Music」展の図録には、一九四〇年のリッツィ・ヴァルトミュラー[Lizzi
　　Waldmüller]主演のドイツ映画 Traummusik でグラモフォンが舞台道具として使われている事例画像（図5−7）（Block & Glasmeier
　　1989: 37）や、一九六九年にケージが開催した「33 1/3」展（図5−8）（Block & Glasmeier 1989: 15）の事例画像が掲載されているが、ここでは、
　　音響再生産技術を可視化する芸術の最初の事例は何か、という観点から歴史的に記載されているわけではない。

171

図 5-14　クリスチャン・マークレー
《Untitled（melted records）》（1989 年）

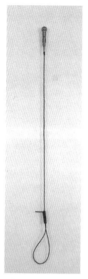

図 5-15　クリスチャン・マークレー
《Hangman's Noose》（1987 年）

図 5-11　クリスチャン・マークレー
《Endless Column》（1988 年）

図 5-12　クリスチャン・マークレー《Ring》（1988 年）

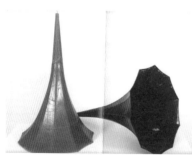

図 5-16　クリスチャン・マークレー《Candle》（1988 年）

図 5-13　クリスチャン・マークレー
《5 cubes》（1989 年）

なった。その後、視覚美術作品も発表し始め、次に述べるように、《Mosaic》（一九八七年、図5−9）という演奏＝再生できないレコード作品を制作した頃を境に、音や音楽にまつわる視覚美術の制作活動に重点を移し、視覚芸術の文脈で「サウンド・アーティスト」として知られるようになった。さらにその後は映像作品や写真作品なども制作するようになり、古今東西の映画から時刻を示すカットを抽出編集した二四時間の大作《The Clock》（二〇一〇年、図5−10）が二〇一一年に第五四回ヴェネツィア・ビエンナーレ金獅子賞を受賞するなど、現代美術家として成功を収めている（中川 2010, 2011, 2022）。

ファーガソンは、視覚美術家としてのマークレーを概観するなかで、彼はリサイクル・レコード・シリーズ（一九八〇−一九八六）の制作で音楽から美術の世界へと足を踏み入れ、《Mosaic》の制作で決定的な転機を迎えた、と指摘している（Ferguson et al. 2003: 21）。リサイクル・レコード・シリーズは何枚かのレコードを分割して一枚に貼り合わせたもので、マークレーがレコードを演奏する際にも用いられた。しかし後者の《Mosaic》は、ニザの《ブロークン・ミュージック》のように何枚かのレコードを分割して一枚に貼り合わせたものではなく、溝を合わせずにレコードを組み合わせたものなので、演奏＝再生できない。それゆえ美術の世界への転機として言及される。一九八〇年代後半には、レコードという物質を素材として用いる（が、演奏＝再生できない）視覚作品──《Endless Column》（一九八八年、図5−11）や《Ring》（一九八八年、図5−12）、あるいは《5 cubes》（一九八九年、図5−13）や《Untitled (melted records)》（一九八八年、図5−14）など──や、レコード以外の音楽や聴覚文化全般にまつわるオブジェを用いる視覚作品──マイクとそのシールドを首吊り縄［hangman's noose］に擬した《Hangman's Noose》（一九八七年、図5−15）、蓄音機のラッパ部分を蝋で制作することで初期の蓄音機の物質的性質（の脆弱さ）をほのめかす《Candle》（一九八八年、図5−16）、叫んだり歌ったりしている人間の口元だけがアップされた写真一二枚に額装を施して展示したインスタレーション作品《Chorus II》（一九八八年、図5−17）など──が制作された。また、《850 Records》（一九八七年）や《Footsteps》（一九八九年、図5−18）などといった、床にレコードを敷き詰めるインスタレーション作品も作られ

173

図5-17　クリスチャン・マークレー《Chorus II》（1988年）

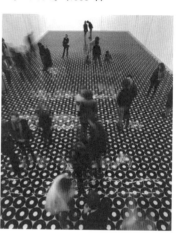

図5-18　クリスチャン・マークレー《Footsteps》（1989年）

た（中川 2010: 32-43）。こうした「レコードの物質的側面」を使う作品は他にも多くの事例があるが[14]、ここではマークレーの作例を紹介するに留めておく。

実はマークレーは、八〇年代後半になって初めて視覚美術を制作するようになったわけではないし、八〇年代後半以降も音楽活動を続けているので、音楽家と美術家としてのマークレーを完全に切り分けて考察することは不自然である。マークレーが八〇年代後半以降に音や音楽にまつわる視覚美術の制作に活動の重点を移したように見えることは確かだが、彼自身が美術と音楽をどのように区別しているかは、簡単には判断できない。[15]

三　「レコードの音」を利用する作品：クリスチャン・マークレーの場合

次に、レコードの物質的側面を使う作品のヴァリエーションとして、〈レコードに記録されたのではない〉「レコードの音」を利用する作品群を紹介しておきたい。「レコードの音」とは、音響再生産技術としてのレコードが記録して再生産する音——元々録音されていた音や音楽——ではなく、物質としてのレコードが生産する音響のことである。例えば、レコードの表面ノイズ、ひっかき傷の音、あるいは物質的に変形したレコードの再生音などが挙げられる。

一九七〇年代に始まったヒップホップのDJプレイにおけるスクラッチ音も、レコードを（そこに記録されている音楽と必ずしも関係のない文脈において）演奏して生成される新しい音であり、「レコードの音」である。しかし、ヒップホップの文脈でレコードを演奏するターンテーブリストあるいはDJの活動の多くは、新しい音を作り出すための新しい楽器、あるいは音響生産装置としてターンテーブルを用いており、音響再生産技術の可視化というメディアに対する批評意識はおそらくないと思

図 5-19　Peter Lardong《Chocolate Vinyl Records》（1987 年）

図 5-20　八木良太《Vinyl》（2005 年）

［14］「ブロークン・ミュージック［Broken Music］」展（一九八九年）は、物質としてレコードを用いる作品を集めた大規模な展覧会だったが、そうした作品群を何らかの視点に基づいて体系立てて明快に概観するような試みは、まだなされていない。将来的になされるかもしれないそうした機会のために、以下、備忘録としていくつかの事例を記しておく。これらは私が様々な機会に収集してきた事例で、体系的でも網羅的でもないが、物質としてのレコードを用いる作品について考えるにあたり有益な事例となろう。それは、桂春団治の煎餅レコード（一九二〇年代）；Peter Lardong,《Chocolate Vinyle Records》（1987）（図 5-19）；Gebhard Sengmüller, VinylVideo, 1998-；Paul Demarinis, The Edison Effect, 1989；八木良太の氷のレコード（《Vinyl》（2005）（図 5-20）；Amanda Ghassaei, Laser Cut Record, 2013；Bartholomäus Traubeck, Years: A record player that plays slices of wood, 2011 などである。将来的にこれらの作品も含めて体系的に展示する、大規模な展覧会が開催されることを期待している。

［15］二〇二一年十一月から二〇二二年二月にかけて開催された東京都現代美術館での個展「クリスチャン・マークレー：トランスレーティング［翻訳する］」（東京都現代美術館 2022）も、クリスチャン・マークレーという芸術家が音楽と美術の双方の領域を自在に横断していることを示す好例だった。

われるので、ここではとりあげない。

ここでもマークレーの作品を参照しておこう。彼にとって、レコードが生成する音は複数のレベルで存在している。第一に、レコードに記録された音楽。音楽家としての彼は、レコードに記録された他者の制作した音楽の断片を再生・演奏することで、音響コラージュを作ったり、即興演奏を行ったりする。第二に、本項で「レコードの音」と呼ぶもの。これは、レコードという物質そのものが発する音響とに分類できよう。前者に焦点を置くのは、例えば《レコード・ウィズアウト・ア・カバー［Record Without a Cover］》（一九八五年、図5-21）である。これはレコードの表面ノイズを聞かせるコンセプチュアルな作品である。彼はこうした音に注意をうながすことで、レコードというメディアが透明化していることを意識させる。また後者の事例としては、《レコード・プレイヤーズ》（一九八四年、図5-22）という映像作品がある。この作品では、複数のパフォーマーが市販のレコードを、プレイヤーで再生するのではなく、レコード同士をこすりあわせたりレコードを団扇のように振ったりすることで、音を生み出す様子が記録されている。パフォーマーはレコードという物質を使って遊んだり演奏したりするプレイヤーであり、確かに音はレコードから発せられているが、それはレコードというメディアに記録された音ではなく、円盤型の合成樹脂が発する音である。

このように、マークレーは様々なレベルで、レコードに記録された音では

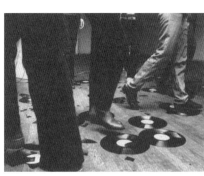

図 5-22　クリスチャン・マークレー《レコード・
　　　　プレイヤーズ》（1984 年）

図 5-21　クリスチャン・マークレー
《Record Without a Cover》（1985 年）

ない「レコードの音」に注意を向けさせる。マークレーによれば、彼の創作活動は「レコーディング・テクノロジーというものがいかに僕達の音楽の知覚に影響を及ぼしたかということに対する批評行為」（マークレイ 1996）である。彼はレコードという媒体があくまでも物質であることを私たちに意識させることで、レコードというメディアがいかに透明化しているかを検証するのだ[16]。

四　レコードのメカニズムを主題化する作品：城一裕の「紙のレコード」

最後に、城一裕 [1977-] の「紙のレコード：予め吹き込むべき音響のないレコード」（図5-23）を紹介しておきたい。彼は時に、アーティストではなく、エンジニアや研究者やアーティストの中間に位置する存在として、Maker あるいはプラクティショナーと自称することがある。ともあれ、彼の「紙のレコード」は、レコード・メディアを主題とする作品史を考えるうえで欠かせない事例である。

城一裕は Adobe 社のドローソフト Illustrator とカッティングマシンを用いてレコードに溝を刻むことで、録音せずにターンテーブルで再生可能なレコードを、二〇一〇年代前半に制作し始めた（Jo 2015 など）。これは、あらかじめ存在する音響を記録するのではなく、Illustrator で音波図形を描き、それをカッティング・マシンやレーザー・カッターを使って紙や木に刻み込むことで、本物のレコード・プレイヤーで再生できるレコードを作成する、という作品、プロジェクト、発見、アイデアである。これは一個の自律した観賞対象としての物体ではな

図 5-23　城一裕の「紙のレコード：予め吹き込むべき音響のないレコード」

[16]　なお、CDというメディアを可視化させる芸術家としては、刀根康尚の名を挙げておこう。

い。また、城本人がいなくとも、公開されているレコード作成のための説明書に従えば、誰でも作成できる。[17]

つまり、これは、グラモフォンムジークとは異なり、一〇〇年ほど昔のモホリ゠ナジの提言をまさにそのまま現実化した作品なのである。この作品にはいくつかの特徴があるが（城ほか 2014）、ここでは、このレコードが電子音にしか聞こえない音を発することに注目したい。この作品では、Illustrator で音波図形を描くので、複雑な倍音構造を持つ自然音を作ることはかなり難しいと思われる。そう考えると、このレコードが、倍音構造のない人工音、つまり電子音にしか聞こえない音を発するのは当然である。しかしそうだとしても、音響を電子的に処理するプロセスがまったく介在せず、機械的・物理的な凹凸を刻みこんだだけの紙のレコードが、プレイヤーで電子的に再生されると、分厚い低音の電子音（のようなもの）をリズミカルに発し始めるのは、不思議な光景あるいは聴景である。私たちは何かに化かされたかのような奇妙な感覚を覚えずにはいられない。[18]

「紙のレコード」で主題化されているのは、アナログ・レコードの記録と再生のメカニズムである。ここでは、レコードとはつまるところ機械的なメカニズムであり、物理的な凸凹を針が擦って音を発生させ、そうすることで音を記録再生産するシステムに過ぎないということが暴露されている。そもそも、通常のアナログ・レコードであってもその再生音そのものは電子的に合成された音ではない。にもかかわらず、電子音が再生されているかのように私たちは聞いている。電子的に生成された電子音を録音したアナログ・レコードは、電子音であると知覚される音響を再生産しているけれども、そのとき、レコードの溝とピックアップの針によって機械的に生産された音である。つまり機械音、あるいはせいぜい電気音である。私たちは再生音をレコードの電子音であると見なす。あるいは、電子音であると知覚される音響を再生なしているのだ。「紙のレコード」が生み出す電子音のような音響は、レコードとはそもそも、聴き手が「……だと聴きなす」ことができる音」を生み出すシステムに過ぎないことを私たちに気づかせてくれる。もしくは、レコードとはそもそも、聴き手が「原音」を仮託できる音響生産システムに過ぎないことを気づかせてくれるとも言えよう。

別の言い方をすると、城一裕は、技術的なレベルで音響再生産技術をハックする——いや、何らかの段階で技術を流用変容するわけではなく、既存の技術をそのまま使うのだから、「ハック」するという表現は不正確かもしれない。より正確に言うならば、城一裕は技術が用いられる文脈をずらしているのだ。

城は、自身の博士論文「The Music One Participates In : Analysis of participatory musical practice at the beginning of 21st century（参加する音楽——二一世紀初頭における参加型の音楽実践の分析）」（Jo 2015）において、ロラン・バルトの聞く音楽と演奏する音楽の分類（バルト 1998）や、ジャック・アタリ（2012）の「作曲の時代」という考え方を援用する。そして、彼は音楽を聴く対象あるいは演奏する対象として（だけ）ではなく、（作曲家や演奏家や聴取者という）区別が無効化した後に）人々が「参加する」対象として理解されるようになる、という将来構想を提示している（Jo 2015: 6）。この博士論文では、彼が関与するいくつかの活動——SINE WAVE ORCHESTRA, Chiptune Marching Band, Generative Music Workshop, A record without (or with) prior acoustic information など——が、こうしたパースペクティヴのもとで分析されており、「紙のレコード」のノウハウの公開などを通じて、いつか人々が自力でレコードを制作する未来も描かれている。城は、大量複製技術を可能とするメディアとして音響再生産技術が社会に受容さ

[17] 例えば二〇一三年十二月二二日に行われたワークショップで提示された資料がスライド共有サイトに公開されている（城・金子 2013）。

[18] ちなみに、一九七〇年にグラフィック・デザイナーの長谷川真紀男が、銅板で手製の「手彫りレコード」を制作した、という記事が『美術手帖』に掲載されていた（執筆者不詳 1970）。

記事によれば、長谷川真紀男——写真キャプションでは「長谷川真伊男」だが、読売新聞DBを調べたところ一九七四年五月二〇日夕刊に「長谷川真紀男」というデザイナーに関する記事があり、また、この後にも『美術手帖』にはしばしば同名のデザイナーの記事が掲載されているので、おそらく「長谷川真紀男」が正しい——が、"MAKIO HASEGAWA'S PROCESS," という催しを、渋谷公会堂の前にある喫茶店「時間割 Teo Inn」で行った。銅板のレコードには一ミリあたり三本の線をコンパスで刻みこんでいったらしく、一枚完成するのに一週間かかったらしい。すべて16rpmで、一分間に一六回転する計算だったが、回り始めたレコードからメロディは聞こえなかったという。記事によれば、「雑音とみられようが見られまいがどうでもいい」「要は、機械の急テンポな発展により疎外されてゆく手仕事のプロセスが、聴覚へ訴える〝作品表現〟となればこの催しの意義の一部分を果すことができるのです」とのことである。

れている現状に対して、技術的なレベルで反応して、音響再生産技術が持つ諸機能のなかでも音響〈生産〉機能に特化して注目することで、音響再生産技術と音楽実践との将来的な関係性の新たなる可能性を構想しているわけだ。城は、流通と消費という文脈ではなく、生産という文脈のなかで、音響再生産技術の可能性に注目する。音響再生産技術が用いられる文脈をずらすことで、音響再生産技術を可視化しているともいえるだろう。

四　メディア・アートとしてのサウンド・アート？

以上、本章では透明化している音響再生産技術のメディアを意識化しようとする系譜を紹介してきた。これらはメディア論者のエルキ・フータモがいうところの「メディア考古学」的な作品といえるだろう（フータモ 2005, 2015; 堀 2005）。メディア考古学とは、様々な技術について、絶え間ない技術的発展の連続という進歩史観的なメディア史観や単純な技術決定論的な観点からではなく、より広範な文化的かつ社会的コンテクストのなかでどのように機能し発展していったのかという観点から、アプローチするものである。要するに、あるメディアが現在のような形態をとるに至る過程（における諸問題）を考察するアプローチである。例えば「電話はラジオでラジオは電話だった」といった事例が有名だ（☞本章注8参照）。技術がある形態のメディアとして社会に定着する原因を、技術の本質ではなく、様々な文化的で社会的なコンテクストに求める考え方だとして一般化することもできるだろう。本章で検討してきた〈聴覚性に応答する芸術〉の系譜における〈音響再生産技術を可視化する芸術〉は、音響再生産技術の来歴やそれが社会において受容されているあり方を再検討しようとするものだった。つまり、メディアのありようを検証しようとする点で、メディア考古学とその志を共有している。

すなわち、本章で検討したタイプのサウンド・アートは音響メディア（の歴史的な由来）を主題とするアートである。メディア・アートのすべてがこのように音響メディアの来歴を問題にするわけではないので、メディア・アートとは

サウンド・アートである、ということはできない。しかし、少なくとも本章で確認した限りでは、〈音響再生産技術を可視化する芸術〉としてのサウンド・アートは、メディア・アートである、といえるのではないだろうか。

第六章　サウンド・インスタレーション

音や聴覚を主題として視聴覚で経験する系譜

一　概　観

一　サウンド・インスタレーションの語り方

本章ではサウンド・インスタレーションについて考察する。はじめにいくつかの作品事例を紹介した後、ゲンダイオンガク（と現代美術）の文脈からサウンド・インスタレーションなる形態の芸術が出現してきた経緯を整理して、その制作と受容の観点から理論的に考察する。本章はサウンド・インスタレーション小史としても読めるだろう。

字義通り考えるならば、サウンド・インスタレーションとは音（サウンド）を設置したもの（インスタレーション）である。音響的要素だけで完結する（とされる）音楽とは異なり、空間あるいは環境に音を設置するもの、あるいは音が設置されたものとして提示された作品である。もしくは、ミニマル・アートなど台座のない彫刻の増加も一因となり一九六〇年代以降の現代美術において増えてきた、既存の作品やオブジェとは違って、作者の制作物と空間あるいは環境との関係性を鑑賞するインスタレーションのヴァリエーションであり、そこに音が加えられた作品であるとも説明できよう。つまり、音響的要素が主要となる場合も、付属的でしかない場合もありうる。音楽やオブジェとの区

183

別を念頭に、暫定的な定義として、サウンド・インスタレーションとは「時間よりも主として空間に規定され、室内や屋外に音響を設置することでその空間や場所・環境を体験させる表現形態をとる作品」と考えることとする。[1]

第一章で述べたように、「サウンド・インスタレーション」という言葉は一九七一年にマックス・ニューハウスが作ったとされることが多いが、それ以前の用例もあるし、ニューハウス以前の作品をサウンド・インスタレーションと呼ぶことも多々ある（語の歴史的説明は第一章注19〔➡三一頁参照〕）。とはいえ少なくとも、一九七〇年代のニューハウスの作品が最初期の代表的なサウンド・インスタレーションであり、彼の作品がサウンド・インスタレーションなる言葉とジャンルを世に広めた起点であることは確かだろう。また、サウンド・インスタレーションという言葉とジャンルは、音のある芸術であるという点でサウンド・アートの下位分類の一つのようにも思われるが、歴史的には、一九八〇年代以降に一般化したサウンド・アートという言葉とジャンルに対して先行して出現していたと考えられる。

以下では主にゲンダイオンガクの文脈におけるサウンド・インスタレーションについて記述し、現代美術の文脈に関してはあまりふれていない。サウンド・インスタレーションとは一九六〇年代後半の美術の領域に登場した「環境芸術」の一種であり、インスタレーションという現代美術の領域の表現形式に聴覚的要素が組み込まれたもの（に過ぎない）と考える立場をとるならば、本章における私のアプローチは偏っており、第二節第二項で説明する現代美術の文脈をより強調するべきかもしれない。ただし、私は、サウンド・アート（あるいは芸術における音の歴史）について考える際にしばしば出会う、こうした視覚美術偏重主義を是正したい、あるいは少なくともそこに対抗したいとも考えている。視覚美術だけが芸術であると視野狭窄のままに誤解し、音楽もまた芸術であることを忘れている言説は非常に多い。本章では、そのような視覚美術偏重主義から距離を取るためにも、サウンド・インスタレーションの音楽的文脈を強調＝偏重して記述しているように見えるかもしれないことを、あらかじめお断りしておく。[3]

二　事例：開放型と閉鎖型

それでは、サウンド・インスタレーションとはどのようなものなのか。代表的事例として二つの作品を紹介しておきたい。マックス・ニューハウス [Max Neuhaus, 1939-2009] 《タイムズ・スクウェア [Times Square]》（一九七七[4]－九二／二〇〇二年−）とアルヴィン・ルシエ [Alvin Lucier, 1931-2021] 《細く長い針金の上の音楽 [Music on a Long Thin Wire]》[5]（一九七七年−）である。サウンド・インスタレーションの形態は、作品が開放空間（屋外）に設置される開放型と、閉鎖空間（屋内）に設置される閉鎖型に大別されるが、《タイムズ・スクウェア》は開放型、《細く長い針金の上の音楽》は閉鎖型を代表する作品だといえる。いずれもゲンダイオンガク（というよりもケージ以降の実験音楽）という文脈を背景に、視覚的関心よりも聴覚的関心に基づき、既存の音楽とは異なる新しい音の芸術を実現した〈音や聴覚を主題として視聴覚で経験するサウンド・インスタレーションの系譜〉の最初期の代表的事例である。

[1] ここで言う「空間」は抽象的な概念として、「環境」はある程度人間の解釈が介在した概念として用いている。それぞれ「人間や生物の周囲にある形式的・物理的・数学的な広がり」と「人間や生物の周囲にあり、意識や行動の面で何らかの相互作用を及ぼし合うもの」という程度の意味である。人文地理学者イーフー・トゥアンならば「空間（スペイス）」と「場所（プレイス）」という言葉で区別するだろう（トゥアン 1993）。抽象的な「空間」は、私たちがそこに感情を投影したり価値を与えたりして慣れ親しむことで、「環境」あるいは「場所」となる、という言葉を用いる。ただし、ゲンダイオンガクや現代美術の文脈では「空間」と「環境」という言葉のほうが馴染み深いので、「場所」ではなく、「環境」という言葉を用いる。しかし、おそらく、この二つの概念を区別することで、音響の空間的特性への関心を重視する場合と、音響の意味論的側面への関心を重視する場合とを区別できる可能性があると見込んでいる。また、本章で記述しているサウンド・インスタレーションの系譜と第四章で論じた環境音における意味作用の存在を指摘する音響芸術たちの系譜との関連性について明確化できる可能性があるだろう。今後の課題として記しておく。

[2] 美術こそが芸術であり芸術（あるいは現代アート）とは美術（だけ）である、とする視覚美術偏重主義として、私は、例えば、古くは千葉成夫の『現代美術逸脱史』（千葉 1986）などを念頭に置いている。ここで検討される「類としての美術」とは結局のところ、「絵画」と「彫刻」だけである。千葉は「絵画」と「彫刻」以外のもの――パフォーマンス・アートなど――を排する（ただし千葉は（周到なことに）パフォーマンス・アートは「芸術（あるいは現代アート）」ではない、とは決して明言しない）。いちいち事例はあげないが、大げさに言えば、美術にあらずんば芸術（あるいは現代アート）にあらず、という理解は、千葉に限らずそれ以前もそれ以降も芸術（あるいは現代アート）をとりまく環境下で広範に流通している、と私は感じている。第一章注13も参照。

ニューハウスの《タイムズ・スクウェア》（図6-1）は、サウンド・インスタレーションのなかでも最も有名なもののひとつである。ニューハウスは、音楽作品を作曲する以外のやり方で環境の音に人々の注意を向けた。彼は、ニューヨークの地下鉄各線のハブであるタイムズ・スクウェア駅近辺の歩行エリアの地下に、微弱なサイン波の持続音を再生するスピーカーを取り付けた（Neuhaus 1994a, 1994b, 1994c）。これは一九七七年に設置されて一九九二年にいったん取り外された後、二〇〇二年に再設置され、現在に至る。YouTubeにあげられているいくつかの動画からも判別できる通り、スピーカーから流れるのは、複数の単純な電子音が複合した持続音であり、その音色や音響変化で人の注意を集めようとするものではない。むしろその逆に、あまり人の注意を引かない音であり、音そのものには特段の特徴はなく、タイムズ・スクウェアの雑踏——人と車の通行音、地下鉄の通行音など——に紛れ込んでしまい、たいてい気づかれずに無視される。幸運にもその音に気づいた通行人だけは耳を傾けるが、その音自体は聞いていても大して面白くないものであるため、いつの間にかタイムズ・スクウェアの音環境に耳を傾けることになっている、という仕掛けである。

周囲の雑音にかき消されるほど小さな音が実際に何人程度の通行人の耳に捉えられるのかはわからないが、この作品が、環境の音響的側面（＝サウンドスケープ）を捉え直すきっかけとなることを目論んでいるのは確かだろう。ここでは、目立たずに存在しつづける街角の持続音をきっかけに、世界の音環境に改めて注意を向ける、というサウンド・デザインが施されているわけだ（リクト 2010; Licht 2019; 中川真 1992, 2006, 2007; 庄野 1986, 1991, 1992, 1996など）。これがニューハウスの最初の常設のサウンド・インスタレーションであり、世界的にも最初期の古典的なサウンド・イン

図6-1　マックス・ニューハウス《タイムズ・スクウェア》
（1977-92年，2002年-）

スタレーションである。この種のサウンド・インスタレーションは、音楽における環境への関心の系譜（サティ、ケージ、アンビエント・ミュージックなど）や、一九七〇年代に普及したサウンドスケープの思想と問題意識を共有しており、つまり、第四章で論じた、意味作用を持つものとしての環境音にアプローチする〈音楽を限定する系譜〉に通じてい

［3］本書におけるサウンド・インスタレーションの位置づけについて補足しておく。

第一章でも述べたように、サウンド・インスタレーションは、ゲンダイオンガクの打楽器奏者として出発したニューハウスの経歴だけを考えると、〈音楽の文脈から出現した系譜〉に属するかのように思われる。しかし、空間あるいは環境という外部に意識を向けることで視覚的要素のみならず聴覚的要素をも取り込もうとする表現形態だと考えれば、環境芸術、ランド・アート、インスタレーションといった〈視覚美術の文脈から出現した系譜〉に属するとも考えられる。また、環境を意識している点で同時代のサウンドスケープの思想やアンビエント・ミュージックと共振する活動であり、〈聴覚性に応答する芸術〉の系譜でもある。さらには、空間や環境に音響を設置する際に音響再生産技術を駆使する場合も少なくないので、〈音響再生産技術の一般化に応答する芸術〉の系譜に属するとも考えられる。つまり、サウンド・インスタレーションという領域は、これまで論じてきた三つの系譜のいずれかだけに属するものとして考えることはできない。

そこで本書では、サウンド・インスタレーションを、独自の新しい芸術体験をもたらす〈音や聴覚を主題として視聴覚で経験するサウンド・インスタレーションという系譜として、独立して扱うことにする。こうすることで、本書全体で、サウンド・アートなるものを総体的に概観できるだろうと考えるからだ。

こうした便宜的な分類は乱暴かもしれない。個別具体的な作品は〈便宜的にそう呼ばれるサウンド・アート〉であると同時に〈音や聴覚を主題として視聴覚で経験するサウンド・インスタレーション〉の系譜に属することもあるからだ。以下で言及するいくつかのサウンド・インスタレーション作品はそうだし、例えば、〈音楽の文脈から出現した系譜〉に属するものとして第四章で分析したビル・フォンタナの作品のいくつかは、実は〈音や聴覚を主題として視聴覚で経験するサウンド・インスタレーションの系譜〉の良作である。しかし、本書の目的は、個々の作品を整然と並べるための分類箱を作ることではなく、個々の作品の系譜としてどのような脈絡がありうるかを概観することにある。そのためにこうした乱暴に思われるかもしれない論述となっているのだ、と断っておきたい。

［4］本章の歴史的記述は中川（2020c）を発展させたものである。また、私は、サウンド・インスタレーションなるジャンルあるいは作品形態について、四つの比較軸を提案することでその全容を包括的に記述しようとしたことがある（中川 2020a、2020b）。本章の作品記述ではその成果を大いに利用している。

［5］本書執筆中にルシエが自宅で近去したとのニュースに接した。一九三一年五月四日に生まれて二〇二一年十二月一日に亡くなったこの作曲家は、アーティストとしての活動のみならず、ウェズリアン大学での教育活動も行った。今後もアヴァンギャルドな音響芸術全般に広く深い影響を与え続けるだろう。

る。環境音の意味論的側面に注意を促すことで、聴覚的な側面から世界を捉え直そうとするわけである。本章第二節では、こうしたサウンド・インスタレーションが出現するに至る歴史的背景を整理する。

また、アルヴィン・ルシエ《細く長い針金の上の音楽》（図6-2）は、広い部屋に二〇メートル以上の長さのワイヤーを張り渡し、磁石と電動オシレーターをワイヤーの片端に取り付け、電流を流してワイヤーを振動させ、その振動を音響としてピックアップする作品である。針金に人が近づくだけで生じるちょっとした空気の流れや、金属の疲労度や気温の変化などの影響で、ワイヤーから生じる持続音は微妙に変化し続ける（リクト 2010; Lucier & Simon 1980; Kahn 2013 など）。

この作品は、ある閉鎖空間内部における音響の微妙な振る舞いを探求するだけで、十分面白い音響作品が生成されることや、本来、音響知覚と空間知覚とが不可分であることを教えてくれる。その意味で、音響的要素だけであっても成立すると考えられがちな音楽作品の概念／可能性を拡大するサウンド・インスタレーションの好例とも言えるだろう。音楽作品とは音響だけでできているのではなく、そこには常に空間が含み込まれている。というより、正確には、音には空間が含み込まれているのである。

以上紹介した二つの作品における作者の関心事は、通常の音楽作品のように音響をどのように時間的に配置するかではなく、どのように空間的に配置するかにある。受容者に求められることは、作者によって関係づけられた音と音との関係性を聞き取ることではなく、空間との関係性において変動する音の振る舞いや、発生した音をきっかけに世界の環境音のあり方に改めて注意を向け、丁寧に耳を傾けることである。そこでは、音と音とが時間のなかでどのように連結しているのかということよりも、空間や環境の中でどのように存在しているかということに関心が向けられ

図6-2　アルヴィン・ルシエ
《細く長い針金の上の音楽》（1977 年）

る。また、その作品経験には明白な始まり、終わり、展開、クライマックスがなくなる。作品は、終結に方向づけられ積み重ねられるドラマティックで計測可能な時間のなかではなく、終末がなく永遠に続くかのような持続のなかで経験されるようになる。やや難解な言い回しになるが、この作品経験は、音と音との組み合わせによって構築された計測できる音楽経験の時間ではなく、音が変化しつつ存在している持続（「純粋」な時間[6]）のなかでなされる。ニューハウスやルシエの作品においても、既存の音楽経験とは異なる時間経験がもたらされる。このように、作者の注意の焦点が音響の時間的配置ではなく空間的配置に変化していること、また、受容者が計測可能な時間ではなく持続を経験すること、これがサウンド・インスタレーションの特徴だと整理できるだろう。こうした制作時の焦点の変化や時間経験についての議論は本章第三節でより詳細に検討する。

二　歴史的背景

本章では第一項でサウンド・インスタレーションが出現してきた歴史的経緯を概括的に整理しておく。続く第二項で視覚美術の文脈から見たサウンド・インスタレーションについても整理を試みる。

一　ゲンダイオンガクの文脈：サウンド・インスタレーションが出現した歴史

サウンド・インスタレーションの最初期の代表例としては、多くの場合、（五）マックス・ニューハウス《タイムズ・スクウェア》が挙げられる。その起源には、（二）一九五〇年代以降のケージによる音楽的素材としての環境音

［6］ニューハウスの作品タイトルに「時間」という単語が使われていること、ルシエの作品タイトルに「音楽」という単語が使われていることは、二人の作品が既存の時間経験や音楽経験と異なることを示唆しているのかもしれない。

189

への注目、あるいは、さらにその影響源としての（一）一九二〇年代のエリック・サティ《家具の音楽》などが参照される。また、同時代に並行して出現した現象として、（三）一九七〇年代に広まったR・M・シェーファーによるサウンドスケープの思想と、（四）一九七〇年代後半以降のブライアン・イーノによるアンビエント・ミュージックに言及されることが多い。つまり、ケージ的な実験音楽が環境音に注意を促すことで、様々なタイプの環境音楽やシェーファーのサウンドスケープの思想が登場するのと同時並行的に、環境音を利用する（必ずしも「音楽」という

ディシプリンに限定されない）音響芸術としてのサウンド・インスタレーションが登場した、という語りである。サウンド・インスタレーションの歴史についてはいくつかの語り方が可能だろうが、以下ではガスシア・ウーズーニアンによる整理（Ouzounian 2013）を参照しつつ、（一）から（五）を年代順にまとめることで概括的な記述を目指す。また、最後に、同じくウーズーニアンの研究を参照しつつ、（六）聴取者の身体を場所として用いるサウンド・インスタレーションの出現についても語っておきたい[7]。

（一）（ケージの起点としての）エリック・サティ《家具の音楽》（一九二〇年）

一九二〇年にサティ [Eric Satie, 1866-1925] は《家具の音楽 [musique d'ameublement]》（一九二〇年）を構想した。それは（ジョン・ケージが引用した）サティの言葉によれば「メロディアスで、ナイフとフォークの音を和らげるけれど、それを支配したり自身を押し付けたりしない音楽」であり、「一緒に食事している友人達との間に時にやってくる、あの重苦しい沈黙を埋め」たり、「会話のやり取りの中にがやがや入り込んでくる通りのノイズを中和する」音楽（Cage 1958: 76）、つまり日本語でいうBGMのようなコンセプトだった。これは、一二小節が何度も反復される管弦楽曲で、三楽章の各曲の名前はそれぞれ「一・県知事の私室の壁紙」「二・錬鉄の綴れ織り」「三・音のタイル張り舗道」という。

190

（二）　一九五〇年代以降のケージによる環境音への注目

　一九四〇年代からケージはサティを重視しており、一九五〇年代以降に自分が環境音を導入したことに関連づけて、サティの環境音に対する関心に言及している。ケージは《家具の音楽》について「ナイフとフォークの音を考慮に入れることがなぜ必要なのか？［…］これは、明らかに、意図的な行為を周囲の非意図的な行為と関係づける、という問題なのだ」（Cage 1958: 80）と語っている。ただし、サティとケージの環境音へのアプローチは異なり、芸術音楽の環境化と環境音の芸術化の対立として定式化できる。サティの目的は自らの音楽作品が環境となることであるのに対して、ケージの目的は環境音を自らの音楽作品に取り込む[8]——つまりケージの場合、あくまでも自らの音楽作品は残存する——ことだったのである。とはいえ、ケージが環境音に注意を向けること、環境音と音楽作品を必然的に関連づける態度をサティから学んだことは確かだろう。こうして実験音楽は「環境音」を音楽的素材として用いるようになった。実験音楽における音楽的素材の拡大の戦略と音楽的素材としての環境音の利用については、第三章と第四章[9]も参照していただきたい。

［7］ウーズーニアン（Ouzounian 2013）でもニューハウスの活動（五）を契機として位置づけているが、同時代の現象であるサウンドスケープの思想（三）への言及が少なく、アンビエントミュージック（四）への言及も皆無である点で私の整理と異なる。また、私の整理では前史にあたる部分（二）を詳しく記述している。どのように記述しているかについては注9参照のこと。ちなみに、ウーズーニアンは、サウンド・インスタレーションを以下の領域において根本的な変革をもたらした、とまとめている。空間と時間の概念、聴覚的想像力における場所の重要性、彫刻と建築の音楽と音響芸術との侵入、美的経験における公衆の役割である（Ouzounian 2013: 73）。これは、ある表現形態を芸術史のみならず思想史的に位置づける指摘だが、本書では、サウンド・アートとサウンド・インスタレーションの思想史的な意義については踏み込んでいない。

［8］マイケル・ナイマンが指摘するように、サティとケージでは聴取対象が異なる。サティにとって環境音は積極的な聴取対象ではないが、ケージにとっては、環境音こそが聴取対象である。《4'33"》（一九五二年）とは、聴き手は聴衆のざわめきなどの「環境音」を積極的に興味深く聴くべし、という作曲家ケージのマニフェストである（Nyman 1993: 70、あるいは本書第三章を参照）。

（三）　一九七〇年代に広まったR・M・シェーファーによるサウンドスケープの思想

先進国における工業化などが進行した結果として一九六〇年代以降に高まっていった環境に対する社会的な関心（例えば、カーソン（1974）など）の延長線上で、あるいは、環境の音を美的に捉えて自らの音楽作品に取り込もうとするケージ的な実験音楽の影響下で、カナダの作曲家／音楽教育家／思想家のシェーファー［Raymond Murray Schafer, 1933-2021］は、一九六〇年代後半から七〇年代にかけて、ランドスケープ（風景）という言葉を模した「サウンドスケープ（音の風景、音環境）」という概念を提唱し始めた。その詳細は、（ニューハウスが《タイムズ・スクウェア》を発表したのと同じ）一九七七年に出版された、シェーファー（と彼の研究グループ）の博物学的な学識が披瀝される『世界の調律』に詳しい（シェーファー 1986）。彼は世界の音環境をある種の音楽作品に例えることで、（作曲家が音楽作品を作曲するように）サウンドスケープを調整するサウンドスケープ・デザイナーという存在を構想した。シェーファーは（実験）音楽をヒントに、しかし、音楽芸術という領域を超えて、環境音にアプローチするやり方を切り開いたと言えよう。その地平は多くのアーティストや研究者に継承発展され（Truax 1978, 1984; クラウス 2014 など）、近年では聴覚的経験だけを強調するその方向性を批判する立場もあるが（Ingold 2007; 和泉 2018）、彼が世界の音環境に注意を向けた功績は否定すべくもない。中川真（2007）も、環境音に注意するという点にサウンド・アートという芸術とサウンドスケープの思想との重要な共通点を見出している（中川真 2007: 20）。

（四）　一九七〇年代後半以降のブライアン・イーノによるアンビエント・ミュージック

ブライアン・イーノ［Brian Eno, 1948-］は一九七〇年代にアンビエント・ミュージックを創始し、ケージとは異なるやり方で環境音と自らの音楽作品を関連づけた。彼のアンビエント・ミュージックは、BGMやサティ《家具の音楽》と同じくそれ自身に注意を向けられることを目指さないが、同時に、自らに注意を向けられても構わない、とする音楽だった。そして結果的に、その音楽が存在することで環境や空間や場所に対する聴き手の知覚が変容するこ

192

とを狙いとするものだった。彼が初めて「アンビエント・ミュージック」を制作したのは一九七五年で、アルバム *Music for Airports*（一九七八年、図6-3）のライナーノーツには「アンビエント・ミュージック」は様々なレベルの聴取のあり方を、そのうちのどれかを強調することなしに、受け入れなくてはならない。この音楽は注意深いものであ

[9] ちなみに、ウーズーニアン（Ouzounian 2013）は、本章の整理では（二）一九五〇年代以降のケージによる環境音への注目において語る段階を、三段階に分けて言及している。①ゲンダイオンガクにおける作曲パラメーターとしての空間性の導入、②音よりも空間に注意の焦点が置かれるフルクサスのパフォーマンス、③ヨーゼフ・ボイスや一九七〇年代にサン・フランシスコのベイエリアにいたアーティスト（および「Space/Time/Sound: Conceptual Art in the San Francisco Bay Area, the 1970s」（一九七九〜一九八〇年）という展覧会）など、彫刻の一要素として音を使うアーティストの出現である。順に要約しておく。
①については、ル・コルビュジェのフィリップス館のためにエドガー・ヴァレーズが作った音楽《Poème électronique》（一九五八年）や、シュトックハウゼンが導入した作曲パラメーターとしての「空間」といった事例が言及される。ただし、ここではまだ聴衆のことは問題にされていない、とも述べられる。
②については、（本書第三章では、フルクサスにおけるコンセプチュアル・サウンドの事例を強調したが）ウーズーニアンは、フルクサスの「イベント」パフォーマンスでは空間のなかで作品が発表されることを強調し、オノ・ヨーコの《テープ・ピース》やラ・モンテ・ヤングの事例に言及している。
③については、一九七九年十二月から一九八〇年二月に行われた展覧会「Space/Time/Sound: Conceptual Art in the San Francisco bay Area, the 1970s」とここに参加した二人のベイエリアのアーティストをとりあげ、キュレーターであるSuzanne Foleyやトム・マリオーニ、テリー・フォックスといった参加作家——多くは第二章でとりあげた作家と重なる——に言及する。この展覧会とフルクサスの実践との間をつなぐ存在、つまり、音やパフォーマンスをも「彫刻」として扱う態度の起源は、ヨーゼフ・ボイスであると指摘する（Ouzounian 2013: 80）。

[10] シェーファーがサウンドスケープという言葉と概念を一般化したのは間違いない。ただし、「サウンドスケープ」という言葉を「発明」したのはシェーファーではない。そのため、アルヴィン・ルシエと同じく本書執筆中の二〇二一年八月十四日に亡くなったシェーファーの逝去記事では、シェーファーはサウンドスケープという概念を《発明》ではなく「提唱」した、という記述が多かった。あるいは、「音の風景」という意味での「soundscape」という言葉の初出は、どうやら都市計画領域の論文（Southworth 1969）であり、その論文著者であるマイケル・サウスワース［Michael Southworth］がMITに提出した一九六七年の修士論文である。ただし、Google タイムラインなどを用いて検証すると、「音の風景」という意味ではなく、音楽作品の別名称として「soundscape」を使う言い方は、さらにそれ以前にまで遡るようだ（Picker 2019）。

るとともに、無視できるものでもなければ聴
かれている。この音楽は聴き手に聴こえるか聴こえないかぎりぎりの
境目で「光の色や雨の音と同じように、環境の一部と化した音楽」（Eno
1975）であり、音楽家の感情表現も何らかの物語表現も目指さず、ただ、
環境に伴奏し、その空間や場所の知覚に何らかの影響を与えようとす
る音楽なのである（Eno 1996; 金子 2008; 桝矢 2001; Scoates 2019; タム 1994
など）。アンビエント・ミュージックもまた世界の音環境に人々の注意
を向けるものであり、それゆえ、表現形態は異なるがサウンド・イン
スタレーションと同様の問題意識を共有するものだといえよう。

（五）マックス・ニューハウス《タイムズ・スクウェア》（一九七七－
一九九二年、二〇〇二年－）
環境としての音楽の利用という志向と音楽のための環境音の利用とい
う志向が交差するどこかで、音楽作品におけ
る始まりと終わりという時間的枠組みにとらわれずに音を用いる音響芸術、という発想が出現したと私は考える。自
覚的に空間／環境に音響を設置した最初期の作品として画期とされるのが、既に第一節で紹介したマックス・ニュー
ハウス《タイムズ・スクウェア》（　一八六頁参照）である。打楽器奏者として活動し、多くの実験音楽作品に参加し
ていたニューハウスであるが、始まりと終わりという時間的枠組みがあり、作曲家のエクリチュールに基づき演奏家
が音響を現実化する音響作品を作曲するのではなく、それ以外のやり方で、環境の音に受容者の注意を向けたのがこ
の作品である。

ニューハウスがこのような作品を考案するに至るまでの前史については、本人の著作（Neuhaus 1994a, 1994b,
1994c）やいくつかの先行研究（Cox 2018; 小寺 2021; Ouzounian 2013 など）に詳しい。それらによると、ニューハウスは、

図 6-3　アルバム *Music for Airports*（1978 年）
　　　　　ジャケット表紙

《Drive-in Music》（一九六七年）という作品を制作し、また《LISTEN》（一九六六-一九七六年、図6-4）というプロジェクトを遂行することで、《タイムズ・スクウェア》を構想するようになったようだ。

《Drive-in Music》は、一九六七年一〇月から半年程度、ニューヨーク州バッファローのリンカーン・パークウェイ沿いにラジオの送信機を複数台設置し、その通りを走る自動車のカーラジオにその電波を受信させ、音を発生させるものだった。場所によって送信される信号は異なっていたため、その通りを走ることで聴こえてくる音は変化した。

Max Neuhaus, *Listen* poster, with photo by Peter Moore

図6-4　マックス・ニューハウス《LISTEN》
（1966-1976 年）

ニューハウスが意識的に「サウンド・インスタレーション」という言葉を使うようになったのは一九七〇年代初頭らしく、この作品は遡及的に「サウンド・インスタレーション」と呼ばれるようになった。移動式ドライブ・イン・シアターの音声版のようなもの、あるいは、特別製のヘッドフォンを付けて歩き回りながら電磁気をピックアップするクリスティーナ・クービッシュ［Christina Kubisch, 1948-］のサウンド・インスタレーションの自動車移動版、などを想像すれば良いだろうか。小寺が指摘するように、タイトルに「音楽」という語を含むこの作品を、ニューハウスが、既存の音楽と明確に異なるものだとは考えていなかった可能性は高そうだ（小寺 2021: 87）。しかし、この作品において、「音楽」の制作者としてのニューハウスの意識が音響の時間的配置よりも空間的配置にあったことも確かだろう。

また、《LISTEN》とは、聴衆をマンハッタンの街角のある一角に招待[12]し、自由に聴取させるものだった。こうした作品形態をウーズニアン

[11]「サウンディング・スペース——9つの音響空間」（初台ICC、二〇〇三年七月十一日-九月二八日）で展示された《イースト・オブ・オアシス——音への12の入口 [East of Oasis - twelve gates to sound]》（二〇〇三年、図6-5）などを念頭に置いている。

は「パブリック・リスニング・ウォーク」(Ouzounian 2013: 82)、アラン・クエフ [Alain Cueff] は「サウンド・ウォーク」(Neuhaus 1994a: 87)と表現している。サウンドウォークとは、一九七〇年代以降に行われるようになった環境音あるいはサウンドスケープに耳を澄ませながら行う散歩のことである[13]。聴衆はニューハウスの主導で街の音に耳を傾けながら街歩きを行った。ウーズーニアンによれば、「《LISTEN》という作品における」聴取の訓練などを通じて、ニューハウスは、日常生活のなかに統合できる集中的な聴取モードを聴取者に教えることで、聴取者の日常環境に対する関係性を恒久的に変えようとした」(Ouzounian 2013: 82)。

こうした作品を経た後にニューハウスは《タイムズ・スクウェア》を制作した。ウーズーニアンが指摘するように、ニューハウスのサウンド・インスタレーションは、日常的な聴取に関するプロジェクトをより永続的な形態に成長させたものだと解釈することもできるだろう(Ouzounian 2013: 82-83)。ニューハウスにとって、サウンド・インスタレーションとは、環境音に対する集中的な聴取を可能とする永続的な場所でもあったのである。

(六) 聴取者の身体を場所として用いるサウンド・インスタレーションの出現

以上でサウンド・インスタレーションの出現に至る経緯については整理できた。ウーズーニアンはさらに、身体を場所として用いる実践の出現についても言及している。簡単に紹介しておこう。

代表的事例としては、ローリー・アンダーソン [Laurie Anderson, 1947-]《ハンドフォン・テーブル [Handphone

図6-5 クリスティーナ・クービッシュ《イースト・オブ・オアシス——音への12の入口》(2003年)

Table》》（一九七八年、図6-6）や、一九六〇年代後半から構想されていたベルンハルト・ライトナー［Bernhard Leitner, 1938-］《サウンド・チェア［Ton Liege］》（一九七六年、図6-7）が挙げられる。ここでは《ハンドフォン・テーブル》を紹介するが、この作品は、木製の机一台と二脚の椅子から構成される、次のような作品である。受容者は椅

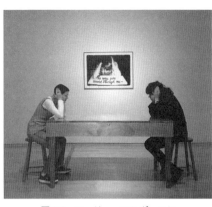

図6-6　ローリー・アンダーソン
《ハンドフォン・テーブル》（1978年）

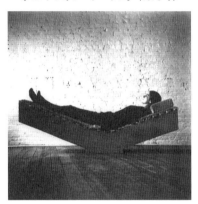

図6-7　ベルンハルト・ライトナー
《サウンド・チェア》（1976年）

子に座ることができるので、椅子に座ってテーブルに向かう。すると机の上に二箇所のくぼみがあることに気づく。ちょうど良い距離なので、そこに肘をついて両手で頭を抱え込む姿勢を取る。すると、耳を覆う掌に振動が伝わってくる。骨伝導で耳に振動が伝わり、音響知覚が生じる。聞こえてくるのは一七世紀の詩人の詩をローリー・ア

［12］　ニューハウスは《LISTEN》を各所で行っており、マンハッタンで行ったのは最初のものである。このことに関する小寺未知留さんの教示に感謝する。ニューハウスの作品詳細についてはチャールズ・エプリーの博士論文（Eppley 2017: 108など）やウーズーニアンの別稿（Ouzounian 2021a: 115）も参照のこと。

［13］　シェーファーと同じくワールド・サウンドスケープ・プロジェクトに関わっていたヒルデガルド・ウェスターカンプが（正確には「サウンドウォーク」という言葉は用いていないが）「サウンドウォーキングは環境に耳を澄ませることが目的の遠足である」と定義したのが一九七四年である（Westerkamp 1974）。ニューハウスについて論じたクェフは「サウンド・ウォーク［sound walk］」という表記を用いているが、「サウンドウォーク［soundwalk］」とつなげて固有名詞として記述する場合のほうが多い。この形態の活動に関する美学的歴史的考察はウーズーニアンの仕事（Ouzounian 2014, 2021bなど）が出発点となろう。

ンダーソンが朗読する音声である。私は二〇一二年にカール
スルーエのZKMで行われた「Sound Art: Klang als Medium
der Kunst」展（Weibel 2019）でこの作品を体験した。その時
の私は聞こえてくる音の詳細までは知らなかったが、（空気振動
は生じていないので）机に触れていない時は何も聞こえないのに、
作品に自分の身体を設置すると音響知覚が生じるという体験は、
通常の音響知覚／聴覚経験とは異なり、新しい身体の使い方
を教えられるかのようで、非常に新鮮で刺激的だった。聴取者、
あるいは鑑賞者の身体を音響生成の場所として活用するこう
した作品は、現在に至るまで他にも多く作られている。

これらはいずれも本書でいうところの〈音のある美術〉の古典的作品として有名で、わざわざサウンド・インスタレーションの事例として考察する必要はないかもしれない。しかしながら、ウーズーニアンがサウンド・インスタレーションの事例としてこれらに言及する理由は重要だろう。それは、サウンド・インスタレーションやサウンド・スカルプチュアの「場所」となる作品のなかに「聴取者の身体がサウンド・インスタレーションやサウンド・スカルプチュアの『場所』となる作品」も作られるようになったからである（Ouzounian 2013: 83）。つまり、身体を場所として活用するサウンド・インスタレーションが出現したと考えるのである。ウーズーニアンはアンリ・ルフェーヴル［Henri Lefebvre］の「空間の生産」概念に言及し、身体を場所として考えることによりサウンド・インスタレーションにおける空間は聴取者の身体をも含みこんだ形で生産的な要素となっている、と論じている。「空間の生産」概念や空間が備え持つ創造性は聴取者の身体と身体の関係性は興味深い問題だが、ここでは、聴取者の身体の創造性を利用する作品が出現しているということを確認するだけで留めておく。この論点には本章の最後にもう一度触れる。

図6-8　藤本由紀夫《Ears of the Rooftop》（1990年）

二　現代美術の文脈：環境芸術という問題

一　エンバイロメンタル・アート

ここまでゲンダイオンガクの文脈におけるサウンド・インスタレーションの出現経緯をみてきたが、視覚美術の文脈からも簡単に考えておこう。視覚美術の文脈において、サウンド・インスタレーションはインスタレーションにせよ、環境という表現形態あるいは環境芸術 [environmental art] の亜種として理解されるだろう。インスタレーションにせよ、環境

[16] こうした参加型椅子作品（とでも呼べようか）のある種の極点に、藤本由紀夫のパイプに耳をあてる作品シリーズがある。《Ears with Chair》と名付けられたこのシリーズは、様々な機会に各所で展示されてきた。私もいくつかの機会に体験してきたし、二〇〇五年十二月二三日に開催された「美術館の遠足9／10」のために制作されたDVD『YUKIO FUJIMOTO・HERE & THERE』に収録されている映像は、この作品（ここでは《Ears of the Rooftop》（一九九〇年）（図6-8）というタイトルである）をかなりうまく紹介しているものだと思う。

これは、雨樋のような二三メートルのパイプ二本と椅子から作られている。受容者はこの椅子に座ると、ちょうど耳の部分にパイプの片端が位置する。そのパイプには何の仕掛けも施されていないが、パイプのもう片方の穴から入ってくる音は、パイプの中で反響と共鳴を繰り返すことで、座った人間の耳元に届く頃にはその響きをすっかり変容させている。ディジリドゥを思わせるような音色にもなるが、基本的には、作品が設置されている空間や環境の音がかなり変容した音を耳にする。屋外ならば交通音や雑踏音が、屋内ならば人の話し声や靴音が、その響きを変容させ、受容者は、変容した音と変容する前の音とを同時に耳にする。　環境音のあり方に改めて注意を促すきっかけとなるという点では、ニューハウスの試みに通底する問題意識を持っているといえよう。そしてこれは、椅子が音を発するわけではなく、しかし身体が音を生成する場所として機能するという点で、身体を場所として用いるサウンド・インスタレーションのある種の極点だ、と位置づけられるのではないだろうか。

[15] 例えば、「Soundings」展（MoMA、NY、二〇一三年）に出品されていた作品群のなかでは、セルゲイ・チュレプニン [Sergei Tcherepnin]《Motor-Matter Bench》（二〇一三年）が該当する。この作品については附論（☞二三四頁）も参照のこと。
また、日本の evala がシナスタジアラボに協力し、Media Ambition Tokyo 2021 で展示された《Synesthesia X1 - 2.44 波象 (Hazo)》（二〇二一年）は、四四個の振動子（あるいはスピーカー）からなる椅子で、その椅子に座る、というか寝転び、真っ暗闇の中で四四個のスピーカーから振動を感受して、全身で聴くという至福の体験を得られる作品（あるいはマッサージチェア）である（Sound & Recording 編集部 2021）。

[14] 同じ展覧会で体験できたライトナーの《サウンド・チェア》は、複数のスピーカーが取り付けられた椅子に鑑賞者が座ると音響が聴こえてくる、という作品だった。硬くて座りにくい、という感想を持ったことだけを覚えている。

芸術にせよ、物体としてのオブジェ単体が提示されるのではなく、作者の制作物（としてのオブジェ）と周囲の空間あるいは環境との関係性をも含みこんだ形で提示されるので、必然的に、視覚的要素のみならず聴覚的要素も提示される。[17]以下では、サウンド・インスタレーションが出現してきた視覚美術における文脈を検討するために、環境芸術という動向について言及しておこう。

　環境芸術とは、字義どおり環境を主題とする芸術なのだとすれば風景画や山水画に端を発するともいえそうだが、多くの場合、一九六〇年代以降の現代美術における諸傾向を指して用いられる言葉である。これは、ランド・アート、アース・アート、アースワークといった、土、岩、木、鉄など自然の素材を用いて、砂漠や平原など自然環境のなかで作品を提示する表現形態、あるいは、アラン・カプロウが「ハプニング」の前段階として言及しているものである。

　前者は、例えばイサム・ノグチ [1904-1988] の構想した公園などが最初期の例とされ（後に札幌のモエレ沼公園においてその構想の一部は実現されている）、ロバート・スミッソン [Robert Smithson, 1938-1973]《スパイラル・ジェティ [Spiral Jetty]》（一九七〇年、図6-9）（ユタ州のグレート・ソルト湖にある長さ一五〇〇フィートの土砂や岩石や塩でできた長い突堤で、先端が渦巻状になっている）やウォルター・デ・マリア [Walter De Maria, 1935-2013]《ライトニング・フィールド [The

図6-9　ロバート・スミッソン
《スパイラル・ジェティ》（1970 年）

図6-10　ウォルター・デ・マリア
《ライトニング・フィールド》（1977 年）

Lightning Field]》（一九七七年、図6-10）（ニューメキシコ州西部の砂漠にある人工的な建築物のない一マイル×一キロメートルの範囲の平原に、四〇〇本のステンレス製のポールが二二〇フィート（＝約六七メートル）間隔で格子状に立てられており、ポールに落雷する雷の光や轟音を体験することが期待されている）などが代表的作例だろう（アトキンス 1993 など）。

後者について、カプロウは「アッサンブラージュ、エンバイロメント、ハプニング [Assemblage, Environments & Happening]」（一九六六年）という文章（Kaprow 1966）のなかで「エンバイロメント」という言葉を使っている。カプロウは、自身の提唱する「ハプニング」の前段階に「アッサンブラージュ」と「エンバイロメント」があるとする。カプロウによれば、「アッサンブラージュ」とは「様々な構成要素を持つ作品総体」（Kaprow 1966: 704）のことであり、従来からあったコラージュの手法を三次元的に展開して二次元平面上に日用品や廃品を貼り付けたロバート・ラウシェンバーグ [Robert Rauschenberg, 1925-2008] のコンバイン絵画など、伝統的な絵画から完全に離脱したものを指す。また「エンバイロメント」とは「一般的には静かな状況で、一人または数人の人間が歩いたり這ったり、横になったり座ったりするための状況である。人は見たり、ときには聞いたり、食べたり飲んだり、家庭用品を動かすように

［17］　多くの場合、音や聴覚などの要素は必ずしも主要な要素ではなく、付属的な要素にすぎないものとして理解されており、わざわざ「サウンド」という言葉を付け加える必要はないかもしれない。とはいえ、付属的要素にすぎないかもしれないにせよ、音や聴覚などの要素が現代美術の領域に含みこまれるようになった事例として、本書にとっては重要な領域である。

［18］　ロバート・アトキンスの『現代美術のキーワード』（アトキンス 1993）では、「エンヴァイアラメンタル・アート［環境芸術］」の項目説明によれば、その主要作家は、マイケル・ハイザー [Michael Heizer, 1944-]、ナンシー・ホルト [Nancy Holt, 1938-2014]、リチャード・ロング [Richard Long, 1945-]、スミッソンなどである。また、「アース・アート」あるいは「エンヴァイアラメンタル・アート［環境芸術］」とは、一九六〇年代の二大関心事を共有したアーティストによる世界的な芸術運動のことをいう。関心事とはすなわち、芸術の商業化を拒絶すること、そして「野に還れ」的な反都会主義を唱え地球という惑星へ精神的な回帰を目ざすなど、台頭しつつあったエコロジカル・ムーヴメントを支持することの二つである」と説明される。さらに、「プロセス・アートのアーティストは作品の内に存在する自然のリズムや作用と共鳴しあうのに対し、アース・アートのアーティストは自然そのものに直接身を委ねるところに違いがある」という説明が付されている。

諸要素を並べ替えたりする。あるいは、鑑賞者かつ参加者はその作品固有のプロセスを再現し、継続するよう求められる」（Kaprow 1966: 705）。こうした特徴のすべてが、少なくとも人間に対しては、ある程度思慮深く、瞑想的な振る舞いをするよう示唆している」（Kaprow 1966: 705）。対して、「ハプニング」は「エンバイロメント」つまり環境芸術と「コインの裏表」（Kaprow 1966: 705）ではあるが、「エンバイロメント」における諸要素をより自覚的かつ積極的に活用するもの、と位置づけられる。カプロウは以下のように説明する。

エンバイロメントは自由にどんなメディアも使うしどの感覚にも訴えるけれども、今まで主として強調されてきたのは、視覚的、触覚的、操作的な事項だった。（空間ではなく）時間、（有形物ではなく）音、（物理的な環境ではなく）人間という物理的な存在は、従属的な要素とされがちだ。しかしながら、これらの従属的な要素の持つ可能性を増幅させたいとしてみよう。その目的は、構成要素の統一された領域の実現にあり、そこでは構成要素のすべては理論的に同等であり、ときには完全に等しくなるだろう。そのためには、構成要素をより念入りに作動させ、人々により多くの責任を与え、非生物的な部分には全体に合わせた役割を与える必要がある。時間は様々な重みを与えられ、圧縮され、引き延ばされるだろう。音はそのまま発せられるだろう。事物はより様々に動き出すよう設定されなければならないだろう。こうしたことを実現するイベントを「ハプニング」と呼ぶことが多くなってきた。（Kaprow 1966: 705）

つまり、「エンバイロメント」も「ハプニング」も、一つあるいは複数の屋内空間あるいは屋外環境を用いて音や光などのあらゆる非生物的な要素を素材とすると同時に、パフォーマーや参加者としての鑑賞者（の身体的精神的動作など）をも含みこむ表現形態である。そのなかでも、時間、音響、作品の受容者といった要素を意識的に活用するのが「ハプニング」だというわけだ。

202

サウンド・アートやサウンド・インスタレーションに直接的につながるわけではないが、（フルクサスの「イベント」という身体的パフォーマンスが音響を現代美術の領域に導入することに貢献したのと同じ程度には）環境芸術（やハプニング）も音響を現代美術の領域に導入した、とまとめておこう。

二　日本における「環境芸術」[19]

現代美術に音響を導入した事例として、日本における「環境芸術」[20]の展開は興味深い。というのも、日本では「ハ

日本における「環境芸術」は日本独自の文脈の産物だといえる。千葉成夫は、こうした一九六〇年代日本に特有の「環境芸術」やそれを発展させてテクノロジーを駆使する動向を「環境芸術」と呼ぶことを批判する（千葉 1986: 103-108 = 2021: 150-155）。千葉は山口勝弘の考える「環境芸術」の定義を拒否して次のように述べる。

［…］欧米における「環境芸術」に対応する日本の動向をかりに特定するとすれば、それは、「反芸術」と六〇年代中期の諸動向のなかにもとめられるだろう。「環境芸術」を欧米の原義に忠実に理解するなら、それらをこそ「環境芸術」と名付けるべきで、欧米の「環境芸術」の一部分だけを拡大し、しかもテクノロジーへ一元化させたものを「環境芸術」であるとする通念は、ただされなければならない。（千葉 1986: 106 = 2021: 154）

千葉の考える「欧米における「環境芸術」に対応する日本の動向」とは、「初期「具体」から「反芸術」、そしてハイレッド・センターやその周辺の動向などのなかにみとめられる、アクションやハプニングや観客参加をふくんだ傾向」（千葉 1986: 105 = 2021: 153）である。そのため千葉は、日本では山口勝弘がいうような、六〇年代後半から発展し七〇年の大阪万博を迎えるテクノロジーを駆使した芸術——山口があげるのは下記の事例：一九六六年九月「色彩と空間」展、十一月のエンバイラメント・フェスティヴァル、四月「空間から環境へ」展、一九六八年六月「現代の空間68〈光と環境〉」展、一九六九年二月「クロストークインターメディア・フェスティヴァル、四月「エレクトロ・マジカ69」展、コンピューター・アートの「CTG」などである——よりもむしろ、初期「具体」から「反芸術」あるいはハイレッド・センターとその周辺の動向におけるアクションやハプニングや観客参加を含んだ傾向をこそ「環境芸術」と呼ぶべきだ、と主張するわけである。

[19] 本項の記述は中川（2021）を参照。
[20] 日本における「環境芸術」に対応する日本の動向も、環境芸術からポップ・アートへと至る過程で出てきた「芸術そのものを問い直すという問題意識」（千葉 1986: 106 = 2021: 154）を共有していると千葉は考える。「環境芸術」とは「色彩だけでなく光も音も動きもふくみ、あらゆる素材から成る、空間全体を総合化する形式」であり、ハプニングやイベントやアッサンブラージュと、相互排他的ではなく、切り離しがたく結びついていた（千葉 1986: 105 = 2021: 153）。

プニング」と「エンバイロメント」の区別が曖昧なままに「環境芸術」[21]という旗印が掲げられ、その旗印のもとで、美術家、写真家、デザイナー、建築家、作曲家、批評家などが集結するある種の総合芸術が構想されたように思われるからだ。

一九六〇年代の日本では、同時代の海外における現代美術の動向を反映しようとした批評家らの先導もあり、「環境芸術」という動向が出現し、そのなかで、音を扱う芸術も多く作られた。この流れは、先に取り上げたカプロウの文章が著されたのと同じ一九六六年に結成された「エンバイラメントの会」や、そのメンバーの多くが参加した東野芳明企画の「空間から環境へ」展、さらにはその発展型としての一九七〇年の大阪万博や一九七〇年代のポストもの派における音響再生産技術を用いる諸作品につながる流れとして整理できるだろう。

エンバイラメントの会には、様々な領域の拡大や融合をめざし、美術、デザイン、建築、写真、音楽の分野から三八名が集結した。その前身には、瀧口修造、東野芳明、中原佑介らが関わった「PERSONA」展（銀座松屋、一九六六年十一月一ー十六日）と、東野芳明、磯崎新、山口勝弘らが出品した「色彩と空間」展（南画廊、一九六六年九月二六日ー一〇月十三日）といった一連の展覧会がある。その後、エンバイラメントの会準備委員会が組織され、エンバイラメントの会による「空間から環境へ」展（銀座松屋、一九六六年十一月十一ー十六日）が開催された（図6－11）。副題は「絵画＋彫刻＋写真＋デザイン＋建築＋音楽の総合」である。この展覧会の関連企画として、十一月十四日には草月ホールで「ハプニングス」なるコンサートも開催された（このように「エンバイロメント」と「ハプニング」は厳密に区別されなかった）。ここでは、エンバイラメントの会のメンバーに加えて、武満徹や、同じく諸ジャンルの拡大や融合をめざして「インターメディア」を唱えた芸術運動フルクサスのアーティストである塩見允枝子、ジャスパー・ジョーンズらもパフォーマンスに参加した。

こうした一連の動向では、美術における「建築物の屋内外や鑑賞者を含めた総体」（辻 2014: 229）としての「環境」が探求された。ここには実験工に対する関心が高まり、それゆえ様々なジャンルの作家の作品を並列で展示する空間が探求された。

204

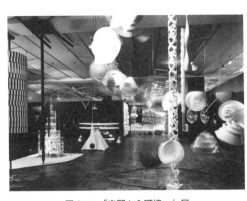

図6-11 「空間から環境へ」展
（銀座松屋，1966年11月11-16日）

房など国内における先行世代への対抗意識を認められるようだが（辻2014）、本書では、この「環境芸術」が日本国内の芸術における音の使用に意欲的であったことを指摘するとともに確認しておきたい[22]。例えば、「空間から環境へ」展の会場図面（図6−12）を確認すると、作曲家一柳慧による「接近すると発音するオブジェ。みえない音の領域が観客との対応をまねく」作品である《Music for Environmental Situation》（一九六六年）の隣には、グラフィック・デザイナー勝井三雄による「透明な立方体の面に印刷された縞模様の回転で、重層化した光学的波紋をおこす」作品や、後に「イメージ・シンセサイザー」を設計するアーティストの坂本正治による「ハーフ・ミラーの多面体。無限に律動化し、深化していく仮象の空間」が展示されていた。つまり、観客は三八名の作家によるこれらの作品を同じ会場内で体験したわけである。

[21] 日本の「環境芸術」が誤解含みで理解されていたことの傍証を二つ示す。
まず、第二章で紹介したバシェの音響彫刻は、日本では初期には、『美術手帖』一九六六年十一月増刊号（275）の「空間から環境へ」展の紹介の一環で言及された。バシェの音響彫刻が「環境芸術」として認識されるという枠組みは理解しにくいが、おそらく、その存在感が大きいので、室内空間との相互関係性のもとで鑑賞されるものとして認識された、ということではないだろうか。
また、刀根康尚（1969）は、「芸術の環境化」の多くは「芸術の無化」に過ぎず、数少ない成功事例としてアンディ・ウォーホルがいる、と評価する文章を書いているが、そこでは「芸術の環境化」と「環境の芸術化」が区別されていない。刀根は、フルクサスの運動は「今やみじめな沈黙状態にある」という現状認識から、フルクサスのテーゼであった（と刀根の考える）「日常生活の環境のもろもろを芸術化することによって芸術の生活化をはかり、芸術を生活の中に解消させようとするもの」を再考する。「日常生活の環境のもろもろを芸術化する」ことは「環境の芸術化」と言うべきであり、「芸術の環境化」とは正反対の志向なので、ここに（当時の）刀根の誤解がうかがえる。

三 言説事例の確認

以上の歴史記述の傍証として、こうした歴史記述に対応した言説の事例を確認しておこう。サウンド・インスタレーションに関する語り方の事例紹介である。

まずは一九九〇年に書かれた庄野泰子「サウンド・インスタレーション」（庄野1990）という小文を見ておこう。これは庄野泰子へのインタビューから構成されたもので、一九九〇年に雑誌『ur』のアンビエント・ミュージック特集号に掲載された。サウンド・インスタレーションをケージ的な実験音楽における「環境への志向」の発展形として位置づける言説の一つであり、短い分量なので参照しやすい。[23]

庄野泰子はサウンド・インスタレーションをこれからの都市デザインに必要なものとしたうえで「その時設置される音というのは、あくまで私たちが環境と交感するためのきっかけを与える、いわば"触媒"として位置づけられるべきで、そこから各人が何を感じどう思うかは、個々の感性や状況に委ねられるべきでしょう」[24]（庄野1990: 40）と述べる。そして、サウンド・インスタレーションの事例として横浜市西鶴屋橋のサウンド・デザイン（図6-13）を挙げ、現代

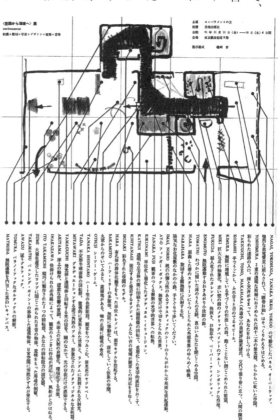

図6-12 磯崎新による「空間から環境へ」展
展覧会場のドローイング

図 6-13　横浜市西鶴屋橋の
サウンド・デザイン

の音環境をテーマに活動する音響的アヴァンギャルドとして、ケージの《0'00"》（一九六二年）、フォンタナの「音の再配置」というコンセプト、そしてニューハウスの《タイムズ・スクウェア》に言及する。さらに、庄野進が環境音楽を美学的に分析して四分類した「環

［22］環境への関心はまた、一柳らによる「音響デザイン」や、さらにその後のサウンドスケープ・デザインの思想につながるともいえる。『美術手帖』一九六八年八月号に掲載された湯浅譲二の記事「今月の焦点 展覧会と音響デザイン」（湯浅 1968）によれば、「数年前から、しばしばテープ音楽をともなう展覧会が行われるようになった」（38）。あげられる事例は、ブルーノ・ムナーリ展における武満徹、ジャン・ティンゲリー展における一柳慧、葦風展における武満徹、サム・フランシス展における一柳慧、立体アウト・イン展における秋山邦晴、岡本太郎の展覧会における武満徹である。湯浅はこれらの試みを「音楽」というよりも「スペース・デザイン」であったと述べる。こうした記録から当時、音楽という枠組みの変化が意識されていた、とも考えられるだろう。

［23］一九七〇年代の日本において「サウンド・アート」と呼ばれる以前の動向を「プロト・サウンド・アート」として論じた北條（2017）は、一九六〇年代のこうした「音響デザイン」の発想は一九七〇年代に、サウンド・インスタレーションなる芸術形態と、サウンドスケープの思想と、ブライアン・イーノのアンビエント・ミュージックがほぼ同時期に日本に輸入されたことにつながったもののひとつだ、と指摘していた。鋭い見解である。日本の環境芸術の文脈を考えるためには重要だろう（中川 2017）。その最良の成果のひとつが、芦川聡の遺稿集として出版された『波の記譜法』（一九八六年）である（小川ほか 1986）。同書の編者の一部が、シェーファーの『世界の調律』を翻訳出版したのも一九八六年である（シェーファー 1986）。この小文は、いかにも、そうした文脈を経た一九九〇年のサウンド・インスタレーション理解であるように思われる。

［24］橋を通行する車の振動が、欄干に仕掛けられた小さな金属音を鳴らす仕組み。橋には「ささやきのきこえる橋」と題された数行の説明文章があるが、実際には、頭上の高速道路の音が大きく、欄干に仕掛けられた音はほとんど聴き取れない。

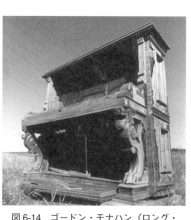

図6-14　ゴードン・モナハン《ロング・エオリアン・ピアノ》（1984年）

境への音楽」（庄野1986）――環境的要素を用いる音楽、環境の中で行われる音楽、環境としての音楽、環境と相互作用する音楽――に言及し、最後にブライアン・イーノのアンビエント・ミュージックに話題が及ぶ。庄野泰子のこの小文では、サウンド・インスタレーションという問題圏について日本で論じる場合に言及されるべき事例が過不足なく取りあげられている[25]。本章第二節第一項で整理した歴史記述の典型的事例といえよう。

また、サウンド・インスタレーションを、ゲンダイオンガクのみならず現代美術をも含めた「環境への志向」の発展形として位置づける言説の事例として、アラン・リクト『サウンドアート』（リクト2010, Licht 2007）を挙げることができる。サウンド・アートというジャンルを概観する同書の第二部「環境とサウンドスケープ」で、リクトは、ケージ以降のあらゆる音への志向や、環境の要素を作品に活用する様々な試みに言及し、芸術活動の場所がコンサート・ホールから環境に移行した、と述べる。いわく、「自然音も人工音も、すべての音に耳を傾けよというケージの主張、これこそがサウンドアートの端緒だ。そして、そのことを追求していくにつれて、コンサート・ホールから環境そのものへとステージが移っていった」（リクト2010: 129）のである。ここでは、ルッソロ、ケージ、シェフェール、シェーファーなどの、実験音楽の正史において常に言及される名前以外にも、多くの事例が取りあげられている。自然の風を利用して音を発する作品群[26]――エオリアン・ハープの原理を利用したゴードン・モナハン [Gordon Monahan, 1956-]《ロング・エオリアン・ピアノ [Long Aeolian Piano]》（一九八四年、図6-14）など――や、アースワーク（あるいはランド・アート）――ウォルター・デ・マリアの作品など――、ヒルデガルド・ウェスターカンプ [Hildegard Westerkamp, 1946-] のフィールド・レコーディングを活用する作家としてデヴィッド・ダン、ブライアン・イーノのアンビエント・ミュー

208

図6-15　村岡三郎・今井祝雄・倉貫徹による共同行為《この偶然の共同行為を一つの事件として（三人の心臓音）》（1972年）

ジック、サイト・スペシフィックではないタイプの作品としてのラジオ・アートなどが取りあげられる（リクト2010: 120）。サウンド・インスタレーションという問題圏の広さを知るために役立つまとめだと言えよう。

リクトの概観は厳密な分

［25］ちなみに、一九五〇年代から二〇〇〇年前後までの『美術手帖』を調査した限りでは、日本における最初のサウンド・インスタレーションはおそらく、一九七二年に村岡三郎らが行った《この偶然の共同行為を一つの事件として》である［図6-15］。一九七二年七月二〇〜三〇日に、大阪市南区道頓堀「コンドル」およびその一帯において、店内にテープレコーダー三台、屋外にスピーカー三台、オシロスコープ三台を設置して、心臓音を放送した、という記録がある（図6-15、執筆者不詳（1972: 12-13）。この作品の録音が、二〇一九年に「日本美術サウンドアーカイヴ」によって販売されており、日本美術サウンドアーカイヴのウェブサイト（日本美術サウンドアーカイヴ2019）にはその情報が残っている。

ただし、当時の『美術手帖』誌上ではまだこの作品を「サウンド・インスタレーション」とはよんでいない。『美術手帖』誌上における「サウンド・インスタレーション」という言葉の初出はおそらく一九八四年一〇月号の「[art focus] calender」という展覧会開催カレンダーに記載されている展覧会名である（239）。「ストライプハウス美術館の音の催し」として「仕掛けられた音たち——サウンド・インスタレーションによる音地図」という名称が記述されている。これは本章第三節で言及する作曲家吉村弘が企画した展覧会である（中川・金子2012; Nakagawa & Kaneko 2017）。

［26］庄野泰子はゴードン・モナハン《エオリアン・ハープ》（一九八四年）と記しているが、モナハンの作品リストにはこのタイトルの作品がないので、おそらく同年のこちらの作品だと思われる。

析や定義を与えるような論考ではなく、具体例の羅列にしか見えない箇所も多いが、随所で興味深い指摘がなされている。本章に関わるものを挙げておくと、サウンド・インスタレーションの意義として、感覚のスケールの拡大を指摘する箇所がある（リクト 2010: 126）。リクトはまず、「時間の消滅」と題された項（リクト 2010: 122-125）で、演奏時間が長大なために「一種のインスタレーションに変容した」（リクト 2010: 124）事例に言及している。ダンサーのイヴォンヌ・レイナー［Yvonne Rainer, 1934-］、ビル・フォンタナ、ベルンハルト・ライトナー、ラ・モンテ・ヤング、エリック・サティ《ヴェクサシオン［Vexation］》（一八九三年頃）において、モートン・フェルドマンらの事例である。そのうえで、「スケール感覚の拡張と変換」という節（リクト 2010: 126-129）において、「音楽がもたらすスケール（尺度／寸法）の感覚を劇的に拡張させたこと——これこそがサウンド・インスタレーションの意味ではないだろうか。ほかの諸芸術における スケール感覚に近似したものは、音楽においては時間の継続、持続、またもちろん音量やオーケストレーション（総合的な調和）によってもたらされてきた」（リクト 2010: 126）と指摘するわけである。本章第二節第一項の（五）では「音楽作品における始まりと終わりという時間的枠組みにとらわれずに音を用いる音響芸術、という発想が出現した」という言い方をしたが、ここでは「スケール（尺度／寸法）の感覚を劇的に拡張させた」と表現されている。リクトの言説は、ゲンダイオンガクのみならず現代美術をも含めた「環境への志向」の発展形としてサウンド・インスタレーションを位置づける言説の事例であり、その意義を感覚の尺度の拡張に求めるもの、と整理できるだろう。

もうひとつ、これは少し特殊な、あるいは個別的な事例かもしれないが、サウンド・インスタレーションを〈世界の写し鏡〉と位置づけるサロメ・フェーゲリンの言説を紹介しておこう〈世界の写し鏡〉［Sonic Possible Worlds: Hearing the Continuum of Sound］（Voegelin 2014）というのは私の言い方である[27]。フェーゲリンは著書『音響が可能とする複数の世界——音響連続体を聞く［Sonic Possible Worlds: Hearing the Continuum of Sound］』（Voegelin 2014）において、何らかのレベルで環境音に関わる作品とその音響経験を多数論じている。同書の目的は「目には見えない音の物質性と私たち自身の音響的主観性とを、言葉を通じて、アクセスできるもの、聞こえるもの、考えられるものにすること」、そして「聴取に基づく作文、哲学と認識論を刷新して

210

複層化する音響的な感受性に向かう作品に基づく作文を訓練すること」である（Voegelin 2014: 2）。フェーゲリンは同書において順序立てて何かを論証するというタイプの学術的な記述を行っていないので、以下では乱暴で単純化したまとめ方になるが、フェーゲリンはおそらく、音を用いる作品を大量に記述し分析することを通じて、聴覚的にアプローチして知覚できる世界の諸相を記述しようとしている。フェーゲリンは、環境経験が単一感覚による世界経験に還元されてしまう傾向を指摘し、サウンドスケープ概念を批判するティム・インゴルド（Ingold 2007; 和泉2018）に同意しながらも、世界の〈複層性と複数性〉を認識するためにも世界の裏側を聞くことは重要だと考える点でインゴルドとは立場が異なる（Voegelin 2014: 9-14）（世界の〈複層性と複数性〉というのは私の言い方である）。フェーゲリンは数多くの作品を分析しており、個々の作品が開示する世界を分類して記述している。私は（フェーゲリンが扱う作品の多くは日本では経験できないこともあり）フェーゲリンの作品記述やその分類の是非をうまく判断できないが、個々の作品の開示する「音響が可能とする複数の世界 [sonic possible worlds]」を記述するというアプローチに好感を抱いている。個々の作品が音を通じて開示する世界はそれぞれ異なり、世界を開示するやり方も作品内部の構造によって異なることから、個々の作品における「音響が可能とする世界」には〈複層性と複数性〉があるのだとフェーゲリンはいう。そこで彼女は、それらの〈複層性と複数性〉を単純に整理してしまわずに、まずはその複雑性を記述して認めていこうとするわけだ。このアプローチは世界の複雑さと多様性を認識するために有効だと私は思う。

[27] リクト（2010）の増補改訂版である Licht（2019）でも、サウンド・アートやサウンド・インスタレーションを、ゲンダイオンガクと現代美術における「環境への志向」の発展形として位置づけるという基本的見解に変化はない。ただし、著作のタイトルは変更しているし、全体的な構造も大きく変化している。リクト（2010）では「環境とサウンドスケープ」という章の中で二〇世紀のゲンダイオンガクと美術の動向をまとめていたが、Licht（2019）では、「サウンド・アートの前史と初期の作品たち」という章の前半に「音と空間」「初期のサウンド・インスタレーション」「サウンド・アートとランド・アート」といった節を設け、そのなかで、ゲンダイオンガクにおける空間化などの問題に言及する。サウンド・インスタレーションの意義を〈感覚の尺度の拡張〉に積極的に位置づける主張は控えられているように思われる。

いずれにせよ、フェーゲリンのアプローチは、サウンド・インスタレーションというジャンルあるいは作品形態が十分に成熟していることの傍証だといえるのではないか。サウンド・インスタレーションとはマックス・ニューハウスだけの徒花などではなく、その後、様々な可能性が追及されることになる可能性に満ちたジャンルだったのである。

三　理論的整理：空間とふたつの時間

一　制作の焦点の変化：音響の時間的配置から空間的配置へ

本節では、サウンド・インスタレーションという表現形態について、第一章と第五章でも参照したクリストフ・コックスの議論を参照しつつ、制作時の焦点が既存の西洋近代芸術音楽とは異なり、音響の時間的配置に変化していること、また受容における時間経験も変質していることを指摘しておきたい。[28]

まず指摘すべきは、第一節で先述したように、音楽制作においては音響の時間的配置が問題になるのに対して、サウンド・インスタレーションにおいては音響の空間的配置が問題になるということである。ゲンダイオンガクは「空間」が作曲パラメーターの一つとして導入されてはいるが、あくまでも音楽作品における音響の時間的配置が問題になる。[29]のに対して、サウンド・インスタレーションは空間の中で展開される空間芸術である。

そうした問題関心の移行は本章第二節第一項で検討したマックス・ニューハウスの事例に観察できる。また、別の事例として、吉村弘の事例を紹介しておこう。

吉村弘 [1940-2003] は日本の作曲家で、近年世界的に再評価の著しい日本の環境音楽のパイオニアのひとりである。一九八〇年代前半に芦川聡とともに国内で初めて環境音楽のアルバム（『ナイン・ポストカード』[30]（一九八二年）をリリースしたり、釧路市立博物館や神奈川県立近代美術館の館内のための音楽やサウンド・ロゴを制作したりしていた。また、彼は、八〇年代半ばばからサウンド・アートの展覧会を企画開催しており、（いくつかの展覧会を企画した後に）六本

212

木ストライプハウス美術館では、毎回二〇数名の参加者によるサウンド・スカルプチュアやサウンド・インスタレーション作品を含む、「Sound Garden」展（一九八七〜一九九四年、全六回）という展覧会シリーズの開催を主導した。[31] 吉村自身も毎回音のある美術作品を出品展示した（中川・金子 2012; Nakagawa & Kaneko 2017）。一九八〇年代の日本では、シェーファーのサウンドスケープの思想やイーノのアンビエント・ミュージックが同時並行的に輸入され、そ

[28] 理論的考察としては、同様の視点で、よりコンパクトに美学的見地からサウンド・アートの歴史的な意義に触れる Carmen Pardo の論文「サウンド・アートの出現：音のケージを開く」[The Emergence of Sound Art: Opening the Cages of Sound]（Pardo 2017）も参考になる。

[29] 議論を混乱させるかもしれないが、音楽作品における時間的枠組みはあらゆる音楽に普遍的であるとは言えない。おそらく、それは中世以降の西洋芸術音楽にとっては本来的で本質的かもしれないが、他の様々な文化の音楽にとって（その多くにも認められるだろうが）決して「本来的」でも「必須」でもないだろう。「始まり」や「終わり」が不明瞭な（そしてそれが何の欠点でもないような）音楽は多くある。つまり、本書はあくまでも西洋近代芸術音楽と差異化されるものとしてのサウンド・アートやサウンド・インスタレーションについて語っている。このことは音楽経験の普遍性とサウンド・インスタレーションとの関連について考えるためには忘れてはならない事項である。とくに答えはないが、記しておく。

[30] 世界各地のレコードディガーやDJあるいはYouTubeアルゴリズムによって、日本のハウス、アンビエント、ニュー・ミュージック、一九八〇年代シティポップや環境音楽が掘り起こされたことで、吉村弘の一九八〇年代の環境音楽もまた二〇一〇年代に Kankyō Ongaku として世界的に再評価された。二〇一八年に *Kankyō Ongaku: Japanese Ambient, Environmental & New Age Music 1980-1990* という コンピレーション・アルバムが、(Spencer Doran a.k.a. Visible Cloak や北沢洋祐らの尽力で) *Light in the Attic* というシアトルのリイシュー・レーベルから発売されたことがよく知られている。これは二〇二〇年グラミー賞最優秀ヒストリカル・アルバム賞部門にもノミネートされた。他にも、吉村弘のアルバムが次々とリイシューされ、二〇二〇年に Netflix が制作したアニメ『日本沈没2020』では、クラブDJが吉村弘のアルバム『Green』（一九八六年）に四つ打ちビートを重ねていた。

[31] 同様に、一九八〇年代日本のシティポップも二一世紀に入ってから世界的に再評価された。ただし、一九八〇年代日本のシティポップは、一九八〇年代には存在していなかったが二〇〇〇年代以降に再評価されることで遡及的に構築されたカテゴリーであり、再評価された Kankyō Ongaku とシティポップの事情は少し異なる。両者の比較や、一九八〇年代環境音楽と二〇一〇年代 Kankyō Ongaku との比較などには興味深い問題だが、本論の射程からは離れるので、今は措く。二〇〇五年には吉村弘の視覚美術作品や環境音楽など活動の全貌を振り返る回顧展も開催された（神奈川県立近代美術館 2005）。二〇二三年にも没後二〇年を記念した展覧会が開催された（吉村弘　風景の音　音の風景）（神奈川県立近代美術館鎌倉別館、二〇二三年四月二九日〜九月三日）。

のなかでニューハウスのサウンド・インスタレーションも、環境音に注意を向ける新しい表現形態として理解されていた。では、環境音楽のパイオニアである作曲家の吉村は、なぜ、視覚美術の文脈で展覧会を開催するようになったのか。吉村自身は次のように述べている。

生態系からしだいに遠ざかっていく都市のなかで、うるおいのある音の風景を求める視座は、音と音楽とのはざまで揺れ動いている。一方、音楽も環境のなかではノイズ化して、ノイズの一種として聞き流されていることが今日の定石的な音の風景になってしまっている。
素朴に音を楽しむ、そんな心のゆとりをもてる空間を模索しながら、この数年来行ってきた活動に、東京六本木のストライプハウス美術館で催される〈サウンド・ガーデン〉がある。（吉村 1990: 157）

つまり吉村は、「素朴に音を楽しむ」空間や場所を模索するために、視覚的空間的な領域の探求に足を踏み入れたのである。
一九七〇年代から、伝統的な作曲家としての活動に飽き足らず、図形楽譜や絵楽譜といった楽譜作品を制作したり、パフォーマンスを行ったり、鈴木昭男 [1941–] や小杉武久 [1938-2018] といったアヴァンギャルドな音響芸術家との交流もあった吉村が、八〇年代以降に楽譜作品や音具といった視覚美術作品を制作するようになるのは、自然な流れだったように思われる（図6–16）。また、「Sound Garden」展以前から個別具体的な場所のための音楽を制作し始め

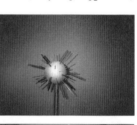

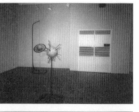

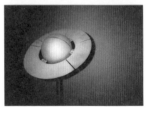

図6-16 吉村弘《こんな星ほしかった》（1990年）（「Sound Garden 3 音ずれてみたい美術館」展示作品）

ていた吉村が、イーノのアンビエント・ミュージックやサウンドスケープの思想に影響を受けて、視覚的空間的な領域における音響を探求し、環境と音との関係性を注意深く観察（あるいは聴取）する場所を作ろうと考えるのも、やはり自然な流れであっただろう。つまり、吉村が環境音楽のみならず視覚美術における音の問題を探究するようになったのは、当時の先鋭的な作曲家の音楽的関心が、時代の文脈のなかで必然的に、（時間的にではなく）空間的に拡大・発展した結果なのだ。制作の焦点が音響の時間的配置から空間的配置に移行した事例として紹介しておく。

そもそもサウンド・インスタレーションとは空間あるいは環境に音響を設置することで、その音を永続的に聴取可能な状態にする表現形態である。だとすれば、制作時の焦点が音響の時間的配置から空間的配置に変化したことはいわば当然のことかもしれない。しかし、この帰結として、制作時の焦点が変化しただけではなく、作品受容における時間経験のあり方が決定的に変質したことは重要である。以下で検討しておこう。

二　サウンド・インスタレーションにおける時間経験の問題

本書でしばしば参照してきた『音の流れ──音、芸術、形而上学 [Sonic Flux: Sound, Art, and Metaphysics]』（Cox 2018）の第五章「音、時間、持続」において、コックスは、始まりと終わりという時間的枠組みを持つ時間芸術としての音楽作品と、永続的に聴取可能な音響を用いる空間芸術としてのサウンド・インスタレーションを含めたサウンド・アートの区別について述べている。コックスによれば、多くの場合、両者を区別するのは「時間と空間との区別

[32]　一九八〇年代前半の日本における音響的アヴァンギャルドにとっては、池袋西武のアール・ヴィヴァンで欧米の音響的アヴァンギャルドを紹介し、自らも音楽制作に取り組んでいた芦川聡の存在が大きかった。夭折した芦川の遺稿集として一九八六年二月に出版された『波の記譜法』の共編者（小川博司、庄野泰子、若尾裕、小川博司、田中直子、鳥越けい子）は、一九八六年十二月に翻訳が出版されたシェーファー『世界の調律』の共訳者（鳥越けい子、庄野泰子、田中直子）と重なる。また、この時期の文化的背景に、創造的音楽教育の開始や民族音楽学の一般化といった事態を見ることも可能かもしれない（中川 2017）。本章で指摘しているのは文脈の一部に過ぎないことをお断りしておく。

215

であると、[…] 若いアーティストや多くの批評家によって考えられてきた。しかし、時間と空間の区別は表面的な

ものである」(Cox 2018: 140)。真の区別は「両者における異なる時間概念」(Cox 2018: 140) にあり、開始と終結を持つ

時間的な枠組みの時間経験と永続的な時間経験との違いこそが重要であるという。ここでいわれる「異なる時間概念」

とは、計測可能な時間と計測されない時間である。

この二つの時間概念の違いと言うとやや難解な印象を与えてしまうかも知れないが、実は多くの人が日々経験的に

理解していることなのではないか。つまり、始まりと終わりが明確に区切られており、その間の時間的経過における

出来事が十分に構造化されている時、私たちはその時間的経過を十分に予測できるものとして、あるいは劇的に方向

づけられたものとして、その盛り上がりや刺激や喜怒哀楽を感じつつ、経験するだろう。対して、始まりも終わりも

気にせず時計も見ずに、例えばひたすら星空や街を行き交う人々を眺めている間は、時間が経過していることさえ意

識せずに、ただひたすら、それらを眺める行為に没頭しているのではないか。これは、本書では第三章第一節第二項

(☞七五頁参照) で説明したように、ジョン・ケージ的な実験音楽をめぐる問題圏においては、オブジェとしての作品

経験とプロセスとしての作品経験との対立としても定式化される時間経験である。

コックスはこの二つの時間経験に関わる歴史的見取り図を次のように説明する。コックスはまず、ベルグソンの持

続概念、モートン・フェルドマンの音楽作品やジョン・ケージの《4'33"》(一九五二年) と《0'00"》(一九六二年) にお

ける時間経験(「ゼロ時間」)に言及することで、計測可能な時間および計測されない時間(すなわち持続)という二つ

の時間経験を抽出する。さらに、音楽という文脈から逸脱させるという点でケージの影響を受けたアーティストとし

てニューハウスを位置づけ、ニューハウスが空間的性質に関心を持つにつれて音楽という文脈から離れていった経緯

を説明する。コックスは、ニューハウスがこのように変化していった原因を、ケージからの影響だけではなく、現代

美術におけるミニマル・アートとインスタレーション(という作品形態)にも求め、マイケル・フリード「芸術と客体

性」(Fried 1995) を参照しながら、ミニマル・アートとインスタレーションにおける時間経験について論述する。コッ

クスによれば「ミニマル・アートとインスタレーションは、無制限の流れの中にあるものとしての時間概念、延々と続く流動する持続を肯定する」[33]（Cox 2018: 149）。ミニマリズムとインスタレーション（における時間経験）からサウンド・アート（の時間経験）が登場したというわけである[34]（Cox 2018: 152）。

コックスが提示するこの歴史的見取り図は有用である。まとめておこう。ケージ以降の実験音楽において音楽という文脈から逸脱することによって、またミニマル・アートとインスタレーション以降に観客参加型の受容が当たり前になることによって、その作品経験の焦点が時間から空間に移行した。また、オブジェ経験としてではなくプロセス経験として時間が経験されるような音響芸術が出現した。それがサウンド・アートだ。これがコックスのパースペクティヴである。　付言しておけば、コックスのより最近の論文（Cox 2021）でも同様の議論が行われている。こちら

[33] コックスによれば、この二つの時間経験の区別とは、計測可能な時間とベルグソン的な意味での計測不可能な質的に充実した持続との対立でもある。要するに、これはオブジェ音楽とプロセス音楽との対立であり、ケージ以降の実験音楽に関する美的特質の言説に慣れていれば馴染みのあるトピックだろう。作家が作り上げた対象物を鑑賞（あるいは聴取）してその構造や美的特徴を読み取る／伝達されるという、伝統的な西洋芸術音楽における音楽的コミュニケーション図式に則るオブジェ音楽と、作家が作り上げるのは鑑賞対象ではなく音響が生成される設計図であり、聴取者はその設計図に基づいて音響が生成されるプロセスを玩味するという、積極的で能動的な聴取を求めるケージ以降の実験音楽におけるプロセス音楽との対立なのだ（その美的対立構造の基本はNyman（1974）を参照）。コックスは最終的にメイヤスーのハイパーカオス理論を持ち出し、これらの時間経験について論じている。ただし、その形而上学的アプローチは抽象的でさほど有用ではないと思われるので、本論ではその説明は省略する。

[34] コックスはサウンド・アートについて、ミニマリズムとインスタレーション以降の文脈の中に登場した、と述べる。私もこの主張に異議はないが、では、具体的にミニマリズムとインスタレーションから登場したサウンド・アートとは何か、と考えたとき、コックスの議論では具体的にミニマリズムの中から登場したサウンド・アートはニューハウスしか言及されない。もう少し他の作品もあると思うので、残念である。同書の別の箇所では同時期のアルヴィン・ルシエの作品が取り上げられているが、この章では言及されない。これは、コックスの議論の目的があくまでも歴史的な枠組みの設定にあり、個別的な作品の歴史記述ではないことを示しているといえよう。コックスの議論を参照するうえで注意しておくべき点である。

でもケージの「ゼロ時間」、モートン・フェルドマン、ベルグソン、ニューハウスなどに言及しつつ、サウンド・インスタレーションにおける時間概念の特徴を、計測されない時間、すなわち持続として検討しているのは同じである。また、ニューハウスのサウンド・インスタレーションにおいて経験される時間（の背後にあるもの）を「無限の持続をもつ音響連続体 [a sonic continuum of indefinite duration]」(Cox 2021: 76) と形容している[35]。創発的で有用な表現だと思う。

四　まとめにかえて：新しい音響鑑賞モードの出現？

以上、本章では〈サウンド・インスタレーション〉という領域を概観してきた。それは環境音に対する集中的な聴取を可能とする永続的なプロジェクトであり、そこでは作家の制作時の焦点が時間から空間に移行し、その受容時の時間経験のあり方が計測可能な時間経験から計測されない持続の経験に移行しているものだった。これは〈音楽の文脈から出現した系譜〉にも〈視覚美術の文脈から出現した系譜〉にも〈音響再生産技術の一般化に応答する芸術実践の系譜〉にも属する。先に述べた通り、こうした便宜的な分類は乱暴であるが、本書の目的は、個々の作品を整然と並べるための分類箱を作ることではなく、個々の作品の系譜としてどのような脈絡がありうるかを概観することにあるため、こうした論述を採用した。そのようなものとして本章や本書を使っていただけるとありがたい。

ただし、そもそもサウンド・インスタレーション経験とは視聴覚の複合したものであり、それこそが音楽経験との最大の違いかもしれない。本章では、その点についてはほとんど分析できていないため、今後の課題とする。本章で行ったことは、サウンド・インスタレーションの音響経験の分析、すなわちサウンド・インスタレーションにおける聴取経験と音楽における聴取経験の時間経験の比較である。とはいえ、サウンド・インスタレーションにおける音響経験がいわゆる音楽における一般的な音響経験と異なることを詳しく分析できたのは、本章の成果である。

最後に、まだうまく整理できていないが、いくつかの仮説を提唱しておきたい。

まず、こうしたサウンド・インスタレーションにおける聴取の様態は芸術における新しい音響経験である、と主張しておきたい。サウンド・インスタレーションを聴く経験の特徴は、反復再生産されたり大量複製されたのではない音響を取り込み、しかもその表層だけをフェティッシュに消費したり愛玩したりするのではないこと、つまり、客体としての音響オブジェの消費ではないことである。これは、録音されたレコード音楽の再生産音を反復聴取する経験とは異なる音響経験である。また、サウンド・インスタレーションを聴く経験は、歩き回って経験したり、視覚と聴覚など複数の感覚を同時に使ったりすることで、音響聴取のあり方を複層化したりずらしたりしてくれること──聴覚が視覚や身体的知覚から何らかのレベルで影響を受けること──である。これは、その場を動き回ることなく聴覚的な刺激に集中する、その時にその場で人間によって音響が生成されるコンサートの生演奏の経験とも異なる音響経験である。すなわち、レコード音楽とも生演奏の音楽とも異なるという点で、サウンド・インスタレーションにおける聴取は芸術における新しい音響経験だといえる。

第二に、もう一歩進んで、サウンド・インスタレーションの音響経験は作品の受容者の身体の創造性を積極的に活用するものだ、とも述べておきたい。本章第二節第一項（六）で言及した、聴取者の身体を場所として用いるサウンド・インスタレーションの事例を想起してみよう。ウーズーニアンは、《ハンドフォン・テーブル》や《サウンド・チェア》などを、作品に参加する受容者の身体が場所として機能する事例として位置づけ、その身体における創造性を指摘していた。サウンド・インスタレーションにおける受容者の身体の創造性をより理解するために、ここ

[35]　ただし、紙幅の制約などからだろうか、コックスはこの最近の論文（Cox 2021）ではサウンド・インスタレーションにおける時間経験の先駆者として、ケージのゼロ時間とニューハウスには言及するが、現代美術におけるミニマル・アートとインスタレーション（という作品形態）には言及していない。また、同論文は Cox（2018）を一歩前進させて、こうした計測されない持続にも持続する音響とピタゴラス的な天球の音楽とに区別される、という議論を展開しているのだが、この継続されない時間としての持続における二種類の時間概念を区別する議論を個別作品の分析にうまく応用する可能性を私はまだ思いつかないので、ここではこれ以上言及することはやめておく。

図6-17　鈴木昭男《日向ぼっこの空間》完成当時
（1988年9月23日）

図6-18　《日向ぼっこの空間》跡地

た場所）である。彼はある時、一日かけて山の中で耳を澄ませていたいと思いつき、一年の準備期間をかけて、レンガを焼いて山頂に運び、自分がそこで耳を澄ませるための床と壁を作り上げ、ある日、朝から晩まで一日中網野の山中の音を聴いた。そのレンガ造りの空間が《日向ぼっこの空間》である（詳細は中川真（2007）などを参照）。作品として残っているのは記録とレンガ造りのこの場所だけだったが、場所の方も二〇一七年十一月に安全面の問題を理由に取り壊された（The Wire 2017; 鈴木 2021: 図6－18）。これはいわゆる（そのようなものとなることを意図したわけではないだろうが）リレーショナル・アート、ソーシャリー・エンゲージド・アート、あるいは社会包摂型の芸術だといえよう。しかし、これを、音や聴覚を扱う芸術としてのサウンド・アートという文脈の中で考えてみると、これは《「聴く行為」として提示されたサウンド・アート》として解釈できるだろう。この作品では、受容者が鈴木昭男の設置した音を聴くわけ

では鈴木昭男《日向ぼっこの空間》（一九八八年、図6－17）に言及しておきたい。この作品については中川真（2007）などに詳しい。すでに古典的作品として有名ではあるが、その可能性はまだ十分に考究されていないと私は思うので、この作品の特異性と歴史的重要性を改めて強調しておこう。

《日向ぼっこの空間》とは一九八八年に鈴木昭男が行ったオーディエンスのいないパフォーマンス（を行っ

220

ではないし、鈴木昭男が実際に耳にした音の記録が重要なわけでもない。鈴木昭男が音を聞いた場所が残されたので

サウンド・インスタレーションのようではあるが、音が設置されているわけではなく、工事計画を報告するニュース

レターや準備中の映像やレンガの空間に鈴木昭男が座っている写真が残されているだけである。[36]

しかし、この伝説的な作品の効果は絶大である。その効果とは、一言でいえば、〈音を聴くことは面白い〉という

メッセージの発信であろう。

《日向ぼっこの空間》は〈聴くこと〉そのものを提示するのだと私は考える。というのもこの作品は、日向ぼっこの

空間で音を聴く体験を提供する代わりに、その写真を見たり文章を読んだり鈴木昭男の言葉を聞いたりすることで、そ

こで音を聴くことはどういう行為なのだろうと私たちに想像させ、さらには、日向ぼっこの空間で音を聴くことに対す

る憧れを掻き立てるからである。《日向ぼっこの空間》は、音響に対する想像力を掻き立てて私たち受容者の身体と想

像力を刺激し、その身体と想像力のなかに音を生起させる。つまり、この作品は、受容者の身体と想像力を、そしてそ

れらに媒介されて音を生起させるという創造性を積極的に活用する、サウンド・インスタレーション作品なのだ。

最後に私は、《日向ぼっこの空間》において、受容者の身体の創造性を積極的に活用することで、〈聴くことによ

る芸術創造〉というサウンド・アートのある種の論理的極点あるいは臨界点が開示されている、と主張したい。私

が念頭に置いているのは、《日向ぼっこの空間》が作品として提示する「聴取への誘いかけ」とでもいうべき機能の

ことである。このようなことをなし得た作品はあまりないのではないか。例えば、ケージやポーリーン・オリヴェ

[36]「日向ぼっこの空間」イベントの二年後に、鈴木昭男がその場所でアナラポスを演奏した録音記録が、二〇二二年に、七インチレコードで
リリースされた（鈴木 2021）。また、二〇二三年には、図面や当時の関係資料など収録したブックレットと「日向ぼっこの空間」そのもの
の環境音の録音（一九九三年）を収録したCDがセットでリリースされた（鈴木 2023）。このブックレットに収録された鈴木昭男のテキス
トや、このCDセットのリリースを記念して開催されたトークイベント（二〇二三年六月二四日、下北沢アレイホールで開催）で、この
日「日向ぼっこの空間」に鈴木昭男が座っていた様子は遠くから映像で記録（あるいは監視、警護）されていたとのことだった。ただし、
そうした映像記録や録音記録が《日向ぼっこの空間》という作品にとって本質的に重要な要素であるとは思えない。

221

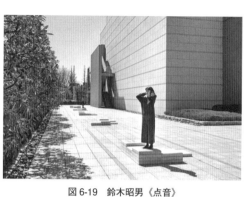

図6-19　鈴木昭男《点音》

ロス（に限らずアヴァンギャルドな音響芸術家の多く）は、作品のみならずテキストや行動あるいはその存在や活動全体を通じて、総合的に〈聴くこと〉を提示し続けたアーティストだとは言えるだろう。しかし、彼ら彼女らの作品そのものが〈聴くこと〉を提示し、〈聴くこと〉へと誘いかけたとは、必ずしも言い難いのではないか。聴くという行為を提示してそこに多くの人々を誘い込むというのは、一九九〇年代以降の鈴木のサウンドウォーク作品《点音》（図6−19）における基本的な構えである。あるいは、聴取行為を実際に組み込む作品としては（注16でも論じた）藤本由紀夫のパイプを用いた参加型椅子作品《Ears with Chair》（一九九〇年）なども思い出される。しかし、実は聴衆参加型ではないのに、聴くことへと私たちを誘う力の強さとその形式的な単純さにおいて、《日向ぼっこの空間》は〈聴くこと〉を提示する作品系列のなかでも歴史的な特異点といえるのではないだろうか。この主張にはさらなる調査と理論的補強が必要だが、《日向ぼっこの空間》が〈聴くことによる芸術創造〉というサウンド・アートのある種の論理的極点あるいは臨界点を開示するものだった、という仮説を提示することで、本章を終えることとする。制作からすでに三〇年以上経過しているこの作品をふまえたその後の多くの人々による様々な実践を追跡することは、私の今後の課題となるだろう。

第七章　まとめにかえて

本書ではサウンド・アートの系譜学について記述してきた。相互に関連しつつもそれぞれ異なる四つの系譜を辿ることで、〈芸術における音の歴史、哲学、美学〉一般について考える基盤も整備できたと思う。今後の課題について以下にいくつか記しておきたい。

まず、本書で検討してきたものが実は日本独自の文脈を持ったカタカナ表記の「サウンド・アート」であって、欧文で「sound art」と表記されるものとは異なるかもしれないという可能性については、どのように考慮すべきか。日本語化した外来語の意味内容が原語とずれることとは、「サウンド・アート」という言葉に限らない。本書では両者をほぼ同じものとして扱い、大きな問題は生じていないと判断したが、「現代アート」と「contemporary art」の間にあるような微細な違いが両者の間にあることも予想される。その検討の手立てとして、私は、日本以外の東アジアにおける「sound art」（あるいは「聲音藝術」あるいは「聲響藝術」）という言葉の内実が、欧米日における それとかなり異なること――雑駁に言えば、美術の文脈より音楽の文脈におけるニュアンスが色濃いこと――に注目している。新型コロナウイルス感染症の流行により研究の進捗は遅れているが、現在は日本以外の東アジア、とりわけ私がフィールドとしている台湾におけるサウンド・アート研究を進めている（その成果の一端は中川 2021 など）。いわばサウンド・

223

アートの国際比較とでもいえようか。これは今後考察を深めていきたい課題のひとつである。

また、ジュディ・ダナウェイ（Dunaway 2020）が指摘していた問題（第一章注2�"九頁参照〕も検討すべきである。

つまり、ケージ以降の展開としてのサウンド・アート史の偏向——個人的な物語性、感情的な要素、「音楽」的な要素の欠如をサウンド・アートの特徴とする語り——をどのように修正できるか、という問題である。これについては、より近年に制作されたサウンド・アート作品の個別分析の蓄積を通じて、新たな展望を開拓できるのではないか。

二一世紀以降の多くのサウンド・アーティストにとって、ジョン・ケージはおそらく、偉大ではあっても絶対的な存在と言うほどのものではない。だとすれば、それらのアーティストが生み出す作品群は、ケージ以降の展開「としての」サウンド・アート作品ではないものだといえよう。そうした作品の個別分析を蓄積することによって、ケージ以降の展開かどうかにかかわらず、音と聴覚を用いる表現形態が持ちうる可能性について析出していけるのではないだろうか。そのような目的のもとにサウンド・アート史を再構築することも、今後取り組むべき課題である。そこでは、本書ではあまり扱えなかった、より近年のサウンド・アート作品をも分析の俎上に載せることになるだろう。

そして、第六章で提唱した〈聴くことによる芸術創造〉というサウンド・アートのある種の論理的極点あるいは臨界点について、さらなる理論的整備と作品分析を進めることも、課題として挙げられる。

その他にも多くの課題が残った。二〇世紀以降の聴覚性の変化に多重録音の一般化をうまく算入できていないこと、音響詩や環境音楽やプランダーフォニックスなどの事例にうまく言及できていないこと、などである。これらは、今後の様々な機会にそれぞれ進展させていくべき研究課題として考えていきたい。総じて、芸術における音の歴史、理論、哲学について、個別的かつ総合的に今後も研究を進めていくことをここに宣言しておく。

＊

最後に、サウンド・アートについて考察することに何の意義があるのか、私見を述べて本論を閉じたい。

サウンド・アートとは音や聴覚に関わる芸術である。その面白さは、鑑賞時にも歴史的位置づけを考える際にも、音楽や視覚美術には回収しきれない点にある。こうした美的経験の重層性や、本書でも検討してきた歴史的系譜の複層性は、サウンド・アートを、音楽と美術いずれの領域においても脱領域的な存在として機能させるだろう。それゆえ、サウンド・アートとは何かを考察することは、二〇世紀後半以降のゲンダイオンガクと現代美術の歴史研究であると同時に、そもそも（現代）音楽と（現代）美術とは何がどう違うのか、といった比較芸術論的な考察にも寄与する。それは、実験音楽ではないアヴァンギャルドな音響芸術の可能性について考えたり、二〇世紀に登場した新しい芸術形態としての音のある美術の諸問題を分析したりすることに役立ちうるし、音楽／音響芸術／美術の境界線について考察を深める手がかりにもなりうる。つまり、音楽とは何か、美術とは何かといったことを考えるきっかけとして役立つ。サウンド・アート研究は、メタ音楽研究あるいはメタ美術研究として有用なのである。

サウンド・アートを通して音楽や美術とは何であるかを考察するにあたっては、様々なアプローチが考えられる。例えば先ほど東アジアの事例からサウンド・アート（という言葉の使われ方）を比較考察することを今後の課題としたが、こうした研究は音楽と美術の境界線について考えるための準備作業になるだろう。また、欧米日と東アジアにおける同じ言葉の使われ方を比較することで、アジアにおける欧米からの影響を考察する準備作業にもなるだろう。他にも、例えば同じく作曲家が企画した展覧会であっても、第二章で取りあげた作曲家のウィリアム・ヘラーマンの企画による、ゲンダイオンガクよりも現代美術の文脈を重視した「Sound Garden」展（一九八七―一九九四年）と、第五章で取りあげた日本の環境音楽の開拓者である吉村弘の企画による「Sound/Art」展（一九八四年）とでは、おそらく、音楽と美術の関係性の様態はかなり違う（Nakagawa 2019; 中川 2017 など）。だとすれば、複数のサウンド・アートの事例を比較することは、事例ごとに音楽と美術との様々な関係性を示しうる。

現在私が比較対象として候補に挙げている事例には、二一世紀以降のアジアに音楽と美術との関係性の考察につながるだろう。

おけるノイズ・ミュージシャンが自らの営為を「sound art」（あるいは「聲音藝術」「聲響藝術」）と呼ぶ事例、一九九〇年代以降の環太平洋における実験音楽家たちの事例、一九八〇年代の日本で作曲家の吉村弘が先導して作り出したサウンド・アートの事例、同時代の関西の諸動向などがある。

つまりはこういうことだ。

サウンド・アートについて考えることは、音楽／美術と呼ばれる領域の境界線や限界例、その「本質」について考察し、これらの領域に向かい合って真剣に考えるきっかけとなる。音楽／美術とは何かという問いは、それ自体としては解答できないが、サウンド・アートを介在させることで何らかのレベルで問いをずらしたり分解したりすることが可能になる。また、サウンド・アートという第三項を導入することは、諸芸術のあり方について新たな視点から捉え直す機会になるだろう。例えば、現代芸術において視覚美術が特権化されている現況を問い直し、現代アートには音楽や音響芸術も含まれてしかるべきだ、と思うようになるかもしれない。つまり、サウンド・アートはメタ音楽あるいはメタ美術として機能することにより、諸芸術について考える私たちの頭のなかの風通しを良くし、現状の音楽や美術の可能性を突き詰めて考えるきっかけになるはずだ。第五章で私は、サウンド・アートとは〈何か新しいもの〉を志向する概念だった、という仮説を提言した。同じようにここでは、サウンド・アートは、音楽や美術の可能性を拡大し、さらなる外部あるいは極限を志向するのだ、という仮説を提言しておきたい。

*

以上で、サウンド・アートの系譜学の記述を終える。本書がサウンド・アートなるものに対して何らかのレベルで関心を抱く読者にとって、サウンド・アートなる対象に対する理解を深めたり、その周辺で行われる創作活動を刺激したりする書物となることを祈る。

附論 「Soundings: A Contemporary Score」展

（MoMA、NY、二〇一三年八月一〇日より十一月三日まで）

二〇一〇年代前半に、サウンド・アートなるジャンルは自明に存在するものとして、歴史的に振り返られる対象となった。私がそう判断するのは、このジャンルを包括するような展覧会が二〇一〇年代前半にまとまって開催されたからである。二〇一二年にドイツのZKMで「Sound Art: Klang als Medium der Kunst」展（図録資料は Weibel 2019）が、二〇一三年にニューヨークのMoMAで「Soundings」展（図録資料は Soundings 2013）が、二〇一四年にはミラノのプラダ美術館で「Art or Sound」展（図録資料は Celant & Costa 2014）が開催された。

このうち二〇一三年の「Soundings」展は、「MoMAの最初の大規模なサウンド・アートを扱う展覧会」であり、「音を用いて活動する最も革新的な現代のアーティスト一六人による作品を提示」した。出品作家一六名、作品数一五点という小規模なグループ展だったが、キュレーターであるバーバラ・ロンドン [Barbara London] のこれまでの経験と見識に裏打ちされた見事なキュレーションにより、音を用いる芸術作品（あるいは視覚美術作品）の多様性を概観させる素晴らしい展覧会となった。音を用いる芸術作品には今や様々な種類が存在するが、この展覧会に出品されている一五の作品を分類分類してその特徴を整理できれば、そうした多様性を理解する出発点となるのではないか。そう考えて私は、これらの作品の諸特徴を分類整理した音を用いる視覚美術作品の分析マトリクスを構築しようとしたこと[1]

227

QRコード1

QRコード2

ニューヨークに調査出張している間、この展覧会に数回にわたって通った。私は二〇一三年九月十一日から二一日にかけて、公式ウェブサイトに掲載されている各作品の画像へのリンクをQRコードで示す（MoMA 2013）。

づく。また、公式ウェブサイトに掲載されている各作品の画像へのリンクをQRコードで示す（MoMA 2013）。

な解説を付して記録・紹介しておく。私は二〇一三年九月十一日から二一日にかけて

することになった）。とはいえ、視点を変えて私以外の人がアプローチすればうまくい

があるのだが、うまくいかなかった（ことも一因となり、本書では歴史的アプローチを採用

くかもしれない。そのような期待から、本論ではこの展覧会の出品作品について簡単

*

会場に足を踏み入れると、まず、壁一面に貼り付けられたスピーカーが目に入る。トリスタン・ペリッチ［Tristan Perich, 1982-］《Microtonal Wall》（二〇一一年、QRコード1）である。壁一面に設置された一五〇〇個の小さなスピーカーからは、低音域から高音域に至るまで様々な音高の持続音が再生される。この作品では、近づくと個々の音響を他の音と区別して聴くことができるが、数十センチメートル離れるだけで個々の音響——シュー、ザー、といった音——を確かめることができるが、複数の音が複合して〈ひとつの音〉に聞こえてくる。この作品は、壁一面に貼り付けられたスピーカーの整然とした視覚的印象と、複合的な音響の雑然とした印象とがあいまって、この後に様々な音の作品が展開していることを予告するかのようにも感じさせる。その意味で、少人数のグループ展ながらもサウンド・アートというジャンルの多様性を簡潔に提示するMoMAの「Soundings」展の入り口に設置されるにふさわしい作品であったように、私には思われた。

通路の奥にはカールステン・ニコライ［Carsten Nicolai, 1965-］《Wellenwanne LFO》（二〇一二年、QRコード2）が展示されていた。この作品の形状は説明し難いが、高さは人の背くらいあり横幅はそれよりも長い直方体である。右

228

面と左面はなく、内部には反射鏡が取り付けられている。部屋の天井に取り付けられた蛍光灯が、時おり明滅して、この直方体を照らし出している。直方体の天板部分には浅く水が貯められていて、水中の端には水平に鉄棒のようなものも取り付けられている。その鉄棒のようなものにはチューブがつながっていて、どうやらそのチューブを通じて、空気振動か何かの振動が送られているらしいのだが、そのことは鉄棒と水面を見るだけでは分からない。しかし、蛍光灯が明滅することで、台の内側に仕込まれたこの鉄棒の影が台の前面に映し出され、その影を見ることで、鉄棒の先端部分から波紋のようなものが広がっているのを知ることができる。つまり、この作品では、空気振動か何かによって生じる振動が、天井に取り付けられた蛍光灯の明滅と、反射鏡を利用することで、可視化されている。それ自体は知覚不可能な（遍在している）「波」が現象化させられる作品なのだ。

その隣の部屋に独立して設置されていたルーク・ファウラー［Luke Fowler, 1978-］と角田俊也［Toshiya Tsunoda. 1964-］《Ridges on the Horizontal Plane》（二〇一二年、QRコード3）も、カールステン・ニコライの作品のように、

［1］ ここで言う分析マトリクスとは、作品記述に有用な比較項目表のようなものを想定している。例えば、（第六章注4で言及したように）私は、サウンド・インスタレーションなるジャンルあるいは作品形態について、四つの比較軸を提案することでその全容を包括的に記述しようとしたことがある（中川 2020a, 2020b）。そこでは、ある個別具体的なサウンド・インスタレーション作品を考察する際に、「1 作品の設置状況 2 音響的側面：音源の数／音響の機能 3 視覚的側面 4 聴衆との関係」という四つの比較軸を提案した。それぞれの比較軸には下位分類があり、例えば、「1 作品の設置状況」の下位分類は「1・1 閉鎖空間の場合」と「1・2 開かれた環境の場合」に分かれており、さらに、1・2は「サイト・スペシフィティが有る場合」と「無い場合」に分類される。また、「2 音響的側面」の下位分類には「2・1 音源の数」と「2・2 音響の機能」がある。詳細は中川（2020a）と中川（2020b）を参照していただきたい。同様の試みに Fraisse et al. (2022) がある。

こうした比較項目表としての分析マトリクスは、サウンド・インスタレーションと呼ばれるための必要条件や十分条件を明らかにするというより、個別具体的なサウンド・インスタレーション作品について考察する際にそうした項目に注目して作品を観察することで、作品同士を鮮明に対照させて考察できるようになることを意図して提案したものである。こうしたマトリクスがあれば、あるサウンド・インスタレーション作品AとBを（いわば効率的に）比較できるのではないか。この附論は、対象をさらに拡大したマトリクス作成の準備作業として、制作したものである。この試みの成否はまだ分からない。

機によって、日常を切り取った映像や静止画像が投影されている。部屋の隅では扇風機が揺らすスクリーンの幕の動きなど様々な仕掛けを通じて、全体的に、スライドから映写される日常の風景を異化させる作品である。角田俊也が佐藤実らとともに運営していたレーベルWrK（第四章参照）の作品もまた、日常に潜む事物の振動を主題とする作品であった。

カールステン・ニコライの作品が設置されていたある程度広いスペースの壁面には、楽譜をモチーフに制作された画像作品が展示されていた。マルコ・フシナート [Marco Fusinato, 1964-]《Mass Black Implosion (Shaar, Iannis Xenakis)》（二〇一二年、QRコード4）とクリスティン・サン・キム [Christine Sun Kim, 1980-] の諸作品（QRコード5）である。前者は、何らかの音楽作品の楽譜上のある一点をすべての音符と直線で結んだものであり、楽譜の中心から各音符に集中線が描かれる。音楽における視覚的要素を主題化した作品の事例といえよう。また後者は、生まれつき聾のサウンド・アーティストとして有名な作家の作品であり、彼女の想像するオーケストラの音を絵画化したものである。これは、音楽における視覚的要素の主題化というよりは、音響知覚を（ほとんど）持たない人間が音響知覚に想像を巡らせる作品なので、聴覚の拡大という主題を扱う事例といえるかもしれない。いずれにせよ、ふたりの他の作品と並べて鑑賞する機会があればそのコンセプトの面白さも十分伝わると思われるが、この視覚美術作品単体がグループ展で展示されているだけでは、私にはその面白さはあまり分からなかった。

さらに会場の奥へと進むと、照明を落とした暗い小部屋があり、録音された音響に耳を傾ける作品が設置されていた。スーザン・フィリップス [Susan Philipsz, 1965-]《Study for Strings》（二〇一二年、QRコード6）とジャナ・ウィ

日常に潜む事物のゆらぎをとりあげた作品だといえよう。このインスタレーション作品では、部屋の真ん中にスクリーンが吊るされ、一方からは八ミリフィルム映像が映し出され、反対側からはスライド映写

QRコード3

QRコード4

QRコード5

QRコード6

QRコード7

QRコード8

QRコード9

ンダレン [Jana Winderen, 1965-]《Ultrafield》(二〇一三年、QRコード7)である。これらの作品は、聴覚以外の知覚を抑圧することで聴覚の能動性を活性化させる。《Study for Strings》では、暗い部屋の壁にスピーカーが八つ設置され、作曲家パヴェル・ハース [Pavel Haas, 1899-1944]のオーケストラ楽曲をチェロとヴィオラのみで演奏した音源を流していた。この作品のコンセプトは、そこで聞こえる音楽に本来存在しているはずの楽器が不在なので、ナチスに迫害されたオーケストラの存在が示唆される、というものらしい（が、正直なところ、楽器の不在がさして特徴的なものとして響いてこなかったので、私にはこの作品のコンセプトが成功しているようには聞こえなかった）。《Ultrafield》では、暗い部屋の中にクッションが用意され、そこに寝そべりながら何かの音に耳を澄ませる。その音とは、コウモリが聞いているはずの超音波を可聴音域に変化させたもので、作品空間はコウモリが聴いている音場に見立てられている。つまり、可聴域外の音を可聴音域に変化させた作品である。私はこの空間に対して、豊穣な世界だという印象を持った。また、通常の知覚では気づかない自然に耳を傾ける経験であると同時に、人工的に構成された自然の経験でもある、と感じた。

音のある視覚美術作品として制作されていたのが、カミーユ・ノーメント [Camille Norment, 1970-]《Triplight》(二〇〇八年、QRコード8)、リチャード・ガレット [Richard Garet, 1972-]《Before Me》(二〇一二年、QRコード9)である。これらは、サウンド・オブジェ、サウンド・スカルプチュア、音響彫刻、音オブジェ、音のある美術と呼べるだろう。《Triplight》は、マイク・スタンドのマイク部分に電球を取り付けて、不定期に点滅させる作品である。すると、壁に肋骨のような影が投影される。特に何の音も発していないが、明らかに音や音楽が主題の視覚美術作品であり、

音のある美術である。マイク・スタンドの周りを移動すると、見えてくる光景がかなり変化する。マイク正面に立つと、ちょうどマイク内部の電球からは影になり、作品全体が見やすくなる。こうした視覚的側面の仕掛けの繊細さがこの作品の魅力だ。これは、マイクから放射

231

ラを感じさせるのだから。

《Before Me》（二〇一二年）は、レコード・プレイヤーのターンテーブルを上下逆さにして、その上にビー玉を乗せて回転させ、その様子を電球で照らし出している。全体的に少し後ろに傾けてあるので、レコード・プレイヤーが回転してもビー玉は常に一定の位置に留まる。ターンテーブルの回転に伴い、ビー玉はその場で転がってカラカラガラガラ音を立てる。この音が可愛らしい。ビー玉にはコンデンサーマイクが向けられ、横にはスピーカーが設置されているが、私が訪れたときは、スピーカーからは音が発せられていなかった。実は壊れていただけかもしれないが、その時は、マイクもスピーカーも飾りである（に過ぎない）というセンスも含めて、全体的にキュートな音響彫刻だ、と感じた。キャプションにはこの作品が「シーシュフォスの神話のような拷問」を主題にしていると書いてあったが、私にはそうした深刻さは感じられなかった。それよりも、走り続けるがどこにも移動できないビー玉の愛らしさが記憶に残る作品だった。

一番奥の部屋に展示されていたのは、ヤコブ・キルケゴール［Jacob Kirkegaard, 1975-］《AION》（二〇〇六年、QRコード10）だった。これは音響と映像との相乗効果を探求した作例であり、アルヴィン・ルシエ［Alvin Lucier, 1931-2021］の古典的作品《私は部屋に座っている［I Am Sitting in a Room］》（一九六九年）のシステム——録音された一分間ほどの話し言葉をその録音が行われた同一空間で再生録音する、というループを数十回繰り返す——を継承発展し、チェルノブイリ近辺の廃屋の様子を録音録画した映像作品に応用したものである。具体的には、この作品は、廃屋で録音した環境音を再生し、再び録音する一〇分間ほどのループを、ルシエのシステムと同じように廃屋内で数回繰り返す。

QR コード 10

QR コード 11

と言うべきかもしれない。スターがアウラを放射するというよりも、技術こそがアウラを感じさせるのだから。

される何かを想像させるコンセプチュアルな作品だといえよう。例えば、プレスリーやビートルズといったロックスターのアウラを取り出して見せているわけだ。より正確には、ロックスターのアウラがマイクのアウラを介して生成されることを気づかせる作品だ、

232

また、様々なやり方で編集加工したチェルノブイリの廃屋四軒の映像を映し出し、廃屋の環境音と映像が徐々に変化していくプロセスを提示する作品である。この作品をサウンド・アートやサウンド・インスタレーションと呼ばなければいけない必然性はあまりないかもしれない。しかし、この作品はサウンド・アートとして言及されることの多いルシエの古典的作品を重要な参照項として制作された作品であり、サウンド・アートなるジャンルがある種の成熟と陳腐化を迎えたことを示してもいるため、「Soundings」展にふさわしい作品であるとは言えるだろう。

同じくサウンド・アートという言葉を使う必然性があまりなさそうな作品として、王虹凱［WANG Hong-Kai, 1971–］《Music While We Work》(二〇一二年、QRコード11) という映像作品があった。これは、作家の実家である台湾のある工場で、人々が労働している場所の音を録音採集し、その音を用いて労働者と共に音楽制作を行う、というプロジェクトを記録した映像だった。つまり、これは音/音楽を用いるアートプロジェクトの記録映像であり、映像内の音声が何らかの美的鑑賞の対象物として提示されているわけではない。サウンド・アートというよりも、ダグラス・バレット［G. Douglas Barrett］の考える「critical music」——あるいはソーシャリー・エンゲージド・アート、あるいはリレーショナル・アート——として位置づけるべき作品だろう (Barrett 2016)。

QRコード12

《AION》と同じく奥の小部屋に設置されていたハルーン・ミルザ［Haroon Mirza 1977–］《Frame for a Painting》(二〇一二年、QRコード12[2]) は、私にはよく理解できなかった。部屋の一角を壁で仕切り、一面の壁に三角錐のスポンジを貼り付けて無響室を模しているようにも見えたが、床や別の壁には貼り付けていないし、スポンジそのものにさほど吸音効果はないので、実際に無響室のような環境に近づいているわけではない。部屋の中には、打ち込みのリズムを鳴らし続ける小さなスピーカーが置かれていて、

[2] 図録には Haroon Mirza《Sick》(2011) と記載されているが、会場のキャプションと会場で配布された作品リストには《Frame for a Painting》とクレジットされていた。

また奥の壁にはMoMA所蔵のモンドリアンの絵画が設置されていた。部屋が小さくて入りにくいからか鑑賞者の行列ができていたが、このインスタレーションの意図を私は測りかねた。

以上が展覧会場内部に展示されていた作品であるが、いくつかの作

QRコード13

QRコード14

QRコード15

品は展覧会場の外側に設置されていた。

まず、実は会場入り口の手前に、セルゲイ・チェレプニン [Sergei Tcherepnin, 1981–]《Motor-Matter Bench》（二〇一三年、QRコード13）が設置されていた。これは、広大なMoMAの建物の中で「Soundings」展が開催されているエリアの手前に設置されていたベンチである。第六章で「参加型椅子作品」と形容した作品の事例のひとつといえよう。しかし、設置場所が展示空間の外側で、しかもトイレのそばだったので、来訪者の多くからは通常の休憩用ベンチと勘違いされており、この作品に座るために、私はかなり待たなければならなかった。そして、実際にベンチに座って作品を勘違いしてみて、多くの人がそのような勘違いをするのも仕方ないことが分かった。座っても何も聴こえてこなかったからだ。前述の通り、私は何度かこの展覧会に通ったが、どの時にもこの作品は壊れていたようだ。

また、フロリアン・ヘッカー [Florian Hecker, 1975–]《Affordance》（二〇一三年、QRコード14）は会場から下階に降りる階段の脇に、あまり目立たないように設置されていた。絵画とスピーカーセットが三組展示されていて、時々スピーカーから何かの音が出ていたが、どんな音だったかさえ記憶に残っていないし、同じ場所に設置されていたカルダー [Alexander Calder, 1898-1976] のモビールと何かの相関関係を構築できていたようにも見えない。このインスタレーションの意図や効果もまた、私はうまく理解できなかった。

また、美術館に展示される作品としては珍しく、閉鎖型ではなく開放型のサウンド・インスタレーションがあった。ステファン・ヴィティエロ [Stephen Vitiello, 1964–]《A Bell for Every Minute》（二〇一〇年、QRコード15）である。これは、MoMAの一階の半公共スペースである彫刻公園 [Museum of Modern Art Interior and Sculpture Garden]

に設置されていた。彫刻公園は、毎週MoMAの入場料金が無料となる金曜夜だけでなく、開館前の時間にはいつも一般に無料開放されており、噴水や椅子がありニューヨーク市民がのんびりくつろげるスペースである。この作品は、ニューヨーク市内各所で録音収集した鐘の音を、壁に並べて設置された五本のスピーカーから一分ごとに鳴らす、という作品だった。教会の鐘の音や自転車のベルの音などが再生されていた。音量は、公園の噴水のほうが大きいくらいで、公園で人々がくつろいでいるとその喧噪にまぎれて聞こえない程度だった。これは、基本的には、マックス・ニューハウス《タイムズ・スクウェア》と同様に、周囲の音環境に少しの違和感を混入させることで、周囲の音環境に対して改めて注意を促すサウンド・インスタレーションだといえよう。それと同時に、ニューヨーク市内ではどこでどのような鐘の音が鳴っているかを調べてその調査成果を発表するというリサーチ・ベースド・アートでもあった。私はこの作品を「Soundings」展で体験したが、二〇一〇年に東京都現代美術館で開催された「アートと音楽」にも出品されていた（東京都現代美術館 2012）。

*

以上、「Soundings」展に出品された作品を紹介してきた。これらは作品の表現形態からはサウンド・スカルプチュア、サウンド・インスタレーション、視覚美術作品に分類できる。サウンド・スカルプチュアは《Triplight》《Wellenwanne LFO》《Before Me》《AION》《Motor-Matter Bench》の諸作品、サウンド・インスタレーションは《Study for Strings》《Ultrafield》《Ridges on the Horizontal Plane》《Music While We Work》《Frame for a Painting》《Microtonal Wall》《A Bell for Every Minuite》《Affordance》である。なかでも、《A Bell for Every Minuite》と《Ultrafield》は、視覚的要素があまり使われていないサウンド・インスタレーションである。視覚美術作品は《Mass Black Implosion (Shaar, Iannis Xnakis)》とクリスティン・スン・キムの二作品である。これらは他

235

にも、作品の受容形態（視覚のみ、視覚と聴覚、触覚と視覚の併用、視覚と聴覚と移動（触覚）の併用など）、主題（音楽文化、音響の物理的振る舞い、聴覚の活動、リサーチ成果の提示など）といった観点から分類することが可能だろう。また、そうした分類に基づき、音のある美術全般のための分析マトリクスを構築することも可能かもしれない。冒頭でも述べたように、私はそうした分析マトリクスを構築しようとして一度は失敗したが、まだ完全には諦めていない。このような作品記述を蓄積することで、今後、私や私以外の人によって分析マトリクスのようなものを構築できるのではないか、と期待している。

あとがき

本書はサウンド・アートの現状というよりも過去を整理したものである。現在サウンド・アートと呼ばれている作品たちが、どのような経緯でそうなったのかを示すために本書は書かれた。本書が提示するサウンド・アートの歴史は、統一的で体系的に記述されたものではなく、いくつかの系譜を並列的に提示するものなので、私のパソコンの関連フォルダは「サウンド・アートの系譜学」と名付けられている。各章は、音響彫刻小史、実験音楽から展開したサウンド・アート小史、メディア・アートとしてのサウンド・アート小史、サウンド・インスタレーション小史として読むこともできる。多くの人に読まれて、今後、刺激的なサウンド・アート（と名乗る必要があるかどうかは分からないが、そのような）作品や語りが生まれてくることを期待している。

この系譜学がサウンド・アート史の決定版であるなどと言うつもりはなく、今後、私あるいは誰かがより良い歴史を語り直してくれることを期待している。例えば、私が本書にうまく組み込めなかった、タキスや佐藤慶次郎やステファン・マクグレーヴィ [Stephen P. McGreevy, 1963-] など電磁気に魅せられた作家を組み込んだ系譜も読んでみたい。

とはいえ、それらは今後の課題である。

本書の大部分は二〇二一年に執筆した。各章各節のほとんどは、私がこれまでに書いてきたサウンド・アートや実験音楽に関する文章を下敷きにしている。私がサウンド・アートという領域総体を初めて扱ったのは、おそらく、二〇一三年に触覚美学研究会という小さな研究会で行った「音と触覚――サウンドアートの場合」という研究発表（この内容は Nakagawa (2019) として公刊された）だが、本書の一部の内容は、二〇〇七年に京都大学に提出した博士論文「聴くこととしての音楽――ジョン・ケージ以降のアメリカ実験音楽研究」（中川 2008）にまで遡る。数年前からサウンド・アートについて扱う単著を計画し、何度か企画書を書いて全体の構成を考え、個別章と全体像を整理して、

237

ようやく一冊にまとめあげたのが本書である。今後、私の関連論考を参照する際には本書を用いてほしい。

*

　二〇二一年に私は、アーツ千代田3331で開催された「サウンド＆アート」展（東京都現代美術館、二〇二一年十一月五日-二一日）に学術監修として関わり、東京都現代美術館で開催された「クリスチャン・マークレー・トランスレーティング【翻訳する】」展（東京都現代美術館、二〇二一年十一月二〇日-二〇二二年二月二三日）では展覧会図録に寄稿を行った。「サウンド＆アート」展は子どもや障害者のためのワークショップが主眼の展覧会で、私もそのひとつに参加する機会を得て多くのことを学んだ。創作楽器と音響彫刻が多数展示されていた点でも楽しい展覧会であった。東京都現代美術館の展覧会は、クリスチャン・マークレーの日本における初の大規模展覧会であり、複数回行われたパフォーマンスもできるだけ鑑賞し、マークレーを日本国内に広く紹介する豪華な展覧会企画事業を堪能した。二〇代の頃から敬愛し、サウンド・アートなる領域に惹かれていくきっかけの一人であったアーティストが、その性格も大変尊敬できる人物であることを知り、改めていくつかの作品をじっくり鑑賞し、その素晴らしさを味わう機会に恵まれた。

　自分がサウンドアート研究に手を染め始めた二〇代だった二〇〇〇年前後、日本では藤本由紀夫の一〇年間にわたる audio picnic や『美術手帖』における二回の特集やICCにおける二回のサウンド・アート関連の展覧会開催などで盛り上がっていた。個人的には二〇二一年も同様にサウンド・アートが盛り上がった年だと感じていた。しかし、世間的にどうなのかはよく知らない。他にすぐ思い出せることといえば、別の文脈の話題かもしれないが、二〇二一年八月一四日にR・M・シェーファーが八八歳で逝去し、二〇二二年一月に『世界の調律』の日本語版が新装版で復刊された。二〇二一年十二月一日にはアルヴィン・ルシエが逝去した。ということで、本書は（世間的にはともかく個

238

人的には）改めてサウンド・アートが盛り上がっていた二〇二一年に大部分を執筆した本である。今後、面白いサウンド・アート作品や研究が出現するのに本書が貢献すると良いな、と思っている。

＊

最後に感謝の言葉を。

本書の一部に使われた博士論文の提出時（二〇〇七年）から現在までに、三〇代前半だった私は四〇代も半ばを過ぎ、関西から横浜に住処を変え、家族が増えた。そもそも私は、二〇二一年度には在外研修で台湾に滞在し、台湾におけるサウンド・アート（つまり「聲音藝術」あるいは「聲響藝術」）をフィールド調査する予定だったが、世界的な新型コロナウイルス感染症の流行でそれが難しくなり、代わりに、内地研究員として京都大学に受け入れてもらい、一年間、娘の祖父母のいる神戸で過ごすことになった。朝、娘を保育園に送り出し、夕方、娘を迎えに行くまで、ひたすら執筆作業に集中できたこの一年間のおかげで、私は博士論文提出以降一〇年ほどの自分の研究成果をとりまとめることができた。この一年間、私が研究に専念することにご協力いただいた横浜国立大学の同僚並びに事務の皆様、そして、大学院生時代からの研究仲間であり、京都大学での受け入れ教員となってくれた杉山卓史さんには感謝の言葉もない。

総じて、大変私にとって都合の良い滞在の仕方をさせていただいた。二〇二一年一月の初頭に台湾での在外研修が難しいと分かった時はしばらくの間かなり落ち込んだが、結果的には充実した時間を過ごすことができた。ありがとうございました。もちろん他にも学恩を受けた師匠、先輩、同胞、後輩、友人、刺激を受けたアーティスト、私の話を聞いてくれた学生はたくさんいる。この場を借りて、本書執筆にあたりお世話になった皆様に心からの感謝を捧げたい。どなたかを忘れるといけないのでいちいちお名前をあげることはさし控えるが、皆様のもとに私の感謝の念が届いているに違いないと思っている。最後の段階で、小寺未知留さん（立命館大学）に原稿全体に目を通していただき、

239

細かな点から論述の大きな難点まで様々なご指摘をいただき、また米谷龍幸さんをはじめナカニシヤ出版編集部のみなさんにも文章表現の点で色々丁寧に見ていただいたのはとてもありがたく、おかげで本書をかなりブラッシュアップできた。とはいえもちろん、本書の最終的な文責は私にある。

また、私の我がままに付き合って一緒に一年間神戸に滞在してくれた妻と娘にも感謝の言葉を。いつも一緒に生活してくれてありがとう。おかげさまで今までの研究成果を一冊の本としてまとめられました。二人は読まないかもしれませんが、素敵な装丁もしていただいたことだし、この本は二人の目の届くところに飾っておきます。僕は今後もこういう研究を続けていくので、これからもよろしく。

二〇二三年九月五日
横浜の自宅にて

出典：2018–2019 年制作の東京都現代美術館所蔵作品。作品／資料番号は 2018-00-0032-000。
Tokyo Museum Collection より検索。

道草のすすめ――「点音（おとだて）」and "no zo mi" | ToMuCo - Tokyo Museum
Collection 〈https://museumcollection.tokyo/works/63214/〉

図 5-8　「33 1/3」展（写真は 1988-89 年にベルリンの daad ギャラリーで行われたもの）
出典：Block & Glasmeier（1989: 15）
図 5-9　クリスチャン・マークレー《Mosaic》（1987 年）
出典：González et al.（2005: 134）
図 5-10　クリスチャン・マークレー《The Clock》（2010 年）
出典：Amazon | Christian Marclay: The Clock | Leader, Darian | History〈https://www.
　　　amazon.co.jp/Christian-Marclay-Clock-Darian-Leader/dp/190607237X〉
図 5-11　クリスチャン・マークレー《Endless Column》（1988 年）
出典：González et al.（2005: 47）
図 5-12　クリスチャン・マークレー《Ring》（1988 年）
出典：Ferguson et al.（2003: 27）
図 5-13　クリスチャン・マークレー《5 cubes》（1989 年）
出典：González et al.（2005: 132）
図 5-14　クリスチャン・マークレー《Untitled（melted records）》（1989 年）
出典：Ferguson et al.（2003: 26）
図 5-15　クリスチャン・マークレー《Hangman's Noose》（1987 年）
出典：Ferguson et al.（2003: 48）
図 5-16　クリスチャン・マークレー《Candle》（1988 年）
出典：Ferguson et al.（2003: 36-37）
図 5-17　クリスチャン・マークレー《Chorus II》（1988 年）
出典：Ferguson et al.（2003: 120）
図 5-18　クリスチャン・マークレー《Footsteps》（1989 年）
出典：González et al.（2005: 39）
図 5-19　Peter Lardong《Chocolate Vinyl Records》（1987 年）
出典：Block & Glasmeier（1989: 273）
図 5-20　八木良太《Vinyl》（2005 年）
出典：八木良太の公式ウェブサイトより：Lyota Yagi » Vinyl〈https://lyt.jp/vinyl/〉
　　　使用写真は「Installation view at KAVC Fig.1452 Kazuo Fukunaga Kobe Art Village
　　　Center」
図 5-21　クリスチャン・マークレー《Record Without a Cover》（1985 年）
出典：González et al.（2005: 21）
図 5-22　クリスチャン・マークレー《レコード・プレイヤーズ》（1984 年）
出典：東京都現代美術館（2022: 20）
図 5-23　城一裕の「紙のレコード：予め吹き込むべき音響のないレコード」
出典：2013 年 12 月 22 日に行われたワークショップにて筆者撮影

第六章　サウンド・インスタレーション

図 6-1　マックス・ニューハウス《タイムズ・スクウェア》（1977-92 年，2002 年 –）
出典：Neuhaus（2009: 92）
図 6-2　アルヴィン・ルシエ《細く長い針金の上の音楽》（1977 年）
出典：ドキュメンタリー：*NO IDEAS BUT IN THINKGS: The composer Alvin Lucier.*（2013）
　　　公式ウェブサイト〈http://alvin-lucier-film.com/moaltw.html〉

出典：Armstrong & Rothfuss（1993: 121）
図 3-32　ルイス・ブニュエル『黄金時代』（1930 年）においてバイオリンが側道で踏み潰される
　　　　シーン（開始より約 20 分 30 秒後，1930 年のローマ帝国におけるシーン）
出典：以下の Youtube 動画よりキャプチャ。L'Age D'Or 1930 - YouTube〈https://www.
　　　　youtube.com/watch?v=zB5xiog7jk8〉

第四章　音楽を拡大する音響芸術（二）

図 4-1　タワーレコード梅田 NU 茶屋町店によるツイート（2021 年 7 月 21 日）
出典：https://twitter.com/TOWER_NUchaya/status/1417782343452946436
図 4-2　ダグラス・カーン *Noise, Water, Meat*（1999 年）表紙
出典：Kahn（1999）
図 4-3　『美術手帖』1996 年 12 月号表紙と 2002 年 6 月号表紙
図 4-4　佐藤実（WrK）《observation of thermal states through wave phenomena》（2001 年）
出典：梅津（2001）
図 4-5　マイケル・ナイマン『実験音楽』表紙（1999 年，第二版のもの）
出典：Nyman（1999）
図 4-6　ビル・フォンタナ『サテライト・サウンド・ブリッジ　ケルン－サン・フランシスコ』
　　　　CD ジャケット
出典：Fontana（1994）

第五章　聴覚性に応答する芸術

図 5-1　モホリ＝ナジによる「フォトグラム」の事例《fgm_427》（1940 年）
出典：The Moholy-Nagy Foundation のウェブサイト〈https://moholy-nagy.org/
　　　　photograms/303〉
図 5-2　ピアノロールを取り付けられた 19 世紀末の自動ピアノ
出典：Judd（2018）
図 5-3　自動ピアノを用いて作曲するコンロン・ナンカロウ
出典：LP「Conlon Nancarrow – Complete Studies For Player Piano Volume Two」のカバー
　　　　写真：Conlon Nancarrow – Complete Studies For Player Piano Volume Two（1979,
　　　　Vinyl）- Discogs〈https://www.discogs.com/es/release/1706047-Conlon-Nancarrow-
　　　　Complete-Studies-For-Player-Piano-Volume-Two〉
図 5-4　G. アレクサンドロフと S. エイゼンシュテイン《ロマンス・センチメンタル》（1930 年）
出典：Cocosse | Journal: Romance sentimentale | Grigori Aleksandrov and Sergei M. Eisenstein
　　　　（1930）〈https://www.cocosse-journal.org/2017/10/romance-sentimentale-grigori.
　　　　html?m=0〉より
図 5-5　ニコライ・ヴォイノフによる「ペーパー・サウンド」の実験
出典：Smirnov（2013: 182）
図 5-6　動画合成音のためのマクラレン作の音高ゲージと音強調節スリット
出典：栗原（2016: 26）
図 5-7　1940 年のドイツ映画 *Traummusik* でグラモフォンが舞台道具として使われている事例
出典：Block & Glasmeier（1989: 37）

出典：廣川・明石（2021: 14）

図 3-16　鈴木昭男のアナラポス

出典：Celant & Costa（2014：273）

図 3-17　吉村弘《サウンド・チューブ》

出典：神奈川県立近代美術館（2005: 14），撮影：上野則宏

図 3-18　松本秋則《竹音琴》

出典：廣川・明石（2021: 17）

図 3-19　クレス・オルデンバーグ《ジャイアント・ソフト・ドラム・セット》（1967 年）

出典：Ferguson et al.（2003: 71）

図 3-20　クリスチャン・マークレー《Drumkit》（1999 年）

出典：Ferguson et al.（2003: 115）

図 3-21　ジョー・ジョーンズの創作楽器たち

出典：Kellein & Hendricks（1995: 99）

図 3-22　大阪万博鉄鋼館に展示されたバシェの音響彫刻

出典：東京藝術大学バシェ音響彫刻修復プロジェクトチームクラウドファンディング「未知の
　　　音を奏でるバシェの音響彫刻。40 年の時を超え，復元へ。」- READYFOR〈https://
　　　readyfor.jp/projects/geidai2017baschet〉（2017 年 4 月 6 日公開。また，サイト内に「資
　　　料提供：大阪府万国記念公園事務所」という記載あり）

図 3-23　ジョージ・マチューナス

出典：Armstrong & Rothfuss（1993: 52）

図 3-24　フルクサス・フェスティバルのためのエフェメラ

出典：Armstrong & Rothfuss（1993: 146）

図 3-25　ジョージ・ブレクト《ドリップ・ミュージック》（1959–1962 年）

出典：Kahn（1993: 113）

図 3-26　ジョージ・ブレクト《インシデンタル・ミュージック》（1961 年）

出典：Kahn（1993: 105）

図 3-27　ジョージ・ブレクト《第一交響曲フルクサス・ヴァージョン》（1962 年）

出典：internet archive 内の映像からキャプチャしたもの。
　　　Symphony No. 1, Fluxversion 1 by George Brecht : Inlets Ensemble : Free Download,
　　　Borrow, and Streaming : Internet Archive〈https://archive.org/details/SymphonyNo1F
　　　luxversion1GeorgeBrecht〉
　　　: performed by Inlets Ensemble
　　　: live performance on 26 September 2015
　　　: Audiotheque, Miami Beach, USA

図 3-28　ジョン・ケージ《シアター・ピース》（1960 年）

出典：Edition Peters 販売の楽譜を ILL で借りて写真撮影したもの

図 3-29　フィリップ・コーナー《ピアノ・アクティヴィティズ》（1962 年）

出典：Kellein & Hendricks（1995: 55）

図 3-30　ナム・ジュン・パイク《ワン・フォー・ヴァイオリン・ソロ》（1962 年）

出典：国立国際美術館（2001: 138）

図 3-31　ジョージ・マチューナス《ナム・ジュン・パイクのためのピアノ作品第 13 番（カー
　　　ペンターズ・ピース）》（1964 年）

図 2-11 「Soundings」展（1981 年）図録表紙
出典：Soundings（1981）
図 2-12 「Sound/Art」展（1984 年）図録表紙
出典：筆者撮影
図 2-13 The Calendar for New Music（写真は 1986 年 1 月号）
出典：New York Public Library for the Performing Arts のアーカイヴ所蔵（call #: M-Clippings（Subjects）SoundArt Foundation, Inc.; title: SoundArt Foundation, Inc. --1986 : clippings）
図 2-14 展示会場写真
出典：Sculpture Center（2013）

第三章　音楽を拡大する音響芸術（一）

図 3-1　プリペアド・ピアノ
出典：Kahn（1993: 103）
図 3-2　無響室（東京，初台，ICC にある無響室）　撮影：木奥恵三
出典：ICC ウェブサイト〈https://www.ntticc.or.jp/ja/archive/works/anechoic-room/〉
図 3-4　《フォンタナ・ミックス》（1958 年）楽譜
出典：Edition Peters 販売の楽譜を ILL で借りて写真撮影したもの
図 3-5　《ウォーター・ウォーク》（1959 年）を演奏するケージ
出典：John Cage "Water walk" - YouTube〈https://www.youtube.com/watch?v=gXOIkT1-QWY&t=1s〉からキャプチャしたもの
図 3-6　グレゴリオ聖歌のためのネウマ譜
出典：片桐（1996: 26）
図 3-7　フェルドマン《インターセクション 3》（1953 年）
出典：Nyman（1999: 52）
図 3-8　《ウィリアムズ・ミックス》（1952 年）楽譜
出典：Kostelanetz（1991: 110）
図 3-9　《鐘のための音楽［Music for Carillon No.1]》（1952 年）楽譜
出典：Pritchett（1993: 93）
図 3-10　武満徹と杉浦康平《ピアニストのためのコロナ》（1962 年）
出典：NICAF/ 文房堂ギャラリー（1993）『見ることと聴くこと』展覧会図録，NICAF/ 文房堂ギャラリー：ページ番号なし。
図 3-11　クロード・ムーラン［Claude Melin]《無題［Untitled]》（1992 年）
出典：NICAF/ 文房堂ギャラリー（1993）『見ることと聴くこと』展覧会図録，NICAF/ 文房堂ギャラリー：ページ番号なし。
図 3-12　明和電機《オタマトーン・ジャンボ》（2010 年）
出典：廣川・明石（2021: 13）
図 3-13　斉藤鉄平《波紋音》（2004–2016）
出典：廣川・明石（2021: 16）
図 3-14　ハンス・ライヒェルのダクソフォン
出典：廣川・明石（2021: 17）
図 3-15　金沢健一《音のかけら——テーブル（57 memories)》（2007 年）

画像出典リスト

第一章　サウンド・アートの系譜学に向けて

図 1-1　藤本由紀夫《Stars》（1990 年）

出典：Shugo Arts の ウ ェ ブ サ イ ト よ り：STARS – ShugoArts 〈https://shugoarts.com/news/3300/〉

図 1-2　ミラン・ニザ《ブロークン・ミュージック》（1963-79 年）

出典：Block & Glasmeier（1989: 162-164）

図 1-3　ジャネット・カーディフ《40 声のモテット》（2001 年）

出典：Licht（2007: 51）

図 1-5　ルネ・ブロック作成の音楽と美術のネットワーク図

出典：中川真（2007：19）

図 1-7　田中敦子《ベル》（1955 年），第 3 回ゲンビ展に際し京都市美術館で《作品（ベル）》を設置する田中敦子（「朝日新聞」1955 年 11 月 24 日夕刊に掲載）

出典：鷲田（2007：37）

第二章　音のある美術

図 2-2　ルイジ・ルッソロのイントナルモーリ

出典：Licht（2007: 97）

図 2-3　ハリー・パーチの創作楽器の例：「ゴード・ツリー［Gourd Tree］」と「コーン・ゴング［Cone Gongs］」

出典：Harry Partch's website 〈https://www.harrypartch.com〉より

図 2-4　マルセル・デュシャン《秘めたる音に》（1916 年）

出典：Celant & Costa（2014: 165）

図 2-5　「Structures for Sound」展（1965 年）展示会場写真

出典：October 5, 1965–January 23, 1966. Photographic Archive. The Museum of Modern Art Archives, New York. IN777.10. Photograph by Rolf Petersen. 〈https://www.moma.org/calendar/exhibitions/3475/installation_images/18890〉

図 2-6　ハリー・ベルトイアの sonambient

出典：Harry Bertoia 公式ウェブサイト 〈https://harrybertoia.org/〉より

図 2-7　ジャン・ティンゲリー《ニューヨーク賛歌》（1960 年）

出典：March 17, 1960. Photographic Archive. The Museum of Modern Art Archives, New York. IN661.1. Photograph by David Gahr. 〈https://www.moma.org/calendar/exhibitions/3369/installation_images/17636〉

図 2-8　ロバート・モリス《自分が作られている音を発する箱》（1961 年）

出典：Celant & Costa（2014: 221）

図 2-9　ジョン・グレイソン『サウンド・スカルプチュア』の書籍表紙と LP ジャケット（1975 年）

出典：Grayson（1975）

図 2-10　「眼と耳のために」展（1980 年）図録表紙

出典：Block（1980）

第七章　まとめにかえて

中川克志（2017）「1980年代後半の日本におけるサウンド・アートの文脈に関する試論――〈民族音楽学〉と〈サウンドスケープの思想と音楽教育学〉という文脈の提案」『國學院大學紀要』55: 41-64.

中川克志（2021）「台湾におけるサウンド・アート研究試論――ワン・フーレイ（王福瑞，WANG Fujui）の場合」『常盤台人間文化論叢』7(1): 157-181.

Dunaway, J. (2020) The Forgotten 1979 MoMA Sound Art Exhibition. *Resonance*, 1(1): 25–46.

Nakagawa, K. (2019) Why did the composer begin to make visual art?: The ambient music and sound art of YOSHIMURA Hiroshi. in Proceedings (CD-ROM) of the 21st INTERNATIONAL CONGRESS OF AESTHETICS, Faculty of Architecture, Belgrade, Serbia, July 2019: 1244–1252.

附論　「Soundings: A Contemporary Score」展

東京都現代美術館［監修］（2012）『アートと音楽――新たな共感覚をもとめて』フィルムアート社

中川克志（2020a）「サウンド・インスタレーション試論――4つの比較軸の提案　1/2」『常盤台人間文化論叢』6(1): 63-99.

中川克志（2020b）「サウンド・インスタレーション試論――4つの比較軸の提案　2/2」『尾道市立大学芸術文化学部紀要』19: 83-91.

Barrett, G. D. (2016) *After Sound: Toward a Critical Music*. Bloomsbury Academic, an Imprint of Bloomsbury Publishing.

Celant, G., & C. Costa (eds.)(2014) *Art or Sound*. Fondazione Prada.

Fraisse, V., N. Gianini, C. Guastavino, & G. Boutard (2022) "Experiencing Sound Installations: A Conceptual Framework." Organised Sound, September, 1–16.

Soundings (2013) = London, B., A. H. Neset, & Museum of Modern Art (New York, N. Y.)(2013) *Soundings: A Contemporary Score*. Museum of Modern Art.

Weibel, P. (ed.)(2019) *Sound Art: Sound as a Medium of Art. Exhibited in 2012*. The MIT Press.

MoMA (2013) SOUNDINGS. Website of SOUNDINGS. 〈https://www.moma.org/interactives/exhibitions/2013/soundings/content/〉

あとがき

中川克志（2008）「聴くこととしての音楽――ジョン・ケージ以降のアメリカ実験音楽研究」博士論文 京都大学大学院文学研究科（2008年3月 京都大学博士（文学）取得）

Nakagawa, K. (2019) A Brief Consideration About the Relationship Between Sound Art and Tactile Sense. In Y. Suzuki, K. Nakagawa, T. Sugiyama, F. Akiba, E. Maestri, I. Choi, & S. Tsuchiya, *Computational Aesthetics*. Springer, pp. 53–65.

(1993) *Art in Theory, 1900-1990: An Anthology of Changing Ideas*. Blackwell Publishers, pp. 703–709.

Krause, B.（2014）Invisible Jukebox: Bernie Krause. *The Wire*, 366: 23.

Licht, A.（2019）*Sound Art Revisited*. Bloomsbury Publishing.

Lucier, A., & D. Simon.（1980）*Chambers: Scores by Alvin Lucier*. Wesleyan University Press.

Marotti, W. A.（2013）*Money, Trains, and Guillotines: Art and Revolution in 1960s Japan*. Duke University Press.

Nakagawa, K., & T. Kaneko（2017）A Documentation of Sound Art in Japan: Sound Garden（1987–1994）and the Sound Art Exhibitions of 1980s Japan. *Leonardo Music Journal*, 27: 82–86.

Neuhaus, M.（1994a）*Max Neuhaus: Sound Works, vol. 1, Inscription*. Cantz.

Neuhaus, M.（1994b）*Max Neuhaus: Sound Works, vol. 2, Drawings*. Cantz.

Neuhaus, M.（1994c）*Max Neuhaus: Sound Works, vol. 3, Place*. Cantz.

Neuhaus, M./L. Cooke, K. Kelly, & B. Schröder（eds.）(2009) *Max Neuhaus: Times Square, Time Piece Beacon*. Dia Art Foundation.

Nyman, M.（1974）*Experimental Music : Cage and Beyond*. Schirmer Books.（＝椎名亮輔［訳］（1992）『実験音楽——ケージとその後』水声社）

Nyman, M.（1993）Cage and Satie. In R. Kostelanetz, *Writings about John Cage*. Michigan University Press, pp. 66–72（Reprinted from Musical Times in 1973）.

Ouzounian, G.（2008）Sound Art and Spatial Practices: Situating Sound Installation Art since 1958.〈https://escholarship.org/uc/item/4d50k2fp〉

Ouzounian, G.（2013）Sound Installation Art: From Spatial Poetics to Politics, Aesthetics to Ethics. In G. Born（ed.）*Music, Sound and Space: Transformations of Public and Private Experience*. Cambridge University Press, pp. 73–89.

Ouzounian, G.（2014）Acoustic Mapping: Notes from the Interface. In M. Gandy, & B. J. Nilsen,（eds.）(2014) *The Acoustic City*. Jovis, pp. 164–173.

Ouzounian, G.（2020）*Stereophonica: Sound and Space in Science, Technology, and the Arts*. The MIT Press.

Ouzounian, G.（2021a）6 From a Poetics to a Politics of Space: Spatial Music and Sound Installation Art. In *Stereophonica: Sound and Space in Science, Technology, and the Arts*. The MIT Press, pp. 105–124.

Ouzounian, G.（2021b）7 Mapping the Acoustic City: Noise Mapping and Sound Mapping. In *Stereophonica: Sound and Space in Science, Technology, and the Arts*. The MIT Press, pp. 125–149.

Pardo, C.（2017）The Emergence of Sound Art: Opening the Cages of Sound. *The Journal of Aesthetics and Art Criticism*, 75(1): 35–48.

Picker, J. M.（2019）Soundscape(s): The Turning of the Word. In M. Bull（eds.）*The Routledge Companion of Sound Studies*. Routledge, pp. 147–157.

Scoates, C.（2019）*Brian Eno: Visual Music*. Chronicle Books.

Sound & Recording 編集部（2021）「evala が描く聴覚の拡張〜 Synesthesia X1 - 2.44 波象（Hazo）@ Media Ambition Tokyo 2021」（「サンレコ〜音楽制作と音響のすべてを届けるメディア」, 2021年5月12日掲載）〈https://www.snrec.jp/entry/report/MAT2021_Synesthesia_X1〉

Southworth, M.（1969）The Sonic Environment of Cities. *Environment and Behavior*, 1(1): 49–70.

The Wire.（2017）Akio Suzuki's Space In The Sun has been demolished.（The Wire のウェブサイト, 2017年11月23日掲載）〈https://www.thewire.co.uk/news/49047/akio-suzuki-s-space-in-the-sun-has-been-demolished〉

Truax, B.（1978）*Handbook for Acoustic Ecology: The Music of the Environment Series No.5*. A.R.C. Publications.

Truax, B.（1984）*Acoustic Communication*. Ablex Publishing Corporation.

Voegelin, S.（2014）*Sonic Possible Worlds: Hearing the Continuum of Sound*. Bloomsbury.

Weibel, P.（ed.）(2019) *Sound Art: Sound as a Medium of Art. Exhibited in 2012*. The MIT Press.

Westerkamp, H.（1974）Soundwalking. *Sound Heritage*, 3(4): 18–27.（Revised in A. Carlyle（ed.）(2007) *Autumn Leaves: Sound and the Environment in Artistic Practice*. Double Entendre, p. 49.）

Garden』展（1987-94）と吉村弘の作品分類」『京都国立近代美術館研究論集 CROSS SECTIONS』4: 56–62.

中川 真（1992）『平安京 音の宇宙』平凡社

中川 真（2006）「パブリックアートの戦略——サウンドアートを事例として」『都市文化研究』8: 32 –45.

中川 真（2007）『サウンドアートのトポス——アートマネジメントの記録から』昭和堂

日本美術サウンドアーカイヴ（2019）「今井祝雄，倉貫徹，村岡三郎《この偶然の共同行為を一つの 事件として》1972 年」〈https://japaneseartsoundarchive.com/jp/products/coaction/〉

福岡市美術館（1990）『流動する美術 II——メディアの複合 音と造型』（福岡市美術館，1990 年 10 月 23 日 - 12 月 9 日）展覧会図録

北條知子（2017）「日本サウンド・アート前史——1950 年代から 70 年代に発表された音を用いた展 示作品」毛利嘉孝［編著］（2017）『アフターミュージッキング——実践する音楽』東京藝術大学 出版会, pp. 61–91.

桝矢令明（2001）「音のきこえとしての音楽——B・イーノのアンビエント・ミュージックをめぐっ て」『美学』52(1): 70–83.

村岡三郎「記憶体」HTML 版（2020 年 10 月第 3 版）〈https://hfactory.jp/muraoka_readme.html〉

湯浅譲二（1968）「今月の焦点 展覧会と音響デザイン」『美術手帖』301: 38–39.

吉村 弘（1990）『都市の音』春秋社

リクト, A.／荏開津広・西原 尚［訳］木幡和枝［監訳］（2010）『サウンドアート——音楽の向こ う側，耳と目の間』フィルムアート社（Licht, A.（2007）*Sound Art: Beyond Music, Between Categories.* Book & CD. Foreword by Jim O'Rourke. Rizzoli.）

Beil, R., & P. Kraut（eds.）(2012)*A House Full of Music: Strategies in Music and Art.* Exh. Hatje Cantz Verlag.

Cage, J.（1958）Erik Satie. Firstly appeared in *the 1958 Art News Annual.* in: 1961. Erik Satie. In J. Cage（1961）*Silence.* Wesleyan University Press, pp. 76–82.（= 柿沼敏江［訳］（1996）『サイレ ンス』水声社）

Cox, C.（2018）*Sonic Flux: Sound, Art, and Metaphysics.* The University of Chicago Press.

Cox, C.（2021）Sound Art and Time. In J. Grant, J. Matthias, & D. Prior（eds.）*The Oxford Handbook of Sound Art.* Oxford University Press, pp. 68–86.

Eno, B.（1975）Discreet Music. Liner note for the album "Discreete Music"（1975）.

Eno, B.（1978）AMBIENT MUSIC. Liner note for the album "Ambient 1 / Music for Airport"（1978） quoted in Eno（1996）.

Eno, B.（1996）Ambient Music. In C. Cox, & D. Warner（eds.）(2004)*Audio Culture: Readings in Modern Music.* Continuum, pp. 94–97.

Eppley, C.（2017）Soundsites: Max Neuhaus, Site-Specificity, and the Materiality of Sound as Place. Ph.D diss. The Graduate School, Stony Brook University.〈https://ir.stonybrook.edu/xmlui/ handle/11401/76660?show=full〉

Fried, M.（1995）Art and Objecthood. In G. Battcock（ed.）*Minimal Art: A Critical Anthology.* University of California Press, pp. 116–147.（= 川田都樹子・藤枝晃雄［訳］（1995）「芸術と客体性」 『批評空間 臨時増刊号——モダニズムのハードコア』太田出版, pp. 66–99.）

Gál, B.（2017）Updating the History of Sound Art: Aditions, Clarifications, More Questions. *Leonardo Music Journal,* 27(1): 78–81.

Grant, J., J. Matthias, & D. Prior（eds.）(2021)*The Oxford Handbook of Sound Art.* Oxford University Press.

Grubbs, D.（2014）*Records Ruin the Landscape: John Cage, the Sixties, and Sound Recording.* Duke University Press.（= 若尾 裕・柳沢英輔［訳］（2015）『レコードは風景をだいなしにする——ジョ ン・ケージと録音物たち』フィルムアート社）

Ingold, T.（2007）Against Soundscape. In A. Carlyle（ed.）(2007)*Autumn Leaves: Sound and the Environment in Artistic Practice.* Double Entendre, pp. 10–13.

Kahn, D.（2013）*Earth Sound Earth Signal: Energies and Earth Magnitude in the Arts.* University of California Press.

Kaprow, A.（1966）Assemblage, Environments & Happenings. In C. Harrison, & P. Wood（eds.）

美術館，2005 年 7 月 9 日 – 8 月 28 日）展覧会図録

金子智太郎（2008）「ブライアン・イーノの生成音楽論における二つの「環境」」『カリスタ』15: 46-68.

クラウス, B. ／伊達　淳［訳］（2014）『野生のオーケストラが聴こえる——サウンドスケープ生態学と音楽の起源』みすず書房（= B. Krauss（2012）*The Great Animal Orchestra: Finding the Origins of Music in the World's Wild Places.* Little, Brown and Company.）

小寺未知留（2021）「マックス・ニューハウスは何を「音楽」と呼んだのか」『美学』72(1): 84-95.

シェーファー, R. M. ／鳥越けい子・小川博司・庄野泰子・田中直子・若尾　裕［訳］（1986）『世界の調律——サウンドスケープとは何か』平凡社（= R. M. Schafer（1977）*The Tuning of the World.* McClelland and Stewart.; R. M. Schafer（1994）*The Soundscape: Our Sonic Environment and the Tuning of the World.* Destiny Books.）→マリー・シェーファー／鳥越けい子・小川博司・庄野泰子・田中直子・若尾　裕［訳］（2022［1977］）『新装版　世界の調律——サウンドスケープとは何か』平凡社

執筆者不詳（1972）「［今月の焦点］今井祝雄・倉貫徹・村岡三郎の街頭イヴェント」『美術手帖』359: 12-13.

庄野　進（1986）「環境への音楽——環境音楽の定義と価値」小川博司・庄野泰子・田中直子・鳥越けい子［編著］（1986）『波の記譜法——環境音楽とはなにか』時事通信社, pp. 61-80.

庄野　進（1991）『聴取の詩学——J・ケージからそして J・ケージへ』勁草書房

庄野　進（1992）『音へのたちあい——ポストモダン・ミュージックの布置』青土社

庄野　進（1996）「音環境・都市・メディア「開口部」をめぐって」武藤三千夫（研究代表者）『都市環境と藝術——環境美学の可能性』平成 6-7 年度科学研究費補助金［総合研究（A）］研究成果報告書, 74-82.

庄野泰子（1990）「サウンド・インスタレーション」『ur』4: 38-59.

鈴木昭男（2021）「鈴木昭男　日向ぼっこの空間 7" レコード付き」island JAPAN.

鈴木昭男（2023）「鈴木昭男　いっかいこっきりの「日向ぼっこの空間」」　CD とブックレット AIL030 Art into Life.

タム, E. ／小山景子［訳］（1994）『ブライアン・イーノ』水声社（= E. Tamm（1989）*Brian Eno: His Music and the Vertical Color of Sound.* Faber and Faber.）

谷口文和（2010）「レコード音楽がもたらす空間——音のメディア表現論」片山杜秀［編］『別冊「本」ラチオ SPECIAL ISSUE 思想としての音楽』講談社, pp. 240-265.

千葉成夫（1986）『現代美術逸脱史 1945 ～ 1985』晶文社

千葉成夫（2021）『増補 現代美術逸脱史 1945 ～ 1985』筑摩書房

辻　泰岳（2014）「「空間から環境へ」展（1966 年）について」『日本建築学会計画系論文集』79(704): 2291-2298.

トゥアン, Y.-F. ／山本　浩［訳］（1993）『空間の経験——身体から都市へ』ちくま書房

刀根康尚（1969）「芸術の環境化とは何か——アンディ・ワーホールが開示した領域」『デザイン批評』8: 26-32.（= 刀根康尚（1970）『現代芸術の位相——芸術は思想たりうるか』田畑書店, pp. 79-91.）

刀根康尚（1970）『現代芸術の位相——芸術は思想たりうるか』田畑書店

中川克志（2017）「1980 年代後半の日本におけるサウンド・アートの文脈に関する試論——〈民族音楽学〉と〈サウンドスケープの思想と音楽教育学〉という文脈の提案」『國學院大學紀要』55: 41-64.

中川克志（2020a）「サウンド・インスタレーション試論——4 つの比較軸の提案　1/2」『常盤台人間文化論叢』6(1): 63-99.

中川克志（2020b）「サウンド・インスタレーション試論——4 つの比較軸の提案　2/2」『尾道市立大学芸術文化学部紀要』19: 83-91.

中川克志（2020c）「サウンド・インスタレーション試論——音響芸術における歴史的かつ理論的背景」『横浜国立大学 教育学部 紀要 II. 人文科学』22: 57-73.

中川克志（2021）「日本における〈音のある芸術の歴史〉を目指して——1950-90 年代の雑誌『美術手帖』を中心に」細川周平［編］『音と耳から考える——歴史・身体・テクノロジー』アルテスパブリッシング, pp. 484-497.

中川克志・金子智太郎（2012）「調査報告　日本におけるサウンド・アートの展開——『Sound

Cage, J. (1961) *Silence*. Wesleyan University Press. (＝柿沼敏江［訳］(1996)『サイレンス』水声社)

Christie, I. (2019) "ABC in Sound: László Moholy-Nagy's rediscovered experiment in visual sound." Apppeared on 19th June 2019 on The International Film Magazine Sight & Sound | BFI.〈https://www2.bfi.org.uk/news-opinion/sight-sound-magazine/reviews-recommendations/bytes/abc-sound-1933-laszlo-moholy-nagy-visual-music-experiment〉

Cox, C. (2018) *Sonic Flux: Sound, Art, and Metaphysics*. The University of Chicago Press.

Cox, C., & D. Warner, (eds.) (2004) *Audio Culture: Readings in Modern Music*. Continuum.

Ferguson, R., C. Marclay, D. Kahn, M. Kwon, & A. Licht (2003) *Christian Marclay*. UCLA Hammer Museum.

González, J. A., C. Marclay, K. Gordon, & M. Higgs (2005) *Christian Marclay*. Phaidon Press.

James, R. S. (1986) Avant-Garde Sound-on-Film Techniques and Their Relationship to Electro-Acoustic Music. *The Musical Quarterly,* 72(1): 74–89.

Jo, K. (2015) The Music One Participates in: Analysis of Participatory Musical Practice at the Beginning of 21st Century. Ph.D dissertation. 九州大学.〈https://catalog.lib.kyushu-u.ac.jp/ja/recordID/1500449/〉

Judd, T. (2018) On a Roll: Music Inspired by the Pianola. The Listeners' Club. May 9, 2018.〈https://thelistenersclub.com/2018/05/09/on-a-roll-music-inspired-by-the-pianola/〉(最終確認日：2022年9月7日)〉

Katz, M. (2004) The Rise and Fall of Grammophonmusik. In *Capturing Sound: How Technology Has Changed Music*. University of California Press, pp. 109–123.

Kahn, D., & G. Whitehead (eds.) (1992) *Wireless Imagination: Sound, Radio, and the Avant-Garde*. The MIT Press.

Kahn, D. (1999) *Noise, Water, Meat: A History of Sound in the Arts*. The MIT Press.

Kahn, D. (2013) *Earth Sound Earth Signal: Energies and Earth Magnitude in the Arts*. University of California Press.

Licht, A. (2019) *Sound Art Revisited*. Bloomsbury Publishing.

Smirnov, A. (2013) *Sound in Z: Experiments in Sound and Electronic Music in Early 20th Century Russia*. Koenig Books.

Watkins, G. (1988) *Soundings: Music in the Twentieth Century*. Schirmer Books.

【参考文献：具体音楽，電子音楽について】
コープ, D.／石田一志・三橋圭介・瀬尾史穂［訳］(2011)『現代音楽キーワード事典』春秋社

川崎弘二［著］大谷能生［協力］(2006)『日本の電子音楽』愛育社

中川克志 (2012)「現代音楽の「現代」ってなに？」『春秋』543: 5-8.

中川克志 (2015b)「コラム——現代音楽における1950年代の電子音楽と具体音楽」谷口文和・中川克志・福田裕大『音響メディア史』ナカニシヤ出版, pp.287-288.

ブリンドル, R. S.／吉崎清富［訳］(1988)『新しい音楽——1945年以降の前衛』アカデミア・ミュージック

増田 聡・谷口文和 (2005)『音楽未来形——デジタル時代の音楽文化のゆくえ』洋泉社

松平頼暁 (1995)『現代音楽のパサージュ——20・5世紀の音楽（増補版）』青土社

諸井 誠 (1954)「電子音楽の世界」『音楽芸術』12(6): 40-45.

第六章　サウンド・インスタレーション

アトキンス, R.／杉山悦子・及部奈津・水谷みつる［訳］(1993)『現代美術のキーワード——ART SPEAK』美術出版社（原著は1990年）

和泉 浩 (2018)「ティム・インゴルドの反サウンドスケープ論——音と光, サウンドスケープとランドスケープ」『秋田大学教育文化学部研究紀要 人文科学・社会科学』73: 11-21.

小川博司・庄野泰子・田中直子・鳥越けい子［編著］(1986)『波の記譜法——環境音楽とはなにか』時事通信社

カーソン, R.／青樹築一［訳］(1974)『沈黙の春』新潮社（原著は1962年）

神奈川県立近代美術館［編］(2005)『吉村弘の世界——音のかたち, かたちの音』（神奈川県立近代

谷口文和・中川克志・福田裕大（2022）『音響メディア史』ナカニシヤ出版

東京都現代美術館［監修］（2022）『クリスチャン・マークレー——トランスレーティング［翻訳する］』（東京都現代美術館, 2021年11月20日 - 2022年2月23日）展覧会図録, 左右社

刀根康尚／柿沼敏江［訳］（2001）「ジョン・ケージとレコード」『インターコミュニケーション』10(1): 116-125（＝ Y. Tone（2003）John Cage and Recording. *Leonardo Music Journal*, 13(1): 11-15.)

中川克志（2010）「クリスチャン・マークレイ試論——見ることによって聴く」『京都国立近代美術館研究論集 CROSS SECTIONS』3: 32-43.

中川克志（2011）「音楽家クリスチャン・マークレイ試論——ケージとの距離」『文学・芸術・文化』22(2): 107-130.

中川克志（2015a）「音響メディアの使い方——音響技術史を逆照射するレコード」谷口文和・中川克志・福田裕大『音響メディア史』ナカニシヤ出版, pp. 281-302.

中川克志（2022）「クリスチャン・マークレー再論——世界との交歓」東京都現代美術館［監修］『クリスチャン・マークレー——トランスレーティング［翻訳する］』（東京都現代美術館, 2021年11月20日 -2022年2月23日）展覧会図録, 左右社, pp. 182-190.

中ザワヒデキ（1998）「作曲の領域——シュトックハウゼン, ナンカロウ」『ユリイカ』30(4): 138-151.

バルト, R.／沢崎浩平［訳］（1998）「ムシカ・プラクティカ」『第三の意味——映像と演劇と音楽と』みすず書房, pp. 177-184.（原著は1970年）

フータモ, E.／堀 潤之［訳］（2005）「カプセル化された動く身体——シミュレーターと完全な没入の探求（下）」『インターコミュニケーション』14(3): 71-81.（＝ E. Huhtamo（1995）Encapsulated Bodies in Motion: Simulators and the Quest for Total Immersion. In S. Penny（ed.）*Critical Issues in Electronic Media*. State University of New York Press, pp. 159-186）

フータモ, E.／太田純貴［編訳］（2015）『メディア考古学——過去・現在・未来の対話のために』NTT出版

藤枝 守（2000）『響きの生態系——ディープ・リスニングのために』フィルムアート社

細川周平（1990）『レコードの美学』勁草書房

堀 潤之（2005）「カプセル化された動く身体——シミュレーターと完全な没入の探求解題［訳］」『インターコミュニケーション』14(3): 81-84.

マークレイ, C.（1996）「クリスチャン・マークレイ インタヴュー——瞬間と永遠のコントラストが僕を魅きつける」『美術手帖 特集 サウンド／アート』12月号: 18-32.

増田 聡・谷口文和（2005）『音楽未来形——デジタル時代の音楽文化のゆくえ』洋泉社

モホリ＝ナジ, L.（1922）「生産 - 再生産」（Cox & Warner（2004: 331-332）の英訳を使用した）

リルケ, R. M.（1919）「始源のざわめき」（キットラー, F.／石光泰夫・石光輝子［訳］（2006）『グラモフォン・フィルム・タイプライター（上）（下）』筑摩書房, pp. 103-104）

ロベール, F.／昼間 賢・松井 宏［訳］（2009）『エクスペリメンタル・ミュージック——実験音楽ディスクガイド』NTT出版（原著は2007年）

山田晴通（2003）「ポピュラー音楽の複雑性」東谷 護［編］『ポピュラー音楽へのまなざし——売る・読む・楽しむ』勁草書房, pp. 3-26.

吉見俊哉（2012）『「声」の資本主義——電話・ラジオ・蓄音機の社会史』河出書房新社（原著は1995年）

渡辺 裕（1997）「蓄音機と「機械音楽」」『音楽機械劇場』新書館, pp. 189-204.

渡辺 裕（1999）「「機械音楽」の時代——バウハウスと両大戦間の音楽文化」利光 功・宮島久雄・貞包博幸［編］『バウハウスとその周辺 2——理念・音楽・映画・資料・年表』中央公論美術出版, pp. 27-48.

執筆者不詳（1970）「［今月の焦点］ワイド・アングル——手彫りでつくったレコード」『美術手帖』329: 115.

Block, U., & M. Glasmeier（eds.）（1989）*Broken Music: Artists' Recordworks*. Exhibition Catalogue. DAAD and Gelbe Musik.

Cage, J.（1958）Erik Satie. Firstly appeared in *the 1958 Art News Annual*. Cage（1961）: 76-82.

Cage, J.（1959a）Lecture on Nothing. Firstly appeared in *Incontri Musicali*. Aug. 1959. Cage（1961）: 109-127.

Cage, J.（1959b）Indeterminacy. Firstly published in *Die Reihe*, 5. Cage（1961）: 260-273.

m-s/（最終確認日：2022 年 9 月 21 日）〉

Kahn, D.（1993）The Latest: Fluxus and Music. In E. Armstrong, & J. Rothfuss（eds.）*In the Spirit of Fluxus*. Walker Art Center, pp. 102–120.

Kahn, D.（1999）*Noise, Water, Meat: A History of Sound in the Arts*. The MIT Press.

Kahn, D.（2013）As background for the current MOMA sound art show, here's the press release for Barbara London's exhibition Sound Art at MOMA in 1979, with Maggi Payne, Julia Heyward, and Connie Beckley. Facebook.〈https://www.facebook.com/douglas.kahn.version1/posts/165818290272349.〉

Lander, D.（1990）Introduction. In D. Lander & M. Lexier（eds.）*Sound by Artists*. Art Metropole and Walter Phillips Gallery, pp. 10–14.

Lander, D., & M. Lexier（eds.）（1990）*Sound by Artists*. Art Metropole and Walter Phillips Gallery.

Licht, A.（2019）*Sound Art Revisited*. Bloomsbury Publishing.

Nakagawa, K.（2021）History of Sound in the Arts in Japan between the 1960s and 1990s. In D. Charrieras, & F. Mouillot（2021）*Fractured Scenes: Underground Music-Making in Hong Kong and East Asia*. Springer, pp. 225–239.

Novak, D.（2013）*Japanoise: Music at the Edge of Circulation*. Duke University Press.（= 若尾 裕・落 晃子［訳］（2019）『ジャパノイズ——サーキュレーション終端の音楽』水声社）

Nyman, M.（1974）*Experimental Music: Cage and Beyond*. Schirmer Books.（= 椎名亮輔［訳］（1992）『実験音楽——ケージとその後』水声社）

Nyman, M.（1999）*Experimental Music: Cage and Beyond. 2nd edition*. Cambridge University Press.

Smith, S. S., & DeLio, T.（eds.）（1989）*Words and Spaces: An Anthology of Twentieth Century Musical Experiments in Language and Sonic Environments*. University Press of America.

WrK（1996）「WrK——なにが現象を支えているのか」『美術手帖』734(12): 76-77.

【参考文献：〈新しい音楽〉について】
ダールハウス, C.／杉橋陽一［訳］（1989a）『音楽美学』シンフォニア
ダールハウス, C.／森 芳子［訳］（1989b）『ダールハウスの音楽美学』音楽之友社
ダールハウス, C.／角倉一朗［訳］（2004）『音楽史の基礎概念』白水社（= C. Dahlhaus（1977）*Grundlagen der Musikgeschichte*. Musikverlag Gerig.）
Dahlhaus, C.（1984）"New Music" as Historical Category. Originally published in Germany in 1978. In R. Kostelanetz, J. Darby, & M. Santa（eds.）（1996）*Classic Essays On Twentieth-Century Music: a Continuing Symposium*. Schirmer Books, pp. 22-33.（白石知雄による原著論文からの翻訳が「仕事の記録と日記：翻訳（新しい音楽）」〈http://www3.osk.3web.ne.jp/~tsiraisi/musicology/honyaku/neue_musik.html〉で公開されている）

第五章　聴覚性に応答する芸術

アタリ, J.／金塚貞文［訳］（2012）『ノイズ——音楽／貨幣／雑音』みすず書房（原著は 1977 年）
キットラー, F.／石光泰夫・石光輝子［訳］（2006）『グラモフォン・フィルム・タイプライター（上）（下）』筑摩書房（原著は 1986 年）
キットラー, F.／大沼勘一郎・石田雄一［訳］（2021）『書き取りシステム 1800・1900』インスクリプト
栗原詩子（2016）『物語らないアニメーション——ノーマン・マクラレンの不思議な世界』春風社
城 一裕・金子智太郎（2013）「生成音楽ワークショップ「紙のレコード」の作り方——予め吹き込むべき音響のないレコード編 2013 年 12 月 22 日 at YCC school」slideshare〈https://www.slideshare.net/jojporg/131222-papaerecordjp〉
城 一裕・三輪眞弘・松井 茂（2014）「音楽と録楽の未来」『情報科学芸術大学院大学紀要』5: 91-108.
庄野 進（1992）『音へのたちあい——ポストモダン・ミュージックの布置』青土社
スターン, J.／中川克志・金子智太郎・谷口文和［訳］（2015）『聞こえくる過去——音響再生産の文化的起源』インスクリプト（原著は 2003 年）

Cage, J. (1957) Experimental Music. Firstly given as an address to the convention of the Music Teachers National Association in Chicago in the winter of 1957 and printed in the brochure accompanying George Avakian's recording of Cage's twenty-five-year retrospective concert at Town hall, New York in 1958. Cage (1961): 7-12.

Cage, J. (1959) History of Experimental Music in the United States. This was written at the request of Dr. Wolfgang Steinecke, translated by Heinz Klaus Metzger, and published in the 1959 issue of Darmstaedt Beitraege. The statement by Christian Wolff quoted herein is from his article, "New and Electronic Music," in: Audience. 5.3, summer 1958. Cage (1961): 67-75.

Cage, J. (1961) *Silence*. Wesleyan University Press. (＝柿沼敏江［訳］(1996)『サイレンス』水声社)

Cage, J. (1974) The Future of Music. *Empty Words: Writings'73-'78*. Wesleyan University Press, pp. 177-187.

Cage, J. (1979) *Empty Words: Writings'73-'78*. Wesleyan University Press.

Cutler, C. (1985) *File under Popular: Theoretical and Critical Writings on Music*. November Books. (＝小林善美［訳］(1996)『ファイル・アンダー・ポピュラー──ポピュラー音楽を巡る文化研究』水声社)

Cutler, C. (1988) Editorial Afterword. *Rē Records Quarterly*, 2(3): 46-47.

Dunn, D. (1981) An Expository Journal of Extractions from Wilderness. Firstly appeared in: Proceedings for the International Music and Technology Conference. Univ. of Melbourne, Australia, 8/26/81.; Smith and Delio (1989)

Dunn, D. (1983) Publishing As Eco-system (with Kenneth Gaburo). Firstly appeared in: Lingua Press, 1983.

Dunn, D. (1984a) Music, Language, and Environment. Firstly appeared in: 1986. Musicworks. 33.

Dunn, D. (1984b) Mappings and Entrainments. Firstly appeared in: 1986. Musicworks. 33. (excerpt)

Dunn, D. (1988) Environment, Consciousness, and Magic (interview with Mike Lampert). Firstly appeared in: 1988. *Perspectives of New Music;* 1993. *Perspectives on Musical Aesthetics*. W.W. Norton and Co.

Dunn, D. (1989) Environment, Consciousness, and Magic: An Interview with David Dunn. Interview by Michael R. Lampert. *Perspectives of New Music*. 27(1): 94-105.

Dunn, D. (1996) A History of Electronic Music Pioneers. In R. Kostelanetz, J. Darby, & M. Santa (eds.) *Classic Essays On Twentieth-Century Music: A Continuing Symposium*. Schirmer Books. (reprinted and revised from 1992. Eigenwelt der Apparatewelt: Pioneers of Electronic Art. Ars Electronica: 87-123.)

Dunn, D. (1998) Nature, Sound Art and the Sacred. Firstly appeared in: 1997. *TERRA NOVA, Nature & Culture*, 2.3. The MIT Press.; in: Rothenberg & Ulvaeus, 2001.

Dunn, D. (1999) Music, Language and Environment (An Interview with David Dunn; with Rene Van Peer). Firstly appeared in: *Leonardo Music Journal*, 9, 1999.

Dunn, D. (2001) Santa Fe Institute Public Lecture. ⟨http://www.davidddunn.com/~david/Index2.htm⟩

Dunn, D. (n.d.) David Dunn's website ⟨http://www.davidddunn.com/~david/HOME.htm⟩

Dunaway, J. (2020) The Forgotten 1979 MoMA Sound Art Exhibition. *Resonance*, 1(1): 25-46.

Fontana, B. (1987) The Relocation of Ambient Sound: Urban Sound Sculpture. *Leonardo*, 20(2): 143-147.

Fontana, B. (1990a) Australian Sound Sculptures. CD. EB 203. Editions Block.

Fontana, B. (1990b) The Environment as a Musical Resource Part 1 -Vienna 1990. ⟨https://resoundings.org/Pages/musical%20resource.html⟩

Fontana, B. (1994) Satellite Sound Bridge Cologne-San Francisco (Ohrbruecke/Soundbridge Koeln - San Francisco). CD. WER 6302-2. Wergo.

Fontana, B. (n.d.) Bill Fontana's website ⟨http://www.resoundings.org/⟩

Hosokawa, S. (2012) Ongaku, Onkyō/Music, Sound. *UC Berkeley: Center for Japanese Studies*, 1-22. ⟨https://escholarship.org/uc/item/9451p047⟩

ICC (2000)「ICC | 佐藤実 (m/s)」⟨https://www.ntticc.or.jp/ja/archive/participants/sato-minoru-

Young, La Monte（1980）"8. La Monte Young." Conversation with Richard Kostelanetz. In R. Kostelanetz（1980）*The Theatre of Mixed-Means An Introduction to Happenings, Kinetic Environments and Other Mixed-Means Presentations*. RK Editions, pp.183–218.

【参考文献：楽譜について】

大崎滋生（2002）『音楽史の形成とメディア』平凡社

カトラー, C.／小林善美［訳］（1996）「音楽形式の必然性と選択」『ファイル・アンダー・ポピュラー ——ポピュラー音楽を巡る文化研究』水声社, pp. 35–51.（原著は1985年）

片桐 功ほか（1996）『はじめての音楽史——古代ギリシアの音楽から日本の現代音楽まで』音楽之友社

ミヒェルス, U.［編］／角倉一朗［日本語版監修］（1989）『カラー図解音楽事典』白水社

第四章 音楽を拡大する音響芸術（二）

東谷隆司（2002）「世界を響きとして知覚せよ——「場」を形成するサウンド・アート」『美術手帖』821: 118–121.

梅津 元（2001）「［展評］WrK 東京 OFF SITE 5月2日–6月2日」『美術手帖』809: 154–155.

岡崎 峻（2017）「二重記述へのステップ——デヴィッド・ダンの《樹の中の光の音》における科学的視座の役割」『表象』11: 216–230.

『音のある美術』（1989）＝栃木県立美術館（1989）『音のある美術 moments sonores』展覧会図録

金子智太郎（2015）「同調の技法——デヴィッド・ダンのサイト‐スペシフィック・パフォーマンス」『国際哲学研究』4: 141–149.

佐々木敦（1996）「Memory serves——クリスチャン・マークレイとサウンド・アート」『美術手帖』734: 33–35.

佐々木敦（2001）『テクノイズ・マテリアリズム』青土社

佐々木敦（2002a）「フレクエンツェン／フリークエンシーズ［Hz］」展レポート」『美術手帖』821: 72–73.

佐々木敦（2002b）「「聴くこと」のサブライム——サウンド＝アート論序説」『美術手帖』821: 112–117.

庄野 進（1989）「眼と耳が交差する時」栃木県立美術館『音のある美術 moments sonores』展覧会図録. pp.7–10.

タワーレコード梅田NU茶屋町店（2021）「【#浅くてもとにかく広くが心情のいちスタッフによる2021年上半期BEST10】■1位 MEDICINE MAN ORCHESTRA/MEDICINE MAN ORCHESTR アフロ・メディテーション。聴く者の脳内に描かれる驚愕のサウンド・アート。」2021年7月21日のツイート〈https://twitter.com/TOWER_NUchaya/status/1417782343452946436〉

タワーレコード・オンライン（2021）「Medicine Man Orchestra/Medicine Man Orchestra」〈https://tower.jp/item/5160862/Medicine-Man-Orchestra〉

中川克志（2008）「「ただの音」とは何か？——ジョン・ケージの不確定性の音楽作品の受容様態をめぐって」『京都市立芸術大学美術学部研究紀要』52: 35–45.

中川克志（2010）「1950年代のケージを相対化するロジック——ケージ的な実験音楽の問題点の考察」『京都精華大学紀要』37: 3–22.

中川克志（2021）「日本における〈音のある芸術の歴史〉を目指して——1950-90年代の雑誌『美術手帖』を中心に」細川周平［編］『音と耳から考える——歴史・身体・テクノロジー』アルテスパブリッシング, pp. 484–497.

中川 真（1992）『平安京 音の宇宙』平凡社

中川 真（2007）『サウンドアートのトポス——アートマネジメントの記録から』昭和堂

畠中 実（2002）「サウンド・アートの展開——世代を超えて」『美術手帖』821: 105–111.

Armstrong, E., & J. Rothfuss（eds.）（1993）*In the Spirit of Fluxus*. Walker Art Center.

Cage, J.（1937）The Future of Music: Credo. Firstly delivered as a talk at a meeting of a Seattle Arts Society organized by Bonnie Bird in 1937, and printed in the brochure accompanying George Avakian's recording of Cage's twenty-five-year retrospective concert at Town hall, New York in 1958. Cage（1961）: 3–6.

Morton Feldman. Exact Change.〔初版発行年：1975 年〕

Ferguson, R., C. Marclay, D. Kahn, M. Kwon, & A. Licht（2003）*Christian Marclay*. UCLA HammerMuseum.

Friedman, K.（ed.）（1998）*The Fluxus Reader*. Academy Editions.

Friedman, K., O. Smith, & L. Sawchen（eds.）（2002）The Fluxus Performance Workbook. published with Performance Research - *On Fluxus*, 7（3）.

Goehr, L.（1992）*The Imaginary Museum of Musical Works: An Essay in the Philosophy of Music*. Clarendon Press.

Goodman, N.（1976）*Languages of Art: An Approach to a Theory of Symbols. 2nd ed*. Hackett.（＝戸澤義夫・松永伸司［訳］（2017）『芸術の言語』慶應義塾大学出版会）〔初版発行年：1968 年〕

Hansen, A.（1965）［On Cage's Classes］. R. Kostelanetz（ed.）（1991）*John Cage: An Anthology*. Da Capo, pp. 120-122.〔初版発行年：1970 年〕

Hendricks, J.（ed.）（1988）*Fluxus Codex*. Gilbert and Lila Silverman Fluxus Collection in association with Harry N. Abrams.

Higgins, D.（1958）［On Cage's Classes］. R. Kostelanetz（ed.）（1991）*John Cage: An Anthology*. Da Capo, pp. 122-124.〔初版発行年：1970 年〕

Higgins, H.（2002）*Fluxus Experience*. University of California Press.

Kahn, D.（1993）The Latest: Fluxus and Music. In E. Armstrong, & J. Rothfuss（eds.）*In the Spirit of Fluxus*. Walker Art Center, pp. 102-120.

Kahn, D.（1999）*Noise, Water, Meat: A History of Sound in the Arts*. The MIT Press.

Kahn, D.（2013）As background for the current MOMA sound art show, here's the press release for Barbara London's exhibition Sound Art at MOMA in 1979, with Maggi Payne, Julia Heyward, and Connie Beckley. Facebook.〈https://www.facebook.com/douglas.kahn.version1/posts/165818290272349〉

Kellein, T., & J. Hendricks（1995）*Fluxus*. Thames and Hudson.

Kostelanetz, R.（1980）The Theatre of Mixed-Means An Introduction to Happenings, Kinetic Environments and Other Mixed-Means Presentations. RK Editions.〔初版発行年：1968 年〕

Kostelanetz, R.（ed.）（1991）*John Cage: An Anthology*. Da Capo.〔初版発行年：1990 年〕

Licht, A.（2019）*Sound Art Revisited*. Bloomsbury Publishing.

Nakai, Y.（2021）*Reminded by the Instruments: David Tudor's Music*. Oxford University Press.

Nattiez, J-. J.（1993）Introduction Cage and Boulez: A Chapter of Music History. In J. Cage, & P. Boulez./J-. J. Nattiez（eds.）, R. Samuels（trans. & eds.）*The Boulez-Cage Correspondence*. Cambridge University Press, pp. 3-24.

NICAF／文房堂ギャラリー（1993）『見ることと聴くこと』展覧会図録

Nicholls, D.（ed.）（2002）*The Cambridge Companion to John Cage*. Cambridge University Press.

Nyman, M.（1974）*Experimental Music: Cage and Beyond*. Schirmer Books.（＝椎名亮輔［訳］（1992）『実験音楽──ケージとその後』水声社）

Nyman, M.（1999）*Experimental Music: Cage and beyond. 2nd edition*. Cambridge University Press.

Paik, N. J.（1963）Postmusic/The Monthly review of the University for Avant-garde Hinduism/edited by N. J. Paik/FLUXUS a. publication: an essay for the new ontology of music. In H. Sohm, & H. Szeeman（eds.）*Happening & Fluxus: Materialien*. Koelnischer Kunstverein, unpaged.

Patterson, D. W.（ed.）（2002）*John Cage : Music, Philosophy, and Intention, 1933-1950*（*Studies in Contemporary Music and Culture*）. Routledge.

Perloff, M., & C. Junkerman（eds.）（1994）*John Cage: Composed in America*. The University of Chicago Press.

Pritchett, J.（1989）Understanding John Cage's Chance Music: An Analytical Approach. In R. Fleming & W. Duckwortheds（eds.）*John Cage at Seventy-Five*. Bucknell University Press, pp. 249-261.

Pritchett, J.（1993）*The Music of John Cage*. Cambridge University Press.

Sohm, H., & H. Szeeman（eds.）（1970）*Happening & Fluxus: Materialien*. Koelnischer Kunstverein.

Wishart, T./S. Emmerson（ed.）（2002）*On Sonic Art. A new and revised edition*. Routledge.〔初版発行年：1996 年〕

ラヴ, J. P. ／川合昭三［訳］(1969)「異色作家紹介——フランソワ・バッシェと音響彫刻」『美術手帖』21 (317): 112-127.

渡辺　裕 (2001)『西洋音楽演奏史論序説——ベートーヴェンピアノ・ソナタの演奏史研究』春秋社

Armstrong, E., & J. Rothfuss (eds.) (1993) *In the Spirit of Fluxus*. Walker Art Center.

Bernstein, D. W. (2001) Introduction. In D. W. Bernstein, & C. Hatch (eds.) *Writings Through John Cage's Music, Poetry, and Art*. University of Chicago Press, pp. 1-6.

Bernstein, D. W., & C. Hatch (eds.) (2001) *Writings Through John Cage's Music, Poetry, and Art*. University of Chicago Press.

Brecht, G. (1964) Something About Fluxus. *Fluxus Newspaper*, no. 4, June 1964. Detroit, Silverman Collection. (=quoted in Higgins 2002: 70)

Brecht, G. (1970) The Origin Of Events. In H. Sohm, & H. Szeeman (eds.) *Happening & Fluxus: Materialien*. Koelnischer Kunstverein, unpaged.

Cage, J. (1937) The Future of Music: Credo. Firstly delivered as a talk at a meeting of a Seattle Arts Society organized by Bonnie Bird in 1937, and printed in the brochure accompanying George Avakian's recording of Cage's twenty-five-year retrospective concert at Town hall, New York in 1958. Cage (1961): 3-6.

Cage, J. (1952) Composition to Describe the Process of Composition Used in Music of Changes and Imaginary Landscape No.4. Cage (1961): 57-59.

Cage, J. (1955) Experimental Music: Doctrine. Firstly appeared in The Score and I. M. A. Magazine, London, issue of June 1955. The inclusion of a dialogue are references to the Huang-Po Doctrine of Universal Mind. Cage (1961): 13-17.

Cage, J. (1957) Experimental Music. Firstly given as an address to the convention of the Music Teachers National Association in Chicago in the winter of 1957 and printed in the brochure accompanying George Avakian's recording of Cage's twenty-five-year retrospective concert at Town hall, New York in 1958. Cage (1961): 7-12.

Cage, J. (1958) Composition as Process I. Changes / II. Indeterminacy / III. Communication. The three lectures were firstly given at Darmstadt, Germany in September 1958. The third one, with certain revisions, is a lecture given earlier that year at Rutgers University in New Jersey, an excerpt from which was published in the Village Voice, New York City, in April 1958. Cage (1961): 18-56.

Cage, J. (1959) History of Experimental Music in the United States. This was written at the request of Dr. Wolfgang Steinecke, translated by Heinz Klaus Metzger, and published in the 1959 issue of Darmstaedt Beitraege. The statement by Christian Wolff quoted herein is from his article, "New and Electronic Music," in: Audience. 5.3, summer 1958. Cage (1961): 67-75.

Cage, J. (1961) *Silence*. Wesleyan University Press. (＝柿沼敏江［訳］(1996)『サイレンス』水声社)

Cage, J. (1965) An Interview with John Cage. Interview by Michael Kirby and Richard Schechner. *Sandford* 1995: 51-71. (＝中井　悠［訳・解題］「ジョン・ケージへのインタヴュー」『述』3: 44-74.)

Cage, J. (ed.) (1969) *Notations*. Something Else Press.

Cage, J. (1980) 1 - John Cage. Conversation with Richard Kostelanetz. Kostelanetz (1980): 50-63.

Cage, J. (1981) *For the Birds: John Cage in Conversation with Daniel Charles*. Marion Boyars. (＝青山マミ［訳］(1982)『ジョン・ケージ——小鳥たちのために』青土社 (ただし邦訳はフランス語版に基づいている))

Cage, J., & P. Boulez./J. J. Nattiez (eds.), R. Samuels (trans. & eds.) (1993) *The Boulez-Cage Correspondence*. Cambridge University Press. (＝笠羽映子［訳］(2018)『ブーレーズ／ケージ往復書簡——1949-1982』みすず書房)

Cage, J., & R. Kostelanetz (2003) *Conversing with Cage. 2nd ed.* Routledge.

Celant, G., & C. Costa (eds.) (2014) *Art or Sound*. Fondazione Prada.

Davies, H. (1985) Sound sculpture. In *The New Grove Dictionary of Musical Instruments*. Macmillan Press.

Dunaway, J. (2020) The Forgotten 1979 MoMA Sound Art Exhibition. *Resonance*, 1 (1): 25-46.

Feldman, M./B. H. Friedman (ed.) (2000) *Give my Regards to Eighth Street: Collected writings of*

ケージ, J. ／小沼純一 [編] (2009)『ジョン・ケージ著作選』筑摩書房

国立国際美術館 [編] (2001)『ドイツにおけるフルクサス——1962-1994』(国立国際美術館, 2001 年 4 月 26 日 – 6 月 10 日) 展覧会図録

近藤　譲 (1985)「器としての世界——ケージの音楽に於ける時空間の様態」『現代詩手帳』28(5): 60 –69.

塩見允枝子 (2005)『フルクサスとは何か——日常とアートを結びつけた人々』フィルムアート社

執筆者不詳 (1963)「「手帖通信」…e.t.c.… 世界の新しい楽譜展」『美術手帖』215: 101.

庄野　進 (1985)「秩序・無秩序・半秩序——枠と出来事」『現代詩手帳』28(5): 70-78.

庄野　進 (1991)『聴取の詩学——J・ケージからそして J・ケージへ』勁草書房

シュトックハウゼン, K. ／清水　穰 [訳] (1999)『シュトックハウゼン音楽論集』現代思潮社

白石美雪 (2009)『ジョン・ケージ——混沌ではなくアナーキー』武蔵野美術大学出版局

シルヴァーマン, K. ／柿沼敏江 [訳] (2015)『ジョン・ケージ伝——新たな挑戦の軌跡』論創社／水声社 (原著は 2010 年)

ナイマン, M. ／椎名亮輔 [訳] (1992)『実験音楽——ケージとその後』水声社 (原著は 1974 年)

中川克志 (2002)「音響生成手段としての聴取——ラ・モンテ・ヤングのワード・ピースをめぐって」『美学』53(2): 66-78.

中川克志 (2008a)「聴くこととしての音楽——ジョン・ケージ以降のアメリカ実験音楽研究」博士論文 京都大学大学院文学研究科 (2008 年 3 月 京都大学博士 (文学) 取得)

中川克志 (2008b)「「ただの音」とは何か？——ジョン・ケージの不確定性の音楽作品の受容様態をめぐって」『京都市立芸術大学美術学部研究紀要』52: 35-45.

中川克志 (2010a)「クリスチャン・マークレイ試論——見ることによって聴く」『京都国立近代美術館研究論集 CROSS SECTIONS』3: 32-43.

中川克志 (2010b)「1950 年代のケージを相対化するロジック——ケージ的な実験音楽の問題点の考察」『京都精華大学紀要』37: 3-22.

中川克志 (2011)「音楽家クリスチャン・マークレイ試論——ケージとの距離」『文学・芸術・文化』22(2): 107-130.

中川克志 (2015)「松本秋則作品分類試論——「松本秋則～ Bamboo Phonon Garden ～」をめぐって」『常盤台人間文化論叢』1: 92-102.

中川克志 (2017)「関東でも音響彫刻が演奏される機会を (横浜国立大学中川克志)」(2017 年 5 月 11 日掲載) 東京藝術大学バシェ音響彫刻修復プロジェクトチームによるクラウドファンディング「未知の音を奏でるバシェの音響彫刻．40 年の時を超え，復元へ。」へのコメント〈https://readyfor.jp/projects/geidai2017baschet/announcements/55985〉

中川克志 (2021a)「日本における〈音のある芸術の歴史〉を目指して——1950-90 年代の雑誌『美術手帖』を中心に」細川周平 [編]『音と耳から考える——歴史・身体・テクノロジー』アルテスパブリッシング, pp. 484-497.

中川克志 (2021b)「創作楽器という問題」廣川暁生・明石　薫 [編] (2021)『サウンド＆アート展——見る音楽, 聴く形』(アーツ千代田 3331, 2021 年 11 月 5 日 – 21 日) 展覧会図録, クリエイティヴ・アート実行委員会, pp. 34-36.

中川克志 (2022)「クリスチャン・マークレー再論——世界との交歓」東京都現代美術館 [編]『クリスチャン・マークレー——トランスレーティング [翻訳する]』(東京都現代美術館, 2021 年 11 月 20 日 – 2022 年 2 月 23 日) 展覧会図録, 左右社, pp. 182-190.

中川　真 (2007)『サウンドアートのトポス——アートマネジメントの記録から』昭和堂

畠中　実 (2012)「「ジョン・ケージ以後」としてのサウンド・アート (における「聴くこと」とテクノロジー)」『ユリイカ』44(12): 224-229.

ヒギンズ, D. ／岩佐鉄男・庄野泰子・長木誠司・白石美雪 [訳] (1988)『インターメディアの詩学』国書刊行会

平芳幸浩 (2016)『マルセル・デュシャンとアメリカ——戦後アメリカ美術の進展とデュシャン受容の変遷』ナカニシヤ出版

廣川暁生・明石　薫 [編] (2021)『サウンド＆アート展——見る音楽, 聴く形』(アーツ千代田 3331, 2021 年 11 月 5 日 – 21 日) 展覧会図録, クリエイティヴ・アート実行委員会

山田晴通 (2003)「ポピュラー音楽の複雑性」東谷　護 [編]『ポピュラー音楽へのまなざし——売る・読む・楽しむ』勁草書房, pp. 3-28.

Sound Art. Ph.D diss. Ghent University.

MOCA/FM. (1970) Sound Sculpture As. Internet Archive 〈https://archive.org/details/MFM_1970_04_30_c1〉

Morris, R. (1968) Notes on Sculpture. In G. Battcock (ed.) *Minimal Art: A Critical Anthology.* University of California Press, pp. 222–235. (＝中井　悠［訳・解題］(2009)「ダンスについてのノート」『述』3: 107–117.)

Musics (1975–79) = D. Toop, S. Beresford, T. Moore, & et al. (2016) *Musics: A British Magazine of Improvised Music & Art: 1975–79.* Ecstatic Peace Library.

Smirnov, A. (2013) *Sound in Z: Experiments in Sound and Electronic Music in Early 20th Century Russia.* Koenig Books.

Sound (1979) = *Sound: an Exhibition of Sound Sculpture, Instrument Building and Acoustically Tuned Spaces.* Exhibition Catalog. Los Angeles Institute of Contemporary Art.

Soundings (1981) = Delehanty, S. (ed.) (1981) *Soundings.* Exhibition Catalog. Neuberger Museum.

Soundings (2013) = B. London, A. H. Neset, & Museum of Modern Art (New York, N. Y.) (2013) *Soundings: A Contemporary Score.* Museum of Modern Art.

Sculpture Center (2013) "FROM THE ARCHIVES: Sound/Art, 1984." SculptureNotebook. 〈https://sculpture-center.tumblr.com/post/37037203282/from-the-archives-soundart-1984〉

Tinguely Museum (2017) Jean Tinguely, Homage to New York, 1960. Vimeo. 〈https://vimeo.com/218619751〉

Toop, D. (2004) The Generation Game: Experimental Music and Digital Culture. In C. Cox, & D. Warner (eds.) *Audio Culture: Readings in Modern Music.* Continuum, pp. 331–339.

Various Artists (2000) Futurism & Dada Reviewed 1912–1959. Label: LTM - LTMCD 2301.

Various Artists (2008) *Baku: Symphony of Sirens: Sound Experiments in the Russian Avant Garde.* CD + Book. Label: ReR Megacorp - RAG1&2.

Weibel, P. (ed.) (2019) *Sound Art: Sound as a Medium of Art. Exhibited in 2012.* The MIT Press.

【「Sound/Art」展（1984）のアーカイヴ資料】
本章で参照したプレスリリースや新聞記事は，2014年11月にSculptureCenterにアーカイヴ調査を申請したところ工事などの理由で同館ではその時期調査を受け入れられなかったため，同館のOperations ManagerであるYoseff Ben-Yehuda氏が，同館の記録にある文書をスキャンして送付してくれたものである。Yehuda氏からは他にも8点の資料を提供していただいた。数字は頂いたスキャン画像に付けられていたものである。プレス・リリース以外のいくつかの作品画像は，SculptureCenterが運営するSculptureNotebookというウェブサイトに掲載されている〈https://sculpture-center.tumblr.com/tagged/Sound%2FArt〉が，このプレス・リリースや以下で参照する新聞記事などは掲載されていない。

SEM1834_001: SEM: Press Release.

SEM1834_004: Judy K. Collischan Van Wagner, "[Review] Sound Art." in: Art Magazine September 1984: 19 (SEM: news clipping).

SEM1834_005: E.H., "SOUND ART at Sculpture Center." in: ART NEWS November 1984: 175 (SEM: news clipping).

第三章　音楽を拡大する音響芸術（一）

秋山邦晴（1962）「「4人の作曲」展より音と視覚の記号の冒険──音楽を見る展覧会」『美術手帖』205: 39–43.

インガルデン, R. ／安川　昱［訳］(2000)『音楽作品とその同一性の問題』関西大学出版部

カッシーナ・イクスシー［Cassina IXC.］(2020)「Artist: クロード・ムーラン」カッシーナ・イクスシー〈http://ixc-edition.jp/art/claude-melin/〉

神奈川県立近代美術館［編］(2005)『吉村弘の世界──音のかたち，かたちの音』（神奈川県立近代美術館，2005年7月9日–8月28日）展覧会図録

ケージ, J. ／柿沼敏江［訳］(1996)『サイレンス』水声社

Baschet, F.（1963）New musical instruments. *New Scientist,* 337: 266–268.

Baschet, F.（1999）*Les Sculptures Sonores: The Sound Sculptures of Bernard and François Baschet.* Soundworld Publishers.

Bertoia, C.（2015）13. Tonals and Sonambient（1960–1978）. In *The Life and Work of Harry Bertoia: The Man, the Artist, the Visionary.* Schiffer Publishing, pp. 130–146.

Block, R.（ed.）（1980）*Für Augen und Ohren: Von der Spieluhr zum akustischen Environment: Objekte Installationen Performances.* Exhibition Catalogue. Akademie der Kunst.

Celant, G., & C. Costa（eds.）（2014）*Art or Sound.* Fondazione Prada.

Chessa, L.（2012）*Luigi Russolo, Futurist: Noise, Visual Arts, and the Occult.* University of California Press.

Cluett, S. A.（2013）Loud Speaker: Towards a Component Theory of Media Sound. Ph.D diss. Princeton University.

Cox, C., & D. Warner（eds.）（2004）*Audio Culture: Readings in Modern Music.* Continuum.

Cox, C., & D. Warner（eds.）（2017）*Audio Culture: Readings in Modern Music. Revised Edition.* Bloomsbury.

Cox, C.（2018）*Sonic Flux: Sound, Art, and Metaphysics.* The University of Chicago Press.

Davies, H.（1985）Sound sculpture. In *The New Grove Dictionary of Musical Instruments.* MacMillan Press.

Dunaway, J.（2020）The Forgotten 1979 MoMA Sound Art Exhibition. *Resonance,* 1(1): 25–46.

Eastley, M.（1975）Aeolian Instruments. *Musics,* 5: 21–23.

Fontana, B.（1987）The Relocation of Ambient Sound: Urban Sound Sculpture. *Leonardo,* 20(2): 143–147.

Goddard, D.（1983）Sound/Art: Living Presences. In W. Hellerman, & D. Goddard, Catalogue for "Sound/Art" at The Sculpture Center, New York City, May 1–30, 1983 and BACA/DCC Gallery June 1–30, 1983: unpaged.

Goddard, D., & H. Wilke（2008）Donald Goddard and Hannah Wilke: Love made possible. Nihilsentimentalgia〈https://nihilsentimentalgia.com/2013/01/22/%E2%94%90-donald-goddard-and-hannah-wilke-love-made-possible-%E2%94%94/〉(『Art Journal』67.2（2008）に掲載された "Looking through Hannah's Eyes: Interview with Donald Goddard" という記事の抜粋)

Grayson, J.（1975）*Sound Sculpture: A Collection of Essays by Artists Surveying the Techniques, Applications, and Future Directions of Sound Sculpture.* A.R.C. Publications.

Grayson, J.（ed.）（1976）*Environments of Musical Sculpture You Can Build: Phase 1.* Aesthetic Research Centre of Canada.

Grundmann, H.（2000）Re-Play Exhibition Catalogue Text. RE-PLAY AUDIO/RADIO〈http://www.kunstradio.at/REPLAY/cat-text-eng.html〉

Harry Bertoia Foundation（n.d.）〈https://harrybertoia.org/〉

Harry Partch's website = C. Corey（Director and Curator of the Harry Partch Instrumentarium）（2020）His Instruments.〈https://www.harrypartch.com/instruments〉

Hellermann, W., & D. Goddard.（1983）Catalogue for "Sound/Art" at The Sculpture Center, New York City, May 1–30, 1983 and BACA/DCC Gallery June 1–30, 1983.

Hellermann, W.（2017）The Website of The SoundArt Foundation.〈https://www.soundart.org/（2020年9月までに消滅）〉

Jacobs, D.（2013）David Jacobs Sculpture | Sound Sculpture 1967–1973. David Jacob's website〈http://www.davidjacobssculpture.com/work/sound-sculpture-1967-1973/〉

LaBelle, B.（2015）Minimalist Treatments: La Monte Young and Robert Morris. *Background Noise: Perspectives on Sound Art. Second edition.* Bloomsbury, pp. 68–86.

Licht, A.（2007）*Sound Art: Beyond Music, Between Categories.* Book & CD. Foreword by Jim O'Rourke. Rizzoli.（＝荏開津広・西原　尚［訳］木幡和枝［監訳］（2010）『SOUND ART──音楽の向こう側，耳と目の間』フィルムアート社.）

Licht, A.（2019）*Sound Art Revisited.* Bloomsbury Publishing.

London, B.（2013）Soundings: From the 1960s to the Present. *Soundings,* 2013: 8–15.

Maes, L.（2013）Sounding Sound Art: A Study of Its Definition, Origin, Context and Techniques of

第二章　音のある美術

足立智美（2012）「ベルリンのいろいろ――足立智美」メインプロジェクト「ジョン・ケージ「ミュージサーカス」芸術監督：足立智美」ウェブサイト内の記事〈http://aaa-senju.com/2012/165/?fbclid=IwAR0XMCtCfVnYo4qmc3WUgmA9js76Vc2loNuYZ6OwnO-cOkBeMIB8Xgq64qY〉

『音のある美術』（1989）= 栃木県立美術館（1989）『音のある美術 moments sonores』展覧会図録

金子智太郎（2014）「秘められた録音――ロバート・モリス《作られたときの音がする箱》」『東京芸術大学美術学部紀要』52: 85-101.

川崎市岡本太郎美術館［編］（2020）『音と造形のレゾナンス――バシェ音響彫刻と岡本太郎の共振』（川崎市岡本太郎美術館，2020年6月2日 - 7月12日）展覧会図録

川崎義博（2012）「ベルナール＆フランソワ・バシェ（音響彫刻作品修復）」「Artwords（現代美術用語辞典 ver.2.0）」の事典項目〈https://artscape.jp/artword/index.php/ ベルナール＆フランソワ・バシェ（音響彫刻作品修復）〉

繁下和雄（1987）『紙でつくる楽器（シリーズ 親と子でつくる）』創和出版

繁下和雄（2002）『実験音楽室――音・楽器の仕組みを楽しく学ぶ総合学習』音楽之友社

執筆者不詳（2000）= liner note for Various Artists（2000）Futurism & Dada Reviewed 1912-1959. Label: LTM - LTMCD 2301. Also available on Futurism & Dada Reviewed 1912-1959［LTMCD 2301］| LTM〈https://www.ltmrecordings.com/futurism_and_dada_reviewed_ltmcd2301.html〉

中川克志（2017）「関東でも音響彫刻が演奏される機会を」（横浜国立大学中川克志）（2017年5月11日掲載）東京藝術大学バシェ音響彫刻修復プロジェクトチームによるクラウドファンディング「未知の音を奏でるバシェの音響彫刻。40年の時を超え，復元へ。」へのコメント〈https://readyfor.jp/projects/geidai2017baschet/announcements/55985〉

中川克志（2021）「創作楽器という問題」廣川暁生・明石 薫［編］『サウンド＆アート展――見る音楽，聴く形』（アーツ千代田 3331，2021年11月5日 - 21日）展覧会図録，クリエイティヴ・アート実行委員会，pp. 34-36.

中川克志（2022）「サウンド・スカルプチュア試論――歴史的展開の素描と仮説の提言」『常盤台人間文化論叢』8(1): 73-99.

フォンタナ，B.（2015）「アーティスト・トークビル・フォンタナ」『ICC ONLINE | アーカイヴ』2015年 | オープン・サロン「オープン・スペース 2015」出品作家によるイヴェント アーティスト・トーク ビル・フォンタナ〈https://www.ntticc.or.jp/ja/feature/2015/Opensalon76/index_j.html〉

藤枝晃雄（1967）「アトリエ訪問 三木富雄」『美術手帖』285: 92-97.

フリード，M. ／川田都樹子・藤枝晃雄［訳］（1995）「芸術と客体性」浅田 彰・岡崎乾二郎・松浦寿夫［編］『批評空間 臨時増刊号――モダニズムのハード・コア』太田出版，pp. 66-99.（Fried, M.（1995）Art and Objecthood. In, G. Battcock（ed.）Minimal Art: A Critical Anthology. University of California Press, pp. 116-147.）

ブロック，R.（2001）「フルクサスの音楽――日常的な出来事 講演」中川克志［訳］国立国際美術館［編］『ドイツにおけるフルクサス 1962-1994』（国立国際美術館，2001年4月26日 - 6月10日）展覧会図録，pp. 24-33.

北條知子（2017）「日本サウンド・アート前史――1950年代から70年代に発表された音を用いた展示作品」毛利嘉孝［編著］（2017）『アフターミュージッキング――実践する音楽』東京藝術大学出版会，pp. 61-91.

ラヴ，J. P. ／川合昭三［訳］（1969）「フランソワ・バッシェと音響彫刻」『美術手帖』21(317): 112-127.

ルッソロ，L. ／細川周平［訳］（1985）「雑音の芸術・未来派宣言」『ユリイカ特集 未来派』17(12): 112-119.（原文は1913年）

ルッソロ，L. ／多木陽介［訳］（2021）「騒音芸術」多木浩二『未来派――百年後を羨望した芸術家たち』コトニ社，pp. 282-293.（原文は1913年）

鷲田めるろ（2007）「田中敦子《作品（ベル）》について」『Я（アール）――金沢21世紀美術館研究紀要』4(4): 35-42.

Applin, J.（2014）Optical Noise: The Sound of Sculpture in the 1960s. In G. Celant, & C. Costa（eds.）Art or Sound. Fondazione Prada, pp. 207-214.

Gál, B.（2017）Updating the History of Sound Art: Additions, Clarifications, More Questions. *Leonardo Music Journal*, 27（1）: 78–81.

Grant, J., J. Matthias, & D. Prior（eds.）（2021）*The Oxford Handbook of Sound Art*. Oxford University Press.

Groth, S. K. & H. Schulze（eds.）（2020）*The Bloomsbury Handbook of Sound Art*. Bloomsbury Academic.

Grubbs, D.（2014）*Records Ruin the Landscape: John Cage, the Sixties, and Sound Recording*. Duke University Press.（＝若尾　裕・柳沢英輔［訳］（2015）『レコードは風景をだいなしにする――ジョン・ケージと録音物たち』フィルムアート社）

Kahn, D., & G. Whitehead（eds.）（1992）*Wireless Imagination. Sound, Radio, and the Avant-Garde*. The MIT Press.

Kahn, D.（1999）*Noise, Water, Meat: A History of Sound in the Arts*. The MIT Press.

Kahn, D.（2013）*Earth Sound Earth Signal: Energies and Earth Magnitude in the Arts*. University of California Press.

Kelly, C.（2009）*Cracked Media: The Sound of Malfunction*. The MIT Press.

Kelly, C.（ed.）（2011）*Sound: Documents of Contemporary Art*. The MIT Press.

Kelly, C.（2017）*Gallery Sound*. Bloomsbury Academic.

Kim-Cohen, S.（2009）*In the Blink of an Ear: Towards a Non-Cochlear Sonic Art*. Continuum.

Krause, B.（2014）Invisibile Jukebox: Bernie Krause. *The Wire*, 366: 23.

LaBelle, B.（2006）*Background Noise: Perspectives on Sound Art*. Continuum.

Lander, D., & M. Lexier（eds.）（1990）*Sound by Artists*. Art Metropole and Walter Phillips Gallery.

Licht, A.（2007）*Sound Art: Beyond Music, Between Categories*. Book & CD. Foreword by Jim O'Rourke. Rizzoli.（＝荏開津広・西原　尚［訳］木幡和枝［監訳］（2010）『SOUND ART――音楽の向こう側，耳と目の間』フィルムアート社）

Licht, A.（2019）*Sound Art Revisited*. Bloomsbury Academic.

London, B.（2013）Soundings: From the 1960s to the Present. *SOUNDINGS*, 2013: 8–15.

Maes, L.（2013）Sounding Sound Art: A Study of Its Definition, Origin, Context and Techniques of Sound Art. Ph.D diss. Ghent University.

Maes, L., & M. Leman（2017）Defining Sound Art. In M. Cobussen, V. Meelberg, & B. Truax（eds.）*The Routledge Companion to Sounding Art*. Routledge, pp. 27–39.

Marotti, W. A.（2013）*Money, Trains, and Guillotines: Art and Revolution in 1960s Japan*. Duke University Press.

Maur, K. von./J. W. Gabriel（trans.）（1999）*The Sound of Painting*. Prestel Verlag.

Peer, R. van（1993）*Interviews with Sound Artists taking part in the Festival ECHO: The Images of Sound II, Het Apollohuis Eindhoven*. Het Apollohuis.

Schmaltz, E. N.（2018）The Language Revolution: Borderblur Poetics in Canada, 1963–1988. The doctoral dissertation. York University.〈https://yorkspace.library.yorku.ca/xmlui/handle/10315/35478〉

Schulz, B.（ed.）（2002）*Resonances: Aspects of Sound Art*. Kehrer Verlag Heidelberg, Klaus Kehrer.

Soundings（2013）＝ London, B., A. H. Neset, & Museum of Modern Art（New York, N. Y.）（2013）*Soundings: A Contemporary Score*. Museum of Modern Art.

Steintrager, J. A., & R. Chow（eds.）（2019）*Sound Objects*. Duke University Press.

Thompson, M.（2017）*Beyond Unwanted Sound: Noise, Affect and Aesthetic Moralism*. Bloomsbury Academic, an Imprint of Bloomsbury Publishing.

Vergo, P.（2010）*The Music of Painting: Music, Modernism and the Visual Arts from the Romantics to John Cage*. Phaidon.

Voegelin, S.（2010）*Listening to Noise and Silence: Towards a Philosophy of Sound Art*. Continuum.

Voegelin, S.（2014）*Sonic Possible Worlds: Hearing the Continuum of Sound*. Bloomsbury Academic.

Weibel, P.（ed.）（2019）*Sound Art: Sound as a Medium of Art. Exhibited in 2012*. The MIT Press.

参考文献リスト

注記されていない場合，本書で参照した URL へのアクセス最終日はすべて 2022 年 12 月 20 日である。

はじめに

中川克志（2012）「現代音楽の「現代」ってなに？」『春秋』543: 5-8.

第一章　サウンド・アートの系譜学に向けて

アタリ, J. ／金塚貞文［訳］（2012）『ノイズ——音楽／貨幣／雑音』みすず書房（原著は 1977 年）

大友良英（2017）『音楽と美術のあいだ』フィルムアート社

川崎弘二（2021）「1968 年の「サウンド・アート」の黎明的な使用例。」2021 年 1 月 13 日付のツイート〈https://twitter.com/koji_ks/status/1349229890776698882〉

後々田寿徳（2017）「美術（展示）と音楽（公演）のあいだ」大友良英『音楽と美術のあいだ』フィルムアート社, pp. 430-433.（初出は『REAR』29 号「特集：音をめぐる論考」（2013 年，リア制作室））

田中宗隆ほか［監修］（1993）『ドキュメント・オン・ジーベック——2010 年人・音・空間の遠心力』ジーベック

東京都現代美術館［監修］（2012）『アートと音楽——新たな共感覚をもとめて』フィルムアート社

中川克志（2020）「サウンドアート」美学会［編］『美学の事典』丸善出版, pp. 314-315.

中川克志（2022）「日本におけるサウンド・アートの系譜学——京都国際現代音楽フォーラム（1989-1996）をめぐって」『京都国立近代美術館研究論集 CROSS SECTIONS』10: 48-58.

中川　真（1992）『平安京 音の宇宙』平凡社

中川　真（1997）『音は風にのって』平凡社

中川　真（2004）『増補 平安京 音の宇宙——サウンドスケープへの旅』平凡社

中川　真（2007）『サウンドアートのトポス——アートマネジメントの記録から』昭和堂

中川　真（2017）「中川眞教授——略歴・著作目録その他」『人文研究』68: 7-23.

バルト, R.（1998）「聴くこと」『第三の意味——映像と演劇と音楽と』沢崎浩平［訳］みすず書房, pp. 155-175.（原文は 1976 年）

北條知子（2017）「日本サウンド・アート前史——1950 年代から 70 年代に発表された音を用いた展示作品」毛利嘉孝［編著］（2017）『アフターミュージッキング——実践する音楽』東京藝術大学出版会, pp. 61-91.

三原聡一郎（2012）「展覧会レビュー『サウンドアート．芸術の方法としての音』」〈https://www.cbc-net.com/topic/2012/04/sound-as-a-medium-of-art-zkm/〉（最終閲覧日：2023 年 11 月 9 日）

鷲田めるろ（2007）「田中敦子《作品（ベル）》について」『Я（アール）——金沢 21 世紀美術館研究紀要』2007(4): 35-42.

ARS Electronica ARCHIV. (2023) Prix Ars Electronica - Kategorien. 〈https://webarchive.ars.electronica.art/en/archives/prix_archive/prix_kategorien_uebersicht.asp.html〉

Block, U., & M. Glasmeier (1989) *Broken Music: Artists' Recordworks*. Exhibition Catalogue. DAAD and gelbe Musik.

Celant, G., & C. Costa (eds.) (2014) *Art or Sound*. Fondazione Prada.

Cluett, S. A. (2013) Loud Speaker: Towards a Component Theory of Media Sound. Ph.D diss. Princeton University.

Cobussen, M., V. Meelberg, & B. Truax (eds.) (2017) *The Routledge Companion to Sounding Art*. Routledge.

Cox, C. (2018) *Sonic Flux: Sound, Art, and Metaphysics*. The University of Chicago Press.

Dunaway, J. (2020) The Forgotten 1979 MoMA Sound Art Exhibition. *Resonance*, 1(1): 25-46.

Eck, C. van (2018) *Between Air and Electricity: Microphones and Loudspeakers as Musical Instruments*. Bloomsbury Academic.

執筆者紹介

中川克志（ナカガワ カツシ）

1975 年生まれ。京都大学大学院文学研究科美学美術史学専修 博士後期課程単位取得満期退学。博士（文学）。専門は音響文化論。19 世紀後半以降の芸術における音の歴史、理論、哲学（音のある芸術、サウンド・アート研究、音響メディア論、ポピュラー音楽研究、サウンド・スタディーズなど）。

現在、横浜国立大学大学院都市イノベーション研究院准教授。都市科学部都市社会共生学科、都市イノベーション学府建築都市文化専攻都市文化系（芸術文化領域）、Y-GSC のスタッフ。

主な業績に、共著『音響メディア史』（2015 年、ナカニシヤ出版）、共訳ジョナサン・スターン『聞こえくる過去——音響再生産の文化的起源』（2015 年、インスクリプト）、「日本における〈音のある芸術の歴史〉を目指して——1950-90 年代の雑誌『美術手帖』を中心に」（細川周平〔編〕『音と耳から考える——歴史・身体・テクノロジー』（2021 年、アルテスパブリッシング）収録）など。

サウンド・アートとは何か
音と耳に関わる現代アートの四つの系譜

2023 年 12 月 24 日　　初版第 1 刷発行
2024 年 5 月 24 日　　初版第 2 刷発行

著　者　　中川克志
発行者　　中西　良
発行所　　株式会社ナカニシヤ出版
〒606-8161　京都市左京区一乗寺木ノ本町 15 番地
　　　　　　　Telephone　075-723-0111
　　　　　　　Facsimile　075-723-0095
　　Website　https://www.nakanishiya.co.jp/
　　Email　　iihon-ippai@nakanishiya.co.jp
　　　　　　　郵便振替　01030-0-13128

印刷・製本＝ファインワークス／装幀＝白沢　正
Copyright © 2023 by K. Nakagawa
Printed in Japan.
ISBN978-4-7795-1773-0